深度沉浸阈 VR 电影叙事

——事件·场境·异我

王 楠 著

北京邮电大学出版社
·北京·

内 容 简 介

本书探索深度沉浸阈 VR 电影叙事，具有一定的前沿性、创新性、实用性。首先界定 VR 电影"叙事"概念与范式，赋予其"事件""场境""异我"分类方法。其次阐述、细化"沉浸阈"概念及其相关理论，界定"深度沉浸阈"。再次分别论述三类 VR 电影叙事的概念、内涵、叙事话语、叙事策略等机制。最后建立深度沉浸阈"事件-场境-异我"VR 电影叙事系统模型，展望 VR 电影叙事的可期未来。本书首次提出了衡量 VR 电影本体空间沉浸维度和层次的"沉浸阈"概念，首次创建了 VR 电影叙事的系统及方法论，首次构建了深度沉浸阈 VR 电影叙事研究的初步理论体系。本书兼具理论与实践价值，有助于推动 VR 电影发展为独立、成熟的艺术门类，同时对提升 VR 电影人文高度与经济效益皆具重要意义。

图书在版编目（CIP）数据

深度沉浸阈 VR 电影叙事：事件·场境·异我 / 王楠著 . -- 北京：北京邮电大学出版社，2021.2

ISBN 978-7-5635-6254-1

Ⅰ. ①深… Ⅱ. ①王… Ⅲ. ①虚拟现实—应用—电影—叙述学—研究 Ⅳ. ①J90

中国版本图书馆 CIP 数据核字（2020）第 211350 号

策划编辑：刘纳新　姚　顺　　责任编辑：徐振华　米文秋　　封面设计：王　楠　Mac Cauley

出版发行：北京邮电大学出版社
社　　址：北京市海淀区西土城路 10 号
邮政编码：100876
发 行 部：电话：010-62282185　传真：010-62283578
E-mail：publish@bupt.edu.cn
经　　销：各地新华书店
印　　刷：北京玺诚印务有限公司
开　　本：787 mm×1 092 mm　1/16
印　　张：13.25
字　　数：241 千字
版　　次：2021 年 2 月第 1 版
印　　次：2021 年 2 月第 1 次印刷

ISBN 978-7-5635-6254-1　　　　　　　　　　　　　　　定价：49.00 元

·如有印装质量问题，请与北京邮电大学出版社发行部联系·

序

　　VR（虚拟现实）诞生于20世纪60年代，经过半个多世纪的发展，从技术到应用、从学界到业界，成果斐然。近年来，这项新兴技术进入快速发展期，并呈现产业化趋势。最初接触VR时，我为其"如临其境"的强大沉浸感所震撼，也曾预言其对于传媒领域将起到颠覆式的变革作用。在5G的助力之下，VR、AR、MR等广义虚拟现实技术将重塑媒体的表达与外延，如影像内容的虚拟化、可视化、立体化呈现。

　　如果说VR技术的诞生是为了满足军事需求，那么今天我们欣喜地看到，VR应用领域早已突破初衷并大大扩展，从国防科技、军事演习、航空航天、医疗医学，到教育培训、地产旅游、民生公益、影视游戏、社交娱乐……可以说VR的理念和应用都已初步实现与万物互联。这也再次验证，技术落地的关键在于以人为本。纵观VR行业发展历程，如今软硬件水平皆已有显著进步。仅就VR头显而言，分辨率更高、视场角更大、体量更轻便，参数的逐步理想化既满足市场需求，也反推技术的持续革新。同时，5G与AI（人工智能）将给VR行业带来不可估量的发展机遇。

　　在众多的VR应用领域中，VR电影是相对而言最为大众所知的。VR电影亦即"VR＋影像"，由于目前尚未有统一的专业名词对其进行标准化表述，因此我们暂且以"VR电影"来指代VR影视、具有一定叙事性的VR游戏等内容。近年来，VR电影的数量和质量都在快速攀升，但其成为独立的艺术门类尚需时日。毋庸置疑，任何艺术种类乃至新生事物都需要经过一定的发展才可自成体系，而探索和厘

清其中本质则是不可或缺的研究环节。对于初期技术语境下的VR电影，系统性研究更为重要。此书作者从现象着眼、从艺术作品本体角度深度挖掘，力求探索和归纳VR电影叙事创作中的根本问题，并积极发挥艺术实践主观能动性，以"叙事"作为切入点，我认为这是当前VR电影研究的一大亮点。同时，此书作者进行了积极大胆、有理有据的概念创新，试图开拓理论研究路径、优化实践创作方法。

"沉浸阈"术语最初于论文《建构全新审美空间：VR电影的沉浸阈分析》中提出，作者在此书中进一步厘清了其概念和内涵，并提出沉浸阈衡量指标划分的假设，在此基础上深入研究和阐释了VR电影叙事的变革，从"事件""场境""异我"三个维度进行了深度沉浸阈叙事论证，最终拟建立了"事件-场境-异我"VR电影叙事系统，并展望了VR电影叙事的可期未来。

我认为，VR为媒体融合提供了新机遇，VR电影的出现和成长亦可视为媒体融合的一种表现。从全景式描绘的角度，媒体融合可划分为媒体融合、融合媒体和智能媒体三个时期。当前，我们正处于融合媒体的中期。未来，VR将颠覆接收端，5G将统一传输平台，AI将重组生产端。真正的智能媒体发展是一场系统性的技术革命，是"接收端-传输端-生产端"的智能化重构。这对于VR电影而言具有两方面的重要意义。一方面，意味着内容生产端的革命，如使用深度学习技术训练VR电影中的AI角色，使用自然语言处理（NLP）驱动"受众-VR角色"交互等。这些都是为了创造更加自然的交互方式、更加逼真的艺术接受体验。因此，VR也反向驱动着AI生产的全息化和全程化。另一方面，虚拟空间与现实空间将实现更加全面密切的融合，加速媒介与社会的一体化进程，无界社会的时代开始到来。VR电影内容创作者亦是媒体的生产者，应当守正创新，让与时俱进的主流价值观为这一全新艺术形式（未来还可能成为一种独立艺术类型）保驾护航，让其传播正能量、弘扬精气神。

王楠博士是我的弟子，考虑其本硕计算机专业背景，我建议她将VR作为博士科研方向。入学之后，经过两个多月的文献研究和读书

笔记撰写，王楠已经把 VR 作为其研究方向和研究兴趣，并一直延续至今。令人欣慰的是，她的博士论文也收获了校内外专家的一致好评，对于青年学者而言，这是鼓励，也是鞭策。在此祝贺她在科研路上取得阶段性成果，也希望她在以后的教学科研和人生道路上能够不忘初心、继续进步！

<div style="text-align:right">
中国传媒大学党委书记、校长

教授　博士生导师

2020 年 10 月 16 日
</div>

前言

于我而言，从读博伊始到重返高校教师岗位，能够将虚拟现实（VR）作为自己的研究方向和研究兴趣，这不可不说是一种缘分。每思及此，便感念师恩。我的博导廖祥忠教授是我国数字艺术教育领军人、数字媒体艺术专业创始人，有幸师从于他，我倍感荣幸。导师在我入校时就根据我的计算机专业背景及高校数字艺术教学经验，建议我将虚拟现实作为研究领域，这是我与 VR 结缘的起点。读博期间，每天撰写一篇读书笔记让我这个跨专业学生在 VR 和写作领域快速进步。

在 2017 年春天的一次 VR 国际电影节中，通过 VR 头显看到流动星月夜的我颇感震撼，这在无意识中促成了"沉浸阈"的诞生。那部作品名为《夜间咖啡馆：以 VR 致敬梵高》（*The Night Café：A VR Tribute to Vincent Van Gogh*），是一部六自由度 VR 艺术空间体验，几乎没有任何交互，但就是这样一部看似简单的作品，不仅给我留下了深刻印象，也在 Steam 平台上常年保持着 95% 以上好评的"特别好评"纪录。它像一扇门，为我打开了探索 VR 的新空间，也像一把金钥匙，为我之前关于 VR 的研究、对于 VR 沉浸阈的思考隐约提示了一些奥义……由此，我更加坚定了自己对于 VR 领域的研究信心。

VR 电影基于 VR 技术而诞生，其试图创造一个多维立体的虚拟空间，通过视、听、触、嗅等感官通道给人以身心皆沉浸于逼真现实的艺术体验，赋予受众完全不同于传统电影的审美空间。随着 VR 产业复兴，VR 电影再度兴起，虽在短短几年内有数量、质量上的提升，但尚存许多亟待解决之问题：本体层面的短板表征为审美范畴概念模

糊、叙事空间不足；更深层面则囿于技术条件与艺术理念的共同受限。

沉浸阈是 VR 技术创造的无形审美空间拟真、维度的程度和层次，是影响 VR 电影人文价值、经济效益的关键因素。VR 电影的沉浸阈值有高低之分、层次之别，作为衡量 VR 电影空间维度的级别。

本书从艺术实践主观能动性角度出发，探索基于深度沉浸阈的 VR 电影叙事。首先，界定 VR 电影"叙事"。在 VR 语境中，"故事"的外延更广、内涵更深。我将之概括为"事件""场境""异我"，并分别对应三类叙事。这同时决定了 VR 电影"叙述"的变迁，包括叙述者、叙述话语、叙述需求的转向。三类叙事之间的关系别具一格：形式维度并列、技术层面递增。其次，在深入解析 VR 沉浸感的基础之上，进一步阐述、细化"沉浸阈"概念与理论，用于衡量 VR 电影本体空间沉浸维度和层次，以期作为检验 VR 电影叙事质量的圭臬。本书运用质性研究法阐述了何为"深度沉浸阈"，从而在揭示沉浸阈规律的基础之上创建 VR 电影叙事方法，营造深度沉浸阈。

在 VR 电影事件叙事中，"事件"在一定程度上承袭了故事的经典结构，但载体的变迁使得叙事运作机制必然发生转化。沉浸感、交互性将 VR 电影的结构化"事件"引入复杂范畴。本书定义了"吸引力"话语，作为驱动深度沉浸阈 VR 电影事件叙事的聚焦，其承担"大影像师"职责。本书阐明了吸引力话语类型，并详解了吸引力话语外在驱动。

在 VR 电影场境叙事中，"场境"建构最为重要。本书定义了"场境"概念，揭示了 VR 环境的意义和审美情感，由此深化了 VR 电影叙事内涵，扩展了其外延。第 5 章分析了场境的特征，详细阐述了场境叙事者等机制，定义并详解了场境叙事语言"符号行动元"，提供了深度沉浸阈 VR 电影场境叙事创作策略，详述了其方法及建构"世界"原则。场境叙事是营造深度沉浸阈的全新路径。

在 VR 电影异我叙事中，重在为受众提供"异我"身份和异我认知。本书定义了"异我"概念，在第 6 章中分析了异我认知，通过"异我"挖掘 VR 叙事传播本质，基于 VR 技术的现实环境将交互延展为广义"交流"（包括交互隐喻和人机交互）。交互隐喻亦即人影（受

众-VR电影）交流，模拟感觉通道，帮助建立交互机制心理模型；人机交互基于真实全感官知觉和数字设备，高质量多模态交互是VR电影未来叙事手段的趋势。同时，本书定义和解析了异我叙事话语"具身交流"。此类深度沉浸阈VR电影能够为受众创造异我体验的具身化认知，留下真实记忆。

基于以上论述，本书在第7章中进一步分析了VR电影的成长空间，建立了深度沉浸阈"事件-场境-异我"VR电影叙事系统模型，设计和阐述了深度沉浸阈VR电影叙事修辞手法、创作流程及创作策略，同时，展望了VR电影叙事的可期未来，并对VR电影的人因领域进行了思考。相信在艺术和科技的协同作用下，VR电影叙事将拥有更加广阔的空间与无限精彩的未来。

本书建立于作者博士论文的基础之上，由于工作忙碌，导致成书出版时间稍有拖延，但从另一个角度而言，这也使得著作中融入了VR领域的更新资讯。"沉浸阈"是我的研究灵感，是契机，是研究起点，也将成为我今后的研究重心。我常常想，奋力奔跑、努力生活的每个人，何尝不是在营造自己人生的"深度沉浸阈"呢！

在此我要对为本书出版提供帮助的机构和个人表示由衷的感谢。感谢亲爱的父母，是他们的无限关爱、包容、帮助，让我可以全心全意、毫无后顾之忧地攻读博士学位、专注从事科研、顺利获得学位。感谢敬爱的博导廖祥忠教授，是他的建议和指导，让我得以和VR结缘并受益匪浅。感谢本书内容研究期间给予我指导、配合我做调研的国内外专家们。感谢北京邮电大学给予的立项支持，本书为北京邮电大学基本科研业务费项目"VR电影场境叙事创作研究与应用"成果，项目编号：2020RC21。感谢北京邮电大学出版社给予的出版机会，以及贵社策划编辑刘纳新先生、姚顺先生，责任编辑徐振华先生、米文秋女士的出版帮助。如果说VR领域是浩瀚无垠的星辰大海，希望本书能够成为其中一颗闪亮的星星，为前行者们提供些许参考方向和价值。

<div style="text-align:right">

王　楠

于北京邮电大学

</div>

插表目录

表号	标题	页码
表2.1	《韩熙载夜宴图》叙事媒介隐喻	21
表2.2	《人间乐园》拟VR电影段落解析	25
表2.3	VR电影叙述话语的组成	39
表3.1	VR电影沉浸阈的三层次	51
表3.2	沃伦·韦弗的传播三层次	52
表3.3	VR系统沉浸的客观程度指标	54
表3.4	具有客观意义的技术变量和交互变量的详细分类	55
表3.5	深度沉浸阈VR电影需重点考量的艺术质素	60
表4.1	媒介间叙事差异比较	66
表4.2	传统镜头与类镜头的比较	71
表4.3	具有"追逐"元素的VR电影举例	81
表5.1	空间在三/六自由度VR电影叙事中的主要作用	90
表5.2	从Steam网站上选取的《夜间咖啡馆VR》受众体验评测关键词	94
表5.3	《夜间咖啡馆VR》中不同位置的画作和符号元素	98
表5.4	《夜间咖啡馆VR》中的画作及其创作信息	101
表5.5	《夜间咖啡馆VR》与《夜晚的咖啡馆》的场景构成对比	102
表5.6	场境叙事VR电影受众评测中的"气氛"类关键词	110
表5.7	符号行动元叙事话语的作用	112
表5.8	场境叙事类VR电影作品	119
表7.1	基于深度沉浸阈的VR电影叙事类型	159
表7.2	各叙事类型VR电影示例	161

插图目录

图 1.1　沉浸阈在 VR 电影创作中的功能 …………………………………… 11
图 1.2　研究结构流程图 …………………………………………………… 15
图 2.1　《女史箴图》（局部） ……………………………………………… 18
图 2.2　《根特祭坛画》 ……………………………………………………… 19
图 2.3　罗伯特·巴克的《伦敦全景》 …………………………………… 20
图 2.4　《韩熙载夜宴图》（去题跋） ……………………………………… 21
图 2.5　《人间乐园》三联画 ……………………………………………… 23
图 2.6　《人间乐园》中幅（主画） ……………………………………… 24
图 2.7　《人间乐园》对页板画封面 ……………………………………… 25
图 2.8　观影者沉浸的正常心理 …………………………………………… 30
图 2.9　VR 电影的虚拟空间模型 ………………………………………… 31
图 2.10　马斯洛需求层次所对应的 VR 电影叙事体裁 ………………… 40
图 3.1　VR 受众体验层次图 ……………………………………………… 43
图 3.2　VR 电影受众的沉浸感来源 ……………………………………… 49
图 3.3　沉浸阈衡量指标 …………………………………………………… 56
图 3.4　"沉浸世界"空间沉浸级别 ……………………………………… 59
图 4.1　VR 电影"吸引力"运作机制 …………………………………… 72
图 4.2　全景照片中的"内部画框" ……………………………………… 74
图 4.3　VR 短片 *On Ice* ………………………………………………… 75
图 4.4　*Henry* 中发光的气球精灵 ……………………………………… 75
图 4.5　VR 电影 *Inside the Box of Kurios* …………………………… 77
图 4.6　《风雨无阻》的剧照 ……………………………………………… 82
图 5.1　游戏《风之旅人》截图 …………………………………………… 88
图 5.2　《夜间咖啡馆 VR》受众体验时长分布 ………………………… 95
图 5.3　《夜间咖啡馆 VR》的空间结构 ………………………………… 96
图 5.4　《夜间咖啡馆 VR》中流动的"星月夜" ……………………… 98
图 5.5　创作者 Mac Cauley 的灵感来源 ………………………………… 100
图 5.6　《夜晚的咖啡馆》（左）与《夜间咖啡馆 VR》（右） ………… 102

图 5.7	Blocked In 的 VR 场景	107
图 5.8	《走入鹊华秋色》平面截图	113
图 5.9	《夜间咖啡馆 VR》中的"向日葵"	114
图 5.10	Café Âme 之室内场景（左）和室外街道（右）	114
图 5.11	《神曲》中岸边的魔幻表演	115
图 5.12	《博斯 VR》场景 II	115
图 5.13	场境叙事 VR 电影中建构世界的原则	117
图 5.14	椅子的叙事功能差异	119
图 6.1	三种 VR 叙事类型侧重的"作品-受众"关系	122
图 6.2	戴尔的"经验锥"模型	124
图 6.3	通感转移的顺序	127
图 6.4	VR 电影《解冻》截图（受众视角）	131
图 6.5	《解冻》中"直视摄影机"的表演	131
图 6.6	《解冻》拍摄中的摄影机架设	132
图 6.7	《解冻》中"镜中我"的叙事应用	132
图 6.8	《肉与沙》VR 体验区	136
图 6.9	《肉与沙》海报	137
图 6.10	Youtube 平台上 Jaunt 频道的 Decisions: Party's Over 叙事合集	139
图 6.11	"作为" Jasmine 的第一人称视角	140
图 6.12	《解冻》中演员"凝视"表演的拍摄	142
图 6.13	Blind 中将手杖作为感知中介	143
图 6.14	Notes on Blindness 截图	143
图 6.15	根据 NLP 原理绘制的交流模型	146
图 6.16	Blind 内容截图	148
图 6.17	Café Âme 中的直接感知交互	152
图 6.18	Café Âme 中窗户上的机器人影	153
图 6.19	受众体验 Birdly 飞行模拟器	154
图 6.20	"飞越侏罗纪"视觉画面	155
图 7.1	VR 电影三种叙事类型的关系	161
图 7.2	VR 电影叙事创作流程	168
图 7.3	HRL 实验室开发的多模态 VR 系统框架	176

目 录

第1章 导论 ··· 1
 1.1 研究背景 ··· 1
 1.1.1 研究的必要性 ·· 1
 1.1.2 国内外研究现状分析 ·· 5
 1.2 研究的创新性 ·· 10
 1.3 研究概述 ·· 12
 1.3.1 研究目标与方法 ·· 12
 1.3.2 研究内容 ·· 13
 1.3.3 拟解决的关键问题 ·· 14
 1.4 研究结构 ·· 15

第2章 从有界到无界：叙事空间的转向 ······················· 16
 2.1 宏景绘画：VR叙事之前身 ·································· 16
 2.1.1 宏景绘画叙事美学：沉浸、交互、构想 ············· 17
 2.1.2 《韩熙载夜宴图》的写实派宏景叙事 ················ 20
 2.1.3 《人间乐园》的超现实主义宏景叙事 ················ 22
 2.2 VR电影的叙事界定：关于"故事" ······················· 26
 2.2.1 VR电影的审美"后空间" ································· 27
 2.2.2 界定VR电影之"交互" ···································· 28
 2.2.3 VR电影故事场域：基于交互层级的沉浸模型 ···· 30
 2.2.4 "故事"的重定义 ·· 33
 2.3 叙事的转向：VR电影之"叙述" ··························· 35

 2.3.1　叙事变革简史：叙事模式的演进 …………………………… 35
 2.3.2　"叙述"的转向：主体、话语、需求 ………………………… 38
 2.4　本章小结 ……………………………………………………………… 41

第 3 章　步入全新审美空间：VR 电影的沉浸阈 ……………………………… 42
 3.1　VR 沉浸感："后人类"心流解析 …………………………………… 42
 3.1.1　沉浸感：VR 接受心理 ……………………………………… 43
 3.1.2　"后人类"的跨界沉浸：具身化 ……………………………… 45
 3.1.3　VR 电影沉浸感的来源 ……………………………………… 46
 3.2　详解沉浸阈 …………………………………………………………… 49
 3.2.1　沉浸阈的概念与层次 ………………………………………… 50
 3.2.2　信息论视角中的 VR 电影沉浸阈 …………………………… 52
 3.2.3　沉浸阈与沉浸感的不完全相关性 …………………………… 53
 3.3　营造深度沉浸阈：VR 电影叙事目标 ……………………………… 53
 3.3.1　沉浸阈的衡量指标 …………………………………………… 54
 3.3.2　步入深度沉浸阈 VR 叙事世界 ……………………………… 58
 3.4　本章小结 ……………………………………………………………… 61

第 4 章　故事的传承：深度沉浸阈 VR 电影事件叙事 ……………………… 62
 4.1　VR 电影叙事之变革与坚守 ………………………………………… 62
 4.1.1　结构化的 VR 延续：将"事件"作为故事 …………………… 63
 4.1.2　"叙述"的变革：全新叙事运作机制 ………………………… 64
 4.1.3　深度沉浸阈叙事驱动：聚焦 ………………………………… 67
 4.2　VR 电影叙事"吸引力" ……………………………………………… 69
 4.2.1　"吸引力"的回归 ……………………………………………… 69
 4.2.2　VR 电影叙事驱动："吸引力"话语 ………………………… 70
 4.2.3　详解 VR 电影叙事"吸引力" ………………………………… 73
 4.3　"吸引力"的外在驱动：追逐与剪辑 ………………………………… 77
 4.3.1　视觉化叙事中的"追逐" ……………………………………… 77
 4.3.2　基于交互技术的 VR 叙事"追逐" …………………………… 81
 4.3.3　影像外"吸引力"：概率体验剪辑 …………………………… 84
 4.4　本章小结 ……………………………………………………………… 85

第5章　空间的变身：深度沉浸阈VR电影场境叙事 ·············· 86

5.1　数字沉浸的空间诗学：VR电影场境叙事 ·············· 86
 5.1.1　媒介的空间诗学 ·············· 87
 5.1.2　VR电影中的空间 ·············· 89
 5.1.3　场境叙事：深度沉浸阈的VR环境之诗 ·············· 92

5.2　在场的受众：《夜间咖啡馆VR》场境叙事分析 ·············· 94
 5.2.1　理性的"第三空间"：《夜间咖啡馆VR》·············· 94
 5.2.2　诗意的数字空间：详解《夜间咖啡馆VR》·············· 97
 5.2.3　故事何在：《夜间咖啡馆VR》场境叙事路线 ·············· 104

5.3　深度沉浸阈VR电影场境叙事机制 ·············· 106
 5.3.1　场境叙事者：游客、主人、大影像师 ·············· 106
 5.3.2　深度沉浸阈的场境特征 ·············· 108
 5.3.3　场境叙事话语：符号行动元 ·············· 111

5.4　深度沉浸阈VR电影场境叙事创作策略 ·············· 116
 5.4.1　VR电影场境叙事创作方法 ·············· 116
 5.4.2　建构场境之"世界"元素 ·············· 117
 5.4.3　深度沉浸阈VR电影场境叙事范例 ·············· 119

5.5　本章小结 ·············· 120

第6章　具身的他者：深度沉浸阈VR电影异我叙事 ·············· 121

6.1　"异我"与交流 ·············· 121
 6.1.1　VR电影的"异我"认知 ·············· 122
 6.1.2　交流：VR叙事传播本质 ·············· 124
 6.1.3　感觉与通感 ·············· 127

6.2　交互隐喻：人影的交流 ·············· 128
 6.2.1　影像内场面调度：基于视觉的交互隐喻 ·············· 129
 6.2.2　影像外感觉模拟：基于感知的多模态交互隐喻 ·············· 133
 6.2.3　影像内外场面调度：基于多角色叙事的交互隐喻 ·············· 137

6.3　深度沉浸阈异我叙事机制 ·············· 141
 6.3.1　具身交流叙事话语 ·············· 141
 6.3.2　VR电影异我叙事"交流"机制 ·············· 143

6.4　交互：异我叙事的子集和未来 ·············· 147

6.4.1　行动叙事 ……………………………………………………… 147
　　　6.4.2　发现"自己" ………………………………………………… 151
　　　6.4.3　自然交互 …………………………………………………… 153
　6.5　本章小结 ………………………………………………………………… 157

第 7 章　建立深度沉浸阈 VR 电影艺术系统 …………………………………… 158

　7.1　建立 VR 电影叙事系统模型 …………………………………………… 158
　　　7.1.1　"事件-场境-异我"VR 电影叙事系统 ……………………… 159
　　　7.1.2　VR 电影叙事的其他分类方法 ………………………………… 162
　　　7.1.3　深度沉浸阈叙事修辞 ………………………………………… 165
　7.2　深度沉浸阈 VR 电影叙事创作 ………………………………………… 168
　　　7.2.1　深度沉浸阈 VR 电影叙事创作流程 …………………………… 168
　　　7.2.2　深度沉浸阈 VR 电影创作策略 ………………………………… 170
　7.3　VR 电影叙事的可期未来 ……………………………………………… 173
　　　7.3.1　AI 驱动的随机叙事 …………………………………………… 173
　　　7.3.2　多人参与社交叙事 …………………………………………… 174
　　　7.3.3　多模态自然交感叙事 ………………………………………… 175
　7.4　本章小结 ………………………………………………………………… 177

第 8 章　结语 ……………………………………………………………………… 178

参考文献 ……………………………………………………………………………… 181

附录　本书提及的深度沉浸阈 VR 电影作品链接/发布路径 ……………………… 190

第 1 章 导论

1.1 研究背景

1965年,"计算机图形学之父"伊凡·苏泽兰(Ivan Sutherland)发表了《终极的显示》一文,阐述了关于虚拟现实(Virtual Reality,VR)技术的构想。1989年,"虚拟现实之父"杰伦·拉尼尔(Jaron Lanier)首次明确提出"虚拟现实"的概念,通过一副护目镜打开了虚拟世界的大门。VR又称"灵境",指用计算机模拟生成一个三维虚拟环境,用户可以通过专业传感设备感知该虚拟环境并融入其中,获得身临其境之体验[1]3。2014年,社交巨头Facebook公司以20亿美元(后被该公司公开更正为30亿美元)收购了VR头显初创公司Oculus[2],CEO马克·扎克伯格信心百倍地放言:VR将成为下一个计算平台。

目前,虽然VR还未真正成为"下一个计算平台",但我们却真切地看到了它的成长。VR作为一项基于计算机的多媒体技术,在进入产业化浪潮的同时,迅速演化出了媒介的功能,如VR电影、VR游戏、VR新闻、VR教学……VR电影是其中占比最大、最具代表性的类型,但在萌芽期也不可避免地存在理论与实践的短板和空缺。

1.1.1 研究的必要性

1. VR电影概念界定

VR电影即虚拟现实电影,其借助于以计算机仿真、传感系统为代表的VR技术,生成多维立体的虚拟空间环境,作用于受众的视、听、触、嗅、味等感官,给人以身心皆沉浸于逼真现实的艺术体验。VR电影的"3I特征",即沉浸感

（immersion）、交互性（interactivity）、构想性（imagination），赋予受众完全不同于传统电影的审美空间。更加严谨地说，当前"VR电影"只是一个指代 VR 影像内容的广义概念，既包括"VR＋电影"此类以 VR 为载体的全景影片，又包括不同剧情程度的 VR 交互体验视频。由于硬件、设备等技术藩篱，现阶段 VR 电影普遍时长较短，通常在 3~20 分钟之间，少数在 30 分钟以上；题材与风格多样化，在探索创新方面近似于实验艺术。[3]117 本书采用 VR 电影的广义概念范畴。

VR 电影与 VR 技术密不可分，因此 VR 技术概念的宽泛性使得 VR 电影的涵盖范畴亦如是。沉浸式 VR 系统[1]5-9 是目前 VR 应用、商业领域最普及的类型，亦是通常意义上的"VR 电影"的传播形式和载体，以基于头戴显示器的系统最为典型，其包括外接式、一体式、移动端三类，其次是投影式 VR 系统，其包括 CAVE（Cave Automatic Virtual Environment，洞穴状自动虚拟环境）[5]16、球幕、环幕等类型。因此，以沉浸感为导向的环幕、球幕电影亦可视作 VR 电影。

就制作方式而言，VR 电影主要分为实景 360°视频和基于引擎[1]70 的 VR 影像，现阶段二者的最大差异在于自由度：通常前者为三自由度，后者为六自由度。放眼未来，光场相机、三维重建等 VR 摄制技术的成熟会让"实景"与"六自由度"自然融合，为 VR 电影增添更多精彩。

2. 兴旺发达的 VR 影业

第一部 VR 电影诞生于 1989—1992 年，是艺术家妮可·斯坦格（Nicole Stenger）创作的 *Angels*[7]。第一部引起轰动的 VR 商业"大片"则是由华人导演林诣彬于 2015 年推出的 *Help*，这部时长仅 5 分钟却耗资 500 万美元的 VR 电影采用了"实拍＋CG"的创作手段，开启了 VR 电影的新篇章。此后，VR 电影纷涌而出，如谷歌 Spotlight Stories 出品的 *On Ice*、*Pearl*，前 Oculus Studio 的 *Lost*、*Henry*，Baobab 工作室的 *Invasion!*，Felix & Paul 工作室系列实拍作品等，都是 VR 电影知名代表作。VR 电影的长度和质量也在短期内大幅增加和提升，例如，2018 年瑞丹斯电影节中 VR 电影《七个奇迹》（*7 Miracles*）时长已达 70 分钟。

一时间，VR 电影数量快速增长，并在主流影视界占领了一席之地。首先，专注于新锐艺术形式的圣丹斯国际电影节增设了 VR 单元。其次，艾美奖、威尼斯电影节、戛纳电影节、奥斯卡电影节都先后为 VR 影视作品颁发了奖杯。2017 年，瑞丹斯电影节首次设立了十项瑞丹斯 VRX 奖项。这些不仅是对 VR 作品的奖赏，也是对整个 VR 内容领域乃至全 VR 行业的肯定与鼓励。再次，以好莱坞为代表的传统电影领军企业纷纷试水、投资 VR 领域，如 IMAX 开设专门的 VR 电影院，福克斯、迪士尼、派拉蒙等影业集团也进行了颇具规模的 VR 布局。

艺恩公司在 2016 年《VR 影视行业简析》报告中认为,预计到 2025 年,全球 VR/AR 市场中与视频产业相关的产品会占总额的五分之一左右。以国内 VR 领域为例,影视产业比游戏产业更加活跃[6]。《2017—2022 年中国影视行业市场分析预测及投资前景分析报告》指出,"电影仅次于游戏,是 VR 下游应用最广阔的细分领域"[7]。2018 年 10 月,英特尔和 Ovum 发布的最新报告预测,5G 的出现会让"基于 VR 的体验"在 2025 年攀升至新的高度,头显的无线化、添加感官体验都是未来趋势,"在动作游戏中,温度和压力等感觉都可以捆绑到武器升级中"[8]。这些反映了行业巨头和主流媒体对 VR 电影及其前景的看好。

3. VR 电影审美范畴边界不明

目前,对于 VR 电影的审美体验尚且缺乏统一、清晰的衡量体系。在谈论 VR 电影带给受众的艺术价值时,提及最多的是"沉浸感",其次是"交互性"。但"沉浸感"究竟指向受众、作品还是载体并不明确,在使用中时有含混。VR 电影的定义与类型也较为模糊。

(1) 术语定义及指向含混

以"沉浸感"为例,各文献中对"沉浸感"有着多个截然不同的定义,如以下三种表述:沉浸感是"指用户借助于交互设备和自身感知系统,置身于虚拟环境中的真实程度"[1](指向倾向受众);"参与者全身心地沉浸在三维虚拟环境中,产生身临其境的感觉"(指向受众);"沉浸感是虚拟现实产品的三大特征之一"(指向文本/载体)。[9]类似的概念不明的表述还在很多文献中有所体现。"临场感""存在感"也时有与"沉浸感"混用的情况。可见目前 VR 行业、VR 电影中缺乏明晰、缜密的意识形态规范与认知,急需厘清沉浸感等相关概念。

(2) 艺术类型模糊化

目前 VR 电影还处于探索阶段,既无确定名称,也无统一标准,更不用说已成体系。首先,VR 电影与 VR 游戏之间无明确区分。二者皆有的交互性使得当指称一些 VR 内容时,往往游移于"VR 电影"和"VR 游戏"之间。例如,《永生花之舞》(*Firebird-La Péri*)、《自由的代价》(*The Price of Freedom*)、《地精和哥布林》(*Gnomes & Goblins*)等 VR 互动内容在交互点设置方面与通常意义上的数字游戏一致,但这三部作品与具有共同特征的其他作品皆出现在 2017 年瑞丹斯(中国)VR 电影展上。其次,VR 电影与全景视频之间无明确划分。公认的首部 VR 电影 *Help* 即为仅具有三自由度的全景视频;2017 年,在第 74 届威尼斯电影节公布的 VR 竞赛片单元入围名单中,《家在兰若寺》同样仅具有三自由度。对此现象已有一些相应的观点,例如,VR 艺术家 Celine Tricart 认为,"当在 VR 头显中观

看内容时,使用'VR'术语,当使用VR播放器在平板屏幕上观看时,使用'360°视频'"——即以观影终端的形式作区别[4]2。可见,当前VR业界和主流媒体尚未对VR电影与VR游戏、VR电影与全景视频做出严格区分,VR电影缺乏清晰的类型界定。需说明的是,在VR电影的萌芽期,接纳并采用其广义范畴有助于扩大影响力、促进产业进步。相信随着VR技术的发展,概念界定和范畴划分亦会在一定程度上产生自发的明朗化。

4. VR电影叙事创作受限

短短几年间,已涌现数百部VR电影作品,其中不乏优质的杀手级代表作。综合而言,其带来了观看视角的全维性,初步产生了一种新颖的影像形式。但在叙事方式、艺术价值等方面并无太大突破,主要体现如下。

(1) 故事情节简单化

现阶段,VR电影制作中存在着实拍影像难以设置运动追踪等交互、360°画面缺乏相匹配的镜头语言等短板。对于前者,通常借助于Unity 3D、Unreal Engine等游戏引擎,结合CG(Computer Graphics,计算机图形学)技术创作VR交互式动画影片,如《玫瑰与我》(*The Rose and I*);对于后者,很多作品则刻意简化叙事、缩短时长。但如此又易造成情节过于单一,难以建立受众黏性。

(2) 艺术价值浮浅化

从心理学角度来看,大众对VR的媒介认知新鲜是*Help*诸多成功因素中的客观因素,此后的VR电影却不能依赖于此。一部分作品表现出急于求成的倾向,局限于娱乐、恐怖甚至低俗画面。停留在感官猎奇的层面有悖于艺术、审美的合规律性,也难以推进VR充分发挥媒介价值,还可能扭曲部分大众对VR的认知。对技术优势的过分依赖与消费限制了对艺术价值的深度挖掘,成为暂时影响其发展的桎梏。

(3) 技术短板放大化

目前VR电影的确存在很多技术瓶颈难以突破。例如:以光场技术为代表的六自由度拍摄尚未成熟与普及;硬件计算能力、网速受限;晕动症(motion sickness)等人因健康负向因素……但这些并不能成为影响VR电影叙事创作的理由。如果夸大技术短板的客观阻力,就会导致忽略艺术实践的主观能动性、艺术创作与接受的规律,从而在一定程度上弱化创新激情、局限创作理念、降低作品价值。

1.1.2 国内外研究现状分析

近年来，VR电影不仅跻身于电影产业市场，也引起了学术界的广泛关注，成为迅速升温的话题。事实上，在VR技术诞生之初，理论研究者们就对其报以乐观期待。

1. 国内外文献理论观点

在阅读了数百篇（部）VR相关文献后，姑将探讨VR电影的有关理论归纳为以下几个主要方面。

（1）现实认知革命论

让·鲍德里亚在其代表性思想之一拟像（simulacra，又译作"拟真""仿象"）[10]理论中，认为拟像意味着摆脱了对客观真实原型的模仿，而由技术符码逻辑生成的仿真（simulation）之物，具有"非真实的超真实性"。拟像第三等级产生了一种"超真实"，或"一种由没有源头或现实的真实模型所创造出的生成"；而超真实"就像计算机代码虚拟现实一样"，将成为体验和理解世界的主流方式[11]97。像源的消解与重构是VR在认知层面上的本质所在，既与拟像、超真实理论具有内在一致性，又是对后者的印证与延伸。随着数字技术的勃发，拟像在VR中呈现出较其他媒介更甚的显著性与多样性，因此常被业内引用或讨论，如揭示媒介符号价值及其仿拟逻辑对真实的重构、对人类认知的"蒙蔽"。

关于人类与媒介、人类与机器变迁之间关系的论调包括"后人类"（posthuman）理论、信息论、"人机复合宣言"（cyborg manifesto）。后人类理论以凯瑟琳·海勒（N. Katherine Hayles）的研究最为经典。后人类理论标志着关于主体性的一些基本假定发生了转变，在VR语境中尤显意义重大。在海勒的阐述中，有两点颇为关键：一是提出了人类"身体"的客体性，个人占有并可以操控、扩展身体，且扩展过程是连续不断的；二是在人类与智能机器之间建立了联结，认为"身体性存在与计算机仿真之间、人机关系结构与生物组织之间、机器人科技与人类目标之间"没有本质差异或绝对界限。[12]此外，克劳德·香农（Claude Shannon）和弗里德里希·基特勒（Friedrich A. Kittler）强调信息系统的重要性优于人类能动性。唐娜·哈拉维提出"人机复合宣言"，认为本质上包括人类身体在内的任何对象皆可被编码为信息，由此将引发"跨界的"（transversal）或无边界的生命和文化新形式。[13]35-40以后人类为代表的理论讨论了人机关系的转变，为研究深度沉浸阈的内涵奠定了一定的基础。

深度沉浸阈VR电影叙事
——事件·场境·异我

自从 VR 技术诞生以来,学者们就从未停止关于 VR 对现实认知影响的思考。Melanie Chan 的专著 *Virtual Reality*:*Representations in Contemporary Media* 中,"Simulation and Hyperreality"一节就是专门结合鲍德里亚"仿真和超真实"的探讨[14]。在《虚拟现实:从阿凡达到永生》一书中,作者吉姆·布拉斯科维奇、杰米里·拜伦森结合数个经典 VR 实验,对 VR 技术在认知领域的作用、特征进行了解析和思考,并对未来进行了深远预测[15]。杰伦·拉尼尔在 *Dawn of the New Everything*:*Encounters with Reality and Virtual Reality* 一书中,结合其在 VR 业界的研究经历,指出 VR 能够帮助探究认知现象,是"探索神经系统适应性和预适应性的仪器"[16]。张以哲的《沉浸感:不可错过的虚拟现实革命》中写道,VR 即将带来"现实认知革命"[17]。

的确,VR 技术的兴起在现实与虚拟的定义和界限、人类认知心智等方面掀起了新的变革。在 VR 电影叙事方面,现实认知是可以且应当考量的一个视角,其所涉及的符号真实、媒介真实等相关思考,不仅有助于启发 VR 创作,也在道德、伦理层面予以约束和警示。

(2)以"沉浸感"表述为主的 VR 体验层面理论

"沉浸感"是所有文献中论及 VR 技术、VR 体验时使用频率最高的术语,其次为"临场感"(presence,又译作"存在感""临境感")、"具身化"(embodiment)[18]等。① 为使表述更加严谨,这里将沉浸感、临场感、具身化明确化为三个不同概念,即分别指向以心理维度为主的不同体验程度,将在 3.1 节详细阐述。

Celine Tricart 在专著 *Virtual Reality Filmmaking*:*Techniques & Best Practices for VR Filmmakers* 中认为,产生沉浸感、临场感、具身化是通往对现实完全拟真的完整步骤,其中具身化的实现难度最大,但其并未对三者的差异以及是否存在互涉关系做出表述[4]。浙江大学与腾讯研究院合著的 VR 报告《VR 心潮》中论及并比较了"沉浸感"和"临境感"(即临场感),认为"沉浸感强调的是一些客观技术指标对虚拟环境产生的作用……临境感则更加强调 VR 使用者的主观感受",沉浸感"是临境感的基础"[19]。这是国内较早提出"临场感"的文献,但其未对二者提供明确定义,且其随后的表征稍显含混,所以说法的正确性、严谨度皆有待考证。史安斌、张耀钟在论文《虚拟现实新闻:理念透析与现实批判》(2016 年)中认为,"'沉浸'与'临场'并非相互割裂的两个概念,而是存在先后递进的关

① "embodiment"是一个心理学术语,可理解为"embodied cognition",主要指生理体验与心理状态之间有着强烈联系,生理体验"激活"心理感觉,反之亦然。"embodiment"中文译名较多,时有混用,使用较多的是"具身"(或"具身认知""具身化"),其次是"缘身性""涉身"等。冯晓虎在论文《论莱柯夫术语"Embodiment"译名》中,从认知语言学视角,建议将其译为"体塑化"。在国内 VR 文献中,使用"具身"译名较多,因此这里沿用。此外,在后文中为了符合中文用语习惯,或同时使用"具身化"等表述。

联,前者是后者的实现基础,而后者又是前者的高质表现"[20],表明了"沉浸"与"临场"的关系,这一表述相对较为严谨。"具身"理论在国外 VR 文献中被提及较多,近两年国内也开始意识到其重要性。苏丽在论文《沉浸式虚拟现实实现的是怎样的"沉浸"》中,认为沉浸感涉及"具身性知觉",其实现需要重新审视人类的"知觉本性",是关于感知觉的哲学问题[21]。文中提出了"想象沉浸"与"具身沉浸",对于 VR 中具身沉浸的实验给予了一定的启发,但论述主要立足于哲学维度。

需注意的是,"沉浸感"是一种趋向于心理的概念,对其衡量与界定并不容易,但也有少量文献试图对其进行量化论证与阐释。徐兆吉等人在《虚拟现实——开启现实与梦想之门》一书中,将"沉浸感"作为分别衡量 VR 软件、硬件产品的用户体验评价一级指标。例如,在"软件产品指标——沉浸感"中,下设"真实感""气氛""抗干扰性"二级指标[9],三级指标不再赘述。其仅仅是将体验层面的沉浸感投射到了 VR 载体层面,且分类较为模糊,有一定程度的同质化。这与《VR 心潮》中对"沉浸感"的表述相似,后者还认为,临境感是可以量化的,如通过主观报告量表、检测用户在虚拟场景及真实场景中的生理指标等途径,但其仅仅是列举,并未对沉浸测量的准确性与有效性做出阐述或分析。Randy Pausch 等人在论文"Quantifying Immersion in Virtual Reality"中,通过实验证实了 VR 比桌面显示器能带给用户更强的沉浸感[22]。不过该文章只是将 VR 与其他媒介进行横向比较,并未对 VR 自身沉浸感进行内部衡量。

（3）VR 电影叙事创作路径论

凯蒂·牛顿（Katy Newton）和凯琳·苏库普（Karin Soukup）的文章《面向虚拟现实受众的叙事者指南》("The Storyteller's Guide to the Virtual Reality Audience")从受众的角度为 VR 创作者提供了一定的叙事指导,认为"临场感部分地通过技术——处理能力、图像、显示,但也通过我们创造的故事世界的连续性和丰富性实现",强调了"故事"的重要性。[23] Celine Tricart 的专著 *Virtual Reality Filmmaking: Techniques & Best Practices for VR Filmmakers*[4] 中,对 VR 电影的创作工具、制作、分发进行了介绍,但论述不够深入,更偏重于技术指南。约翰·布赫（John Bucher）的专著 *Storytelling for Virtual Reality* 较为关注 VR 沉浸式叙事,作者从经典叙事艺术着眼,试图将叙事的"永恒原则"在 VR 中应用、转化与超越[24]。该书内容主要是对 VR 影像从业者的访谈,虽能博采众长,但论述缺乏系统性且不够深入。此外,在杰里米·拜伦森（Jeremy Bailenson）的专著 *Experience on Demand: What Virtual Reality Is, How It Works, and What It Can Do*[25]、Peter Rubin 的专著 *Future Presence*[26]、Jason Jerald 的专著

The VR Book：Human-Centered Design for Virtual Reality[27]中亦有关于 VR 叙事的少量内容,但阐述较为宽泛,此处不作详述。

在 VR 电影叙事方面,国内目前尚无相关专著,但已有学者发表了此类论文。《互动和故事:VR 的叙事生态学》认为,在 VR 叙事中,"讲故事的重心从故事线的设计转移到故事面的设计,从对叙事本身的设计转移到让叙事在互动中发生的叙事生态的设计",并且这一变化的"深远性"将"随着 VR 叙事在理论和实践上的发展逐渐展开"[28]。《建构全新审美空间:VR 电影的沉浸阈分析》中,基于 VR 电影的创作与接受,提出了"沉浸阈"(immersion threshold)的概念,并分析了沉浸阈的特点和层次,文中将之作为衡量 VR 电影空间维度的级别,以及检验 VR 电影艺术质量的标尺。[3]这也是已知文献中,首次以 VR 电影本体为研究视角,在沉浸感导向下提出文本自身沉浸层级、维度。《禁锢与游移:虚拟现实电影的场面调度》中,从东方影像中得到启发,并从影像外、影像内角度对 VR 电影的场面调度进行了阐释[29]。《基于"替-摹"交互模式的 VR 影像》以"扩展现实"为理论基础,提出了"替-摹"展现基本路径,分析了"替-摹"交互影像的技术转换逻辑,对多人参与式 VR 交互影像系统创作进行了设计[30]。《沉浸式 VR 电影中兴趣中心的视听元素设定》分析了 VR 电影中观影兴趣中心的设置[31]。这些论文对 VR 电影的早期探索具有不同程度的意义和价值。

(4) 经典叙事理论与新叙事理论

关于叙事理论,此处引用《新叙事学》一书中的分类方法。经典叙事理论主要指 20 世纪 70 年代至 80 年代的叙事理论,新叙事理论指 20 世纪 90 年代以来西方的后经典或后现代叙事理论。前者如结构主义叙事学,作为基本理论,可引入 VR 电影叙事研究。申丹在《新叙事学》一书的序言中列举了五种新叙事理论:解构主义、女性主义、修辞性、多种跨学科、后现代叙事理论。[32]1 由于该书出版时间距今已有十多年,其间关于新媒介的叙事新研究陆续出现,因此,本书参考文献中的"新叙事理论"包括且不限于其中的一部分。此外,亦有学者提出基于媒介的叙事分类,如文学、绘画、电影、戏剧等"旧媒介"叙事,以及数字文本的"新媒介"叙事[33]11。本书不对叙事理论分类作过多的比较与讨论,而是侧重于将 VR 电影叙事作为一种认知建构,既探究其中的结构意义,又考虑媒介属性,以尽可能地展开完整、全面的研究。

中外理论界对待叙事理论的创新一致报以辩证发展、兼容并包、肯定欢迎的态度。例如,布莱恩·理查森在为美国《文体》杂志"叙事概念"专刊撰写的导论中总结道:"叙事理论正在达到一个更为重要、更为复杂和更为安全的层次。"申丹也表示:"注重叙事学的跨学科研究。"[32]这些既是对创新叙事理论的肯定,也为本

书中的跨媒介叙事奠定了方法论的基础。此外,"旧媒介"叙事理论对于"故事"的观点也相当开放。例如,在《什么是电影叙事学》一书中,作者安德烈·戈德罗和弗朗索瓦·若斯特认为,人们应当给予"故事"一种很宽松的定义,如《火车进站》可视为一种简洁叙事,它报道了一个片名所指的"故事"[34]43。对尚处于早期的 VR 电影而言,这一观点非常重要,它肯定了一些不属于结构叙事学严格意义范畴的 VR 电影的叙事性,如《夜间咖啡馆:以 VR 致敬梵高》(*The Night Cafe:A VR Tribute to Vincent Van Gogh*,后文简称"夜间咖啡馆 VR")、《神曲》(*Senza Peso*)等作品,从而也为本书的概念界定、理论分析、素材选取等奠定了一定的基础。

(5)叙事意义与故事建构理论

20 世纪晚近以来,持广义叙事学观点的叙事理论学者具有一定的规模,这为叙事意义建构提供了有力论据。

例如,在数字游戏研究中,亨利·詹金斯引入"空间性"概念,强调游戏空间和环境在叙事中所起的作用,并提出联想型空间、演绎型故事等四种环境叙事模式[35]。Marie-Laure Ryan 的专著 *Narrative as Virtual Reality 2:Revisiting Immersion and Interactivity in Literature and Electronic Media* 从文学和 VR 两个维度对虚拟世界中的叙事进行了分析和研究,对文本叙事中的沉浸感、交互性进行了详细的阐述,强调了空间、地方在叙事中的重要性[36]。龙迪勇在其博士论文《空间叙事学》中阐述了空间在文字、图像中的叙事角色[37]。段义孚的《空间与地方》[38]和《恋地情结》[39]、格诺特·波默的《气氛美学》[40]等论著可给予 VR 电影叙事一定的启发。这些环境、空间叙事理论不仅与 VR 电影的呈现内容具有影像"体积"维度的契合,也在一定程度上映合了当下某些 VR 电影作品的叙事方式。关于 VR 电影叙事概念理论,也出现了少数创新观点。例如,《基于具身视角的 VR 电影场境叙事》提出"场境"的概念,阐释了 VR 电影中空间建设的重要性。以具身体验为追求,设计并营造 VR 电影的场境,是 VR 电影叙事创作的全新路径。[41]

此外,相关领域著作对于 VR 电影叙事亦较有价值,如 Scott Lukas 的 *The Immersive Worlds Handbook*[42]、Kelly McErlean 的 *Interactive Narratives and Transmedia Storytelling*[43]。结构主义与符号学理论为本书的意义系统建构提供了一定的基础,如 A.J.格雷马斯的《论意义:符号学论文集(上册)》[44]和《论意义:符号学论文集(下册)》[45]、皮亚杰的《结构主义》[46]。

叙事学领域的广袤为 VR 电影叙事研究奠定了良好的理论基础,也预示后者有着不可预估的空间。需要说明的是,虽然本书在一定程度上引入部分叙事理

论,并将其作为论证基础和依据,但这并不意味着VR电影叙事主要依赖于已有理论,本书旨在将VR电影作为一种独立的艺术类型,探索其全新的叙事系统。

对于VR技术以及VR电影,学界文献中主要体现积极立场,也包括一些思考,但都一致看好VR电影的未来,如以秦兰珺[47]、黄石[48]、施畅[49]等学者论文为代表的"超越视觉文化的艺术论"等。篇幅所限,此处不展开叙述。

2. 文献特征与不足

首先,对当前学术界的VR电影、VR行业研究现状特点归纳如下:①在文献类型方面,论文数量较多,国内论文大多注重对VR影视作品的分析、对创作策略的研究,国外论文则更加侧重技术、算法以及基础理论;②在专著方面,美国出版的VR专著数量最多,在相关理论方面阐述得更加深入,中国作为VR产业大国,表现出后起之秀的态势,近年来迅速涌现一批VR方面的书籍,只是更加偏重概念普及、尚且不够深入;③在观念方面,国内外一致对VR态度乐观,VR技术已成型是不争的事实,但VR电影的发展确实还处于探索之中。

其次,关于VR电影的多数文献主要呈现以下不足:理论方面偏于分析哲学意义,对创作缺乏系统、创新指导;技术方面论述较为浅显,且大多持相似观点,部分文献有同质化倾向;还有些文献观点过于超前,放大了VR中的科技成分,模糊了技术与科幻之间的边界。

可见,学术界、理论界对于VR以及VR电影十分关注,对于VR电影的前景持积极期待,但在VR电影作为艺术形态方面却尚未给出完整、系统的理论。关于VR电影如何成长为一种独立的艺术类型,未出现有效路径、方案。鉴于此,本书一方面坚定延续对VR电影的积极探索,另一方面力求在基于当代技术条件的现实环境中,优化VR电影叙事创作路径,从方法论的角度给予当前VR电影创作切实可行的系统设计方案,以期有助于VR电影健康发展、良性循环。本书的内容也将适用于未来的实时技术语境,同时拟创建一套VR电影叙事创作的较为完整的理论,以期为当前的VR影视创作和研究提供些许参考和灵感。

1.2 研究的创新性

前文对VR电影的发展现状、存在问题进行了阐述。概括而言,VR电影现有短板主要在于技术条件与艺术理念的共同受限。透过作品种种不足的外在表征,VR电影的最终问题可以归纳为艺术类型模糊化。其客观原因则在于软硬件

技术的不足,直接导致创作环节中缺乏高效创作工具,进而衍生出创作热情、创作动力受阻这些主观负向因素。无论是技术先行论还是艺术先行论,软硬件技术与叙事艺术都是决定 VR 电影的重要因素。因此,在无法把控客观技术进程的前提下,本书从艺术实践主观能动性角度出发,使用文献研究、定性分析等研究方法,尤其创新地使用定性与定量相结合路径,探索如何更好地创作 VR 电影,包括:提出沉浸阈的概念,建立沉浸阈的理论;从叙事角度探索和揭示营造 VR 电影深度沉浸阈的规律;以深度沉浸阈为导向,建立 VR 电影叙事话语体系,构建基于深度沉浸阈的 VR 电影叙事模型(见图 1.1)。这既是艺术对技术的积极适配,也能反哺技术的进步。

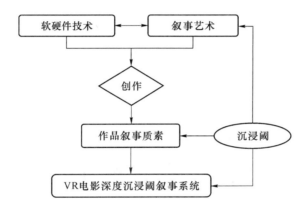

图 1.1　沉浸阈在 VR 电影创作中的功能

基于以上阐述,本书主要具有以下创新价值。

第一,追根溯源,探索并归纳影响 VR 电影优质创作的根本原因,提出"沉浸阈"概念,建立沉浸阈理论。针对 VR 电影审美范畴边界不明,本书从沉浸感着眼,以心流(flow)、具身、通感(synaesthesia)体验等为理论依据,创建沉浸阈概念,拟定了 VR 电影沉浸阈衡量指标,并使用定性和定量相结合的研究方法进行了验证。以"沉浸—具身"为 VR 电影审美体验的上升导向,沉浸阈指向 VR 电影本体,用以衡量 VR 电影的空间沉浸维度和层次,亦可作为检验 VR 电影创作质量的重要标准,是影响 VR 电影艺术高度、人文价值、经济效益的关键因素。透过现象追溯本质,提出创新概念与理论,是本书的首要创新性。

第二,创造路径,在揭示沉浸阈规律的基础之上,创建 VR 电影叙事方法模型,有助于营造深度沉浸阈。VR 电影与传统电影概念完全不同,沿用"电影"名称只是阶段性表征。针对 VR 电影叙事创作受限等问题,"叙事"术语在 VR 载体中值得也应当被发掘出更深厚的内涵,并被赋予更广阔的外延。与其他媒介相比,VR 叙事的差异化优势正是开辟了"叙事"在 VR 中的新范畴。现有 VR 电影作品虽不失优秀个例、新颖创意,但远没有一套系统、明确的方法来指导其叙事创

作。本书创新性的重要之处就在于以"沉浸阈"为圭臬,构建 VR 电影叙事系统,寻找、创造、整合 VR 电影优质叙事的艺术质素,构建具有普适意义的 VR 电影叙事方法模型。需说明的是,这并非设定框架,而是拟创造一套方法论,为开辟 VR 电影艺术疆域奠定基础。

第三,直面终端,营造 VR 电影的深度沉浸阈叙事系统,拟构建 VR 电影艺术类型。主观与客观条件、局部与宏观现实共同证明了 VR 电影已经具有较为稳定的生长土壤,但缺乏深度沉浸阈生态。如何借助于当前良好的全球化媒介环境,通过叙事方法的指导,建立稳定的深度沉浸阈生态,将 VR 电影受众范围从小众逐渐扩增为大众,将 VR 电影从"类实验艺术"推动为真正的独立艺术类型,是本书的第三创新性。

第四,放眼未来,以深度沉浸阈满足人类的健康精神追求,实现美好生活体验,升华艺术价值。马克思主义美学理论认为,艺术赖以成长的根本最终在于人。基于马斯洛需求层次理论的认识,如何真正满足人类的需求,让 VR 电影不仅成为真正的艺术,更能实现人本需求的价值、造福人类,这一创新性是本书更为深远的价值。

1.3 研 究 概 述

1.3.1 研究目标与方法

本书以 VR 技术理论、VR 电影叙事创作、VR 电影传播、艺术与审美为研究对象,通过理论、调查、归纳、假设等方法相结合,以辩证唯物论、马克思主义美学、马克思主义方法论为指导,按需采用相关理论佐证,适度借鉴成熟艺术门类的发展历程,重点分析当前技术语境下 VR 电影的创作现状,探究 VR 电影叙事创作中的根本瓶颈,展望未来 VR 技术、相关科技与社会环境的趋势,进行实事求是、鉴往知来的科学研究,探索并归纳 VR 电影优化叙事的普适规律,建构 VR 电影深度沉浸阈营造路径,创建一套 VR 电影叙事体系的基本模型,推动 VR 电影发展为独立、成熟的艺术门类。

首先明确沉浸阈的概念。对 VR 电影"沉浸阈"给出更加准确、精辟的定义,使其真正成为衡量 VR 电影沉浸层级、审美空间维度、创作质量的标准。在此基础上建立深度沉浸阈构筑模型和方法论,以及相应的方法系统,用于指导 VR 电影叙事创作。

其次构建 VR 电影叙事系统。对叙事理论进行梳理,并以 VR 电影叙事为导

向拓展新的内涵与意义,例如:何为 VR 电影中的"叙"与"事",何为 VR 电影的"叙事"?如何进行 VR 电影的"叙事"?进而研究 VR 电影叙事手法,创建 VR 电影叙事系统。此部分是本书的重点。

进而促进建立初期 VR 电影艺术体系。本书的关键目标是进一步普及 VR 电影传播,助力其成型为独立艺术门类。本书将对 VR 电影的相关知识领域进行详细且准确的梳理,以期有助于建立初期 VR 电影艺术体系。

最终展望具有深度沉浸效果的 VR 电影艺术空间,为受众提供良好的、健康的艺术体验环境,为创造人类美好未来而服务。

1.3.2 研究内容

本书以深度沉浸阈 VR 电影叙事理论、方法和策略为研究对象。基于研究目标、创新性等方面,研究内容主要包括以下几个方面。

1. VR 电影的前身、现状、趋势

VR 电影叙事及其深度沉浸阈的营造是本书的主要研究对象与研究目标。客观方面,VR 电影受众的沉浸感来自 VR 技术创作的生动叙事空间。因此,对于 VR 电影本体,如全景画、电影、沉浸式艺术装置、沉浸式戏剧(immersive theatre)、严格意义上的 VR 电影等作品,有必要详细梳理其由来、现状。目的是厘清对象的技术缘起、创作目标、受众群体等艺术范畴,分析与其他艺术门类、传统电影之间的根本区别在于何处,从而有的放矢地进行创新性研究。

2. VR 电影深度沉浸阈

明确 VR 电影沉浸阈的相关概念,给出更加准确、精辟的定义,使其真正成为衡量 VR 电影沉浸层级、审美空间维度、创作质量的标准,预期建立一套构筑深度沉浸阈的可行性理论模型,用于指导 VR 电影叙事创作。

3. 艺术受众心理

围绕深度沉浸阈的标准,按照心理学家米哈里·契克森米哈赖(Mihaly Csikszentmihalyi)的"心流"理论[50]67,主观方面,沉浸感来自 VR 电影的艺术空间与受众的求知主动性。VR 电影审美空间具有无边界、排他性、沉浸感等特征,受众在其中的审美体验迥异于在电影等传统艺术中的。VR 电影受众接受心理包括基本艺术心理与特定艺术心理,特定艺术心理是针对 VR 载体所特有的心理现象。研究这种特定艺术心理,把握其本质、来源、特点、表征、作用,亦是营造深度沉浸阈不可或缺的环节。

4. VR 电影叙事空间

通俗而言，VR 电影叙事要旨主要指向受众"体验"，其叙事在于建构一个"世界"，让受众走入 VR 空间，体验这个"世界"。因此，蕴含具象意义的叙事空间是本书的重点内容之一：探索 VR 叙事空间与传统叙事（以影视为主）空间的差异；重点研究如何构建 VR 电影中的叙事空间。

5. VR 的基础技术与关键技术

VR 技术是 VR 电影赖以生存和成长的根基，VR 电影的质量很大程度上取决于 VR 技术的水平，二者彼此影响、互融共进。因此，对于 VR 技术要有全面、准确的了解，对于其走向要大胆预测，如此才能对 VR 电影在未来可触及之境有所预见。此部分内容研究是一个与时俱进的长期过程。

6. AI、5G、大数据等相关技术

VR 是一项涵盖范围广泛的综合技术，VR 电影创作环节中也涉及相关基础技术，如以 5G（第五代移动通信网络）为代表的高速通信网络、以 AI（Artificial Intelligence，人工智能）为代表的机器智能、以大数据为代表的计算技术等。当下的科技热点可给予未来发展趋势一定的启发，如 VR 电影或将渗透到人类生活的方方面面。本书将不同程度地涉及这些内容。

1.3.3 拟解决的关键问题

本书拟解决以下关键问题。

1. 明确 VR 电影审美范畴边界

针对 VR 电影审美范畴边界不明等现实问题，基于 VR 电影创作与接受，提出"沉浸阈"全新概念，指向 VR 电影本体，将其作为衡量 VR 电影空间维度、程度的级别，以及检验 VR 电影艺术质量的度量衡。

2. 创建深度沉浸阈 VR 电影叙事系统

本书将创建一个基于深度沉浸阈、适用于现实技术语境的 VR 电影叙事创作模型，既在空间、时间等维度具有普适规律，又在艺术学、人类学、社会学等领域具有普适价值。本书拟得出一套构筑良好、深度沉浸阈的方法系统。这是本书拟解决的关键及首要问题。

3. 建构 VR 电影独立艺术门类的早期体系

如前所述,VR 技术的深远意义决定了 VR 电影的乐观前景。但后者目前还处于萌芽期,具有明显的小众性、实验性。需进一步强化和推广 VR 电影艺术的创作、传播、接受,从理论与实践方面双管齐下,力求建构 VR 电影独立艺术门类的早期体系。

1.4 研究结构

下面以流程图的形式展示研究结构,有助于读者对本书内容有整体了解,如图 1.2 所示。

图 1.2 研究结构流程图

第 2 章　从有界到无界：叙事空间的转向

意义的核心可以跨越媒介，但进入新媒介时，其叙事潜力可通过不同的方式得到充实和实现。……叙事的概念提供了一个公约数，可以让人们更好地领会单个媒介的优势与局限。

——玛丽-劳尔·瑞安[33]

2.1　宏景绘画：VR 叙事之前身

远古时代，人类祖先就试着尽己所能地"讲故事"，从洞穴中的岩画，到篝火边的手舞足蹈。讲故事正是构建一个叙事的世界。叙事"以几乎无限多样的形式，存在于任何地方、任何时代、任何社会……"[33]23，让叙事世界更加完整、生动、多维，是人类自叙事伊始以来一直探索的目标。约三万年前的洞穴艺术就是一种具有沉浸意义的叙事世界[42]。今日的成熟艺术门类皆具有广义叙事属性。其中，文学和绘画是溯源最古老的叙事形式，绘画更能跨越国界、语言、文化的屏障。之后的戏剧、电影都让叙事在视觉化方面更加直观、优越，晚近的 VR 则试图将影像叙事世界在空间、时间、感知等维度皆达到最大化。

综合各类艺术的历史年龄和内外表征，回溯渊源久远的艺术长河，不难发现各类艺术都在叙事方面或多或少地与 VR 具有共通之处。将各类艺术与 VR 内容进行横向比较，在叙事内容、感官空间、表现手法等方面，感官空间的理念契合占比最大，这主要是由于 VR 媒介以感官体验（尤以视觉为主）为传播模式。绘画的视觉传达第一属性使其与 VR 媒介具有先天的高度契合。360°的全景影像视域是 VR 视觉维度的基本特征，这种数字化"超现实"正是宏景绘画一直努力追求的"无界"空间。

2.1.1　宏景绘画叙事美学:沉浸、交互、构想

宏景,即进行"宏大叙事"传播的场景。宏景绘画是更加广泛意义上的全景画。目前对于全景画暂无统一定义和严格划分。例如,有学者认为《清明上河图》《富春山居图》等长卷叙事画作"与全景画有相似之处"[52],可见其并未将之归于全景画的定义范畴。但根据《简明大不列颠百科全书》的解释,全景画"在视觉艺术中指连续性的叙事场面或风景,按照一定的平面或曲形背景绘制,画面环绕观众或在观众面前展开。……身临其境的效果还可通过多种形式加强",最为重要的是,其中写道"全景画的高级形式是中国和日本画的纸或绢画卷"。这就肯定了一些采用全景美术绘制、长卷表现形式的画作亦可视为全景画。为了使阐述更加严谨,本章采用"宏景"一词来指称广义的"全景",将具有全景画主要特征(广角、宏伟)的画作涵括其中。下面选取最为典型的三种形式进行分析:长卷画、三联画、全景画(狭义)。

1. 长卷画:叙事与交互

长卷也称"手卷""横卷",是中国卷轴画中最普遍的形式之一。长卷绘画起源于岩画,后有壁画,直到形成长卷。最初岩画的绘制在内容上以记录为目的,在意义上则重在"道德训诫"。几经变迁之后,在周代、春秋战国时期产生了具有系统叙事意义的壁画。汉代的壁画多绘制于宫殿、庙堂、衙署、学堂等场所,以达到弘扬古圣先贤、表彰功臣佳绩等鲜明的宣教目的。宋代长卷画则重于表现经典叙事内容。

长卷绘画的整体画面空间和接受方式皆与 VR 电影的审美空间范式有高度映照。长卷绘画在全部展开时,呈现出文本完整的画面空间和叙事内容,如同 VR 电影提供的 360°全景视域。同时,古代长卷画的观赏方式通常是捧于手上边展边看。[53]画卷在收卷与展放时体现出绘画空间与叙事时间的改变,蕴含的时空观是长卷绘画力求表现出的开阔、延续、无限、流动的艺术境界。观者与长卷内容不会在同一时间内完全接触。展开画卷的过程决定了观看顺序,以及画面局部通过不同方式组合而成的多种叙事可能。这与 VR 电影的接受方式不谋而合,即受众的视野与选择决定故事的进程与走向,可将其视为受众与作品之间的交互。

例如,东晋顾恺之的《女史箴图》(见图 2.1)、《洛神赋图卷》是故事性的分段连环图形式,后者表现出强连续性,故事段落通过构图布局技巧自然衔接。北魏的《鹿王本生变相图》有所创新,"故事情节从两端向中间发展形成高潮而结束",

打破了传统的从右至左的顺序,推动了我国长卷绘画的发展。唐代韩滉的《五牛图》不仅在一幅画作中展现出牛的多样性,还赋予其行走的动态,表现出时间、空间、主体的变化,更隐含了电子媒介的动态影像属性。此外,北周的《佛传图》,唐代顾闳中的《韩熙载夜宴图》、张萱的《虢国夫人游春图》、阎立本的《步辇图卷》、莫高窟壁画《张议潮出行图》,北宋张择端的《清明上河图》等都是经典的叙事绘画长卷。

图2.1 《女史箴图》(局部)

长卷溯源研究在此值得一提。有人认为其成形于早期的竹简;亦有学者认为"彩陶盆"是长卷绘画的最初形式[54]。在绘制陶器时造型构图必须符合器物的独特形状(通常是圆周外围),所以普遍采用"分段平行"的构图样式,自上而下分为若干段,视觉中心占据主要画面。通过转动器物观赏图案,目光随之形成流动视点。这种在360°环形视觉空间对各种图案进行组织、布局,同样与VR影像中360°场景的设计有异曲同工之妙,观者的视线引导接受方式亦表现出交互性。

2. 三联画:多维与构想

艺术跨越时空与国界,且在艺术与叙事的结合领域,人类的诉求总是相通的。15、16世纪,文艺复兴时期的欧洲,尼德兰画派创作了大量全景式构图风格的画作,侧重于描绘团体肖像、情景交融,既有写实的民俗民风,又有超现实的宗教神话。在形式上主要为三联祭坛画与独幅木版画,尤以前者最为多见,由于版面数量多,前者大大拓展了绘画叙事的时空维度。三联画最为普遍的宗教、魔幻主题创造了广阔的想象空间,体现为一种构想性。

通常所说的三联画是指欧洲宗教祭坛画,其以三块表现某种内容(通常是宗教主题的人物、事件、场景)的绘画为一组,当两翼的画板向内收折在一起时,恰好覆盖中间的画板。三联画一般置于教堂中,平日两翼闭合(既为了保护画作,也为了敬重画中"圣灵"),节日庆典时两翼展开,显现内侧画面,如《根特祭坛画》(胡伯特·凡·埃克,扬·凡·埃克,1432年,见图2.2)、《波提纳里祭坛画》(雨果·凡·

德尔·高斯,1480 年)、《人间乐园》(希罗尼穆斯·博斯)、《圣安东尼的诱惑》(希罗尼穆斯·博斯)等。

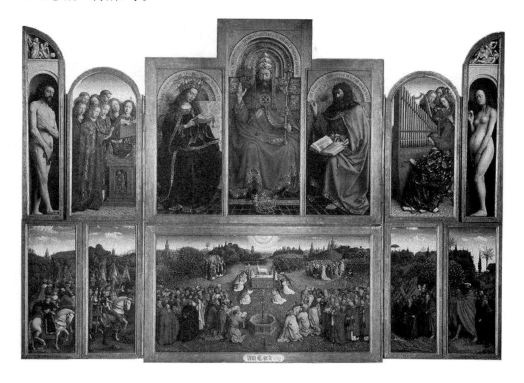

图 2.2 《根特祭坛画》

在社会发展中,尼德兰三联画经历了主题的变迁。15 世纪文艺复兴初期的三联画具有较浓郁的严肃、静穆的宗教气氛,同时体现出现实主义倾向。15 世纪末 16 世纪初,随着资本主义生产关系的进一步发展,社会产生了日益强烈的宗教改革需求,且渗透到绘画艺术中。其中,希罗尼穆斯·博斯(Hieronymus Bosch,约 1450—1516 年,后文简称"博斯")[55]的创作变革最具代表性,他冲破了尼德兰传统绘画中虔诚肃穆的宗教气息,擅于在画作中创作各种怪诞、夸张的形象,既以现实生活为依据,又和艺术家的个人幻想相结合,在表现手法方面兼具写实与浪漫主义,形成独特的绘画语言。

3. 全景画(狭义):广角与沉浸

全景画通过广阔视野的表现手法,尽可能全面地呈现周围环境。狭义"全景画"即英文"panorama"一词,该名称由爱尔兰画家罗伯特·巴克(Robert Barker)于 1787 年提出,用以描述他创作的《爱丁堡风景》——巨幅半圆形城市景观图。

1792年,其圆形全景画《伦敦全景》(见图 2.3)轰动伦敦,在当时"跻身于世界奇观之列",随后"全景画"名词载入词典之中,并开始广受关注。

图 2.3　罗伯特·巴克的《伦敦全景》

全景画在媒介传播方面,打破了二维平面的局限,建立了三维空间感。其为了再现或表现内容(事件、风景)的"真实",力求展现每一个细节。这种详细、宏大的呈现为受众营造了一种身临其境的沉浸感。在美学形态上,"宏大"与"身临其境"分别内在地对应 VR 电影的"全景"与"沉浸感""交互性"。

全景画通常尺寸巨大、场面恢宏,营造一种崇高宏伟的艺术意境。最为常见的主题包括景观、宗教、神话、民生、历史、战争等。除了单纯的景观之外,全景画的创作目标多为叙事,常以典型场景、事件来烘托主题、构置情节。宏景视野与具象绘述带来高度场景感与充足的想象空间,让受众如临其境,从而使受众通过"沉浸感"的获得实现审美体验。全景画的审美也体现出交互性。创作与观赏之间的互动正是画作与受众视野选择之间的交互。

2.1.2　《韩熙载夜宴图》的写实派宏景叙事

中国五代两宋时期的绘画领域发生了前所未有、继往开来的变革。在经济相对发达的社会背景下,画家们致力于对"形似""真实"的表现,如直接描绘贵族生活、城乡车马屋宇等题材。画纸的扩张、视野的宏大、造型的写实彰显画家力图实现"真实"的叙事形态。例如,顾闳中的《韩熙载夜宴图》展现了人物的生动、细节的翔实、空间的完整,不同于其他多数长卷画的是,其自然衔接的画格将事件相应的时间维度扩展到最大,形成了一种具有显著时间观念的全景化经典叙事。

1. 叙事分析:段落与时间

顾闳中为五代十国中南唐人物画家,曾为画院待诏,其唯一传世作品《韩熙载夜宴图》是一幅长卷形式的人物肖像作品,如图 2.4 所示。全图长 337.5 厘米、高 28.7 厘米,分为夜宴、观舞、休息、演乐、宾客酬应等五个场景段落,每个段落约长 60 厘米,从时间、空间维度将南唐大臣韩熙载放纵不羁的夜生活淋漓尽致地展

现。其绘画叙事依赖于画家"目识心记"的视觉经验,类似于西方绘画中的"速写"、摄影机式客观记录与传播。以长卷为形式和载体,大大拓展了绘画空间,增加了叙事密度,同时体现了时间流动性。在无动态影像制作手段的当时,这幅作品集绘画、摄影、电影、VR 的媒介特征于一身,通过"语-图"互文实现了内容丰满的叙事传播。

图 2.4 《韩熙载夜宴图》(去题跋)

学界一般将《韩熙载夜宴图》的叙事分为五个段落,如"听琴、观舞、歇息、清吹、散宴"。1990 年发行的《五代·韩熙载夜宴图》邮票采用 5 枚连印的方式,分别将五个段落命名为听乐、观舞、休息、清吹、送别。亦有学者提出不同见解,如于德山将其分为八个部分[56]。这里不对叙事段落细分作过多阐述,采用认可度较高的五段式,也是与原画作最为接近的分类法:听琴、观舞、歇息、清吹、散宴,对应故宫博物院所藏的"宋摹本"。

这幅作品以长卷形式自右向左叙事,为原本静止的画面赋予了时间属性。"韩熙载"存在于每个段落中,且其装扮、所处地点、周围人物皆有较大变化,意味着段落之间时间的线性流动。作品以绘画来叙事,全图除标题之外未书一字,却将跨时空环境中一位贵族的奢靡夜宴完整地展现,甚至潜在透露了时代背景,并引发了受众对画中未尽事宜的揣测,堪称"语-图"互文的极致展现。

2. "叙事-媒介"分析:潜在的 VR 隐喻

在《韩熙载夜宴图》中,画家的创作手法与技巧建造了丰富的审美空间,叙事效果将古今媒介集于其中:文学、摄影、电影、VR 电影。画作本体中也显含了音乐、舞蹈媒介艺术。表 2.1 对《韩熙载夜宴图》叙事媒介隐喻进行了分析,画面质素通过相应的形式/路径实现叙事语义转换。

表 2.1 《韩熙载夜宴图》叙事媒介隐喻

媒介隐喻	画面质素	叙事语义转换
文学	画作整体	"语-图"互文
摄影	景框、画面	造型、构图
电影	景框、叙事情节、画作整体	场面调度、蒙太奇

续表

媒介隐喻	画面质素	叙事语义转换
VR电影	造型、构图、长卷形式、画面段落首尾衔接、循环往复、在时间、空间、构图上都形成了周而复始的"圆"	视线引导、时间连续、时空全域、"圆"型的时间空间意涵
音乐	弹奏琵琶、击鼓等现场表演	韵律、演奏
舞蹈	六幺舞	姿态、场面

《韩熙载夜宴图》在创作理念和手法上都蕴含了丰富的VR电影审美理念。首先,画作中的段落设计展现出时间连续性、空间全域感。结合线性时间的构图,可视为影像艺术的场面调度、剪辑方式等镜头语言,加之趋于完整的视野场景,情节丰富、内蕴深刻的故事,其形成了一部"全景叙事电影"。其次,五个叙事段落时间独立连贯、构图自然衔接,以韩熙载为每个场景的兴趣中心。韩熙载是具有关键意义的人物行动元[44]265,[45]47-52,正如VR电影中的视线引导元素,牵引受众的注意力,同时推进故事进程①。再次,尤为巧妙的是,第五段落"散宴"中的构图与人物造型转为反向,隐喻着"结束即开端"。结尾的设计形成了与卷首衔接的效果,形成了错综复杂的情节以及循环往复的时间暗示。这样的"圆"型设计一方面具有时间、空间的意涵,另一方面与VR电影的圆型影像空间相对应。若将《韩熙载夜宴图》首尾相接形成一个圆环,这种周而复始的意味将跃然影像之上。进一步将"天地"画面区域补全,则形成了"五幕式"叙事的球形空间VR电影。具有遥相呼应意味的是,2016年北京大学VR形象片《答案》中就采用了对360°场景进行分区叙事的手法,在画面结构上具有高度相似性。

2.1.3 《人间乐园》的超现实主义宏景叙事

在所有三联画作品中,博斯的《人间乐园》(The Garden of Earthly Delights,1480—1505年)②不仅规模较大,也最为神秘和惊世骇俗,同样与VR电影有着内蕴的连通。在 Dawn of the New Everything: Encounters with Reality and Virtual Reality 一书中,作者杰伦·拉尼尔写道,童年时期的他初次

① "行动元"是语言学家A.J.格雷马斯提出的一种"叙事骨架的语义单位",也译作"动元"。格雷马斯认为,一个行动元可能表现为多个扮演者,单一的扮演者也可能成为多个行动元的融合体。"行动元"原指文学作品的主要行动因素,后被引申扩展到各类媒介的叙事本分中使用,通常为故事中的角色,亦可是某种抽象的力量或关系。例如,结构化叙事中的"催化剂"就是一种行动元,能够对故事进程起到标志性的推动作用。

② 创作时间不详。另有一说为1490—1510年。

见到《人间乐园》三联画时极为震撼,并被画作的神秘、怪诞画风深深吸引,《人间乐园》对于他在 VR 领域的建树具有启蒙意义,为其后来开创 VR 事业打下了潜移默化的基础[16]。

1. 超现实神话:《人间乐园》叙事分析

这部作品由一幅主画《人间乐园》(*Earthly Delights*)(220 cm×195 cm)和两幅左右翼《伊甸园》(*Eden*)、《地狱》(*Hell*)(均为 220 cm×97 cm)组成,如图 2.5 所示。从叙事角度来看,《韩熙载夜宴图》和《人间乐园》都对应了经典叙事类型。前者更加聚焦于具体的事件,空间呈现完整化、有界化、紧凑化,时间的线性表达集中于一个短时范围;后者则在事件、空间、时间方面皆有较大的扩展,不仅时间与空间表现出无界性,超现实主义叙事风格也激发了广阔想象。

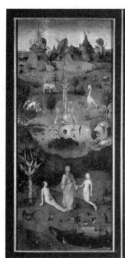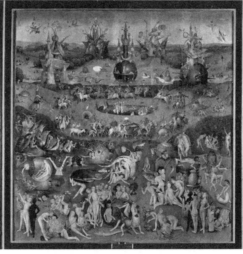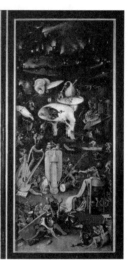

图 2.5 《人间乐园》三联画

《人间乐园》故事本身是一种神话叙事,设计并运用了大量超现实主义绘画元素,体现出强烈的叙事符号学意味,宏大空间的视野使其更加接近于 VR 叙事。

首先,从左幅到中幅再到右幅遵循了时间顺序,从上帝造人到人类无节制狂欢,再到人类堕入地狱,虚幻的场景、夸张的构图、怪诞的形象为叙事赋予了连贯性。

中幅主画《人间乐园》的尺寸与构图密度皆为最大,如图 2.6 所示。整个画面仿若一个巨大的游乐场,画家的本意即为展现这个"人间乐园"的全景。从空间上看,至少画面中心的圆形水池,以及围作一圈的动物与人交织的场景有所印证;从

人物上看,画面中充斥着大量长相、肤色各异的裸体人类,姿势千奇百怪,异性之间、同性之间、人兽之间肆意交缠,寓意着羞耻感与伦理的涣灭。此外,还有巨大的水果、怪异的生物,画面充满了恐怖的隐喻意味。

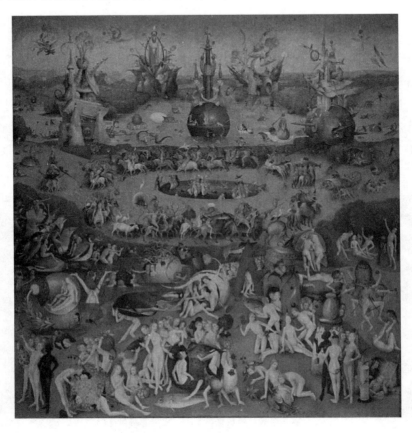

图 2.6 《人间乐园》中幅(主画)

《人间乐园》除了上述三联画正图之外,还包括鲜为人注意的一部分:左右画板折叠时呈现的外部画面。这是一个天地混沌的球体,通常被认作上帝创世的第三天,如图 2.7 所示。画面整体色调灰暗,完整绘制的"地球"、透明且透视感强的地壳表现了画家的全景表现意图。这个隐藏画面可视为《人间乐园》全景叙事的序幕及开端。

第 2 章 从有界到无界：叙事空间的转向

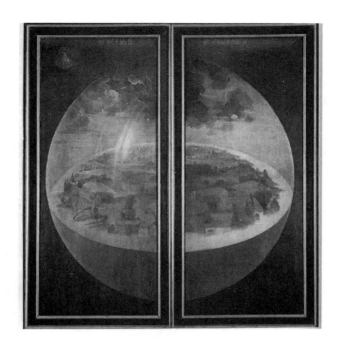

图 2.7 《人间乐园》对页板画封面

2. 沉浸与交互：《人间乐园》的 VR 内蕴

封面、三联画集合在一起，讲述了一个完整宏大的故事：上帝创造了地球，最初的地球混沌未开、一片灰暗，没有动物、植物；接着上帝创造了亚当、夏娃，以及一些动物……视野的宏大性、时空的完整性使得《人间乐园》近似于一部 VR 电影，基于此理念分析拟 VR 电影段落脚本，如表 2.2 所示。

表 2.2 《人间乐园》拟 VR 电影段落解析

图画	段落	故事
对页封面	1	上帝创造了地球，最初的地球混沌未开、灰暗模糊，地表几乎是透明的，也没有动物、植物等生物。地球周围一片漆黑，可见还没有太阳和月亮
左幅图	2	地球已经初步形成，但此时尚在早期。上帝创造了亚当和夏娃、一些动物（鸟、大象、鹿、独角兽……）以及一些植物（草地、苹果树……）。耶稣左手拉着夏娃的手腕，右手做着手势，或为祝福或告诫之意（根据右图内容，告诫的可能性更大）。亚当坐在耶稣右侧的草地上，夏娃低首垂眼，似乎在专心聆听。画面中央藏着一只猫头鹰，它窥视着这一切

续表

图画	段落	故事
中幅图	3	人类进入了地球的繁盛时期。每个人裸露着身体,在这个大大的"人间乐园"中错乱狂放地杂耍、欢娱。异性之间、同性之间、黑人和白人之间、人与兽之间毫无遮掩地交缠,画面中几乎每个生物都在纵欲行乐,整体充斥着无节制的欢娱、乱伦浑噩的肉欲。一丝不挂、肆意妄为的人类此时已经完全丧失了羞耻感,更勿言道德约束。这种诡异的"欢乐"似乎要将人类带入一个可怕的境地。左图中的猫头鹰再次出现,它变得更加肥大了,依然暗中冷静地端视着这一切
右幅图	4	纵欲无度的人类堕入了地狱中。整个场景是黑暗的色调,其中充斥着受苦的人类、鬼神、怪兽、单个放大的器官……有的人被魔鬼坐在身下,有的人被怪兽吞进嘴里再完整地排泄出……忘记耶稣告诫的人们终于遭受了磨难与惩罚。在这幅图中,窥视的猫头鹰变成了画面中央上方的一张大大的人脸。相比于其他人,他的脸清晰而有辨识度。有人认为这正是画家将自己的肖像植入了画中

由前文的分析可见,《人间乐园》堪称一部宏大的神话叙事作品,饱含深度和寓意,创作手法和内容与如今的VR电影不谋而合。首先,宏景构图彰显深远的空间感和空气感,试图展现宇宙、世界、人类、万象万物的全貌,趋于视野与故事的"无界化",这种"全"与"无界"营造了一种介于视觉与心理之间的沉浸感。其次,三联画的单幅中皆隐藏着一个冷静的观者,分别是左图、中图中的猫头鹰与右图中的大型人脸,对应了VR叙事中的两种重要元素。一是制造交互的化身与代理。三张面孔冷静理智,看似置身"世"外,却潜在其中。对站在画前将一切尽收眼底的受众而言,那正是隐喻着拥有"上帝视角"的受众自身。在画中占据一席之地的面孔即为受众在这幅画作中的化身与代理,更加直白地表现了受众与画作的交互。二是引导视线的叙事线索。这三张独特的面孔在三联画中贯穿始终,在庞杂的画面元素间,它们被设计得引人注目,如同VR电影360°场景的兴趣中心。因此,在VR语境中审视与分析,《人间乐园》以其趋于无界化的构图、内涵、视角,将宏景绘画的沉浸感、交互性、构想性营造至极致,近似于一部完整的、第一视角的VR叙事影片。

2.2 VR电影的叙事界定:关于"故事"

不仅是绘画,文学、建筑、电影等艺术类型作品都试图以各自的叙事语言讲述不同的完整故事世界,并潜在地追求沉浸感、交互性、构想性。但无论是宏景绘

画,还是精心用文字编织无限想象空间的意识流小说,抑或是巨幕 3D 电影,受众的"沉浸"与"交互"终究处于心理层面,与作品之间相隔了画布、纸张、屏幕等有形媒介。艺术空间的"无限"需借助于构想来实现。即使是提供真实视觉观感的影像艺术,受众的身临其境也只能依赖心理的想象,时间的连续、空间的无界需要借助于蒙太奇等语言进行模拟。

VR 电影的叙事则突破了这种局限,将沉浸感、交互性转变为具象化的存在,让构想性更加仿拟真实生活中的想象。

2.2.1 VR 电影的审美"后空间"

VR 电影借助于 VR 技术创造了一个可视、可听、可感的虚拟立体空间,试图给受众创造具象化仿真艺术体验。与其他媒介最显著的差异在于,VR 技术的 3I 特征使得 VR 电影为审美内容赋予了一种外在无形却存在于视觉、意识、数据、硅晶中的赛博空间(cyberspace)。"赛博空间"一词由作家威廉·吉布森(William Ford Gibson)在其科幻小说《神经漫游者》中提出,用以指称一个"只需在大脑神经中植入插座,接通电极,当网络与人的思维意识合为一体后即可遨游其中"的虚拟空间,融合了"控制论"(cybernetics)和"空间"(space)的意义[57]。关于 VR 所营造的"空间",目前没有统一定义,"赛博空间"是一种较为常见的指称。此外,威廉·吉布森同时提出的"交感幻觉"[12]47、让·鲍德里亚的"拟像"、凯瑟琳·海勒所说的"数据景观"(datascape)和"矩阵"(matrix)[12]51 等概念和表述都与 VR"空间"具有相关性。这里参考"后人类"(posthuman)概念[12]3-8,将形成"后人类"的数字环境称为"后空间"(postspace)。VR 电影叙事创作正是建构一个具有审美价值的后空间。

1. 具象化的想象世界

虚构世界是艺术家凭借个人想象进行叙事创作的首要思路,如虚构小说、超现实主义绘画等。随着媒介的演进,这些想象世界的样貌被清晰化的能力越发强大。文学只能凭借文字去描绘,为读者建造心智地图、想象殿堂。绘画、影视在具象化方面有了飞跃,通过视觉化传达让想象世界一目了然,但与受众之间仍有媒介的屏障。而 VR 电影却能将想象世界变成具象化的可体验空间,让受众在体感交互中形成对于想象世界"真实经历"的记忆。

现阶段的 VR 电影中有很多将经典想象世界具象化的例作。为庆祝艺术家博斯诞辰 500 周年,BHD Immersive 于 2016 年推出了一款虚拟现实体验

App——"博斯VR"(Bosch VR)。其内容以《人间乐园》为蓝本,受众可以"驾乘"一条超现实主义大鱼,在高度还原的博斯"人间乐园"中遨游,画作中的各种元素、生物也都在VR场景中动了起来。此外,博斯的另一幅宏景三联画《圣安东尼的诱惑》也已有VR版本。

2. 拟像化的真实空间

还原现实是艺术家进行叙事创作的最初思路,即一种"非虚构""写实"思想。在文学中如纪实文学、新闻报道,在影视中如纪录片等。将真实的物理世界移至艺术媒介中,也是一种"仿真"。在这种仿真中,技术是转码中介,符号的意义较弱,强调"对某个领域、某个参照物或者某个实体"——即鲍德里亚所说的"模型"(model)——的还原。如今,360°全景相机、光场相机、3D重建等VR影视制作技术越发普及与成熟,对于真实世界的仿真更易实现。在鲍德里亚看来,拟像化的真实空间使人类超越了先前所了解的物理现实空间,且不断形塑人类了解世界的能力,"真实"和"虚拟"之间的界限因此而模糊[13]100-101。

实拍VR电影代表了此类VR叙事,如《山村里的幼儿园》、《筑坝尼罗河》(Damming Nile)、《人民之家》(The People's House)等。

2.2.2 界定VR电影之"交互"

交互包含着"互相"的语义,即交流互动。在数字化语境下,"交互"一词通常作为计算机用语,但也具有不同的定义。一说如:当计算机播放某多媒体程序的时候,编程人员可以发出指令控制该程序的运行,而不是程序单方面执行下去,程序在接收到编程人员发出的指令后相应地做出反应,这一过程及行为称为交互。另一说如:参与活动的对象可以相互交流,双方面互动。[58]

交互性(interaction)是VR技术的第二大特性,与沉浸感、临场感联系最为紧密,指用户通过专门的输入、输出设备终端,与虚拟世界以近乎自然、真实的方式进行互动[1]3。交互性亦可视为产生沉浸感、临场感的前提条件之一[59]。交互推进VR叙事进程,受众体验既是艺术接受又是艺术创造,VR电影的艺术传播体系为"创作—接受—创作"的流动多重循环。

"游戏大师"克里斯·克劳福德(Chris Crawford)如此定义"交互":发生在两个或多个活跃主体(active agent)之间的循环过程,各方在此过程中交替地倾听、思考和发言,形成某种形式的对话(conversation)。其中的"倾听""思考""发言"

和"对话"都"必须被当作隐喻来理解",克劳福德表示,之所以不采用"接收输入""处理输入""输出结果"这样的术语,是因为后者皆为"面向计算机领域的专业化表述,不免显得狭隘",而前者则显得人性化,"这种宽泛的概念恰恰能阐明交互性概念的组成"。他所用的"对话"正是指人机之间的交互,且进一步阐释了"对话的整体质量",即交互效果:"交互性(无论是人与人之间还是人与计算机之间)整体质量依赖于倾听、思考和发言三个环节的有机结合,而不是单独依赖于某一环节的质量。要实现良好的交互,必须同时实现良好的倾听、良好的思考和良好的发言。"另外,他还强调了对于"交互"定义之界限的观点:实现交互(interaction)要求动作(action)交互地(inter-)发生于两个主体。如果动作是单向的,那么它就不是交互的(inter-),而只是反应式的(re-)。例如,无论电影能引发观众多么强烈的"反应"(reaction),但观众并没有针对电影内容主动实施动作(act on),所以"电影没有交互性"。[60]

黄鸣奋认为,对数字媒体而言,交互性主要指三种意义:"一是就虚拟空间而言,指计算机可以通过输入、输出设备与用户互动;二是就现实空间而言,指由传感器、激发器和计算机构成的系统可以检测到人的位置、触摸与音响并起反应;三是就信息传播而言,指计算机网络的终端同时具备信息接收、存储、发送功能,因而可以实现双向传播。"[61]

对于艺术作品中"交互性"的定义,学者们持有不同的观点,且由于发表观点时所处的技术语境不同,难免存在未达之意。随着互动反馈技术的发展,力反馈、眼球追踪、表情识别等都将列入输入数据范围内。本书对VR电影中的"交互"属性采用一种较为典型和公认的定义,也是克劳福德、黄鸣奋所阐述之意的交叉地带,即同时包括输入与输出。在VR电影中,只要受众的行为对VR影像(或一部VR电影的完整系统[62])①能够产生改变或控制,就可视为VR电影具有交互性。因此VR交互电影包括:标准意义的"六自由度+交互"VR电影;具有位置追踪的六自由度VR电影;采用各种交互模式(即使是最为简单的平面菜单选择模式)的三/六自由度VR电影。在更宽泛的概念范畴内,在所有360°VR电影中受众都至少能够通过扭转头部来自由改变显示屏即时呈现的影像视觉信息,实际上这亦是一种交互。但为了保证研究的聚焦性和严谨性,本章将交互限定为"六自由度(+交互点)"以及"三自由度+交互点"的范畴。

① 补充"完整系统"是因为一些VR电影配备了相应的互动装置,如《肉与沙》(*CARNE y ARENA*)。

2.2.3 VR电影故事场域：基于交互层级的沉浸模型

广义而言，所有艺术与受众之间都存在交互，而VR电影中的交互更加具象化，包括人机交互与人影交互两个层面。人机交互指人与计算机之间的信息交换过程。人影交互特指人与VR电影内容之间的互动交流。玛格丽特·莫尔斯（Margaret Morse）认为"传统的虚拟现实环境包含虚拟世界中的视角领域"，即在虚拟世界中空间本身就是交互的、有生气的[63]121。约斯·德·穆尔认为，VR体验最具创新意义之处是"让用户与虚拟环境进行互动"[64]。交互性是决定VR电影沉浸阈的最主要特性之一，造就了VR电影的故事场域。VR电影的交互主要体现在受众变被动为主动，由旁观者变成当局者，参与剧情、扮演角色，能在电影空间中自由穿行，或与剧中角色互动，甚至在一定程度上决定故事走向。VR观影者的沉浸心理产生过程如图2.8所示。

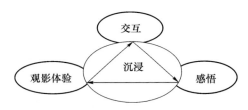

图2.8 观影者沉浸的正常心理

受众在VR电影中，从简单的"观看者"（viewer）变成了"观察者"（observer）、"访客"（visitor）、"参与者"（participant）、"控制者"（controller）。尽管VR电影艺术家仍是叙事系统的创作者，但其在叙事中的缺席（absence）程度大大提高，反之，受众的身份权限呈现了不同程度的上升。

这里结合论文《建构全新审美空间：VR电影的沉浸阈分析》中提出的VR电影虚拟空间模型[3]进行说明，且对该模型做出进一步论述。目前，关于人机交互方式尚无统一分类，按照技术的发展，如今普遍处于"基于多媒体技术的交互阶段"，人机交互工具包括键盘、鼠标、话筒、手柄等，在此称其为"显交互"。下一阶段则为"基于多模态技术集成的自然交互阶段"，主要交互工具如接触反馈设备、神经/肌肉交互设备、意念控制设备等，体现人类与环境之间的自然交互，[1]64-65在此称其为"隐交互"，这是未来的人机交互趋势。按照人机交互方式及其所占比重，可将VR电影的虚拟空间模型分为三种：网状、絮状、氧状，如图2.9所示。[3]118-119

网状　　　　　　絮状　　　　　　氧状

图 2.9　VR 电影的虚拟空间模型

1. 网状虚拟空间

网状虚拟空间对应三自由度(+显交互)的 360°影像。在网状虚拟空间中,受众的主要权限是观看 VR 影像,人影交互仅为受众对于画面的单向凝视,人影之间的关联通过视觉和听觉产生。

受众仿佛坐在敞篷跑车副驾驶座上,他可以自由扭头观看沿途 360°风景,但受到一定的限制:受众只能固定在座位上,因而视野有限。亦可用"摄像头""幽灵""贴壁苍蝇"等来形容这种受众权限。按照故事情节的文本架构方式,在此基础上又可分为两类。第一类情形:受众仅观看给定的 360°影像内容,遵循单线程叙事。近年来的多数 VR 电影都属于此类型,如 *Help*、《神曲》、《山村里的幼儿园》、《晚餐派对》(*Dinner Party*)。仿佛搭乘固定路线,且旅程的起点、终点位置都已确定,将此情形称为**"出租车"网状虚拟空间**。第二类情形:影片具有非线性的情节曲线,在不同的时间节点设置了不同的互动选项,根据受众的选择推进故事走向,是一种多线程叙事,如《灵魂寄生》。如同搭乘"观光巴士",每到一个站点,乘客可以选择继续乘坐或换乘另一路线,不同的选择对应不同的终点,因此,终点位置在一定程度上由受众决定,将此情形称为**"观光巴士"网状虚拟空间**。

有两点需要说明。第一,在"出租车"情形中,受众并非没有对影片的"控制权"。凯蒂·牛顿等人认为:"看即是做(Looking is doing)。"在 VR 电影中,受众的"观看"本身就是一种对影片的"操控",他们选择在什么时间看什么内容,然后将获得的信息经过大脑进行有意识或无意识的加工,形成自己的作品。[23]而在"观光巴士"情形中,受众看似能决定剧情的方向,实际上仅具有有限的控制权,因为各分支信息及其指向的"终点"早已由创作人员设定。第二,"观光巴士"情形包含交互点,这使其在一定程度上具备了絮状虚拟空间中的交互成分。但两种空间具有不同的自由度:絮状虚拟空间提供了位置追踪模块,属于六自由度场域,而网状虚拟空间仅有三自由度场域。考虑受众在 VR 影像场域内的自由度是划分原则中的重要方面,因此将此种情形归于网状虚拟空间中。

2. 絮状虚拟空间

絮状虚拟空间对应"六自由度＋显交互"的360°影像。在絮状虚拟空间中,受众既能观看影像,又能对之进行不同程度的人机交互控制,受众变成了虚拟世界中的"访客"或"参与者"。但其仍为可视化界面的显交互,交互点如同絮状物漂浮在空间内。受众在此类VR电影空间中可以通过身体的实际运动改变位移等状态,也与VR内容中的场景、角色、道具、剧情有不同程度的交互作用,因此通常拥有更加显著的临场感。

在此,根据当下VR电影的发展现状,按照交互类型对其进行简单分类。若交互仅限于依赖定位追踪技术,即受众只能在虚拟空间中自由走动,而不能与其中的人物、道具等对象发生接触式或指令式的互动,则将此称为**"博物馆"絮状虚拟空间**,如《艾露美》(*Allumette*)、《玫瑰与我》、《哈利路亚》(*Hallelujah*)(采用光场技术,不完全六自由度)。若交互类型还包括对道具、信息、事件等对象的控制与反馈,即受众能和VR电影发生空间位置及其他互动,则将此称为**"沉浸式戏剧"絮状虚拟空间**,如《夜间咖啡馆VR》、《永生花之舞》、*Fire Bird-The Unfinished*、《自由的代价》等。

3. 氧状虚拟空间

氧状虚拟空间对应"六自由度＋隐交互"的360°影像。在氧状虚拟空间中,人机交互界面被彻底隐藏,媒介透明度大大提高,指令控制方式更加自然。受众在VR电影中的体验过程就像在真实世界中的一样,能够通过语音、手势,甚至表情、意念,在自然状态或无意识中控制影片。这种交互体验近似于计算机学者马克·维瑟(Mark Weiser)曾提出的"普适计算"(pervasive computing)概念,即信息技术具有"消失""不可见"的内涵。氧状虚拟空间就像人类的现实生活,以一种行云流水般的节奏推进剧情。机器学习、生物科学等技术的成熟将协助实现隐交互在VR电影中的应用。当下,基于多模态交互的氧状虚拟空间还更多地停留在理论阶段,但随着技术的不断发展和逐渐完善,氧状虚拟空间将是未来VR电影的创作趋势。

需要说明的是,完全意义上的氧状虚拟空间对于隐交互技术的要求很高,所以现阶段几乎没有严格属于此类的VR作品。但在不考虑交互模态的情况下,从广义审视,"博物馆"絮状虚拟空间的作品可归为此类。以《夜间咖啡馆VR》为例,受众进入一个虚拟空间,尽管只拥有真实行走自由与一处基于手柄的简单互动,但体感运动与空间探索中的视觉收获、认知感悟已经能够形成一个完整叙事,

即后文将详述的"场境叙事"。六自由度的行走体验有助于显著提升受众在VR空间中获得的临场感。例如，在场境叙事类的VR电影中，对于VE（Virtual Environment，虚拟环境）的访问、探索是激发观影感悟与审美情感的关键，是否具有"激发事件"交互点则并不重要。此时，"少即是多"原则在VR电影中就更加彰显其价值。

2.2.4 "故事"的重定义

自VR电影大量涌现以来，相关探索、讨论中可常见"叙事"（storytelling）、"讲故事"一类表征。如何在VR电影中进行"叙事"是呈现出的问题，首先需明确的则是：何为VR电影这一媒介所对应的"故事"。关于此，VR学界、业界已有若干观点。

在《面向虚拟现实观众的叙事者指南》一文中，作者沿用了"叙事"（storytelling）一词。文中表述了VR与其他媒介之间的叙事差异，如前者融入了"体验"（experience）、带有临场感的叙事情境等[23]。不过对于VR"故事"的概念尚无突破，潜在指涉的是经典叙事。这种对于新媒介"故事"界定的"无意识"在一定程度上代表了VR电影领域大部分现状。

2017年，谷歌新闻实验室发布了一份VR新闻研究报告——《体验故事：关于观众如何体验VR及其对于新闻工作者意义的人类学研究》，"以帮助新闻工作者更好地理解如何使用VR讲故事（tell stories）⋯⋯并帮助其使用VR'媒介'生产引人入胜的'体验'"。报告创造性地提出了"体验故事"（storyliving）一词，认为VR之所以"为一种独特媒介"，原因之一在于"它表达了一种意义，即让观众'活'（living）在故事中，而非被动地听人讲故事（是'storyliving'，不是'storytelling'）"。但文中并未放弃使用"叙事"（storytelling）一词，而是将其作为一种广义概念，时而将VR体验囊括其中，时而指涉VR体验的"叙事"。[65]从中可见：①谷歌新闻实验室提出的"体验故事"新概念重点着眼于受众端；②生产机制一端关于"故事"的职责仍主要为"叙"；③VR媒介发生的叙事变化需要深究，其中"情感"因素非常重要。

《天才除草人》（*The Lawnmower Man*，1992年）是第一部以VR为主题并在片中将VR设备作为道具的电影，其导演布雷特·伦纳德（Brett Leonard）如今已联合创办了VR公司炫技娱乐（Virtuosity Entertainment）。他认为，VR将在游戏和线性叙事之间探索一个尚未被开发的领域，"在电影化叙事中，你收获故事、角色和情感。那是一个线性旅程。情节和故事都是结构化的"，电影剧本聚焦于此。但是在VR中，首先受情感和角色的驱动，然后才是故事的探索。这不是"讲

述故事"(storytelling)，而是一个他称为"建造故事世界"(storyworlding)的过程。[25]224-225 此外，他所联合创办的 VR 公司致力于打造一个名为"故事世界"（StoryWorld）的平台，用于开发"许多各种各样的交互式叙事体验"[66]。可见，布雷特的观点也涉及了 VR 叙事中"故事"概念的变化，且明确提及了"情感""体验"此类涉及内在心理层面的话语。

关于 VR 电影中"故事"定义的讨论还有一些观点，但这些观点没有明确提出某种新指称，在此不作赘述。总之，"世界""体验""移情""共鸣"等是此类话题中的常见语义元素。前文已经分析出，VR 电影营造了一种具有真实空间感的影像场域，受众对内容的需求、关注点、接受方式皆大大异于其他媒体。体验一部 VR 电影几乎可视为一段高度似真的"拟像"生活。因此，VR 电影所传达的"故事"也就有了不同的意义，本书将其概括和划分为以下三类。

1. 事件

"事件"指事情，符合经典叙事理论，亦是起源最早的故事类型。"事件"通常包括虚构事件与非虚构事件，如神话、民间传说等，往往具有特定寓意。此类故事在历史长河中早已衍生出相关的系统理论，例如，结构化叙事就有多种：亚里士多德倡导的三幕式、约瑟夫·坎贝尔（Joseph Campbell）的"英雄之旅"……这些叙事结构或经过了漫长时间的验证，或是对大量作品的提炼，几乎存在于一切艺术门类中。可以预见，VR 叙事无论发展为何种形态，经典的"事件"仍然是其故事中不可或缺的类型。对于此类"事件"在 VR 中的演绎，更加需要关注的是如何将其有效讲述，使之呈现 VR 的媒介特殊性，形成一种全新的叙事范式。本书将在第 4 章详细阐述 VR 电影事件叙事。

2. 场境

"场境"是对空间、环境、符号等意义的融合，包含但不等同于其中的单个概念。"场"是以时空为变量的物质存在基本形态之一，强调空间中事物之间的相互联系，此处兼容地理、物理和美学方面的内涵。"境"重点指环境、地方、疆界。场境概念涵括三、六自由度（重点指向六自由度），以及不同感觉维度（视、听、嗅、触、味自由组合）的 VR 电影，赋予虚拟环境自身以象征性、意义性，以及受众的审美情感。[41]111-112《夜间咖啡馆 VR》、Café Âme 等 VR 电影就属于此类。本书将在第 5 章详细阐述 VR 电影场境叙事。

3. 异我

"异我"指为受众提供一个基于数字空间的、不同寻常的身份/状态，让其体验

与物理现实自我不同的另一个体的生活,"变身"本身就构成"故事"。这种状态的异化可以表现为身份、生理或物种等各方面,同时将由此产生的认知称为"异我认知"。此类 VR 电影如 *Notes on Blindness：Into Darkness*（后文简称 *Notes on Blindness*）、《6×9》等。需明确的是,"异我"与"审美移情"不同：前者可视为临时变身(shapeshifting),通常直接赋予受众一个清晰的身份代理(agent),让其以第一视角体验现实生活中所不可能的经历,重在艺术文本的客观性和审美路径；后者指在审美活动中对没有知觉的外物赋予人的情感,主要指受众心理。

2.3　叙事的转向：VR 电影之"叙述"

叙事的演变与媒介的发展密不可分,从口语叙事、文字叙事到影像叙事、当代数字媒体叙事,媒介特征决定了叙事艺术的创作方式、传播路径、文本形态、话语模式。叙事研究最早源于柏拉图的二分说与亚里士多德的古典叙事学理论。1966 年,《交流》杂志"符号学研究——叙事作品结构分析"专号的发表宣告了叙事学的正式成立[67]8。叙事学研究对象始于传统文学作品,随着照相机、摄像机、电影、电视、广播、计算机、互联网等媒介技术的出现与革新,叙事领域的内涵与外延不断扩展,并创新和深化着自身的话语方式与理论体系。

2.3.1　叙事变革简史：叙事模式的演进

叙事模式与媒介之间具有密不可分的联系。媒介发展不仅是科技、社会、教育、人文等因素使然,它也代表了人类本质内在需求通过外力作用的演变。因此,在叙事学研究中树立并强化媒介意识,有助于思考和扩展叙事学的观念意义。媒介与叙事的结合引发人类世界观与认知结构的转型。以马歇尔·麦克卢汉为代表的"多伦多传播学派"认为,不同的媒介用不同的方式系统阐释了人类体验。

按照使用及传播的媒介类型,自古至今人类叙事以四大类最具代表性：口语叙事、书写叙事、图像叙事、新媒体叙事。

1. 口语叙事

在人类文明刚刚起步的远古时代,传播以人类自身作为媒介。口语传播是当时最重要的交流手段之一,如民谣、说唱、吟诵等形式,以此传递知识、经验与集体记忆。在内容上则包括日常见闻、神话故事、奇闻轶事,等等。

口语叙事本质上是一种即时的在场叙事,且具有交互性。叙述者在面向大众的特定叙事情境中讲述故事,有经验的叙述者会根据现场受众的反应、整体接受氛围,实时、适当调整叙事节奏与表演方式。因此,口语叙事与其所处的语境、情境密切相关,叙事本体由叙述者直接控制、由接受者间接决定。

2. 书写叙事

文字的出现使得书写叙事应运而生。与口语叙事相比,书写叙事更易于保存,这意味着书写叙事摆脱了叙述者和接受者的同时在场。书写叙事载体形式多样,从龟壳、岩石到竹简、纸张,但无论是何种载体的书写叙事,其都具有线性和封闭性。"线性"体现在书写文本的传播路径为故事个体的单向传播:作者—文本—读者。

书写叙事在古往今来的发展中逐渐形成了多样化的叙事结构与叙事技巧,产生了小说、诗歌、散文等多种文体,形成了象征、比喻、借代等修辞技巧。

事实上,书写叙事同样具有沉浸感、交互性、非线性。沉浸感源于文字的抽象性为读者营造的基于文本的想象空间。交互性表现在书写叙事的意义需要读者借由个人经验去理解和阐述。读者的阅读被一些研究者视为文学创作中的重要环节,如罗兰·巴特曾提出"作者之死",意为读者的接受过程使创作得以完整。非线性主要表现在两个方面:一是作家通过采用倒叙、插叙等叙事结构技巧刻意打破时间、空间的线性顺序、因果顺序,如马塞尔·普鲁斯特的《追忆似水年华》、豪尔赫·路易斯·博尔赫斯的《小径分岔的花园》等作品;二是随着20世纪后期数字媒体的兴起而出现的超文本小说、互动小说(interactive fiction)等网络文学,如罗伯特·平斯基的《心智之轮》(Mindwheel)、艾米莉·肖特的《葛拉蒂》(Galatea)等[33]122,126。互动小说需要读者的选择、指令等操作才能推动叙事进展,且提供了故事的多分支线程,因此兼具非线性与交互性。同样地,书写叙事的沉浸感、交互性、非线性在很多时候互为因果、互相交融。

3. 图像叙事

图像包括图画和视像,图画即绘制的各类图像,如水墨画、油画、漫画等,视像指摄影、摄像、电影、电视等,亦称"影像"。广义上,图像叙事几乎等同于一种视觉文化,并成为当代文化传播中的重要语言;狭义上,图像叙事专指以图像符号为基本表意系统,以多种传播媒介为载体的叙事表达,如绘画、摄影、影视等。2.1节阐述的"宏景绘画"就是图画叙事的代表,此处不再赘述图画叙事,而是简要分析视像叙事。

视像叙事尤以电影、电视最为典型,是电子媒介时代的主要叙事话语。视像叙事中沿用了书写叙事的语法概念,实际上二者之间具有一种互文性,罗兰·巴特就认为"电影叙事与书写叙事具有相同的审美语法"[67]17。因此,就所"叙述"之"故事"内容而言,视像叙事几乎并未在书写叙事的基础上有所变革,其改变的是基于叙事载体的叙事方式、叙事策略。以电影为例,最显著的是蒙太奇手法的诞生,使得画面之间的组接关系成为叙事内容的建构重点。

图像叙事使故事内容以一种更加具体、形象的模式呈现,将受众在口语传播、书写传播接受中的想象空间直接物化,一方面拉近了受众与文本的距离,另一方面弱化了接受个体的重要性。这是图像叙事不可避免的一体两面性。也有一些艺术家试图进行突破,如新浪潮、先锋电影等流派。

4. 新媒体叙事

随着计算机技术的飞速发展,20世纪中叶以来,出现了以数字媒体为主的多种新媒体及相应叙事,传统艺术也在多媒介融合发展的大背景下衍生出新的形式。新媒体叙事主要以新媒体艺术为载体。由于"新"是一个具有相对意义的形容词,因此这里沿用"国际新媒体艺术之父"罗伊·阿斯科特(Roy Ascott)所给出的定义:新媒体艺术不仅指"干性"媒介(即电路结合计算机科技)的创作,还包括与"湿媒介"(moistmedia)(即生命系统相关的生物学、分子科学、基因学)的融合[68]。数十年来,新媒体叙事在工具、样式、形态、结构、功能、意义等方面呈现出多元性和复杂性。一件新媒体艺术往往也是多媒体文本,将影像、声音、文字、感官交互等叙事语素融于其中,如动力艺术(kinetic art)、电子游戏、灯光装置艺术、沉浸式戏剧、体感交互艺术等。

新媒体艺术类型尽管多样化,但其叙事通常具有联结性、沉浸感、交互性。阿斯科特认为新媒体艺术创作包括五个阶段:联结、融入、互动、转化、出现。在创作、传播、接受环节则集中体现为"交互"。这是一种广义交互,涉及人机交互、人际交互、媒介间交互等多个层面。因而受众的参与是新媒体叙事必不可少的环节,只有受众主动或被动介入作品之中,才能形成作品的完整叙事。

可见,新媒体艺术的"新"不仅意为技术和载体的"新",还指涉了艺术创作理念、观念等方面,尤其体现在叙事的变革。不可否认的是,虽然新媒体叙事中受众的身份有了转变和提升,但文本起源仍然在于艺术家的创作。而文本的"转化"和"出现"以及价值塑造、意义阐释,则需要受众的参与才能完成。人本主义思想在新媒体艺术中得到了显著而深刻的体现,这意味着在文本创作环节中,受众也是隐形在场的。

2.3.2 "叙述"的转向：主体、话语、需求

1. 叙述主体的转向

叙述主体又称叙述者，指作品中陈述行为的主体。关于作者在作品中的身份界定，一直以来是叙事学长期关注且未达成共识的重要话题。例如，雅克·德里达十分注重文本意义的开放性和不确定性，其倡导的解构主义认为，对文本的解释和阅读是开放的、无终止的。如果说德里达一派的观点尚且指涉文本的内在意义，那么超文本小说等新媒体艺术则让叙述身份的变革有了由内而外的体现。例如，致力于"赛博小说"类型创作的本森（D. Benson）认为，一部交互式的赛博小说需要许多作家的参与，每个人的创作连接起来，"带领人物走不同方向"。读者各自追随所选连接，因此"每次阅读时创造一部不同的小说"[69]。

在 VR 电影中，叙述者的转向表现得更加明显。以一部 VR 电影为例，数字艺术家创作好的 VR 项目本体尚处于叙事初期，未经体验的 VR 电影甚至仅可视为一种叙事工具，因为具体的叙事内容需要受众佩戴头显去体验。并且由于体验环节中的个体差异，如视角、位置、视野、选择的不同，每个人所接受的"故事"各不相同。所以在 VR 电影中，叙述者由原先的单一作者增加为创作者、文本（包括 VR 电影的内容及可能配备的感官模拟等软硬件装置）、受众三者。

与 VR 电影相似的是，电子游戏、沉浸式戏剧、交互装置艺术、偶发艺术等以互动体验为主的新媒体艺术类型的意义范畴中也具有这种叙述身份的转向，然而以 VR 电影中的转向最为显著，其涉及的叙事领域维度也最多。

2. 叙述话语的转向

在口语、书写、图像传播中，言语、文字、画面是主要的叙述话语，即使在大多数新媒体艺术（如超文本小说、互动电影）中，文学语言与影像语言也是主要的叙述话语。然而，在 VR 电影中，叙述话语变得既复杂又多元。这一方面是由于叙述者数量的增加，另一方面是由于叙事传播的方式变革。表 2.3 按照 VR 电影叙述者的类别列举了 VR 电影叙述话语的组成。

表 2.3 VR 电影叙述话语的组成

叙述者	叙述话语
创作者、VR 电影影像	360°影像(蒙太奇在一定程度上使用) 声音
感官模拟装置	视、听、嗅、触、味感官通道模拟硬件 氛围装置 ……
受众	身体语言 空间位置 交互选择 ……

可见,与传统艺术叙事相比,VR 电影叙述话语发生了全面的变化。首先,文本场域从三维度(长度、高度、时间)方框扩展到了五维度(长度、高度、深度、时间、交互)空间[3]120。其次,增加了受众端的话语。受众的身体语言(扭转头部、改变视线、做手势等)、空间位置、交互选择等推动了叙事进行,也决定了每位受众的"观"(实际上是一种复杂的"体验")影内容。再次,一些 VR 电影还配设个性化的软硬件装置,如感觉、氛围模拟等。这也是一些学者认为严格意义上的 VR 电影所需具备的。此部分的变化虽然重要,但与前两者相比比重较轻。

更加复杂的是,VR 电影叙述话语发生变化、增加的三个方面之间并非割裂关系,而是相辅相成,甚至互为因果。例如,由于受众叙述话语的出现,即受众叙事权的上升,作者一端在创作 VR 影像时不得不将受众的身体语言作为重要考量,如如何引导受众视线、如何维持长时有效叙事、如何提升影像魅力等,这些都决定了 360°影像语言的建构。这些不仅是 VR 电影创作实践中的难点,也涉及 VR 电影叙事体系建立的本体论、认识论。此部分将在后面的章节中进行重点探究。

3. 叙述需求的转向

叙述需求本质上是传播的需求。人类从口述叙事到如今的新媒体叙事,经历了经年累月的叙事类型、模式等的变迁,叙事的本质仍是出于人的需求。这种需求在媒介的变迁中,呈现出"壮大—回归—壮大"的滚雪球式循环、前进。马斯洛需求层次理论是最具代表性的人本主义科学理论之一,由美国心理学家亚伯拉罕·马斯洛于 1943 年提出。其将人类需求从低到高分为五个层次,分别为生理(physiological)、安全(safety)、爱与归属(love/belonging)、尊重(esteem)、自我实

现(self-actualization)[3]120。

早期的媒介叙事功能较为简单,叙事通常是为了满足人类的信息传播需求。这种信息传播包括并强化细分为政治、教育、社交、娱乐等功能。对于同一种艺术门类、同一件艺术作品,创作需求和接受需求并非总是一致的。作者的创作通常是为了实现自我价值,即自我实现需求;受众的接受往往是为了获得信息、增长知识、培养经验、审美活动、审美认知等,较为多样化,但也大多归于自我实现层次中。新媒体艺术叙事中,由于人类感官系统的交互参与,人类对应的需求呈现多样性。在这些新媒体艺术形式中,自我实现仍是最多的需求,此外较为显著实现的新增需求如:多人互动艺术让受众同时参与社交——爱与归属;电竞游戏争霸、守擂——尊重;体感游戏让玩家同时锻炼身体——生理;普及法律、传播安全防范知识的新媒体艺术——安全。总体而言,以上需求最终都可归于"自我实现"的高层级需求。例如,麦克卢汉认为,游戏是人们心灵生活的戏剧模式,给各种具体的紧张情绪提供"发泄"的机会[67]39。这正对应了玩家想要寻求美好内心境界、生活氛围的需求,即自我实现需求。

与口语、文学、电影等传统媒介相比,VR电影的叙事需求变化表现为充分集成的多元性。与其他新媒体艺术相比,VR叙事更容易通过一件作品满足情感、心理、文化等多种需求。图2.10所示为马斯洛需求层次所对应的VR电影叙事体裁。例如:一些教育类VR电影可同时满足安全、自我实现需求;社交类VR电影可同时满足爱与归属、尊重、自我实现需求。

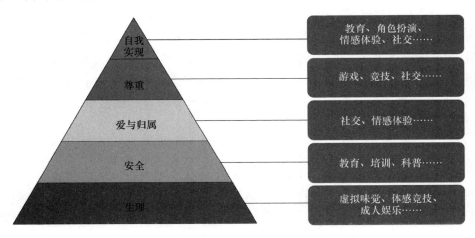

图2.10 马斯洛需求层次所对应的VR电影叙事体裁

2.4 本章小结

本章主要对VR电影叙事研究的前提(即叙事空间、叙事概念的转向)进行了质性分析和定义,着重界定了VR电影"叙事"的概念与范式,"叙"与"事"皆依附媒介而演变。VR电影所传达的"故事"外延更广、内涵更深,主要包含事件、场境、异我三大类。这也参与决定了VR电影"叙"的变迁,包括叙述主体、叙述话语、叙述需求的转向。

第3章 步入全新审美空间：VR电影的沉浸阈

在虚拟现实中你可以张开双臂，拥抱银河，在人类的血液中游泳，或造访仙境中的爱丽丝。

——尼葛洛庞帝[71]

3.1 VR沉浸感："后人类"心流解析

艺术生产不可能脱离受众而存在，尤其是VR电影这种需在人影交流/人机交互中实现传播的作品，其艺术价值评价需充分考虑受众的审美接受。即使关于VR电影的叙事研究重点定位于作品本体，也应在一定程度上着眼于受众端进行充分考量。因此，衡量VR作品质量的重要参考对象之一是审美体验，通常至少要让用户能够全神贯注地沉浸于其中，这种全面浸入一种状态的感觉即"沉浸感"。

"沉浸感"作为VR技术的"3I"特征之首，几乎成了提及VR必相关联的术语。VR具有排他性的媒介特征使得用户进入VR空间就首先在视觉上浸入其中。然而，VR的"沉浸"远非视觉等感官方面的单一衡量。若将视觉接触作为VR体验的起点，则"沉浸感"的终端更多地指向心理层面。同时被引入VR体验的跨领域表征还有"临场感""具身化"。广义而言，临场感、具身化都属于"沉浸感"的意义范畴。Celine Tricart认为，沉浸感、临场感、具身化是VR为叙事提供的三个特殊要素，且实现难度递增，如图3.1所示。[4]91下面进行详细阐释。

第 3 章 步入全新审美空间：VR 电影的沉浸阈

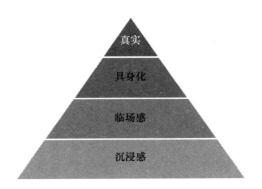

图 3.1　VR 受众体验层次图

3.1.1　沉浸感：VR 接受心理

VR 观影者的沉浸感指受众置身于 VE 中的感知程度，是由感性认识上升到理性认识的发展过程。受众佩戴 VR 头显后，其视觉能够投向 360°范围内的任何一个场域，可观看设定好的场景、人物、故事和细节，进行多维度的沉浸体验，形成观影意识流的"沉浸感"。

1. 沉浸感

汉语中的"沉浸"用于心理维度时指完全处于某种境界或思想活动中，全神贯注于某种事物。对应的"immersion"一词起源于 15 世纪中叶的拉丁文，意为"投入"（plunging）或"蘸泡"（dipping into），在 17 世纪 40 年代，则意为"专心致志于某种兴趣或情形中"[42]。在 VR 语境中，沉浸感指主体在心理层面"脱离实时的物理世界，转而进入虚拟环境的感觉"[20]155。

沉浸感并非仅限于 VR 体验中，亦可能产生于读书、工作、观看电视、聆听音乐等人类活动中。虽然以电影为代表的传统视觉媒介同样能让受众产生沉浸感，但这种沉浸无论程度多深，终究是一种心理投射。VR 跨越了媒介的物理屏障，如文学的纸张、戏剧的"第四面墙"、电影的幕布……受众与媒介之间的隔膜被消解，受众在视觉、听觉、触觉等身体感知维度沉浸于影像中，这可视作拟像化的真实物理式沉浸。此外，影像的真实性不可被妄断。在以后现代哲学为代表的理论体系中，VR 属于鲍德里亚所说的"拟像第三序列"，真实和虚拟的边界越发模糊。信息科学也认为数字空间对于人的影响是持续进化的，以信息学角度审视 VR 体验环境，其正是由数字、物质、心理空间共同组成的，因此 VR 空间还兼具物质性。

这些现实与理论更加提升了VR沉浸感的强度、直接性和真实性。这种视觉空间的浸没不仅更易让受众产生沉浸感,也更易引发移情效应。

2. 临场感

"临场感"[72]指存在于某个空间的感觉(即使身体与感觉的物理位置并不相同)①,是一种内在的心理状态、一种源自内心的交流方式。临场感的定义建立在2000年某个对临场概念感兴趣的学者团体成员之间的讨论的基础之上[27]46。威特默(Witmer)和辛格(Singer)将临场感定义为"一个人存在于一个地方或环境的主观体验,即使主体身处另一个地方"。在VR中,指"通过特定的技术手段,让用户感觉被'带入'另外的场景之中,以产生虚幻的'身临其境'之感"[20]156。帕特里克·施密茨(Patric Schmitz)等人将临场感定义为一种精神状态,指用户感觉在计算机中介环境内的物理在场,这已被指派为一种经验性的远程在场(experiential telepresence),沉浸感是临场感(sense of presence)的一个必要先决条件。Celine Tricart认为,"临场"是比"沉浸"更深入的"浸没",且二者之间并非相互割裂的,而是递进的,首先产生沉浸感,当沉浸达到一定程度,则为临场感。海琳·S.瓦拉赫(Helene S. Wallach)、玛莉莲·P.萨菲尔(Marilyn P. Safir)等人的研究显示,沉浸感是临场感的来源之一[73]。此外,亦有人认为,沉浸感和交互感的结合统称为临场感(此处原文以"telepresence"指代,又译作"远程在场")。综上所述,可认为"临场感"比"沉浸感"更加全面地表述受众在VR环境中的体验心理,但本书论述中对此不作特别区分。

施密茨等人的研究指出,在沉浸感基础之上,受众临场感的产生需要额外因素,如场景可信度(scene believability)、包含感(sense of inclusion)及其他更高层次的认知过程的激活,从而将VE转化为用户感受存在于其中的一个地点。托马斯·B.谢里丹(Thomas B. Sheridan)确定了五个有助于引发临场感的变量:感官信息程度、与环境相关的感官控制、调整物理环境的能力、任务难度、自动化程度[74]。

泽尔特提供了描述图形虚拟系统能力的类似变量:自主(人类控制)、交互(实时控制)、存在(感觉带宽)。在此基础上,主要有两个临场感决定因素:生动性,指技术产生一种感觉丰富的介导环境的能力,包括宽度和深度两个指标;交互性,指用户影响介导环境的形式或内容的程度,包括速度、幅度、贴合度。生动性指向物

① "临场感"一词另有英文表述"sense of presence",但英文文献中通常仅使用"presence"指代"临场感",即存在于某个地方的感觉,所以本书将"临场感"与"presence""sense of presence"视为等同。

理手段的仿真,交互性涉及心理维度的沉浸感。[75]110

临场感来源等相关内容将在3.3.1节中进一步阐述。

3.1.2 "后人类"的跨界沉浸:具身化

随着媒介的变迁,对人类与媒介之间关系的探讨从未停止。一种新兴说法是"后人类"理论,以凯瑟琳·海勒的研究最具代表性,她认为"后人类"观点包含以下假设特征:首先,重视(信息化的)数据形式,轻视(物质性的)事实例证;其次,认为意识/观念只是一种偶然现象;再次,认为人的身体在本质上是人类要学会操控的假体;最后,也是最重要的一点,后人类观点通过各种各样的方法来安排和塑造人类,以便能够与智能机器严密连接[12]3-4。

1. VE中的"后人类"

后人类标志着关于主体性的一些基本假定发生了转变,在VR语境中观之更显意义重大。在海勒的阐述中,有两点颇为关键。一是提出了人类"身体"的客体性,个人占有并可以操控、扩展身体,且扩展过程是连续不断的。二是在人类与智能机器之间建立了联结,认为"身体性存在与计算机仿真之间、人机关系结构与生物组织之间、机器人科技与人类目标之间"没有本质差异或绝对界限。

关于人类与媒介、人类与机器之间关系的论调还有很多,1.1.2节已有阐述,此处不再赘述。此外,马歇尔·麦克卢汉认为媒介是"人的延伸",让·鲍德里亚认为当代资本主义文化的跨界性让人类个体之间产生了"雷同"。这些观点之间既有差异又有共性。例如,哈拉维和鲍德里亚都认为信息与媒介让人类产生了"同质性",而海勒与哈拉维虽然在信息与物质的关系方面各持己见,但都肯定了信息学概念的核心地位[13]39-43,106-112。

这里无须对各种观点进行过多判断,客观而言,海勒的"后人类"说可以表征VR语境中的人类特点,即后人类的主体是一种混合物,是各种异质、异源成分的集合,是"物质-信息"的独立实体,持续不断地建构且重建其边界。人类通过沉浸与交互接收来自VE的信息,并萌生"各种异质、异源成分"。这一过程是具有延续性的,即受众在VE中的"浸润"并非止于走出VE的时刻,由于"信息-物质"之间的作用,受众的心理、情感、认知将发生变化,走向"后人类"阶段。而"信息-物质"之间的关键作用则是具身认知,亦称具身化。

2. 具身化:跨界认知变迁

具身理论源于海德格尔的"存在论"和莫里斯·梅洛-庞蒂的"身体-主体论",

强调人类的体验、感觉、知觉、注意、记忆、情绪等心智都是通过身体来实现的[76]。根据具身理论,用户在VR中的身体体验能够塑造一种"真实"的经历,接近或等同于物理世界中的,进而塑造感觉、知觉、情绪、记忆、自我认知等心理层面意义。

VR电影所营造的完整"世界"能够为受众带来一种奇观式的超真实体验。受众仿佛进入一个全新的时空,通过凝视等表情、行走等动作,代入和存在于其中。在VR环境中,人类实际上在有意识或无意识中获得了一个化身(avatar)或代理(agent),以及与物理世界中不同的全新生活方式。VR电影受众在新环境、新身份中通过"虚拟-超真实"的互动,获得的是真实感觉、情绪,化身从而将"虚拟现实的临场感植入剧情和受众的思维中"[75]113。因此,在VR电影中,受众通过多模态感受塑造了新的意识,在一定程度上重构了自我。

VR电影的观影空间由三部分构成:数字空间、物理空间、心理空间。 数字空间与物理空间的融合突显了VR电影的媒介新特性,造成了传播系统的革新,即形成了虚实结合的信息源、信息渠道。正如海勒认为,仿真的环境从来就不是纯粹虚拟的,因为它们以一系列不同的物质技术作为基础[13]106。这不仅从全新的视角审视并质疑了鲍德里亚、哈拉维将仿真环境抽离于物质世界的观点,也在一定程度上强化了VR环境所带给受众的具身化认知。例如,在一部VR电影中,受众的视觉接收信息源自数字空间,而体感交互时的行走知觉却源自物理空间(真实场地)及数字空间的协同作用。VR观影系统是具有可感知性的系统组合,观影过程事实上是身体和智能机器接触的物质实践与交互体验,这就增强了VR电影具身认知的物质性。假定意义上"纯粹"机器的虚拟性与人类的物质性相辅相成,机器与身体之间产生持续的信息流动,实时仿真与身体运动彼此融入。与此同时出现了一些新理论,如"模型灵活性"(homuncular flexibility)。通感效应等在VR语境中也被赋予了新价值。

沉浸感、临场感、具身化都是近年来关于VR体验心理程度的话语表征。事实上,三者并非割裂关系,相互之间皆具有一定的重合领域和因果联系。在后文对沉浸感的讨论中,也将涉及临场感和具身化。

3.1.3 VR电影沉浸感的来源

广义上的沉浸感(指全神贯注的心理状态)并非在VR电影语境中才有,在其他类型的艺术接受、社会工作、生活中同样能够产生。以"沉浸感"为代表的心理学术语(还包括"临场感""具身化")都用于描述虚拟环境将用户自我感知从物理环境中分离出来的特性。狭义上,VR观影的"沉浸感"有其特殊意义:描述对于

VE 的知觉反应，即感觉自己成了 VE 中一部分的心理状态。在沉浸感的这一定义中，交互和控制的自然模式，特别是自我运动的感知，是对于沉浸感本体程度的影响因素。VR 电影沉浸感包括客观、主观两部分来源。

1. VR 电影沉浸感的客观来源

客观方面，VR 电影受众的沉浸感来自 VR 叙事系统。所谓 VR 叙事系统，包括以艺术为主体的 VR 叙事空间（VR 内容）以及以技术为主体的承载 VR 影像的软硬件设备（VR 设备）。首先是 VR 叙事空间。在传统电影中，主要通过蒙太奇组织叙事话语，投影在白色幕布上的影像为观众创造了一个"异想空间"[63]120，观众的主观想象占较大比重。而在 VR 电影中，叙事空间范式发生了本质变化，影像呈现为一个"超真实"的 360°立体空间，受众不仅在视域上从场外转移至场内中心，"存在"于虚拟世界中，还根据 VR 电影的体验方式与影像产生不同类型的交互，参与其中见闻。因此，VR 电影本体空间的"沉浸"维度在受众的"沉浸感"来源中占有相当大的比重。VR 电影本体空间体现为立体场景、流动时空，其艺术质素主要包括作品的创意、编剧、制作。这是 3.2 节探讨的重点，即本书研究体系的核心之一：沉浸阈。

在本书语境中，假定以较为成熟的 VR 软硬件为传播环境，以尽可能缩小创作环节中的主观能动性因素。因此，本书在技术、设备层面将只作简要介绍。VR 软硬件设备主要指向 VR 系统硬件参数、传输网速等方面。影响沉浸感的 VR 系统硬件包括头显、主机、交互工具、物理环境等。施密茨等人的研究将（VR 中）感觉信息的显示和转换与真实世界之间的相似程度描述为"感官保真度"（sensory fidelity），并将这些固有显示属性表征为"系统沉浸"（system immersion）。呈现在接受端的场景可信度一方面取决于 VR 艺术家的创作效果，如建模真实度，另一方面与 VR 系统软件、硬件环境密不可分，如 VR 设备画面分辨率、硬件计算速度、数据传输速度等主要因素。

VR 设备与 VR 内容之间相互影响、相辅相成。首先，VR 设备的质量决定了内容的效果。即使在制作环节采用了高技术、优参数，生产输出为清晰度、流畅度一流的 VR 电影，若投放输出的 VR 设备品质不足，呈现效果也将大打折扣。其次，内容决定设备的选择。例如，一部三自由度 360°全景视频仅需移动端 VR 头显即可播放，而带有交互的六自由度 VR 电影则需要性能较高的桌面级 VR 头显或 VR 一体机才能体验。总之，六自由度与交互性是 VR 电影参数的未来趋势，性能更高的 VR 头显与相关计算软硬件、高网速是不变的需求。

2. VR 电影沉浸感的主观来源

主观方面,沉浸感来自 VR 电影受众的审美主动性及生理因素。审美主动性涉及艺术传播过程中的接受心理。审美主动性在 VR 观影中即求知主动性,指受众在观影过程中始终保持积极的精神状态,不断深化认知的思维特性。观影中的求知主动性可促使受众时刻保持探索热情与高亢情绪,逐渐提高理性认知层次,进行艺术接受与再创作。正是这种再创作构成了 VR 电影的完整叙事。

受众的审美主动性主要包括受众的知识体系和兴趣爱好,这两方面与其他媒介艺术的受众接受心理相类似。以《夜间咖啡馆 VR》为例,其最可能吸引的是具有美术基础、了解后印象主义及梵高的受众,一些对于艺术知识不太了解或不感兴趣的受众可能在体验时难以产生深层次的沉浸感。

生理因素指向受众对于 VR 设备的适应情况,相关表现主要包括晕动症、晕屏症(cybersickness)。晕屏症属于晕动症的表现之一,发生在使用 VR 期间或之后。此处主要阐述晕动症。其原指晕车病、晕船病和由摇摆、颠簸、旋转、加速运动等所致的疾病,发生原因是大脑接收到来自感觉器官的抵触信息。在 VR 中主要包括视觉晕动症和模拟晕动症,表现为体验 VR 之后,受众可能有不同程度的眩晕感、疲劳、眼花、恶心等症状。视觉晕动症多由头显刷新率、闪烁、陀螺仪等质素可能涉及的高延迟所致;模拟晕动症由用户视觉接收的状态和身体真实状态之间的不一致引发。关于诱发晕动症的原因,有三种代表性理论:①由于视觉和前庭系统之间的冲突;②因为用户尚未拥有维持姿势稳定的机制;③不良输入技巧使得身体认为其接收的信息是有害的。[77]此外,个体差异(如性别、年龄、健康度、经验)也是诱发晕动症的原因。例如:女性往往比男性更易患晕动症;传统晕动症对 12 岁以下的人群影响更严重,对 50 岁以上的人群影响最小。要解决 VR 晕动症问题,除了可对硬件环境进行优化,还可对用户进行训练,使其获得或增强对晕动症刺激来源的耐受性以及对 VE 的适应性。

对于 VR 电影与非沉浸式艺术作品(如传统电影、视频游戏),受众的求知主动性具有不同的"包容度"。例如,对于沉浸阈浅、缺乏吸引力的作品,若是传统电影,受众仍可能继续看之"听"之,视野的开放性使得审美过程对其他社会活动的干预度低,而对于 VR 电影,由于 VR 设备特有的隔离性,受众往往会选择切换 VR 内容或直接摘掉 VR 头显,此时,受众体验与作品之间的联系会被切断,沉浸感骤降。这种现象在传统媒介艺术接受中亦可能发生,例如,有人认为成功的电视节目中"故事的主角必须在最初的 30 秒吸引观众的注意力",再通过阶段化的抛出问题、神秘事件、制造麻烦、设置悬念来保持观众的收视热情[78]。在 VR 电

影中这种情况看似得到了简化,但涉及受众的自我约束,即当沉浸阈低于一定程度时,对受众的自我约束要求就相应地提高。综合各种因素[3]118,构置 VR 电影受众的沉浸感来源示意图,如图 3.2 所示。

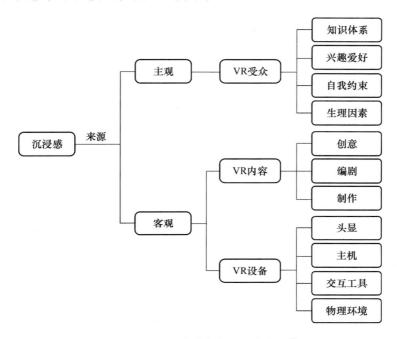

图 3.2　VR 电影受众的沉浸感来源①

总体而言,传统电影的沉浸基于对动感平面画框图景的心理、意念上的感受,而 VR 电影的沉浸是在影像全域式包围前提下的全方位、身心互动式的渗透,二者的来源环境、条件与生成程度均不同。因此,VR 电影的"沉浸阈"对于营造沉浸感意义重大。

3.2　详解沉浸阈

"沉浸阈"(immersion threshold)概念于论文《建构全新审美空间:VR 电影的沉浸阈分析》中首次被提出及阐述,指 VR 电影本体(亦即沉浸感客观来源中的叙事空间)的"沉浸"维度、程度、范围。沉浸阈用以衡量 VR 电影空间维度的级别,

① 参考文献[3]:王楠,廖祥忠. 建构全新审美空间:VR 电影的沉浸阈分析[J]. 当代电影,2017(12):118. 并在此基础上增加了"VR 受众"类别中的"生理因素"。

亦可作为检验 VR 电影创作质量的重要标准,是影响 VR 电影人文价值、经济效益的关键因素。[3]117-118 本书在此研究成果基础之上,对"沉浸阈"进行更加翔实的论述。

3.2.1 沉浸阈的概念与层次

VR 电影的"沉浸阈"是 VR 技术创造的无形审美空间拟真、维度、交互的程度和层次。阈(threshold),《说文》:"门梱也。"即门槛。《论语·乡党》:"行不履阈。"引申为和泛指界限、程度或范围,如视阈、阈限。心理学有感觉阈限之说,其指外界引起有机体感觉的最小刺激量。此定义揭示了人体感觉系统的一种特性,那就是只有刺激达到一定量的时候才会引起感觉。这里倾向于其心理学领域意指,强调"范围"之意。根据《牛津现代高级英汉双解词典》《新世纪英语用法大词典》《牛津高阶英汉双解词典(第 9 版)》等权威文献,"threshold"一词在英文中亦有"门槛,入口;界;起始点;开端;入门"的多重含义。例如,在一些涉及沉浸感的文献中,其作为"范围"之意被使用,描述空间设计中"入口区域"关键元素能够给客人一种他正在真正进入另一个世界的感觉时,以"threshold"来表征这个入口区域关键元素,以突出即将呈现的世界的差异[42]。

需说明的是,虽然"沉浸阈"概念使用的是"沉浸"(immersion)一词,但其被赋予了更加宽广的意义,并聚焦于更加明确和固定的对象,即 VR 电影本体,在内涵方面囊括"沉浸""临场""具身"等表征。一是因为人类个体在心理层面的感知效果是一个综合整体,二是因为"沉浸"的来源、感觉、机理等方面皆极为复杂。"沉浸"在此概念语境中专门指涉 VR 电影文本,意在表示营造"如临其境"的能力。正如 Jason Jerald 在其专著 *The VR Book* 中写道:"沉浸(immersion)是一种客观技术,它有潜力让用户参与体验。"[27]45 对沉浸阈的研究以广度、深度作为前提,传播学表明,VR 电影的沉浸阈有深浅之分、层次之别。

本书的研究对象主要为 VR 电影叙事,因此聚焦于 VR 电影创作中的艺术环节。故设定 VR 电影中的沉浸阈主要指向 VR 电影叙事的整体系统,即假定一个统一的技术背景与硬件条件。影响沉浸阈的因素虽然包括 VR 头显以及相适配的计算机平台等硬件条件、网络速度等,即决定画面清晰度的分辨率、延迟速率等技术参数,但在本书聚焦的叙事研究中不予以过多的考量。VR 电影沉浸阈与叙事领域的诸多因素相关,主要包括 VR 电影的故事设定、叙述方法和策略、叙事结构等叙事方面质素,如故事场景、空间环境、可能具有的剧情、画面拟真级别、人机交互方式、交互界面设计等。VR 广义叙事的整体空间决定了 VR 电影的沉浸

阈,尤以故事设计、场景建构、交互设计为主,而各模块之间又互为导向甚至相互制约,以不同的权重共同决定VR电影的沉浸阈层次。

需说明的是,在前人的研究中,虽有少量文献涉及VR系统沉浸因素,如施密茨等人提出的"系统沉浸"(用于表示系统的"感官逼真度"等固有属性),大卫·泽尔特(David Zeltzer)提出的"生动性",但这些名词指向的是全部VR系统(包括设备和内容),并且没有进一步的阐述。而"沉浸阈"则用以表征VR电影内容(尤为叙事系统)的"沉浸"程度,指向更加明确。

VR电影沉浸阈的深浅取决于VR电影空间环境优劣、内容精彩程度、画面拟真级别、交互手段强弱。VR电影的"沉浸"特质是VR体验的重要组成,其使得受众能够感知和解释所呈现的刺激[27]45。因此,沉浸阈在很大程度上决定受众沉浸感、临场感的强弱。

从创作角度入手,结合对审美接受与心理的考量,VR电影审美空间沉浸阈层次的呈现与多种因素有关,如表3.1[3]119所示。需说明的是,每一层次的沉浸阈所对应的审美体验并非固定如此,表3.1中的审美体验是在假设受众"自我约束"变量趋于"心流"时的一种理想状态。

表3.1 VR电影沉浸阈的三层次

沉浸阈	审美维度	作品技术指标				虚拟空间		审美体验
		交互性能	清晰度	感觉通道	音效	形态	维度	
浅度	表形	三自由度、无交互或显交互	中/低分辨率	视觉、听觉	普通音效	网状	扁平式	应目、感物、触景、兴情
中度	表形、写意	三/六自由度、显交互	高/中分辨率	视觉、听觉	普通音效	絮状	立体式	会心、悦意、想象、神思
深度	表形、写意、传神	三/六自由度、位置追踪、多模态隐交互	高分辨率+交互	视觉、听觉、触觉、嗅觉、味觉	普通/立体音效	氤状	浸没式	畅志、悦神、兴会、灵感

表3.1对应的划分方法所考虑的因素涉及VR电影审美维度、作品技术指标、虚拟空间、审美体验四大方面,是一种具有广泛意义的分类,符合大多数VR电影的沉浸阈层级,对基于沉浸阈的VR电影创作具有指导意义。仍需说明,VR电影的技术指标、虚拟空间形态不能与沉浸阈层次形成绝对的对等关系,原因涉及美学、信息学、心理学等多重领域,将在后文中进一步阐释与论述。

3.2.2 信息论视角中的VR电影沉浸阈

VR技术本质上属于信息科学,VR电影叙事生产不仅是艺术创作,更是一种传播。以此角度来看,VR电影叙事还可视为关于信息建构与传播系统的研究。克劳德·香农认为,传播系统的基本部分——即他所称的"物理部分"(physical counterparts)——包括五种主要构成:信息源、传输者、渠道、接收者和目的地。信息源指生产用于交流的信息或信息序列的实体、人类或机器;传输者将信息进行编码,使其以信号形式通过用于传播的物理渠道或媒介;渠道仅指"用于在传输者和接收者之间传递信号的媒介";接收者对信号中的信息实施重构或解码;目的地是信号抵达的最终处。[13]36

迄今为止,香农的五阶段模式已经被雅克·拉康(Jacques Lacan)等人进一步发展,然而前者仍然有效且经典。需注意的是,传输过程中信号受外干扰的影响将发生变化,这意味着接收到的信号和传输者发出的信号未必相同。但这一失真过程未必影响信息的完整传输,因为某特定信息表征上准确性的降低也许恰恰意味着信息量的增多,也就"意味着这则信息可能的形式也得以相应地增加"。沃伦·韦弗在其发表的论文中通过区分传播研究中三个截然不同的分析层次,解释了香农的观点,如表3.2所示。[13]36-37

表3.2 沃伦·韦弗的传播三层次

序号	层次	功能领域	关注问题
一	A层次	处理传播的技术问题	传播的符号在传输过程中有多精确?
二	B层次	考察语义学问题	传输的"信息"符号如何准确传递期许的意涵?
三	C层次	社会学	接收的意涵如何有效以期待的方式影响行为?

结合香农与韦弗的传播理论审视VR电影的创作与传播,可以发现VR电影与信息论之间不仅存在对应性,关注问题也基本一致。后文即将详细阐述的沉浸阈衡量指标中,"技术""艺术""交互"的一级分类与韦弗传播论的A、B、C三层次也具有一定的相通性。因此,可进一步将此理论用于VR电影中,进行关于沉浸阈的分析,使其更加全面和严谨。

在香农和韦弗的观点中,某特定信息表征上准确性的降低或许带来总体信息量的增加,因此并不影响信息的传播。前文已经说明,不考虑VR叙事中的技术因素,因此,传输的符号如何准确传递期许的意涵、接收的意涵如何有效以期待的方式影响行为,是VR语境中最需要关注的。结合语义学,转换到VR电影的语

境中,营造深度沉浸阈则在于艺术内涵与作品表现的准确平衡。

3.2.3 沉浸阈与沉浸感的不完全相关性

仅从名称而言,似乎很容易将沉浸阈与沉浸感进行正向关联。事实上,沉浸阈与沉浸感之间并非简单的一元线性回归关系,即深度沉浸阈并非一定能让用户产生高度沉浸感,用户的沉浸感还取决于其自身审美接受变量。

1. VR 似真性与受众变量

VR 电影中的似真性(plausibility)主要指 VE 及其中对象的拟真度,包括影像生动度、媒介性能、交互性等。受众端的"感觉真实"才是影响受众沉浸感的重要因素。卡萨蒂(Casati)和帕斯奎内利(Pasquinelli)于 2005 年提出了一个在学界被普遍认可的观点,即心理感觉/知觉理论的重要性,"使人造环境(synthetic environment)看起来和感觉起来真实的不是对真实模型(世界)的保真度,而是对被感知对象的心理构建中相关感知条件的保真度。……人造对象(synthetic objects)的可信性取决于所涉及知觉机制相关方面的再造的充分性,而不是刺激物再造的真实性"[79]。舒伯特(Schubert)等人也发现,仿拟真实环境的视场角和光照并不绝对影响沉浸感[80]。

2. VR 内容丰富度与受众变量

无论是 VR 电影还是受众自身,都是一个整体。但迄今为止,大多数研究都只是独立检验其中的单个或少量变量。从受众角度而言,研究发现当 VE 表现丰富时,只有控制点理论和移情能够影响受众沉浸感,当 VE 单调、贫乏时,受众的想象力就变得很重要。

可以确定的是,VE 所能实现的交互性和运动程度与控制点理论密切相关。研究已经发现,更高水平的控制和受众运动能够提升沉浸感。此外,受众的依附风格和认知风格、感觉处理都能影响临场感,即广义沉浸感。

3.3 营造深度沉浸阈:VR 电影叙事目标

如前所述,VR 由于其媒介属性,在建构场景方面具有强大的功能。一部 VR 电影更像是为受众建设的一个兼具空间、时间的"世界"。如第 2 章提及的,导演

布雷特·伦纳德认为 VR 叙事将不再是"讲述故事",而是一种"建造故事世界"的过程。这个"世界"正是 VR 电影的叙事空间,VR 电影的叙事目标则是建造一个具有深度沉浸阈的"世界"。这就意味着,需要厘清如何衡量沉浸阈、界定何为"深度"沉浸阈、何为 VR 电影叙事的范畴,最终导向具有深度沉浸阈的 VR 电影叙事。

3.3.1 沉浸阈的衡量指标

审美情思是一种对世界的感知,它本质上是主观的。对"美"的定义和标准在不同个体的理念中难以达成一致的确切意义,但将所有个人的感知和思想结合在一起,无疑有助于定义美的内涵。漫长的艺术历史长河与伟大的艺术佳绩充分证明,创作一个无论个体持有何种审美标准、大众皆能欣赏的作品是完全可以实现的,这在文学、绘画、建筑、音乐等艺术类型中不胜枚举。"伟大的设计将超越个人的喜好",并能够创作出几乎所有受众都为之赞叹的作品[42]。VR 电影叙事亦是如此,本书所重点阐释的"沉浸阈""深度沉浸阈"即追求跨越文化、个体等边界的艺术创作共性范畴。

1. 相关理论依据

为了研究影响沉浸阈的因素,需厘清 VR 系统中"沉浸"的主要成分。通过对诸多文献的研究分析,此处以 Jason Jerald 的描述[27]作为标准。沉浸是 VR 系统和应用程序对用户感觉接收器投射刺激的客观程度,以一种广泛、匹配、包围、生动、互动、情节告知的方式。此处在 Jerald 的描述的基础上对沉浸的客观程度指标进行相关解释,如表 3.3 所示。

表 3.3　VR 系统沉浸的客观程度指标

指标	含义
广泛度	指呈现给受众的感觉模式的范围(如视觉、听觉、物理力量)
匹配度	指感觉模式之间的一致性(如与头部运动以及个体身体虚拟表征相对应的恰当的视觉呈现)
包围度	指虚拟世界中各个诱因全景化的程度(如宽阔的视野、空间音频、360°追踪)
生动度	指模拟能量的质量(如分辨率、照明、帧速率、音频比特率)
互动度	指用户改变虚拟世界的能力,模拟虚拟实体对用户行为的影响,以及用户影响未来事件的能力
情节	指故事,即信息或体验的综合描述,事件的动态展开序列,(虚拟)世界及其实体的行为

Jerald 从 VR 系统自身(即客观角度)对沉浸程度的衡量指标进行了较为全面的列举。不过,由于 VR 电影传播终端在于受众,其本体艺术效果、审美接受、所激发的沉浸感与受众密切相关,因此,为了使研究更加全面严谨,还需从接受心理角度考量沉浸感在 VR 电影作品中的来源。临场感是广义沉浸感的范畴之一,狭义沉浸感则是维持临场感的要旨,二者互为导向、密不可分。亦有人认为,临场感指"用户如何主观地体验沉浸",因此几乎等同于沉浸感[27]45。所以从临场感角度详细梳理,将之与沉浸感的来源进行比较分析,有助于更加全面地研究沉浸阈。

海琳·S. 瓦拉赫等人在一项关于增加 VR 心理疗法内临场感的研究中,将可能影响临场感的因素分为三类:技术变量、用户变量、交互变量。技术变量主要决定 VR 环境与现实之间的相似程度,几乎全部指向 VR 媒介自身,包括图像生动度、感觉输入一致性、多感官参与度以及媒介强制性等,原文将前三者作为一个整体变量,此处对其分别进行阐释。用户变量指 VR 环境中体验主体的自身特质,包括人格变量、认知能力、焦虑程度、种族和性别。交互变量涉及对 VR 环境的控制和交互,包括以身体为中心的互动、身体参与、虚拟环境关联度等。大体而言:技术变量全部指向 VR 媒介自身;用户变量全部指向受众本体;而交互变量在兼指 VR 媒介、受众的基础上,更多地指向媒介。具有客观意义的技术变量和交互变量的详细分类如表 3.4[73]所示。

表 3.4 具有客观意义的技术变量和交互变量的详细分类

一级变量	二级变量
技术变量	图像生动度
	感觉输入一致性
	多感官参与度
	媒介强制性
	界面透明度
	界面连续性
交互变量	以身体为中心的互动
	感知运动行为的可行性和可能性
	身体参与
	虚拟环境关联度

2. 确定沉浸阈衡量指标

前文曾提出沉浸感来源包括主观与客观部分,从沉浸阈考量角度出发,暂时

忽略主观部分。沉浸感来源的客观部分包括：VR内容（创意、编剧、制作）、VR设备（头显、主机、交互工具、物理环境），这些是决定沉浸阈的重要元素。

由于本书的研究对象为VR电影，因此综合沉浸感、临场感的来源变量，以及VR电影叙事创作中的艺术质素，进行沉浸阈衡量指标的拟定工作。此处综合使用了文献研究法、小样本分析结合个案内分析、专家访谈法等研究方法。经过初步拟定、访谈调研、修改、验证，最终拟定影响VR电影本体的客观沉浸层次，即沉浸阈的变量结构，亦即沉浸阈衡量指标，如图3.3所示。

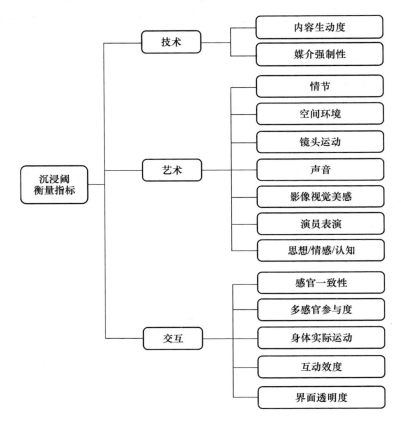

图3.3 沉浸阈衡量指标

下面对图3.3中的指标作进一步说明。

内容生动度：主要指VR装置及相关设备的传播能力和质量，包括头显分辨率、光照效果、帧速率、通信速率、音频比特率等。这些指标也与创作环节相关，但鉴于本书的研究重点，如前所述排除干扰因素，即假定创作环节决定的生动度趋于理想状态。

媒介强制性：指媒介自身特性所造成的对沉浸效果的影响。例如，与二维屏

幕相比，VR 头显可以增加临场感，但低劣（如分辨率低、笨重）的 VR 头显会减少临场感。因此，决定媒介强制性的重要因素是 VR 头显的质量。

情节：指广义的故事，包括虚构故事（如神话、"英雄之旅"结构式）、解释性故事（科普教育）、非虚构故事（新闻、社会民生纪录片）等。场境叙事体验也是有"情节"的，如《夜间咖啡馆 VR》中空间探索的动态展开序列、受众与虚拟世界及其中实体的交流行为。因此，"情节"指标具有普适意义，存在于任何叙事类型的 VR 电影中。

空间环境：指 VR 电影的场景设计与构建。VR 电影由于影像场域呈现 360°包围式，因此空间环境在其中的重要性远超在其他媒介中的。空间在多数 VR 电影中成为叙事重要质素，在场境叙事中空间本身就是叙事话语、"故事"，这将在后文中进行详细论述。

镜头运动：主要包括 VR 电影的转场、长镜头设计合理度、镜头运动速度等。现阶段多数 VR 电影（尤其是"事件"类型）是包含镜头转场的，对应后期制作中的剪辑环节。此外，也有一些 VR 电影不涉及转场，如长镜头叙事，或受众自由漫游的场境叙事。应合理设置镜头运动速度，否则容易诱发晕动症。

声音：包括背景音乐、音效等。声音在 VR 电影中承担着更多元、更重要的职责，包括叙述（演员对白、画外音）、引导视线（空间音效）、渲染气氛等。

影像视觉美感：指 VR 电影视觉呈现方面的整体美感。包括演员造型、服装，布景（演员与场景之间）和谐度，整体色彩色调，整体氛围等。

演员表演：指 VR 电影中的角色表演。包括真人演员和虚拟演员的表演：在《解冻》(Defrost)、《晚餐派对》等实拍 VR 电影中，指真人演员的表演；在 Henry、Invasion! 等 "CG＋引擎" 制作的 VR 电影中，指虚拟演员的表演；在 Help 等 "实拍＋CG" 类作品中，兼指多种演员的表演。

思想/情感/认知：指 VR 电影中传达的思想、情感、认知等。强大的移情效应与具身认知是 VR 不同于其他媒介的独特优势，亦是 VR 电影创作可把握的关键。不同类型的 VR 电影产生的心智作用有所不同，例如：事件叙事通常兼容情感、思想、认知；场境叙事往往突出激发情感；异我叙事则重在重塑认知。

感官一致性：指感官输入、接收、反馈通道之间的一致性和匹配程度，如与头部运动以及个体身体虚拟表征相对应的恰当的视觉呈现。需把控感官一致性，否则使用多感官模态将与沉浸效果之间呈现负相关。

多感官参与度：即提供给受众的多种感官通道的参与程度。要注意保持各感官之间的协调性，否则将导致更少的沉浸效果。视觉通常是最重要的，其次是听觉和触觉。

身体实际运动：指受众在虚拟环境中身体的真实动作（而非通过手柄或鼠标

实现)。实际行走比原地"行走"能产生更高层次的临场感。

互动效度：指受众改变VR电影内容的能力、影响故事世界中未来事件的能力，以及虚拟对象对受众行为的反馈作用。互动效度也在一定程度上涉及感官一致性，决定VR内容的似真性、生动度。交互点效用并不取决于感官通道的数量，其更多地取决于交互的合理性。例如，即使仅有空间位置方面的人影交互，只要其设计合理、与叙事内容相协调，该分量得分也相应高。

界面透明度：包括媒介（尤其指人机交互接口、界面）的隐身性、界面连续性。通常认为媒介越不可见，越有助于提供自然交互。界面连续性指互动过程没有中断，受众的VR体验内容被媒介和物理界面中断（如分支叙事中突然显示情节选项）可能导致沉浸感降低。

需说明的是，图3.3力求做到涵盖全面，但由于艺术文本于创作者和受众而言皆首先是一个整体，而文本本身又包含众多质素，例如，情节和空间环境通常都与创作动机和创意相关，而创作动机是一个抽象意识概念，因此指标的列举原则定位于创作层面的具象因素。

艺术是一种境界，一切社会活动一旦上升到这一层次，往往难以用量化标准尽其义。因其多是一种可意会不可言传的含蓄，受众的个体差异导致审美心理、接受效果因人而异，所以"一千个读者眼里有一千个哈姆雷特"。除艺术作品的感受心理外，创作环节、作品本身亦难以用量化标准衡量，因此多采用定性描述。笔者曾试图使用定性结合定量的方法构建深度沉浸阈评价系统，在过滤了层次分析法之后，采用标准化评分结合统计学检验（相依样本t检验、r值检验、单样本t检验）的流程，但回收数据效度较低，这是由于指标变量之间存在较为复杂的互设关系。因此，出于艺术研究的科学性、严谨性、客观性，此处不以定量方法对"沉浸阈"层次进行界定，而着重采用定性研究方法阐释和论证"深度沉浸阈"。

3.3.2 步入深度沉浸阈VR叙事世界

前文分析得到VR电影本体沉浸度主要与技术、艺术、交互等方面相关，并且根据相关理论与研究，拟制定了沉浸阈指标体系。需强调的是，VR电影本体的沉浸元、沉浸度、沉浸阈仍然是复杂的研究对象。例如，更加细化地审视沉浸阈，其并非各项指标的简单叠加，而是在各影响变量的共同作用中产生的综合效果。

1. 界定"深度沉浸阈"

前文划分了沉浸阈的层次，设计了沉浸阈衡量指标，给出了沉浸阈的系统模

型。自古以来,艺术与审美就是趋于感性的过程,难以真正用数值进行衡量,且如前所述,沉浸阈与沉浸分量、各沉浸分量之间大多具有复杂的多元非线性关系,因此,此处以定性研究法阐释并论述何为"深度沉浸阈",作为完善理论以及创作深度沉浸阈VR电影叙事的前期工作。

在VR电影的叙事范畴中,"世界"一词数次被提及,建构深度沉浸阈VR电影亦可视为建构深度沉浸阈VR"世界"。那么首先需明确:何为"世界"。"世界"(world)原为佛教概念(梵语为"lokadhātu"),由"世"(时间)和"界"(空间)组合而成,即由所有时间空间组成的万事万物。在现代其为人类文明所有一切的代称。狭义而言,"世界"指人类现今生活居住的地球、全球,更偏重于空间。广义上其可等同于宇宙,包含了地球之外的空间。此外,"大"世界中还包括无数个"小"世界,当强调某一领域或体系时,亦可用"世界"冠名,如动物世界、植物世界。此外,还有人类可以预测或设计的"未来世界"、想象的或不存在的"虚构世界"、用现代科技手段构造和呈现的不存在于现实中的"虚拟世界"等。[81]斯科特·卢卡斯(Scott Lukas)认为,世界具有完整性、多元性、一致性、运动性,世界拥有背景或历史,以及文化[42]。关于创造一个"沉浸世界",卢卡斯对访客对于空间的沉浸级别的描述如图3.4所示。

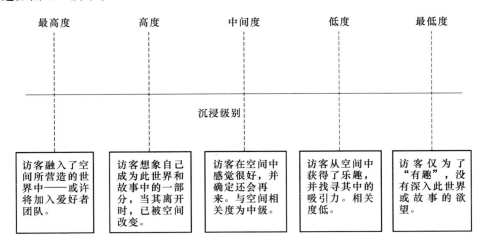

图3.4 "沉浸世界"空间沉浸级别

尽管这一沉浸级别的初衷是针对物理空间的设计,但其中的理念(诸如"沉浸""世界")都与VR电影叙事空间高度契合,具有一定的借鉴价值。在此基础之上结合VR电影的本质特征,对深度沉浸阈VR电影赋予标识:高度参与性、融入性、改变性。高度参与性指受众与VR电影之间的交互程度高,能让受众觉得自己成了故事世界的一部分;融入性指受众融入了VR电影的空间、世界中;改变性

指受众在体验 VR 电影后受到深刻影响,发生了身心变化。

2. 深度沉浸阈 VR 电影叙事类别

如第 2 章所述,目前 VR 电影的故事内容大体可分为三类:事件、场境、异我,分别对应"事件""场境""异我"三类叙事。"事件"即经典意义上的故事,包括结构化故事(如神话、戏剧)、解释型事件(如科教片)、纪录型事件(如新闻、马戏表演),是最接近经典结构化叙事的 VR 电影类型。VR 语境中的事件叙事主要关注:如何(有效)讲述?此类作品包括 *Help*、*Henry*、《拾梦老人》等。"场境"聚焦于虚拟空间的建构,其概念将在第 5 章详细阐释。VR 语境中的场境叙事主要关注:如何将空间变为"故事"?此类作品包括《夜间咖啡馆 VR》、《神曲》(*Senza Peso*)、《走入鹊华秋色》等。"异我"即不同于真实物理世界的"他者"自我,重视各种具身化体验,为受众提供社会角色、生理甚至物种等各种维度的身份变换。VR 语境中的异我叙事主要关注:变身为谁?此类作品包括 *Notes on Blindness*、《肉与沙》(*CARNE y ARENA*)、《6×9》、《地精与哥布林》等。

以上三种类型的作品大多呈现比较清晰的特征,也有一些作品兼具多种类型元素。例如,VR 电影《解冻》在让受众进行"异我"具身体验的同时讲述了一个"事件"类故事,因此它既属于异我叙事,又属于事件叙事。再如《6×9》兼属异我叙事和场境叙事。本书并不刻意回避这种情况,因为随着科技发展,未来的 VR 电影将在内容上呈现更显著的类型多元性与兼容性,正如今天已非常成熟的电影:一部电影可能同时属于喜剧、悬疑、爱情等类型。

确定了 VR 电影深度沉浸阈的基本标识之后,结合前文界定的 VR 电影"故事"类型、叙事定义、叙事类型以及沉浸阈衡量指标,进一步分析三种叙事类型的深度沉浸阈 VR 电影需重点考量的艺术质素,如表 3.5 所示。

表 3.5 深度沉浸阈 VR 电影需重点考量的艺术质素

叙事类型	深度沉浸阈艺术质素	深度沉浸阈标识(面向受众)	共通属性
事件	情节强度、注意力引导、悬念、冲突、逻辑	高度参与	似真度、创意设计、唤醒能力、人机交流感
场境	文化、情感、符号、唤醒能力、运动性	深度融入	
异我	化身意义性(差异性)、交互性、移情效应、认知收获	感同身受	

在对目前国内外大量的 VR 电影进行了鉴赏分析、受众体验调查之后,本书选取了多部深度沉浸阈 VR 电影,将对应于叙事类型在后文各章中分别阐述。

3.4 本章小结

本章进一步深化、细化了论文《建构全新审美空间：VR 电影的沉浸阈分析》提出的"沉浸阈"概念与理论，作为衡量 VR 电影本体空间的沉浸维度和层次以及检验 VR 电影创作质量的重要标准。本章以"沉浸阈"为桥梁，连接受众沉浸感与 VR 电影叙事空间，进而有助于创造路径，在揭示沉浸阈规律的基础之上，创建高质有效的 VR 电影叙事方法系统，营造深度沉浸阈。本章拟定了 VR 电影沉浸阈衡量指标，设计了沉浸阈的系统模型，以期为 VR 电影创作提供指导与借鉴。本章进一步阐释及论述了何为"深度沉浸阈"，作为研究与创作深度沉浸阈 VR 电影叙事的前期工作。

与 VR 电影的"事件"大类相对应，VR 电影叙事类别包括事件、场境、异我。这三类叙事之间既为并列关系，又层层递进：一是三者属于 VR 电影叙事内容的三种重要类型，几乎涵括所有 VR 电影叙事；二是从事件到场境到异我，与经典结构化叙事渐行渐远，越发融入更多的 VR 技术元素以及 VR 电影独特的叙事需求、方法、价值。

第 4 章 故事的传承：深度沉浸阈 VR 电影事件叙事

叙事现在有可能在任何我们能够伸长脖子去看或凝视的地方上演。

——〔加〕安德烈·戈德罗[82]

4.1 VR 电影叙事之变革与坚守

从古至今，随着技术的进步和变革，人类讲述故事的能力不断提升、方法不断增多。从本质而言，新的技术因人们对故事传播的深层需求而被催生。如与 VR 电影在交互层面具有一定相似度的游戏，"从根本意义上说，游戏和其他媒介最基本的区别是：游戏为玩家们提供了通过自己的努力来影响结果的机会。而电影、小说或者电视剧基本不可能做到这一点，只有极少的特例"[83]。

在叙事学领域，学者们对于叙事定义与范畴的包容度越来越高。特别是随着计算机技术的兴起，以数字媒体为代表的新媒体种类越发丰富，因此催生了相应的艺术作品与叙事。目前，业内关于 VR 叙事已出现一些观点。例如：谷歌新闻工作室提出"体验故事"[65]；导演布雷特·伦纳德强调"建造故事世界"；作家兼叙事顾问约翰·布赫认为，在 VR 中"讲故事"不是"告诉"（telling）受众一个故事，而是让受众"探索"（discover）故事[24]。在伦纳德的观点中，VR 叙事将与电影极度不同，VR 将由情感和角色驱动，然后是故事的探索。并且，当 AI 发展到足够优秀之时，叙事和故事将从受众之间的互动（interaction）中产生。VR 中的叙事存在无限可能。这些既涉及叙事策略、故事内容，也涉及叙事手法、传播效果等。对 VR 电影而言，以事件作为"故事"的叙事既是其通往深度沉浸阈境界的必由之路，也将持续存在于 VR 电影未来的叙事类型中。

4.1.1 结构化的 VR 延续：将"事件"作为故事

VR 作为新生媒介，其技术尚处于早期，VR 电影及其叙事更是初露萌芽。现阶段的 VR 仍然是以视觉为主要感知通道的媒介，所以至少在此时，VR 电影中的视觉场域与时间维度将其与传统影像（电影、电视）密切联系起来。部分 VR 电影（尤其是事件叙事类型）仍在某些方面遵循经典叙事、结构化叙事理论，并且在一定程度上得益于较为成熟的叙事学。

经典结构是叙事领域的鼻祖，贯穿古今且覆盖各个领域的作品。在结构化叙事的讨论中，以文学、电影两大艺术类别以及二者之间的跨媒介比较分析最为多见。亚里士多德、热拉尔·热奈特、约瑟夫·坎贝尔等学者都是结构化叙事理论的代表人物。如前所述，在 VR 电影中结构化叙事不仅依然适用，还将始终存在，因为对未知世界的好奇与求知的欲望是人类永恒的本能。

在此，首先沿用结构化叙事的经典定义。对于"怎样才是叙事"这一问题，克洛德·布雷蒙认为，需满足以下条件："在这一信息中，任一主体（无论是生物还是非生物）先位于一个时刻 t，后进入一个时刻 $t+n$，且说明与 t 时刻相比，这一主体的谓语在 $t+n$ 时刻发生什么。"

之后，布雷蒙明确补充了这一定义："讲述 S 的故事就是表明，S 既保持了谓语 b，又以谓语 a′ 取代了谓语 a。"

因此，布雷蒙的"叙事"要求可以概括为时序（从时刻"t"到"$t+n$"）和转变（前后两幅画面不可完全相同，也不可完全不同）。安德烈·戈德罗在此基础上增补了定义：

"一个信息被认为是叙事的，只有当这一信息在任一转变的过程中表现任一主体，这一主体因而先位于一个时刻 t，后进入一个时刻 $t+n$，且说明与 t 时刻相比，这一主体的谓语在 $t+n$ 时刻发生什么。"[82]61-63

这种叙事定义具有较高的代表性，以此观审可见现今多部 VR 电影都沿用了结构化叙事模式，尽管叙事效果参差不齐。从被称作第一部 VR 大片的 *Help*，到 *Pearl*、*Invasion!* 等 VR 动画电影，再到剧情更加复杂化、长时化的《家在兰若寺》《晚餐派对》等作品，皆为此类。

VR 内容公司 Within 的创始人兼 CEO、VR 叙事创作先驱之一克里斯·米尔克（Chris Milk）强调："当我们运用现有工具去努力讲述最佳故事的时候，不允许技术的限制成为阻碍。……讲好故事的关键永远不在于我们所拥有的技术。技术必须始终是我们讲述强大故事的工具。"视觉特效公司 The Third Floor 的创始

人、CPO兼CEO克里斯·爱德华兹(Chris Edwards)也持相似的观点:"对(VR)这种新媒介而言,有些东西必然是特有的。但其绝大部分还是建立在传统电影的执导基础之上,甚至是电影存在之前的事物。"[24]因此,在探索VR电影叙事时,没有理由也没有必要刻意避开传统媒介的叙事范畴,如电影、戏剧、文学,应该结合其中可能沿用的元素,从最基本的形式构建VR电影叙事体系。因此在事件叙事VR电影中,结构化叙事的思维(如从戏剧衍生而来的好莱坞经典叙事法"三幕式""五幕式")仍然有助于创造深度沉浸阈作品。

4.1.2 "叙述"的变革:全新叙事运作机制

尽管事件叙事VR电影在故事的定义、结构方面承袭了经典的结构化叙事,但由于载体的变化,叙事运作机制不可避免地会发生转化,甚至是一种全新变革。

1. 比较分析:VR电影的媒介变迁

正如电影叙事最初通过小说叙事的视角来审视一样,在VR叙事研究中亦有一种趋向,即将其与电影、电视甚至更早的叙事理论进行关联思考。这不仅是因为媒介的本体差异,还是因为VR技术因素在其叙事中占很大比重。每种媒介都具有各自的叙事特殊性,这些差异决定了其叙事形式、传播手段以及故事相关内容的表现。相同的事件在不同的媒介中具有不同的叙述及表现方式,并呈现不同的故事强度。根据《红楼梦》《西游记》《哈利·波特》系列等文学小说改编的影视作品就充分印证了这一点,同一个故事经过跨媒介的移植,将不可避免地与叙事视角、叙事方式之间进行互为因果的循环式变化。将VR与其他典型媒介进行关联与比较分析,最终是为了明确VR媒介的特定叙事形式和传播手段。

"叙事艺术的实质既存在于讲述者与故事的关系之中,也存在于讲述者与读者之间的那种关系当中。"[84]在VR电影中考量这种"关系",首先需强调VR与其他媒介的最大差异在于前者提供了一个可以沉浸的交互空间。因此,基于结构化事件的VR叙事中,除故事结构仍可部分沿用经典结构理论之外,叙事话语、叙事视角均发生了较大变化。特别是VR电影的交互性(影像视域、剧情走向、体验过程)使故事接受者的身份发生了本质转变,在一个VR叙事系统中不得不首先考虑受众因素。"叙述-接受"的传播更加形成了一种循环往复的过程,这在一定程度上可视为一种回归,因为在最原始的口述故事阶段,经验丰富的说书人就会根据现场听众的反应来实时调整叙事方式与策略。

"叙事交流"(narrative communication)一词恰到好处地表达了这种"叙述-接

受"之间的平等关系。就交互性而言,在VR电影中,原先的叙述对象(由"读者""观众"变为"受众""体验者")——受众——在这种"叙事交流"过程中所扮演的角色逆转为一种积极状态,而非其他多数经典叙事媒介中受众持有的被动身份。从"读者""观众"到"受众""体验者",这种区别意味着创作者的叙述方式也必须有所转变。对VR与其他媒介之间的差异性分析,能够为VR作为一种叙事媒介的认识论提供有力论据。

2. VR电影与其他媒介间的叙事差异

VR叙事与文学、电影、戏剧之间最显著的差异体现在临场感、交互性、叙事表征、偶然性四个维度。临场感和交互性在前文中已详细阐述,此处不再赘述;叙事表征即媒介叙述故事的特征和形式;偶然性指叙事的时间和空间取决于真实时间和空间的程度。重点分析叙事表征与偶然性。

首先是叙事表征。小说在很大程度上通过文学语言修辞塑造故事的形象和想象空间,读者需要对故事进行心理表征。而VR电影、电影、戏剧则直接为故事提供了一种视觉形式。尽管VR电影中伴随了多模态交互的参与,但总体而言,至少现阶段仍以视觉传达为主要叙述路径。时间和空间也因媒介不同而有所差异。文学和电影能够灵活操控叙事的时间与空间;VR电影为实时显示,将故事与特定的时间、空间紧密联系;戏剧亦可视为实时叙事。在此视VR电影的实时性为一种限制,这种限制由临场感和交互性的媒介本质所决定。但另一方面,时空的实时叙述也提高了VR叙事的可信度。

其次是偶然性。偶然性作为哲学概念存在于各类艺术叙事中。故事情节的来源或叙事色彩的渲染可视为一种"文本内"偶然性。在文本外,作品的创作、接受环节也具有偶然性,即创作、接受时的个人差异、偶然因素产生了叙事的不同内容和不同效果。偶然性不仅存在于VR电影的创作环节,还在其叙事中扮演了重要角色,即受众的观影偶然性决定了叙事的内容与进程。个体选择的偶然性使得受众在观影时投向不同的视场、做出不同的选择,从而改变所接受的VR视场内容,也就产生不同的"故事"。但这种"文本外"的偶然性兼具一定程度的必然性,这主要由VR叙事的沉浸阈所决定。沉浸阈高的VR电影能够减少受众个体之间观影"偶然性"的差异程度,实现更加接近预期的接受过程与审美效果。这将是本章重点论述的内容。

媒介间叙事差异比较如表4.1所示。

深度沉浸阈VR电影叙事
——事件·场境·异我

表 4.1 媒介间叙事差异比较

	VR 电影	文学	戏剧	电影
临场感	半物质性;具有沉浸感	非物质性	物质性	非物质性
交互性	多维度	无	仅在交互式/沉浸式戏剧中具有	无
叙事表征	可视化	心智化	可视化	可视化
偶然性	高	低	中	低

3. 基于交互的经典叙事

由于 VR 技术与数字系统的性质，VR 电影中关于叙事与文本性最为重要的属性包括：交互与反应的实时性、临场感的半物质性、符号与显示的多变性、感觉与符号通道的多重性、网络化能力的连通性。与互动相关的属性最为重要，为了使阐述简明，以下主要以"交互性"指称。在 VR 电影中，当交互性与经典故事相遇时，叙事系统就被赋予了全新的面貌，VR 电影叙事被引入了一个复杂范畴。本章的研究内容基于事件类 VR 叙事，因此在一定程度上简化了需考量的范畴。文本内故事意义在很大程度上承袭经典结构，故对 VR 语境中"事件"的内容、类型不作过多探讨，聚焦于如何高效、优质地讲述"事件"，从而创作深度沉浸阈 VR 电影事件叙事。

克里斯·克劳福德认为，交互性"授权用户选择"，"没有选择，就没有互动性。这不是经验法则，而是一条绝对的、不折不扣的原则"[85]。的确，在 VR 电影中经典"事件"可能具有多元化情节曲线，交互性使得故事包括线性与非线性，如树状、根茎、网络等分岔结构。这必然关乎受众的"选择"，但依然不是在讨论 VR 电影经典叙事时应当首要考虑的问题。叙事意义是故事的讲述者或设计者自上而下规划的产物，交互性则要求受众自下而上的输入。因此，自下而上的输入和自上而下的讲述之间需巧妙对接，这样才能产生符合叙事预期的深度沉浸阈审美空间。

叙事理论通常会对叙事结构进行细化分析，例如：罗伯特·斯科尔斯等人在《叙事的本质》中从叙事中的意义、人物、情节、视角等方面阐述；安德烈·戈德罗在《从文学到影片——叙事体系》中对"叙述者"进行了详细讨论；雅各布·卢特在《小说与电影中的叙事》中对叙事时间、事件、人物和性格塑造进行了分析……从中可见：一方面，关于叙事的研究与探讨可以从各个维度进行；另一方面，关于经典叙事中的结构、策略等内容已经足够丰富。因此，对 VR 电影的经典叙事而言，"时间、空间、人物、事件"等元素结构无须重新搭建，新的问题是如何让这些元素

的具象符号在VR电影场域内形成合理架构，以交互为导向营造深度沉浸阈VR电影经典叙事。

4.1.3　深度沉浸阈叙事驱动：聚焦

罗兰·巴特曾明确指出：叙事行为的动力正是"连续"与"后果"之间的混淆。在叙事中，"后来的"东西往往被理解为"由……所导致"。让·米特里也做过类似的分析，并强调：每当面对相继呈现的时间，也即镜头与镜头之间的关系时，观众的意识立刻会去寻找某种因果关系。在影像叙事中，这种因果关系正是驱动情节连续性的因素。热拉尔·热奈特非常关注"叙述者"的问题，提出"聚焦"这一术语，用于支撑叙述者或某一行为体的视角并界定其特征。在电影符号学领域，弗朗索瓦·若斯特建议采用"视觉聚焦"（ocularisation）一词来定性"摄影机所呈现之物与人物应当看到之物的关系"。[34] VR电影的视角自由将情节连续性与视觉聚焦之间的关系提升到前所未有的重要高度。首先，视觉聚焦在一定程度上影响情节连续性；其次，二者的共同作用决定了VR电影的叙事效果及沉浸阈。

1. 隐身的叙事者：聚焦

"聚焦"一词在日常生活中用于比喻视线、注意力等集中于某处。"聚焦"亦为文学、影视中的叙事术语，在影视中指文本的整体或局部通过对不同视点（机位）的画面和声音内容的组织而形成叙事的过程[86]。通过将VR电影与文学、电影、戏剧等传统媒介叙事进行比较，可以发现VR电影经典故事讲述中，最大的挑战在于"限制"的消失，更深层次而言即"聚焦"技法的遁形。这是营造事件叙事VR电影深度沉浸阈需思考的首要问题，同时回归"谁是讲述者"这一思考。关于"谁是讲述者"，无须过多逻辑探究，因为传统叙事理论中已给出较详细的讨论，所以只需在VR电影中根据具体现象分析。采用的方法是将之与其他媒介进行比较，即首先横向观察文学、电影、戏剧三类艺术中是如何实现这种聚焦的。

可以看到，文学作品使用文字语言进行叙事，因此主要通过语法、句法、修辞技巧等创造叙事意义，从而吸引读者的注意力。在电影中叙事视像全部置于取景框中，观众看到的只能是矩形银幕中的内容，所以并不存在需要强制吸引观众注意力这方面的问题，只需要合理进行场面调度，此方面理论较为成熟。电影中的聚焦形式本身不是问题，重点在于如何进行场景的布置、摄像机运动、镜头语言等，这可为本书提供一定的比较参考。在戏剧中更加简单，舞台本身就限定了一个范围，观众自然观看舞台即可。叙事通过表演进行，舞台布景、演员台词都是形

成聚焦的手段。值得一提的是,近年来出现了以"沉浸式戏剧"为代表的沉浸交互式新兴戏剧形式,打破了传统戏剧的"第四面墙",从创作端到接受端都与VR电影有高度相似之处,本书将在后文中进行适度讨论。

与上述三种典型的叙事艺术类型相比,VR电影的情况相当复杂,原先的"框架"已经消失:纸张、银幕方框、舞台区域都不存在。这意味着没有一个外在限制去使受众注意其所应聚焦的对象,即叙事内容。相伴而来的还有叙事视角的变迁,在360°球形空间中,受众本身就处于叙事场域中心,无论叙事内部为受众预设了怎样的接受视角,其事实上都以第一视角存在于故事场域中。但这并不意味着在VR电影中不能聚焦,应该去探究如何实现聚焦。

2. 视线引导的重要性

如前所述,在VR电影中传统的矩形银幕框架消失了,受众或置身于一个球形空间内部,或置身于一个表征真实世界的空间中。在360°(三自由度)视频中,受众可以随心所欲地观看上下左右前后的影像,这是如今在技术方面最基本、在市场上最常见的VR电影类型;在具有定位追踪设置,即六自由度VR电影中,受众更进一步获得了在影像空间中自由行走的能力;当涉及AI、大数据等相关领域的交互技术更加发达时,受众还将有更多与影像互动或控制影像的能力。

人类无法同时观看360°的完整场域,因此当受众置身于VR电影中,他们必须积极做出观看视角的选择。无论一部VR电影是否具有人机交互属性,如交互点、互动选项等,受众的视角选择本身就是一种人影交流。即使受众不能改变VR故事的情节,他们也能决定自己接受影像场域中的哪一部分,并且能将场域内信息之间、场域内信息与场域外信息(如个人想象)相结合,在脑海中形成"故事"。仅就受众所接收的场域内信息而言,几乎没有两个个体能够体验完全相同的故事,因为没有两个个体会以分毫无异的视角、顺序进行观看。在电影、文学等传统文本的艺术传播中常说"一千个读者眼中有一千个哈姆雷特",在VR电影中则可以说是"一千个受众体验出一千部《哈姆雷特》",这种个人差异不仅扩展到了文本接受环节,还对文本接受赋予了"创作"属性。

受众在VR电影中获得了更多的视野权限,对创作者而言却增加了叙事难度。在360°空间中,如何让受众看向创作者所希望其观看的方向,如何引导其视线?在转场(在VR电影中主要指空间场景的切换)时,如何让受众的视线及时转向创作者设定的兴趣点或希望被关注的场域?这些都是VR电影在早期所面临的叙事挑战,应对关键则在于"吸引力"话语,将在后文中详细阐述。

此外,行业及从业人员进行了不同的尝试,也实现了一定的成效。例如:谷歌

Spotlight Stories善于使用视线交互技术[87];Felix & Paul工作室通常采用长镜头、凝视观众等镜头语言;谷歌首席VR电影制作人Jessica Brillhart开创"概率体验剪辑"(probabilistic experiential editing)VR剪辑手法[24](将在4.3.3节中进一步阐述)等。不过,这些引导视线技巧大多具有针对性及适用的作品类型。例如,谷歌的视线交互技术几乎全部基于VR动画电影,剪辑手法则用于作品后期制作,灵活度较低。对实拍VR电影而言,或许当下更应聚焦于前期策划及中期制作,即在编剧、拍摄阶段重视并探索"吸引力"话语的实现。下面对深度沉浸阈VR电影事件叙事进行深入探讨。

4.2 VR电影叙事"吸引力"

"叙事现在有可能在任何我们能够伸长脖子去看或凝视的地方上演。"[82]叙事的突破正在改变受众参与活动影像的方式,VR则是目前最有能力革新叙事方式的媒介与工具。叙事学发展至今,衍生出许多新叙事。这种情况的出现是因为叙事学存在独立自主的两个分支:内容叙事学和表达叙事学。内容叙事学的主要代表人物为语言学家A.J.格雷马斯。该分支优先考虑叙事内容研究,完全独立于表达叙事内容的媒介。表达叙事学的主要代表人物为法国文学理论家热拉尔·热奈特,其亦是结构叙事学、经典叙事学的代表人物。该分支认为,叙事的表达比内容更重要,首先关心的是某一信息通过何种表达形式传达给接受者。

在界定VR叙事时,很难将其完全归于内容叙事学或表达叙事学。曾与谷歌Spotlight Stories联合创作出优秀VR影片《风雨无阻》(*Rain or Shine*)的Luke Ritchie认为,新的VR叙事规则既要从头开始制定,又要参考现有媒体的技巧,简言之就是"去粗取精"[88]。本书中也保持一种开放的观点,即遵循广义叙事学对于"叙事"的定义范畴,以讨论当下和未来的VR叙事。本章首先把握VR电影对于经典叙事的传承一面,即从表达叙事学角度探讨VR电影如何实现具有深度沉浸阈的经典叙事。根据4.1节的阐述,问题集中于"吸引力"话语。

4.2.1 "吸引力"的回归

汤姆·甘宁于1986年发表了两篇重要文章,即《吸引力电影:早期电影,它的观众和先锋派》及与安德烈·戈德罗共同撰写的《早期电影:对电影史的一次挑战》,由此提出了"吸引力电影"(cinema of attractions)概念。需要说明的是,甘宁

关于"吸引力"思想的灵感最早来源于爱森斯坦的《吸引力蒙太奇》①,虽然二者将这一概念用于不同的语境,但都形容"能够从感觉上和心理上感染观众的那一切要素"[89]。甘宁认为,早期电影皆源于一个共通观念,他称之为"吸引力电影":直接诉诸观众的注意力,通过令人兴奋的奇观激起视觉上的好奇,使观众产生快感。并且,吸引力电影并未消失,而是转变为叙事电影的一个成分呈现,有时甚至表现得很突出。

不难发现,一些 VR 电影(如《风雨无阻》、*Help*)中蕴含着甘宁所重视的"吸引力"隐喻,如 *Help* 中不知何去何从却一直"追逐"人类的怪兽,《风雨无阻》中拿着神秘墨镜一直雀跃前行的艾拉。这两部作品中"吸引力"的职责、结构与原理将在 4.3 节中详细分析。"吸引力"既是 VR 电影中叙事剧情的主角,又是创作者向受众呈现的"一系列景观(奇观、运动、魔术)"[89]118-124。

安德烈·戈德罗将影片叙事分为两个层次:第一层次属于微观叙事,每个镜头表现为画格的陈述,并构成产生第二个叙事层次的基础,叙事性来源于电影工艺原理本身;第二层次由若干第一层次叙事陈述构成,叙事性来源于镜头与镜头之间的组合程序,即蒙太奇[82]。

尽管戈德罗所描述的是传统电影,但对经典叙事型 VR 电影而言,这种叙事逻辑的层次化可以借鉴。在 VR 电影中,全景使得"画格""蒙太奇"等概念几乎完全失效,受众的视野决定了他们在什么时间看到什么内容,但场景中必定有一个(或者至少有一个)叙事的"吸引力"(可能是前文提及的"追逐"主体,也可能是后文将论述的其他形式)。整个 360°影像场景就是 VR 电影叙事的第一层次。受众的注意力往往会被"吸引力"引导,由此进入受众视场中的运动画面是叙事的第二层次。故事的讲述由第一层次和第二层次共同实现。

4.2.2　VR 电影叙事驱动:"吸引力"话语

"吸引"在汉语中既是动词又是名词,指把别的物体、力量或他人注意力引至某处。"吸引力"是吸引的能力,同时为物理学、心理学等方面的术语。在物理学中,"吸引力"为引力或重力,表征具有质量的物体之间加速靠近的作用;在心理学中,"吸引力"是引导人们沿着一定方向前行的力量。因此,"吸引力"意味着"距

① 在电影发展的数年间,我国一直把"吸引力蒙太奇"译为"杂耍蒙太奇"。但按照爱森斯坦的说法,"杂耍"和"吸引力"是完全不同的概念。"杂耍"指马戏团或卖艺人表演的拿手绝技,是靠自身完成的一种绝对的东西;而"吸引力"却相反,它不靠自身,而靠观众的反应来完成,是建立在"相对的、观众反应的基础之上的"。

离"的靠近化趋势,无论这种距离位于物理层面还是心理层面。在艺术作品与受众的接受关系中,"吸引力"表现得更加直观、复杂、巧妙。心理层面(兴趣爱好、知识体系、实际需求等契合度)与生理层面(视、听、触、嗅、味感觉通道)的"吸引力"通常协同作用、互为因果,且在艺术传播与接受中形成一种持续不断、循环往复的流动过程。

"聚焦"概念在叙事中既可以指某个事件的视角处理方法,又可以指整部作品的视角设计思路。因此,在 VR 电影中实现叙事"聚焦",归根结底就是创造虚拟场域内的"吸引力",将 VR 电影本体的"吸引力"与受众的"注意力"进行准确衔接,让二者相契合。VR 电影赋予受众身份与视角的自由,同时"景框"的概念消失[90]。但是在以影像视觉为主要传达路径的 VR 电影中,仍需探索形成一套类似于传统镜头语言的艺术话语系统,至少在现阶段应如是,本书暂且称其为 VR 电影的"类镜头"。类镜头不同于传统镜头,表现在以下方面:传统镜头是平面二维的,类镜头是曲面三维的;传统镜头呈现矩形形状,类镜头理论上是无边界的,以受众视野为中心,越远离视觉中心,画面在视觉端越虚化;传统镜头范围是固定的,类镜头是自由的,取决于受众的视线"选择";传统镜头外部是"未知"的,类镜头外部是"可知"的,只要受众转移视线即可;传统镜头已有自己的视听语言体系,类镜头尚未产生语言系统。如表 4.2 所示。

表 4.2 传统镜头与类镜头的比较

比较	属性	VR 电影的类镜头	传统镜头
相异	形状	无边界	矩形
	空间维度	曲面三维(类宽、类高、深度)	平面二维(宽、高)
	时间	有(趋于连续)	有(离散组合,指向连续)
	视角自由程度①[91]	全自由/半自由	固定
	外部信息	可知	未知
	语言	"吸引力"(场景、角色、声音等)	视听语言(剪辑、构图、摄影机方位、摄影机运动等)
	音频	VR 音频(3D 音频、空间音频)	双声道立体声等
共性	视觉表现	布光、色彩、道具、演员、服装、场地、自然环境……	

表 4.2 对 VR 电影的类镜头与传统镜头进行了比较分析,归纳了二者之间最

① 视角指作品赋予受众的画面和声音等内容。"自由程度"指受众在作品接受过程中对影像、声音等内容进行自由选择的维度、程度,为同物理学中的"自由度"(Degrees Of Freedom, DOF)概念进行区分,使用"自由程度"一词进行表征。

主要的相异与共性之处。下面将进一步分析，从差异着眼，以共性比较。

首先，最重要之处是语言方面。传统镜头已经形成一个较为成熟的语言体系，无论是借助于蒙太奇建构意义的离散镜头还是长镜头，由于先期与外在取景框的确定，画面内构图、摄影机方位、摄影机运动、画面外剪辑的组合形成了镜头的叙事语言。在VR电影中，视觉表现的道具、场地、演员等元素依然适用，需要确定的是如何有效传达这些叙事元素，亦即用何种技巧、结构组织叙事语言，以实现深度沉浸阈。受众与VR影像之间的交互性（广义交互，既包括人机互动，也包括受众实时控制虚拟内容视角的变化）决定了将叙事语言权转交一部分（几乎是一半）给受众，剪辑、构图、摄影机运动并没有消失，只是更大程度上通过受众的"选择"实现。如何实现，即如何引导受众的注意力，在VR电影本体端取决于叙事内容的"吸引力"，如有效吸引受众关注的场景、角色、声音等元素。场景方面如道具、灯光，角色方面如演员的服装、动作、表情，声音方面主要依靠VR电影特有的空间音频。

其次，VR电影的时间概念、场景转换等元素也相应地借助于受众注意力实现，同样源自VR电影本体内容的"吸引力"。所以，VR电影的叙事语言在组成结构与因素方面确实较为复杂，并不适合从结构学角度进行架构，但是着眼于更加内在的层面，即以VR叙事内容为单位，考虑内容的外在与内在，则可将VR电影的语言暂且精炼为"吸引力"。正是由于"吸引力"，VR电影在引导叙事方面化繁为简，让受众在"叙述系统"中的在场成为一种自组语言。图4.1所示为VR电影"吸引力"运作机制。

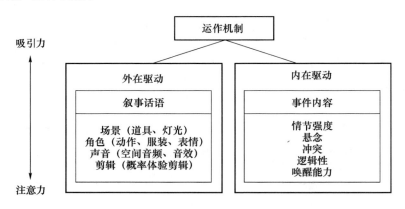

图4.1　VR电影"吸引力"运作机制

如图4.1所示，"吸引力"的运作机制分为外在驱动与内在驱动两大类别。**外在驱动**主要指具有"吸引力"的叙事话语，包括场景、角色、声音、剪辑等方面，是

VR电影叙事模块的表层元素,亦是较为直观地展现的内容。**内在驱动**主要指具有"吸引力"的事件内容,包括情节强度、悬念、冲突、逻辑性、唤醒能力等,更涉及较为深层的剧本结构、内涵等意识层面。在与其他媒介叙事的比较中,"吸引力"的内在驱动(即事件内容)并未充分体现 VR 媒介的特征,而外在驱动(即叙事话语)在 VR 语境中不仅呈现出强烈的独特性,还是目前亟待填补与进行系统化研究的空缺。因此,本书主要对"吸引力"的外在驱动进行阐述,后文或简称为"吸引力"话语。

4.2.3 详解 VR 电影叙事"吸引力"

在 VR 电影的叙事中,传统电影的一些元素实际上仍然适用。电影中的"场面调度"是指相机及其布置前的一切事物——构图、场景、道具、演员、服装和照明。场面调度与摄影和剪辑也有密不可分的关系,直接决定了电影的叙事内容、叙事效果。在 VR 电影中,由于缺少银幕框架的约束,场面调度等镜头语言看似失效,但实际上其以"吸引力"外在驱动形式承担更加重要的职责。在 360°场景中,如何成功实施吸引力运作机制、吸引受众的视线,很大程度上取决于空间选择、场景设计、演员定位和移动等影像元素。尽管 VR 电影为叙事者和受众皆提供了更加广阔的视野范围,但这并非意味着要将一个球形影像空间全部"填满",应该更加精心地进行布景设计、演员走位、空间表现等制作环节的把控,以做到化繁为简、以少胜多。

1. 大影像师:VR 电影叙事"吸引力"职责

驱动 VR 电影叙事的"吸引力"话语在一定程度上承担了"大影像师"职责。"大影像师"概念由阿尔贝·拉费在《电影逻辑》中提出:这是"隐形于每一部影片背后的潜在在场"。其作用是"用隐蔽的手指将我们的注意力引向某个细节,悄悄地为我们提供必要的信息,特别是赋予画面的展现以节奏"。安德烈·戈德罗将"大影像师"称为"影片叙述者"的机制。[82]在 VR 电影中,360°视野范围使得文本叙事具有甚于电影、戏剧舞台的复杂性与特殊性,所以,更加需要为其寻找和确定作为叙述者的"大影像师"。

在此有必要进一步重申 VR 电影与传统电影的关系。无论 VR 电影在多个方面与传统电影具有或即将具有何种区别、何等程度的区别,从其制作工具、衍生源头到艺术质素,二者之间存在千丝万缕的联系。首先,视觉是二者的首要且占比最大的传播路径;其次,早期 VR 实拍电影的摄制工具也是二维平面摄像机,需

要通过拼接、剪辑制作成360°球形影像。这就决定了VR电影至少在很长一段时间内都与电影具有一定的"亲缘"关系。而审视当前的VR电影，不难发现其与电影诞生之初的成长有惊人的相似，如"杂耍"的再现，将在后文中详细分析。

2. VR电影"吸引力"话语类型

影像叙事笔触主要包括视点等话语设置、变焦等拍摄手法以及转场等剪辑技巧，VR电影中实时传达的视听等感官内容在"吸引力"的驱动下由受众掌控。下面对VR电影"吸引力"话语进行分类和解析。

（1）差异化构图

突破了矩形银幕限制的VR电影可以借助于内部画框、光线、"三角群"等手法实现更深层次的构图概念。内部画框是指为了增添效果，在球形影像空间中设置一个画框，如一扇窗户、一片灌木丛或一扇门。这种手法能够突出对象，且能使内部画框中的人物从一群在开阔空间中的角色中脱颖而出。

例如，在图4.2中，远处的摩天轮更具吸引力，原因之一就在于其形状大大异于画面中的其他元素。这可视为"内部画框"的应用。

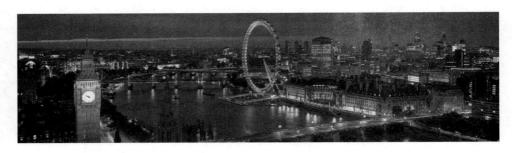

图4.2　全景照片中的"内部画框"

（2）亮度对比

亮度对比是一种有意形成画面明暗区分的布光技巧，指视野中某观看区域与其贴邻背景的亮度差异，通常以面积较大部分为背景，以面积较小部分为目标。亮度对比在VR电影中作为一种"吸引力"话语，使得目标区域成为潜在兴趣中心，以聚焦受众注意力、营造某种氛围或情绪。这近似于画家卡拉瓦乔（Caravaggio）发明的"高对比度布光"，即一般以聚光灯为光源，照亮动作区域，而让其他区域消隐在阴影中[92]。谷歌Spotlight Stories将此种照明技巧用于 *On Ice* 等VR短片中，借鉴了舞台美术中的灯光手法，把VR空间想象成一个球形舞台，用视觉上的聚光灯特效来引导受众视线，如图4.3所示[93]。

图 4.3 VR 短片 *On Ice*

一些特效也体现了亮度对比实现"吸引力"话语的作用。例如，*Help* 中的高亮火焰、*Henry* 中发光的气球精灵（见图 4.4）都在叙事段落中承担兴趣点职责。

图 4.4 *Henry* 中发光的气球精灵

(3) 色彩

色彩在 VR 电影中作为"吸引力"通常有两种方式。一是运用色彩（此处包括色相、饱和度）之间的对比，突出希望受众聚焦之对象。例如，在 VR 电影《晚餐派对》中，整体空间中的场景与一般人物呈现中性偏暗的黄色调，作为叙事重要引导元素的女主角却身着鲜艳的红色服装，醒目的色彩作为一种标识隐喻了她身份的重要性，从而吸引受众的注意力。二是突出色彩的符号学意义。例如，VR 电影《多姿多彩》(*Chromatica*)讲述了一个色盲女孩被隔壁男孩的钢琴曲打开色彩大门的故事，导演运用逐渐增强的色彩来表现女孩的情绪变化。

(4) 肢体动作

肢体动作在 VR 电影中可以突出角色的行为，与周围环境、人物形成对比，从而有效引导受众视线。肢体动作作为"吸引力"有两种方式。一是位置的变化，即演员在 VR 场景中通过行走、奔跑等动作牵引受众视线。这是较为常用的方式，也是一种具有时间连续性的吸引力手段，在 *Help*、《风雨无阻》等 VR 电影中可

见。二是动作的差异化表现,即演员做出较为夸张或与周围场景及人物不相协调的动作,以瞬间抓取受众注意力。例如,在《晚餐派对》中,女主角突然打破了一只盘子,这不仅能够迅速吸引受众视线,也能够在事件内容层面(即吸引力运作机制的内在驱动模块中)设置悬念、提升情节强度、推动叙事进程。

(5) 声音

声音历来是叙事中非常重要甚至关键的元素,在 VR 电影中更是如此。声音在 VR 内容中的重要性仅次于视觉画面的重要性。VR 电影所运用的空间音频能够带给受众与真实世界几乎别无二致的听觉效果。

在 VR 电影中,声音除了具有传统作用外,还可担当"吸引力"。当受众在自由视角下难以轻易获取剧情焦点,从而忽略关键情节时,声音就是很好的引导工具。例如,《晚餐派对》《肉与沙》《山村里的幼儿园》《参见小师父》就将声音作为"吸引力",引导受众视线。在《山村里的幼儿园》中,受众浸入的第一个场景是一户村民家中,此时受众通常会环顾四周查看环境,人声的响起会将受众的注意力适时吸引至导演所着重表现之处。在《晚餐派对》中,当画面暂时让受众难以确定叙事重点时,女主角不慎将餐盘打落在地的破碎声可迅速吸引受众的视线。*Blind*,*Notes on Blindness* 等 VR 电影中更是将声音作为叙事运行机制的内外驱动。

(6) 表情

表情作为 VR 电影叙事的"吸引力",指人物面部做出的具有符号意味的表情,如夸张的面部肌肉动作、长时间的凝视等。在 VR 电影《神曲》中,岸上表演者做出怪异的表情吸引受众的注意。在 VR 电影拍摄中,"凝视"表情较为常用,如 Felix & Paul 工作室特别青睐"直视摄影机"这一表演手法。

Inside the Box of Kurios 是 Felix & Paul 工作室与太阳马戏团(Cirque du Soleil)合作拍摄的 VR 影片,曾获得 2016 年艾美奖杰出交互式媒体原创日间项目奖。全片总长 9 分钟,VR 用户在观影时以沉浸的方式仿佛置身于中央舞台上欣赏太阳马戏团的旅行秀 *Kurios Cabinet of Curiosities*。在这部作品中,每一个转场处都采用了演员与受众直面对视的方法,如图 4.5 所示,受众不仅难以转移视线,还增加了如临其境的代入感。这种直视摄影机的方法在 VR 电影中可视为"眼神交互",并且几乎成了 Felix & Paul 工作室的经典手法,在其《游牧民族》(*Nomads*)、*KA: The Battle Within* 等作品中亦有所展现。

VR 歌剧电影《神曲》也采取了这种手法。受众在虚拟的歌剧空间中乘坐小船在水上前行,岸边的表演者会不时望向受众。在即将转场时,会出现一个巨型人面一边盯住受众,一边做出诡异夸张的表情,此时完全实现了深度沉浸阈,眼神接触有助于让受众产生高度沉浸感。

第 4 章 故事的传承：深度沉浸阈 VR 电影事件叙事

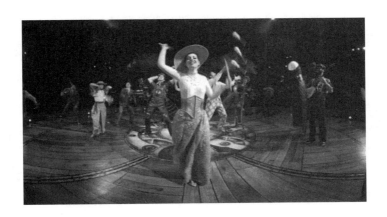

图 4.5　VR 电影 *Inside the Box of Kurios*

不过，需要注意的是，在 VR 电影沉浸式环境中与演员长时间对视，可能比传统视频更容易带给受众诡异和不适的感觉。因此，在 VR 电影中采用"直视摄影机"这一手法时需注意技巧，例如，Felix & Paul 工作室的作品都是在演员扮有浓重彩绘和精致妆容的前提下进行"眼神交互"，《神曲》中的巨型人面也是使用 CG 制作而成的三维建模，从而以不真实感来削弱眼神"对峙"时的不适感。

4.3　"吸引力"的外在驱动：追逐与剪辑

4.3.1　视觉化叙事中的"追逐"

"追逐"元素不仅成为 VR 电影的叙事话语元素，也突出地存在于电影、沉浸式戏剧等视觉化叙事艺术中。由于后两者对于 VR 电影叙事创作具有一定的启发意义，因此本节亦相应进行论述。

1. "追逐"的叙事话语职能

《水浇园丁》（1895 年）是电影诞生之初的一部代表作，虽然正片时长仅有 40 秒，但其为电影叙事，尤其是场面调度提供了典型示范，对于萌芽期的 VR 电影尤其具有借鉴价值和鼓舞作用。影片讲述了这样一个故事：一位园丁正在花园里专心致志地浇水，忽然，一位淘气的少年蹑手蹑脚地走到他的身后，并踩住了浇水的水管。园丁见水管不再出水，于是仔细检查喷头，几秒钟之后，少年突然缩回脚，

深度沉浸阈VR电影叙事
——事件·场境·异我

毫无防备的园丁反被水浇,同时少年向画面左方逃跑,园丁转身发现少年,并追赶两步将其抓回画面中央打他的屁股以示惩罚,之后,园丁松手并继续浇水,少年跑出画面。

此电影采用了固定机位与一个长镜头,没有时间与空间的省略。最值得注意的是,自始至终,园丁都在画面中,即在观众视野中。影片开场几秒钟之后,少年才出现。中间,少年"险些"跑出画面,但园丁及时将其抓住,并将其拉回了画面中心。最后,少年离开了画面,而园丁仍在浇水,恢复了最初状态。

首先,《水浇园丁》符合热拉尔·热奈特、克洛德·布雷蒙所青睐的叙事原则,即"平静—打破平静—恢复平静"的时序状态变化,甚至契合"三幕式"结构。它构成了一个完整的"经典"叙事。

其次,自始至终处于画面中的园丁不仅是演员,还担负着叙事的职责。园丁将少年适时拉回观众视野中,"讲述"了"惩罚"这一叙事段落,从而顺理成章地导向影片结局。从时长和逻辑方面来说,这都是使影片构成完整叙事的重要段落。因此,园丁成了负责这部影片叙事的"大影像师"的代理[82]38。

这里为电影叙事带来重要价值的,不仅在于园丁作为"大影像师"的代理的身份,还在于此角色充当代理的路径。少年逃跑、园丁将其抓回画面的中心、园丁惩罚少年,这三个连续行为构成了一场典型的"追逐"。"追逐"模式大大拓展了电影叙事方式,希区柯克就曾用"追逐"二字勾勒电影的特点。"追逐"甚至对今天的VR电影也有着惊人的呼应与启发。当然,"追逐"在VR电影中扮演的角色也远非一个单纯的动作性场景,其承担着更加重要的任务——引导受众视线,或称**"大影像师"的代理**。

2. 沉浸式戏剧中的"追逐"

沉浸式戏剧(immersive theatre)[94]是一种近年颇为流行的新兴戏剧形式,如全球大热的《不眠之夜》(*Sleep No More*)、《坠落的艾莉丝》(*Then She Fell*)。2011年,英国文化委员会在官方网站将首创《不眠之夜》的Punchdrunk剧团描述为"英国探索特定地点'沉浸式'表演的最杰出剧团之一",自此"沉浸式"开始成为这类戏剧约定俗成的描述。沉浸式戏剧的特征在于改变了传统戏剧中演员在台上、观众在台下的观演方式,演员、观众都可在表演空间中移动,同时融入适量的互动设计,让观众感觉自己参与了戏剧故事。因此沉浸式戏剧兼具"沉浸"和"交互"属性。这种形式打破了"第四面墙",对于环境——包括表演区域的物质环境与现场观众等——有高度介入性,因此亦有学者认为沉浸式戏剧源于美国戏剧理论家理查·谢克纳(Richard Schechner)提出的"环境戏剧"(environmental

theatre)[95],对此不作过多讨论。在沉浸式戏剧中,由于演出空间的增大与边界的削弱(并未完全消失),个体地理位置的移动成为艺术传播的重要元素。

沉浸式戏剧《不眠之夜》改编自莎士比亚的著名作品《麦克白》,先后在伦敦(2003年)、波士顿(2009年)、纽约(2011年)、上海(2016年)演出。在上海版本中,出品方在繁华地段选择了一栋五层小楼,将其打造为麦金侬酒店(McKinnon Hotel)。整栋建筑的全部演出空间中,观众可自由走动、观赏,跟随不同的故事线索,既可以近距离观看表演,又可以触摸大多数道具,如翻看泛黄的书信、触摸老旧的古董,亦可能接到演员在固定时间点随机发出的互动邀请。要实现这种沉浸与交互,无论是演员还是观众,都需要在戏剧空间中移动。因此,动态的"追逐"成为《不眠之夜》中艺术创作、传播、接受三大环节的重要元素。

(1) 演员的"追逐"

《不眠之夜》中同时上演多条故事线,仅主角麦克白与麦克白夫人的戏份就充分体现了这种平行支线的设计。例如,麦克白夫妇在房间内交流、争执之后,麦克白从卧室迅速离开,下楼至邓肯的寝宫刺杀了他,而此时,麦克白夫人仍然留在房间内,通过一段独舞表现焦急、期待的复杂心情,麦克白刺杀邓肯后,上楼回到卧室,与其夫人展开下一段对手戏,之后,麦克白再次离开房间转入与女巫对戏的场地,留下麦克白夫人在卧室继续表演……演员的"追逐"主要表现在两个方面。**一是场景的大面积变换**,以麦克白为例,即三楼卧室—二楼邓肯寝宫—三楼卧室—四楼法术场所,"追逐"具有推进剧情、自然转场等职能。**二是同一场景内的剧情表现**,无论是卧室里麦克白夫妇之间,还是其他场地、其他角色之间的数场对手戏中,演员很少处于静止状态,而是通过舞蹈化肢体语言不断变化位置,"追逐"重在彰显情绪、传达剧情。演员这两类"追逐"的共同点在于通过大幅度舞台走位牵引观众的注意力,达到使观众产生沉浸感的目的。

(2) 观众对演员的"追逐"

根据前文的阐述,可知观众的"追逐"是其跟随故事线的必要方式。例如,观众在多条平行故事线中选择以"麦克白"角色为主,则在观演过程中跟随麦克白。观众的"追逐"基本与演员的两种主要"追逐"相对应。一是体现在位置上,即观众跟随演员在戏剧空间的场景中移动,这是一种物理位置上的显著变化,类似于六自由度 VR 电影中的空间追踪定位技术,或三自由度 VR 电影中事先拍摄好的空间变换、场景切换等情节。二是体现在目光的关注点上,即观众在同一个演出场景中注视想要跟随的演员,以获知他们的对白、情绪、情感,并挖掘可能潜藏的故事。

（3）观众对戏剧空间的"追逐"

沉浸式戏剧的"沉浸感"来源除了观众对以演员为中心的表演区域的介入外，还包括观众几乎可以在戏剧空间的任意角落走动，这也正是创作者希望给予观众的体验之一。《不眠之夜》的戏剧空间经过细致打造，从外到内、从整体到局部甚至细节都力求还原现实风格，其中的卧室、办公室、餐厅、舞厅等都精细地呈现在观众面前。这种虚实融合为观众对于戏剧故事的沉浸感的生成提供了条件。精心布置的戏剧空间无声地向观众传达了故事环境、背景、细节等信息，既营造了氛围，又在细微之处充满隐喻和象征，如玩偶、猫头鹰标本等。戏剧空间设计在道具、灯光等方面尽可能营造现实的丰富物理触感。是否探索戏剧空间、如何探索戏剧空间，决定权在于观众。探索过程正是观众对戏剧空间的"追逐"，或可能成为戏剧故事的必要组成，或与戏剧故事相独立，成为观众的个人感悟。

观众的"追逐"亦是视觉消费的一种体现。由波德莱尔笔下19世纪巴黎街道中的"闲逛者"，本雅明展开了进一步的研究，认为在闲逛中商品一直在向"闲逛者"诉说或诉求着什么。[96]沉浸式戏剧的表演和观剧（体验）过程不仅彰显了视觉消费，更将观众所凝视的所有"景观"（包括与剧情直接相关的演员表演，以及与剧情直接或间接相关的戏剧空间、道具等）反馈给观众，无论是静态还是动态、是微观还是宏观，沉浸式戏剧中的所有视觉对象都相应地投射到观众的视网膜上形成艺术产品，造就个体独特的观剧感受。

可见在沉浸式戏剧中，"追逐"成为一种重要的叙事话语。"追逐"实现了剧情的前行、故事线的选择、故事的完整化以及整个叙事环节的形成。在"戏剧-受众"之间的传播中，戏剧本身的吸引力是"追逐"话语的驱动。从这一角度而言，沉浸式戏剧与VR电影之间具有很大的相通之处，并且相对较为成熟的沉浸式戏剧可以给VR电影叙事吸引力一定的启发与借鉴。目前，已有VR版本的沉浸式戏剧，如《看不见的时间》（*The Invisible Hours*，Tequila Works 制作，Game Trust 发行于2017年），此作品在Steam平台长期保持"特别好评"的佳绩，亦可视为深度沉浸阈VR电影。

3. VR电影中的"追逐"：*Help* 中的兴趣点

在VR电影中，"追逐"或者说以"大影像师"职责为目的的"追逐"远非肢体语言这么简单。它更表现为一种360°场景中的"吸引力"，一种连续性的"兴趣中心"，牵引着受众在视线上持续"追逐"VR创作者希望呈现的叙事路线。与沉浸式戏剧非常相似，"追逐"在VR电影中承担着多种职责，包括情节推进、故事线选择、叙事形成，最为集中的体现则是用于引导受众注意力的"吸引力"。

当下的 VR 电影，无论是狭义（动作意义）"追逐"还是广义"追逐"，都有相应类型的作品，表 4.3 列举了数部并描述了其中的追逐主体。

表 4.3　具有"追逐"元素的 VR 电影举例

追逐的类型	VR 电影	追逐主体
狭义	*Help*	怪兽—人
	On Ice	溜冰演员—熊
	Special Delivery	守门人—圣诞老人
广义	《风雨无阻》	女孩—空间； 女孩—冰激凌车； 女孩—街边派对
	Henry	刺猬—气球
	Invasion!	兔子—外星人
	《参见小师父》	小沙弥尼—修行日程

Help 不仅是谷歌首部以真人实景为对象拍摄的"spotlight story"（聚光灯故事），还是公认的第一部 VR 影视"大片"。该片讲述了一只外星怪兽造访地球，在制造了混乱、给地球人带来了惊恐之后，又重回外星的故事。

Help 的剧情如下：在城市的一座立交桥下，原本完好的地面被突如其来的流星雨砸出一个大坑，从中爬出一只形似恐龙的怪兽，其体型不断增大，很快就变成了一只巨兽。惊恐的人们（一位女子和一位警察，其中女子为主角之一）一边逃跑，一边持枪自卫。他们从地上跑到地铁中，怪兽也随之而来，但怪兽因为身型太大被卡在车厢内，使二人得以逃出地铁，回到地面上。随着一道亮光出现，女子向怪兽伸出手，二者的手接触之后，怪兽逐渐缩小身型直至消失。一切又恢复到最初的平静。

影片采用了"一镜到底"的长镜头类型。场景从街区到地铁站内、地铁中，再到地上，在时间和空间上都表现了一种连贯性。怪兽自始至终都在场景中。受众在这部 VR 电影中被赋予了第一人称视角。场景中形成了一场典型的"追逐"：怪兽追逐男女主角。男女主角、怪兽分别构成了 360°画面中的"兴趣点"（point of interest）。通常受众会选择望向怪兽，以特效制造的"视觉奇观"能够产生惊悚的感官刺激，为影片营造了深度沉浸阈，进而激发了受众的深层沉浸感。

4.3.2　基于交互技术的 VR 叙事"追逐"

《风雨无阻》（*Rain or Shine*）是谷歌公司于 2016 年年底推出的一部 360°动画

短片[97]。① 该片由谷歌 Spotlight Stories 和 Nexus Studios 共同创作，Felix Massie 执导，曾获艾美奖。此作品在谷歌 Spotlight 系列 360°电影中达到了一个新的互动层次，被公认为该系列中到目前为止最具互动性的短片。通过"基于凝视的交互"（gaze-based interaction），受众能够根据各自选择的视角巧妙地改变叙事的呈现方式[98]。

1.《风雨无阻》剧情介绍

"这是伦敦一个完美的夏日：阳光明媚、鸟儿鸣唱，每个人都踏着轻快的步伐。艾拉（Ella）决定戴上她的新墨镜。将可能发生什么奇怪的事情呢？"在 Spotlight Stories 应用程序的《风雨无阻》页面上，对作品进行了如此介绍。

《风雨无阻》的详细剧情如下：一天，一个名叫艾拉的小女孩收到了一副新墨镜。兴奋的艾拉迫不及待地戴上墨镜蹦跳着出了门，然而她很快发现，无论她在哪里，只要戴上墨镜，她所在的一小块区域就会下起雨，一旦摘下墨镜，雨立即停止。墨镜本是用来遮阳的，这样一来，艾拉的墨镜没有了"用武之地"，更别说戴上它扮靓了。不甘心的艾拉一边前行，一边试图打破墨镜的"魔咒"，却未果，她兴致渐消。艾拉要回家时，遇到了一群在充气游泳池旁玩耍的儿童。戴着墨镜的艾拉站在一旁，任凭雨淋。其中一个孩子跑了过来，为她打起了伞。艾拉不仅得到了小伙伴的关心，还发现自己终于可以既不被雨淋又戴着新墨镜了。孩子们正苦恼着泳池里没有水，开心的艾拉灵机一动，跑到泳池边戴上墨镜，让雨水填满了泳池，小伙伴们跳进了泳池中快乐地嬉水玩耍，故事也迎来了皆大欢喜的结局。

《风雨无阻》的剧照如图 4.6 所示。

图 4.6 《风雨无阻》的剧照

① 2018 年 3 月，谷歌 Spotlight Stories 和 Nexus Studios 在 Steam 网站上发行了 *Rain or Shine* 的 VR 版本，包含新角色和 14 个新片段。

这个 VR 故事看似简单,却隐藏着巧妙的叙事设计和复杂的制作工艺。因为准确而言,以上剧情只是故事的主线,在主线之外还隐藏着数个短小的支线,后文将详细介绍。

2. 艾拉的"追逐"

《风雨无阻》的故事地点设定在伦敦,从画面中可以看出是在一个住宅街区中。在收到漂亮的墨镜之后,艾拉就欢快地出门了。艾拉的动作采用了一种类似于"杂耍"的效果,她时而跳跃、时而奔跑,节奏呈现一种明快的张力,与动画的鲜艳色系相得益彰。

为了让观众的注意力快速聚焦在艾拉身上,影片在剧情伊始就展示了墨镜的"魔力":刚走出家门的艾拉迫不及待地戴上她的新墨镜,但与此同时,她头顶上方的天空却迅速下起了雨。循着雨来的方向,观众会看到一片乌云。这是在初步吸引观众的注意力。当观众的视线回到艾拉身上后,被雨淋的她摘下墨镜,雨也随之而停。此时,观众已经与艾拉一样被激发了疑问和好奇。

此时,一辆冰激凌车从艾拉眼前驶过,她开心地向着冰激凌车停下的位置跑去。这里开始,形成了一个显著的"追逐"路线。为了弄清墨镜的"秘密",观众的视线一定会跟随艾拉的脚步。买了冰激凌的艾拉刚刚戴上墨镜,却连人带着冰激凌再次被淋湿,并且旁边的其他孩子和冰激凌车也被吓跑了。

之后,艾拉依次到了"路边庆祝派对""垃圾桶"两个场景,同样采用"追逐"节奏。当发现自己无法打破墨镜的"魔咒"时,失落的艾拉戴着墨镜,任由大雨将自己淋湿。但很快,一位小朋友过来为她撑起了伞,同时,雨过天晴。

这就是《风雨无阻》的故事情节,影片时长约为 5 分钟(具体时间由受众观看决定)。在整个剧情中,牵引观众视线的正是女孩艾拉,更确切地说,是艾拉和她的墨镜。正是因为对艾拉及其墨镜的好奇,观众一直(或者多数时间)跟随艾拉的脚步路线。艾拉的足迹就是这部 VR 影片中的"大影像师"之一。当然,决定此作品叙事路线的还有技术层面的因素,后文将进行阐述。

3. 交互:支线的设计

《风雨无阻》是一部看似为线性叙事结构的 VR 电影,但创作者为了增加 360°场景的丰富度,在主线(创作者称之为"黄金线索")之外设置了一些支线,称之为"次要事件"。次要事件看似为影片内容(如场景)增添了一些趣味性,但很可能分散观众对主线情节的关注,从而影响沉浸感及影片叙事效果。因此,创作者适当缩减了次要事件的篇幅,明确它们加强沉浸感的作用。

这些情节短小精炼,例如:当观众看向高架桥时,会有火车驶过,同时伴有火车的轰鸣声;(在影片前半段)看向酒吧门口的一对夫妇时,他们会一直在喝酒。观众在刚开始进入这个 360°的街区环境中时,通常会出于好奇环顾四周,观察场景中有些什么、是否存在有趣的人或事物。他们或许会被火车、酒吧门口的人等支线吸引,但只要视线多停留一会儿(通常仅需数秒),就会发现这些支线事实上并没有什么意义,因此会将视线转回故事的主角艾拉身上。

但观众视线的"主动回归"与"吸引力"有关。为了防止观众在支线上停留过多的时间,影片中设置了一定的"视线约束"机制,即适时地将观众"拉回"主线上。例如,当艾拉已经开始跑向冰激凌车的时候,如果观众在观看艾拉之外的画面,那么镜头会自动地匀速转至冰激凌车,上演此处的剧情:艾拉买了一支冰激凌,戴上墨镜正要品尝,头顶上方又下起了雨……

这部电影中实际上存在三条主线:艾拉、云层、摄像机,分别有各自的故事。三条主线不断推进,可以独立发展一段时间,但它们每隔一段时间就必须融合到主线(黄金线索)上。观众的视线总是可以适时回到主线上,获知艾拉的完整故事。

4.3.3 影像外"吸引力":概率体验剪辑

在现阶段的 VR 电影中,"追逐"是一种较为有效的视线引导手法,但随着 VR 电影的发展,VR 受众的观影素养和内容诉求也会相应提升,这就必然要求有更加复杂、长时的剧情,也就更加趋于传统电影的叙事类型。在这种情况下,"追逐"要么演变为更加抽象或新奇的形式,要么不再适合贯穿整部 VR 电影,因此需要寻找效率更高的视线引导策略。关于 VR 电影后期制作中重要的剪辑阶段,很多人以为,剪辑只是对全景画面进行时序上的简单连接,不存在传统电影中的各种非线性复杂组合。然而,这种观点有所偏颇。VR 电影中的剪辑不仅重要,当其运用得当时,还能够扮演引导受众视线的角色。

Jessica Brillhart 是谷歌公司首席 VR 电影制作人,曾执导过《世界之旅》(World Tour)等 VR 短片,并创建了一种 VR 剪辑手法:概率体验剪辑。这种剪辑概念是指剪辑师预估受众的视线方向和体验心理,由此分析剪辑时如何引导受众以最舒适自然的方式探索。其中涉及画面兴趣点的排列、视觉听觉线索的布置、场景持续时间的设定等。[24]

《世界之旅》是一部展示地球风光的 VR 影片,从一个地方的全景转至下一个地方。在创作中,Brillhart 发现了一些"奇妙"且"令人惊讶以及带有一些诗意"的

方式,用以将受众从一个场景带到另一个场景。尽管这些接口方式实际上不是由受众视线引起的,但它们似乎是在受众的注视下发生的。她认为,(在《世界之旅》中)镜头的组接是从一个体验到另一个体验,而非一次又一次的剪辑。它(应该)像一个涟漪效应。剪辑工作实际上围绕着一个故事或一次体验的总体思路,把水环旋转起来,把人们聚集在一起。正是能够设身处地从受众视角出发,她才得以总结出"概率体验剪辑"的手法。

4.4 本章小结

本章以营造深度沉浸阈为目的,研究了VR电影事件叙事的方法与体系。在事件类叙事中,虽然故事定义、结构在一定程度上承袭了经典结构,但由于故事载体的变迁,叙事运作机制不可避免地发生了转化,是一种全新变革。交互性为VR电影中的结构化"事件"赋予了全新的面貌,将VR电影叙事引入复杂范畴。在VR电影中实现叙事"聚焦",就是找寻叙事驱动的"类镜头",本章将之定义为"吸引力"话语。"吸引力"承担着"大影像师"叙事职责,包括差异化构图、色彩、肢体动作等类型。"吸引力"外在驱动主要包括影像叙事中的"追逐"与概率体验剪辑手法。

第 5 章 空间的变身：
深度沉浸阈 VR 电影场境叙事

> 使物质空间成为可能的是存在于我们思想中的空间,它不是万物自身的一个属性,只是我的感性再现的一种形式。
>
> ——康德[99]

VR 电影以其技术层面的 360°全景视场为受众营造了一种可以切身感知的空间环境,使得"文本能够创造其他媒介所无法复制的全新体验",正是"这种体验使得该媒介成为真正的必需品"[33]122。如果说第 4 章所阐述的 VR 电影事件叙事还保留着一部分"亲电影性",那么从本章开始,将呈现 VR 电影不同于传统媒介的全新叙事领域。VR 电影营造了一个具有包围感的无形空间,与传统电影具有本质上的叙事差异,影像空间是叙事载体又是叙事内容,抑或本身就是叙事者。如第 3 章所述,空间是 VR 电影沉浸阈的衡量指标之一,亦是叙事基础。本章基于 VR 电影语境,进一步阐释"场境"[41]111 的概念,论述 VR 电影中空间建设的重要性,并对如何进行深度沉浸阈 VR 电影场境叙事进行探究。

5.1 数字沉浸的空间诗学:VR 电影场境叙事

VR 电影与传统电影、电视等平面媒体之间最大的不同在于其为受众营造了一个全景视野或空间。三自由度 360°VR 电影提供了全景,虽然受众不能在其中自由"走动",但可以通过扭转头部来改变视野,获得一种视觉上的完整环境感,如果作品的沉浸阈级别够高,其还能带给受众较强的沉浸感,甚至是仿若真实物理世界的空间感,如 VR 电影《神曲》、《赫尔维西亚之夜》(*Helvetia by Night*)、《山村里的幼儿园》。六自由度 VR 交互电影首先提供了一个虚拟空间,受众可在其中自由走动,这个空间虽然是数字化的、无形的,但受众通过视觉、听觉、动觉(现阶段较为成熟的感知通道)及可能获得的其他知觉的共同作用,产生不同程度的

空间感受。例如,在《夜间咖啡馆 VR》《深海》、Blind、《走入鹊华秋色》等 VR 电影中,空间构造、场景布局、道具设计就是叙事主体。空间在 VR 电影中重要性的提高,是 VR 技术的本质属性与艺术美学相融合时必然会激发与扩展的。

5.1.1 媒介的空间诗学

可以说,几乎所有媒介的文本都离不开空间与地方。一个空间往往是故事发生的必需载体,无论这个空间是虚构的还是非虚构的。在空间之上产生的"地方"意义也被认为与叙事具有天然的亲缘性。无论是神话传说、历史事实还是个人回忆,创作者常常把情感与特定的地方进行关联。正是因为处于某个"位置"(location)的空间发生了故事,空间才衍生出了"地方"的意涵。法国哲学家加斯东·巴什拉在《空间的诗学》中建构了"栖居的诗学"观:空间并不仅仅是物质意义上的载物容器,更是人类意识的幸福栖居之所。

文学是人类叙事最早使用的媒介。在文学作品中,"空间"与"地方"是叙述的重要元素。宏观层面,在叙事文学的要素中,"地点"(或"环境")必不可少。微观层面,为了进行更有效、高质量的叙事,作家们常常对空间、地方进行描述,如《呼啸山庄》《金银岛》。在中国著名长篇小说《红楼梦》中,作者曹雪芹非常重视对空间环境的刻画,第三回中有这样一段:

自上了轿,进了城,从纱窗中瞧了一瞧,其街市之繁华,人烟之阜盛,自非别处可比。又行了半日,忽见街北蹲着两个大石狮子,三间兽头大门,门前列坐着十来个华冠丽服之人,正门不开,只东西两角门有人出入。正门之上有一匾,匾上大书"敕造宁国府"五个大字。黛玉想道:"这是外祖的长房了。"又往西不远,照样也是三间大门,方是"荣国府",却不进正门,只由西角门而进。……黛玉扶着婆子的手进了垂花门,两边是抄手游廊,正中是穿堂,当地放着一个紫檀架子大理石屏风。转过屏风,小小三间厅房,厅后便是正房大院。正面五间上房,皆是雕梁画栋,两边穿山游廊厢房,挂着各色鹦鹉画眉等雀鸟。台阶上坐着几个穿红着绿的丫头……

这段文字以全知视角对宁国府、荣国府进行了导入式的介绍,包括二者的地理位置、相对位置,以及对荣国府的重点描绘。读者可对荣国府的空间布局、贾家在当时的显赫有初步了解。想象能力较强的读者甚至可以在脑中快速绘制一幅以荣国府为主的地图,建构基于个人想象力、认知经验的虚构空间,从而在心理上和故事里的人物一起走入其中,这也正是文学接受中的心理沉浸感。

随着电影的诞生,对空间的展示更加直观和容易。公认的第一部电影《火车

进站》(1895年)即向观众展示了一个站台之景。"可以说所有的叙事都要描述一个世界"[33]123,因此随着电影叙事的逐渐成熟,空间也在其中扮演着越来越重要的角色,如以空间、地理、地方为主题的电影纪录片,或在银幕的时间尺寸上皆占有相当大比例的电影中的场景段落。以空间或地方命名的叙事电影如《去年在马里昂巴德》《卡萨布兰卡》《罗马假日》《庐山恋》《小城故事》《少林寺》《泰坦尼克号》《布达佩斯大饭店》《敦刻尔克》……从著名的敖德萨阶梯(《战舰波将金号》)到泰坦尼克号上的甲板(《泰坦尼克号》),再到新龙门客栈外的大漠(《新龙门客栈》)、"阿凡达"们居住的潘多拉星球(《阿凡达》)……无论是真实的还是虚构的空间与地方,其都在为电影叙事所用的同时形成了具有特殊意义的符号,从而被赋予了新的意义和涵指。

电子游戏常常通过搭建一个世界让玩家键入一定的指令,计算机对此做出实时回应,在这种互动中讲述一个故事。如亨利·詹金斯所言:"游戏设计师不是简单地讲述故事,他们设计各种世界并雕琢其空间。"[33]124 在电子游戏中,空间与地方因此承担着更为重要的职责,引导玩家进行探索之旅的常常是一幅地图,为玩家营造沉浸感也通过空间和环境的搭建来实现。电子游戏一般增添了感官渠道,让玩家通过模拟身体动作的键盘输入进行实时互动,《超级马里奥》《仙剑奇侠传》《我的世界》(*Minecraft*)等都让玩家在"肢体动作"中探访各种地方,或建立一个世界。空间和地方在其中不仅能营造沉浸感、临场感,还可激发情感共鸣,或挖掘玩家内心更深层的体验心理。例如,《风之旅人》(*Journey*)为玩家提供了一段风景优美且具有挑战性的旅途,游戏玩法简单,玩家集中注意力在穿越游戏场景上即可。游戏的场景在视觉风格上雄伟壮阔,如广袤的沙漠、深邃的峡谷。玩家则为"一个矮小的穿着斗篷披着围巾的形象",在每一帧的大全景中显得格外渺小与羸弱(见图 5.1)。主设计师陈星汉表示想通过游戏让玩家在令人敬畏的环境中感

图 5.1　游戏《风之旅人》截图

受到自己的渺小,就像宇航员走在月球上,通过探索地形图、控制化身浮动,为玩家带来如临其境的体验。

文学、电影、电子游戏是现代颇具代表性的三种媒介。它们与其他传统媒介中对空间的描画都是为了尽可能多地传达一种"地方感",为受众营造一种在某个地方的临场感。从难易程度而言,视觉媒介、视听媒介显然要易于语言媒介。不过,在 VR 电影出现之后,其营造空间的能力可凌驾于其他所有媒介之上。

5.1.2 VR 电影中的空间

通过前文的分析,可见空间和地方的确在艺术作品中起着重要作用。但从作品的整体性而言,空间和地方在本质上属于叙事元素,即最终为讲述故事而服务。空间、地方在作品中如何呈现、以何种比重呈现,决定了作品本体、作品接受。在 VR 电影中,空间和地方的设计直接影响其沉浸阈以及受众的沉浸感。

1. VR 电影的空间感

动觉、视觉和触觉能使人类拥有对空间和空间质量的强烈感受。当有活动的空间时,人们就可以直接体会到空间。而且,一个人可以通过从一个地方走到另一个地方获得方向感。[38]9

VR 电影通常能够给受众带来一种空间感,换言之,VR 电影的空间感是沉浸感的来源,在以场景为叙事主体元素的 VR 电影中,强烈的空间感是其创作目标之一。在假设媒介强制性等同的前提下,三自由度 VR 电影由于制作方法、艺术设计等方面宏观或微观的差异,会产生不同程度的空间感。六自由度 VR 电影由于能够赋予受众"身体实际运动"的体验,其营造的空间感往往高于三自由度 VR 电影营造的空间感。在六自由度 VR 电影中,不同的场景设计会产生不同程度的空间感。

三自由度 VR 电影的空间感往往弱于六自由度 VR 电影的空间感,但巧妙的场景设计与制作能够使影像视觉环境呈现景深效果,从而营造较强的空间感。《神曲》、《达利之梦》(*Dreams of Dali*)、《走入鹊华秋色》就是空间感较强的三自由度 VR 电影。同时,在三自由度 VR 电影中设置合理的摄影机运动速度亦很重要。受众在影视场景中的位置实际上就是拍摄时全景摄影机架设的位置,受众视点可看作摄影机视角。无论是出于全景观影的视觉逻辑性,还是出于晕动症机理等原因,都需尽量减少运动镜头,即使有运动镜头也应保持较慢速度(通常不超过成年人的慢跑速度),使受众的身体感受和视听经验达到最大限度的一致[100]。

六自由度 VR 电影带有定位追踪功能,受众可以和影像进行空间交互,在行走中更易获得真实世界的方向感和空间感,如《夜间咖啡馆 VR》、Blind、《自由的代价》、《看不见的时间》。空间感中的自由程度也影响着受众的沉浸感。这里的"自由"指个体行走空间范围的容许度,衡量维度既可以是真实世界的物理空间,也可以是受众的心理感觉。如果受众在虚拟空间中原本行走专注,却因场地有限或虚拟空间导航设置不合理而不慎撞到现实中的墙壁或其他障碍物,则其可能会瞬间脱离原本获得的临场感。对 VR 作品本身而言,即使沉浸阈程度再深,也可能因此影响艺术接受环节的审美价值。因此,研发"无拘无束"的大空间定位技术(如重定向)是 VR 行业长期以来的目标。VR 大型主题公园品牌 The Void 就率先进行了大空间定位技术的应用。

2. 空间在 VR 叙事中的作用

空间设计巧妙的作品通常更加容易产生深度沉浸阈。VR 电影中建构的场景,有的是对现实物理世界的复制,有的是根据想象设计的虚构世界。通常意义下,虚构的 VR 空间更加容易激发受众的想象力,但实际情况亦与受众的知识结构、文化背景、思维模式、生活经验等个体差异相关。VR 电影的制作方式在一定程度上决定了其叙事,例如,对于第 4 章所论述的事件叙事类型,实拍手段比"CG+游戏引擎"更加高效,而对于本章的场境叙事类型,后者则拥有更大的创作空间。

在事件叙事 VR 电影中,空间亦是重要质素。首先,空间承担着叙事基本功能,这与传统影视中并无太大差异,代表空间的场景主要用于交代故事发生的环境、背景等。其次,空间中的事物具有"吸引力"话语职责,这是 VR 电影赋予场景、空间的特殊功能。再次,VR 电影中的空间在营造氛围、烘托情感等趋于心理层面的叙事方面更具优势,也更加重要。需要特别强调的是,在不同类型的 VR 电影中,空间的职能也有不同程度的差异。这里以自由度为分类标准,对三自由度 VR 电影和六自由度 VR 电影进行归纳与比较,如表 5.1 所示。

表 5.1 空间在三/六自由度 VR 电影叙事中的主要作用

空间元素	三自由度 VR 电影	六自由度 VR 电影
地理位置	交代故事背景	交代故事背景
空间大小	描绘环境全景信息	描绘环境全景信息; 提供自由探索范围

续表

空间元素	三自由度 VR 电影	六自由度 VR 电影
道具(布景)	描绘故事环境;装饰; 潜在剧情线索	描绘故事环境;装饰; 潜在剧情线索; *可能的叙事线索;可能的交互点*
灯光	环境时间(日常时段、天气); 营造氛围(艺术、情感)	环境时间(日常时段、天气); 营造氛围(艺术、情感)
色调	情感/艺术基调;艺术风格	情感/艺术基调;艺术风格
色彩	环境装饰;情感基调; 艺术风格;潜在叙事话语	环境装饰;情感基调; 艺术风格;潜在叙事话语
环境音效	氛围;画外音;*视线引导*	氛围;画外音;*视线引导*
触觉模拟	增强叙事(故事背景、环境描述);提高拟真度	增强叙事(故事背景、环境描述);提高拟真度; **交互点;推进叙事(作为触发机制)**
嗅觉模拟	增强叙事(故事背景、环境描述);提高拟真度	增强叙事(故事背景、环境描述);提高拟真度

注:斜体字表示传统电影中通常不能提供的空间作用;黑体斜体字表示六自由度可以提供而三自由度不可提供的空间作用。

可见,空间在三自由度 VR 电影、六自由度 VR 电影中都具有丰富且重要的作用。与传统电影相比,VR 电影中的空间还被赋予了描绘环境全景信息、提供自由探索范围、叙事线索、交互点、视线引导等功能。其中,提供自由探索范围、叙事线索、交互点、推进叙事是六自由度 VR 电影相较于三自由度 VR 电影所特有的空间作用。这些差异化特征决定了空间在 VR 电影中可以承担更加多元化的叙事功能,并使"叙事"的意义更加广义化。例如,在一部 VR 电影中,以营造空间为主体,目的仅仅是建构一个地方、营造某种氛围,或供受众在其中自由行走与探索,使其在"发现之旅"中升华某种感悟、唤醒一段记忆。因此,空间在 VR 电影中的确具有迥异于传统电影中的作用。但从 VR 电影的叙事类型角度观之,事件叙事中空间作用的最大差异体现在作为"吸引力"话语,这在第 4 章中已经论述,其次,在六自由度 VR 电影或具有交互点设置的此类作品中还具有增强互动、触发叙事线索、推进叙事进程等功能。在本章中,空间的更大意义在于其在其他类型的 VR 电影叙事中承担着更多甚至尚未开发的作用,如通过探索虚拟环境实现认知开发、情绪感悟、心理共鸣、记忆唤起等。空间的这些作用与 VR 电影的叙事类型互为因果、相互作用、相互促进,这是本章的研究重点。

段义孚认为,由于空间和地方是生活世界的基本组成部分,因此人们对其习以为常,但"它们可能具有不同寻常的意义,并且可能产生我们从未想过要问的问

题"。"空间"与"地方"之间不仅有上述区别,二者还具有密不可分的联系:"最初无差异的空间会变成我们逐渐熟识且赋予其价值的地方。……空间和地方的思想要求它们互相定义。"[38]4 无论是以何种媒介为载体的叙事作品,其聚焦于空间、地方的文本段落,也许是为了交代叙事要素(故事发生的地点、背景),也许是为了渲染故事空间的气氛,也许是为了更深层次的隐喻。从作品接受角度而言,其都是为了给受众(读者、观众、游戏玩家等)营造更强的沉浸感。从作品创作角度而言,借用本书提出的概念,其是为了实现深度沉浸阈。在 VR 电影中,"空间"是媒介与生俱来的属性,利用空间、地方进行叙事或将其作为叙事的辅助质素,是 VR 电影在叙事领域的全新机遇。

需强调的是,空间在 VR 电影中扮演着"双刃剑"的角色。思考当前 VR 电影中空间占主导成分的作品,为什么会出现沉浸阈等级、营造沉浸感程度的高低差异?为什么有的文本可以看作叙事,有的不可以?正如段义孚在《恋地情结》中所言:"如果想清晰、准确地表达环境态度,必须具备高超的语言技巧。"[39] VR 电影创作者需对空间的外在作用、内蕴作用、符号意义等进行明确的理解与梳理,并挖掘其潜在意义,这样才能让"空间"作为 VR 电影叙事的重要元素,成为该媒介的独特叙事类型,并且营造深度沉浸阈。这些是本章所要解答的问题。

5.1.3 场境叙事:深度沉浸阈的 VR 环境之诗

如前所述,空间在 VR 电影叙事中扮演着重要角色,并具有塑造叙事新类型的强大潜质。事实上,能够营造深度沉浸阈的虚拟"空间"在 VR 电影中已经迥异于现实物理世界、其他媒介文本中的空间元素,成为一种多元化、多维度、多向度的复杂融合。基于 VR 电影语境与前文的分析,引入"场境"[41]111 概念,用于阐释 VR 电影中空间建设在叙事领域的新意义及重要性。

"场境"(symbolic environment)融合了空间(space)、符号(symbol)、地方(place)、环境(environment)等意义,简言之即具有符号元素与象征意义的(VR)环境。"空间"是与时间相对的一种物质客观存在形式,指物与物的位置差异度量,由长度、宽度、高度、大小等指标表现。"地方"指地面上的某一个特定地区,地点,各行政区、部分等。"空间"与"地方"的区别由段义孚提出:空间是无限的,地方有边界;空间允许移动,地方提供了一种安全感;空间是永恒的,地方由历史和记忆来塑造形状;空间是无名的,地方与社会相关。[36]73 "符号"是符号学的基本概念之一,指代具有一定意义的各种形式的意象,兼具语义学、美学、社会学等领域的内涵。[44]166-168,[45]6-17 "环境"包含"空间"的概念,不仅指天然存在或人工改造的

区域,还囊括了区域中对人产生实际影响的物质、非物质要素。"场境"概念强调 VR 电影审美空间的具象化,以及此空间所蕴含的符号性、象征性等内在意义,将在后文中详细阐述。媒介的本质属性决定了 VR"场境"及其各组成分量皆在一定程度上具有让·鲍德里亚所提出的"拟像第三等级"[10]50意味。

"场境"中的"场"除了具有空间、范围的地理学意义,还具有物理学与一定的语言学、哲学内涵。在物理学中,"场"指某个空间范围内的物体、元素等对象之间的分布情况以及力的作用,如磁场、力场、电场。这与《现代汉语词典(第 7 版)》中"场"的释义之一相通——"物质存在的一种基本形态"。因此"场"蕴含着意义价值,格雷马斯的《论意义》就将"场"与"观念""概念""领域"等术语进行了相通性表述[45]94。

"场境"中的"境"不仅指环境、地方,还具有美学范畴意味。由于前一种意义较为通识,此处主要阐述后一种。"境"的美学意义源自王昌龄的《诗格》,如"处身于境,视境于心"。叶朗认为,刘禹锡对"境"作了"最明确的规定":"境生于象外。"即:"象"是有限的物象;而"境"是大自然或人生的整幅图景,包括"象"和"象"外的虚空,是"元气流动的造化自然"[101]。

现阶段的实景 VR 电影大多仅具有三自由度,通常能为受众呈现一个其不曾涉足或难以到达的地方,提供 360°景观。多数基于游戏引擎的 VR 电影具有六自由度,受众可以在虚拟空间中通过融合现实的走动或借助于交互设备产生位移,探索空间、环境。两种类型的 VR 电影皆可通过时间维度上的延展使受众获得认知、衍生感悟。但六自由度 VR 电影允许身体的真实行为体验,从而扩展了空间维度,通感效应和具身认知更加显著。

动觉、视觉和触觉能够使人类拥有对于一个空间及其质量的"强烈感觉"。以行走为代表的动觉使人获得点到点的方向感;听觉、嗅觉、肤觉、味觉与视觉、触觉的空间化能力相结合,可以极大地丰富人类对世界空间、几何特征的理解。因此在六自由度 VR 电影中,受众通过身体的真实行走,联合视觉、听觉等感官体验的共同作用,有机会获得对虚拟空间的完整体验,从而将空间能力升华为空间知识。当受众意识中的空间逐渐扩大并更加清晰时,空间就被赋予了界定和意义,甚至是情感,实现了具体的现实性,也就成了"地方"。此外,受众虽然在三自由度 VR 电影中不能行走,但若能够通过虚拟影像想象自身的运动和位置变化,亦可获得空间知识。因此,三、六自由度的 VR 电影都能够为受众带来具身认知,从而促进时间、空间维度的共同扩展,使"空间"进化成具有人本属性和意境价值的"地方"与"环境",这也是"场境"意义的集中体现。

基于全面考量,"场境"概念指向三、六自由度(重点指向六自由度)及多种感

觉维度(视觉、听觉、嗅觉、触觉、味觉自由组合)的 VR 电影,从叙事层面对 VR 电影的空间、符号成分进行融合,赋予虚拟环境自身以意义及 VR 受众的审美效果、情感注入。

5.2 在场的受众:《夜间咖啡馆 VR》场境叙事分析

VR 空间具有物理的虚拟属性,但对受众而言却可视、可感,是真实的赛博空间。因此,VR 电影的审美特征在很大程度上取决于场境的审美质素,并与美术、建筑、影像等艺术具有综合交叉的共通性。《夜间咖啡馆 VR》(*The Night Cafe:A VR Tribute to Vincent Van Gogh*)是深度沉浸阈 VR 电影场境叙事的优秀典范。

5.2.1 理性的"第三空间":《夜间咖啡馆 VR》

《夜间咖啡馆 VR》①由数字艺术家 Mac Cauley 创成于 2015 年,是一部以"向梵高致敬"为主旨的 VR 电影,曾获 2015 Mobile VR Jam 大赛应用程序和体验白金奖、最佳精选奖,长期在全球最大 VR 内容平台之一 Steam 网站上保持好评率介于 95%~100%之间的"特别好评"佳绩,在本书调研中属于深度沉浸阈 VR 电影。表 5.2 所示为从 Steam 网站上选取的《夜间咖啡馆 VR》受众体验评测关键词[102],运用文本情感分析方法,可见体验者产生了强烈情感和沉浸感。

表 5.2 从 Steam 网站上选取的《夜间咖啡馆 VR》受众体验评测关键词②

序号	用户名	评测关键词	评测结果	体验时长/分钟
1	DrSaracasmo	wonderful(极好的);brilliant(辉煌的)	推荐	60
2	Emerald-scaled creature	the most immersive and beautifully haunting(最具沉浸感的、最令人难忘的);great(极好的)	推荐	42
3	FastLawyer	really cool(着实很酷)	推荐	6
4	Lobidor	hermoso(美丽的)	推荐	18

① 后文为了区分,将 VR 电影 *The Night Cafe:A VR Tribute to Vincent Van Gogh* 简称为《夜间咖啡馆 VR》,将梵高油画原作 *The Night Cafe in the Place Lamartine in Arles* 简称为《夜晚的咖啡馆》。
② 数据源自 Steam 网站,取样周期为 2016 年 8 月至 2019 年 2 月。

续 表

序号	用户名	评测关键词	评测结果	体验时长/分钟
5	[+3z]FUSE	totally recommend（完全推荐）；new and innovative way（全新的、革新的方式）	推荐	6
6	frozentide	very imaginitive（极具想象力）	推荐	12
7	Smacker	fantastic(太奇妙了)；really well done(做得真是太棒了)	推荐	24
8	Colonel 404	really special and immersive(非常独特和有沉浸感)	推荐	12
9	无冈	身临其境；置身于画中；前所未有；震撼人心	推荐	30
10	kevinzhow	太美了，太文艺了，太艺术了	推荐	24

创作者以梵高画作《夜晚的咖啡馆》为主要灵感来源和场景原型，并辅以《星月夜》《向日葵》等多幅作品及两幅其他后印象派画家的作品。作品内容较为简单，受众仅需 3 分钟即可以正常的步行速度漫游全部场景。但在 Steam 网站上的 190 篇用户评测中[102]，最短的体验时长就达到了 6 分钟（43 位用户，占比为 22.6%），最长的体验时长为 8 322 分钟。87 位（占比为 45.8%）用户体验时长为 12～30 分钟，23 位（占比为 12.1%）用户体验时长为 30～60 分钟，共 37 位（占比为 19.5%）用户产生了 60 分钟以上的超长体验，①如图 5.2 所示。

图 5.2 《夜间咖啡馆 VR》受众体验时长分布②

主场景是梵高的《夜晚的咖啡馆》，其次，《向日葵》《星月夜》《梵高自画像》《夜晚露天咖啡馆》等作品也融入了场景中。伴随着悠扬的钢琴曲，受众可在 VR 空间中走动和探索。VR 咖啡馆主要包括四个场景：主咖啡厅（简称"主厅"）、侧厅（钢琴间）、地下室、室外（包括夜空、室外咖啡座、街道等）。为了让叙事空间更加

① Steam 网站上的用户体验时长虽然不能确定是用户个体的体验时长，但即使是多用户共享体验的时长，也能够在很大程度上体现受众黏性和沉浸感。
② 数据源自 Steam 网站，取样时间为 2019 年 2 月 10 日。

丰富，让虚拟环境更加符合现实世界，创作者充分扩展了咖啡厅的格局，增加了场景体验的层次感。在主场景（主厅）之外，增加了侧厅、地下室、卫生间、楼梯、室外咖啡座、室外建筑等副场景，空间结构如图5.3所示。

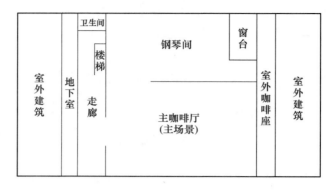

图5.3 《夜间咖啡馆VR》的空间结构

美国学者爱德华·W.索亚（Edward W. Soja）在亨利·列斐伏尔（Henri Lefebvre）的《空间的生产》以及米歇尔·福柯（Michel Foucault）的"异托邦"（heterotopia）概念的基础上构建了"第三空间"（thirdspace），并解释了前人所提出的第一、第二空间。他表示，第一空间认识论偏重客观性和物质性，力求建立关于空间的形式科学，专注于空间事物的物质形式，把人的空间性主要看作结果或产物。第二空间认识论是对过分封闭和强制的客观第一空间认识论的反驳，"它们用艺术家对抗科学家或工程师，用唯心主义对抗唯物主义，用主观解释对抗客观解释"，是构想的、想象的空间，艺术家、具有艺术理想的建筑师、城市学家等人按照主观想象把世界用图像或文字表现出来，或用空间想象的诗学对世界进行思考，或通过理性阐释重建意义世界，或用抽象意识概念来捕捉空间形式意义。关于"第三空间"理论，索亚认为其中"聚集了一切……（包括）主观性和客观性、抽象和具体、真实和想象、可知和不可知、重复和差别、结构和能动性、精神和身体、意识和无意识、学科和跨学科、日常生活和无尽历史"。他将"第三空间"定义为改变人类生活空间性质的另一种理解和行为方式，以及一种独特的批判空间意识模式，以适应"空间性-历史性-社会性"三元论重新建构所带来的新视野和新意义。与被称为"神秘马克思主义者"的列斐伏尔相似，索亚对"第三空间"的论述体现了一种一元神秘主义的倾向。他与豪尔赫·路易斯·赫尔博斯（Jorge Luis Borges）所提出的意指空间无限的"Aleph"概念进行类比，以阐释"第三空间"。因此，索亚的"第三空间"意涵非常广泛，包含了不断超越二元论并走向"他者"（an-other）的认识论、本体论和历史性，"第三空间产生了一种堪称累积三元论的内涵，对额外

的他者、空间化知识的持续扩展完全开放"。"第三空间"概念具有超越性,其不断延伸扩展,将"他者"包含其中,因此使边界和文化认同的争论及重议成为可能。[103]

梵高是后印象派的代表人物之一。后印象派画作强调作品要抒发艺术家的自我感受和主观情感,重视表现主观世界。后印象派认为艺术应当忠实于个人感受和体验,无须与客观世界完全一致,倡导以艺术家的主观情感去改造客观世界,表现一种"主观化的客观"。可见,梵高的创作思想正符合索亚对"第二空间"的解释。

在《空间的诗学》一书中,法国哲学家加斯东·巴什拉建构了"空间诗学"的思想,从关注物质空间转向了关注"内部精神空间"。巴什拉还将现象学引入想象的领域,提出"想象力的现象学",这也是一种"诗学想象",他认为:"隐喻是形象,是真正的形象——当这种形象在想象中使最初的生命摆脱现实世界而进入想象世界的时候,通过想象出来的形象,我们认识到这种遐想的绝对,即诗意的想象。"[104] 从空间与诗学的角度看待梵高的《夜晚的咖啡馆》与 Mac Cauley 的《夜间咖啡馆 VR》,会发现二者皆具有"空间诗学"的显著意味。如前所述,梵高原画作位于"第二空间"区间,而 VR 电影《夜间咖啡馆 VR》则基于媒介语境与艺术形态,集抽象和具体、真实和想象、精神(感悟)和身体(体验)于一体,处于索亚的"第三空间"。

5.2.2 诗意的数字空间:详解《夜间咖啡馆 VR》

在《夜间咖啡馆 VR》中,创作者 Mac Cauley 有意增加了布景内容,并丰富了环境陈设与细节。如此设计不仅在空间上为受众提供了更大的行动范围,也赋予了作品更多的隐喻与深度。更重要的是,这个"第三空间"兼具诗意与理性,是深度沉浸阈 VR 电影作品,在艺术接受即受众体验中,"空间"升华为"场境",为作品赋予了叙事意义。

1. 位置的隐喻:角落里的梵高

在《夜间咖啡馆 VR》中,创作者增加的场景之一是侧厅钢琴间,这也是设计最为精妙的场景。走进侧厅之后,受众将看到弹钢琴的钢琴师、钢琴上的向日葵以及坐在角落里抽着烟斗的梵高,在梵高行动的暗示下,受众走到窗边抬头望向天空,还可看到流动的"星月夜",如图 5.4 所示。对梵高较为熟悉的受众则会有一种意外获得的惊喜之感,仿佛发现了电影中隐藏的彩蛋。如前所述,VE 中的

大量元素皆来自梵高画作,如《向日葵》《自画像》《星月夜》《夜晚露天咖啡馆》,最值得关注的是这些元素在 VR 空间中所处的位置。

图 5.4 《夜间咖啡馆 VR》中流动的"星月夜"

以"角落"为例,加斯东·巴什拉在《空间的诗学》中写道:"角落是对宇宙的一种否定。……每当我们回忆起角落里的时光,我们回忆起来的是一片寂静,思考的寂静。"他将"角落"视为带有"孤独""稳定性"的隐喻,角落意味着孤独及"安宁的存在"。梵高在写给弟弟提奥的信中多次表达过孤独、失意。根据梵高传记,他一生渴望从绘画中寻求抚慰,却不能摆脱孤独。梵高在情感、社会、心理方面的缺失与他在绘画上的追求形成了一种看似矛盾却具有内在联系的微妙关系。他的"孤独"导致他有大量的创作时间,也带来了独特的灵感,他坎坷的一生,激烈得如同他画作中明快的色彩冲撞。对美术、艺术界甚至人类社会产生巨大贡献的是,梵高画作无论有着怎样不可思议的构图、笔触、色彩,总能让观者体会到一种神秘的静谧之感。在《夜间咖啡馆 VR》中,"角落"发挥着重要作用,其中蕴含着对梵高本人和原著的尊重及符号化隐喻。表 5.3 对《夜间咖啡馆 VR》中的画作、具有象征意义的符号元素进行了位置信息的梳理和归纳。

表 5.3 《夜间咖啡馆 VR》中不同位置的画作和符号元素

空间	画作
主厅	《夜晚的咖啡馆》
	《阿尔勒的夜咖啡馆》(高更)
卫生间	《梵高的椅子》
地下室	向日葵
	梵高的书信

续 表

空间	画作
侧厅	《花瓶里的十二朵向日葵》
	《自画像》（多幅）
	《星月夜》
	《夜晚露天咖啡座》

如果将主厅视作整个"夜间咖啡馆"VR 空间的中心，则其他场景都居于较为次要的方位，这是位置的地理信息。由前文及表 5.3 可知，梵高的大量画作都被创作者分布在侧厅等空间中，创作者将它们巧妙置于地理上的"角落"，使得空间结构中包含了叙事。一方面，受众在夜间咖啡馆的探索之旅中逐一发现这些元素，它们既丰富了叙事空间，又起到引导路线的作用。另一方面，梵高的画作大多处于"角落"中，让受众在一种无意识状态下，体会到梵高画作所带有的以"孤独"和"安宁"为主的基调与氛围，在中国美学中为"意境"，在西方美学中则近似于本雅明所说的"灵韵"。

在角落与空间位置的设计中，还有两处值得提出与品味。**一是地下室里的向日葵与梵高的书信**。向日葵是梵高画作中最为常见的主题，据最为典型的说法，梵高一生中共创作了 11 幅《向日葵》。向日葵象征着对太阳的崇拜与追随，梵高对向日葵的挚爱蕴含着他对光明的向往和炽热的情感。梵高一生孤单，书信是他与提奥及少数其他人保持联系与交流的主要方式。在公开数据中，仅梵高写给提奥的书信就有 651 封，书信是梵高渴望摆脱孤单、获得希望的标识。而在《夜间咖啡馆 VR》中，这些梵高生命中象征光明与生机的符号元素被置于阴暗的地下室，这不能不说是一种对梵高真实人生的隐喻。**二是吉努夫人**。主厅里坐着的妇人正是曾经出现在梵高的《看书的吉努夫人》和高更的《阿尔勒的夜咖啡馆》中的模特吉努夫人。根据史料记载，梵高在真实生活中与她至少是相识关系，在《夜间咖啡馆 VR》中二者却在地理位置上相隔较远：梵高坐在侧厅，吉努夫人坐在主厅的墙边。地理学家段义孚认为："'接近'和'远离'包含了人与人之间的亲近程度和地理距离的远近程度。"并且即使"社会距离可能与地理距离是相反的"，"这样的例外"也"并不能否定规律性"。[38]40 因此，梵高与吉努夫人的空间距离更加隐喻了梵高的孤独。

2. 缩影化的梵高"世界"

这部 VR 电影中"隐藏"了梵高的多幅画作,尤其是其广为人知的《向日葵》《星月夜》《自画像》等代表作。巴什拉说:"我越是善于把世界缩影化,我就越能占有世界。"而 Mac Cauley 精心建造的 VR 版"夜间咖啡馆"就是一个以梵高为中心的"世界",也是一个"缩影",将梵高的数部画作有选择地集合于其中(见图 5.5),形成创作者 Mac Cauley 想要表达的"梵高的世界"。

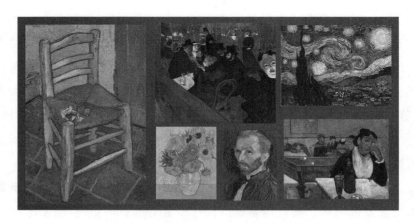

图 5.5　创作者 Mac Cauley 的灵感来源

来源:https://www.maccauley.io/。

首先,Mac Cauley 对梵高的画作进行了筛选。在其个人博客上,他表示:"选择这个画作(《夜晚的咖啡馆》)就等于给我的作品设定了一个整体范围,而不是漫无目的地铺开。"[105] 梵高原作《夜晚的咖啡馆》(*The Night Cafe in the Place Lamartine in Arles*)创作于 1888 年。咖啡馆的原型是位于法国南部小城阿尔勒拉马丁广场的兰卡散尔咖啡馆(现已改名为"梵高咖啡馆")。带着长期不被巴黎主流艺术圈接纳的落魄失意,35 岁的梵高于 1888 年 2 月 20 日南下到阿尔勒,旅居至 1889 年 5 月 8 日。这近 15 个月恰是他创作生涯中最为辉煌的时期,《向日葵》《夜晚的咖啡馆》《夜晚露天咖啡座》《星月夜》《罗纳河上的星夜》《在阿尔勒的房间》等传世名作就诞生于此。Mac Cauley 所选择的梵高的诸多画作正是创作于这一时期,此外,他还选择了两幅其他后印象派画家的作品,作为建构场景时的灵感来源,分别是高更的《阿尔勒的夜咖啡馆》和劳特雷克的《在红磨坊》。表 5.4 所示为《夜间咖啡馆 VR》中的画作及其创作信息。

表 5.4 《夜间咖啡馆 VR》中的画作及其创作信息

作品	创作者	创作时间
《夜晚的咖啡馆》	文森特·梵高	1888 年 9 月
《花瓶里的十二朵向日葵》①		1888 年 8 月
《自画像》(多幅)		1887—1889 年
《梵高的椅子》		1888 年 12 月
《星月夜》		1889 年 6 月
《夜晚露天咖啡座》		1888 年 9 月
《阿尔勒的夜咖啡馆》	保罗·高更	1888 年
《在红磨坊》	图卢兹·劳特累克	1892 年

表 5.4 中后两幅作品的选择具有巧妙的隐喻。画家高更的《阿尔勒的夜咖啡馆》的主角妇人也正是梵高画作《看书的吉努夫人》的主角吉努夫人。且梵高与高更之间有着密切且复杂的联系,这种联系使得后人在谈及二者中任何一位时都时常连带论及或自然联想到另一位。画作《在红磨坊》表现了法国 19 世纪 80 年代末 90 年代初的歌舞厅场景与社会娱乐生活,创作者将其作为 VR 体验中场景设计的参考之一。画家劳特累克也与梵高有着一定的联系:他在巴黎结识了梵高,对其非常钦佩,还于 1887 年为梵高画过一幅肖像画。可见,Mac Cauley 选择的这两幅画作的作者都与梵高有着千丝万缕的联系。画作在丰富 VR 空间、保证 VE 具有历史真实性的同时,成为其中的隐藏线索,能更加唤起受众对梵高世界的解读。

3. 以行动元为导向的场景设计

狄德罗曾说:"只有人的存在才使得物的存在富有生气。"Mac Cauley 遵循了这一理念,在原画作的基础上进行了适当的舍弃与调整,重新构建作品意境。通过前文的阐述可知,《夜间咖啡馆 VR》并非画作的简单堆砌,而是艺术家结合大胆想象与理性构思,对原画作进行符号化解读,再将其进行有意识的"拼贴"。在作品的接受端,拼贴后的符号构建了一个新的符号,即立体化、空间化的"梵高的世界",在受众的具身体验与想象中实现了完整的场景叙事。

将《夜间咖啡馆 VR》与油画《夜晚的咖啡馆》进行对比分析,可见 Mac Cauley

① 梵高的《花瓶里的十二朵向日葵》有两幅几乎完全一致的同名作品,一幅创作于 1888 年 8 月,现收藏于德国慕尼黑新美术馆,另一幅创作于 1889 年 1 月,现收藏于美国费城美术馆,被认为是模仿慕尼黑之作。此处按照 Mac Cauley 所给的图片色彩色调,选择前者的资料。

在故事空间的人物、视觉环境、基调等方面均进行了不同程度的调整，如表 5.5 所示。

表 5.5 《夜间咖啡馆 VR》与《夜晚的咖啡馆》的场景构成对比

作品	视觉环境	人物行动元	色彩	基调	审美方式
《夜晚的咖啡馆》	咖啡馆	客人（六位）	明亮	低落	凝视
《夜间咖啡馆 VR》	咖啡馆主厅、地下室、卫生间、侧厅、室外咖啡座、夜空	客人（两位）、钢琴师、梵高、受众本人	明亮	中性	凝视、聆听、介入漫游

Mac Cauley 选择了椅子、向日葵、星空、书信、吉努夫人等与梵高密切相关的元素，将其置于 VR 作品的空间布景中，如图 5.6 所示。

图 5.6 《夜晚的咖啡馆》（左）与《夜间咖啡馆 VR》（右）

这些元素不仅创作时间、地点与《夜晚的咖啡馆》一致，还有更深层的意义。它们是经过 VR 创作者感性想象和理性设计之后的叙事质素，在受众 VR 体验中被赋予了"符号"意义，是推动建构场境叙事的行动元。下面将详细分析。

椅子（储物通道内）：该形象的直接来源为油画《梵高的椅子》。物品"椅子"还出现在梵高的另一幅画作《阿尔勒的卧室》中。后者描绘了梵高在阿尔勒地区的住所"黄房子"，高更也曾与其共同居住于此。VR 空间中的"椅子"几乎完全尊重原画作，只是将其从梵高的卧室转移至了咖啡馆的一个较为隐蔽的小储物通道内。在《梵高的椅子》中，椅子上"放着他一刻不离的烟斗和烟丝，可是椅子上和周围都没有人"，透露出梵高孤寂落寞的心境。

向日葵：VR 空间中有两个场景出现了梵高画作中的向日葵，即咖啡馆地下室、侧厅钢琴上。"向日葵"是梵高画作中一个极为重要的元素，据记载，梵高共创作过 11 幅（另一说为 12 幅）以向日葵为主体的静物油画。梵高为何如此钟爱向日葵？在大众文化与符号学意义中，向日葵象征着对太阳的追求与跟随，金黄的

颜色象征着阳光、热情、生命与希望。无论是内心还是境遇,梵高都处于一种长期落魄失意的状态中。但他同时又是积极向上的,他不停地进行绘画创作就是一种证明。梵高对向日葵的多次描绘也表达了他的内心世界:渴望光明和希望。

地下室的书信:咖啡馆的地下室中一片漆黑,仅有一张桌子,上面放置着一封信、一支向日葵和一支正在燃烧照明的蜡烛。信件虽然不是梵高的画作,但亦是其生命中的重要物件。在文森特·梵高孤单的一生中,他的弟弟提奥·梵高(Theo Van Gogh)与其保持着最为亲密的联系,无论是在情感上还是在经济上,提奥都是梵高最重要的支持者。梵高在他20岁以后的生活里,不间断地将自己的生活见闻、艺术学习与理解,以及所有的美好与烦恼,以信件的形式与提奥一一分享。在近20年的时间里,梵高陆续写给了提奥800余封信,他的信中不仅有文字,还有大量绘画手稿。梵高的这些书信中不仅凝聚着他的情感与生活,更在出版后成为研究其生平的重要史料文献。梵高的书信可视为其后半生的真实记录。

梵高:据Mac Cauley介绍,《夜间咖啡馆VR》中梵高的形象取材于梵高的多幅自画像。VR咖啡馆中的梵高坐在角落里吸着烟斗,时而沉思、时而抬头望向受众、时而踱步走向窗边。梵高的"在场"更加明确了作品的主要叙事目的:向梵高致敬。在叙事过程中,"梵高"是重要的行动元,既扩展了受众视点、身份的维度,又坚实了叙事意义。这一行动元的设计不仅丰富了场景,还承担了重要叙事职能。第一,赋予受众明确、多重的身份:受众既是"大影像师",又是梵高本人。第二,引导叙事,例如,梵高起身走向窗边并抬头望向窗外的动作是为了暗示受众也靠近窗边,推动进一步叙事。从这一角度而言,"梵高"元素还可视为第4章所论述的"吸引力"话语。

流动的星月夜:在"梵高"行动元的作用下,受众会走到窗边并望向窗外,只要稍稍抬头就会发现流动的星月夜。星月夜形状与构图、色彩皆来源于梵高最为著名的画作之一《星月夜》。原作由梵高于1889年创作于法国圣雷米的一间精神病院,用梵高式手法生动描绘了充满运动和变化的星空。梵高用点式笔触表现光影,用盘旋的短线条表现满月与星云,蓝色主色调呈现一种动感与跳跃,少量的黄色营造一种温暖光明的感觉。梵高眼中的星月夜是夸张的、动态的,是凝聚着画家基于心境的想象力的一种超现实幻象。星月夜还出现在梵高的《罗纳河上的星夜》(1888年)中,但绘画手法相差较大,这里不再赘述。Mac Cauley在VR空间中让梵高的星月夜真正地流动起来,以直接解读的方式表现梵高的作品,在悠扬的钢琴声中更显一种静谧的氛围,也让受众与VR创作者本人一起读懂了梵高。

吉努夫人:前文介绍了"吉努夫人"的来源画作,此处进一步补充解读。梵高和高更皆以吉努夫人为模特创作过作品,基于此,可以将吉努夫人视为两位画家

之间的纽带之一。此外,在梵高的《阿尔勒的卧室》(第三版,1899年)中,墙上挂着的一幅肖像画中盘着黑发的女士被一些人认作并解读为吉努夫人①,这种观点具有一定的道理,且符合画作的时间顺序。梵高将女士肖像画与其自画像并排挂置于墙上,从行为心理学角度分析,他对画中的女士具有明显的爱慕之情。根据史料记载,梵高一生并未获得过真正的爱情,但他又非常渴望爱情,先后追求过三位女士。所以,吉努夫人在VR咖啡馆中的出现同样具有符号化的意义:隐喻高更的"在场"、象征梵高的孤独以及爱情的失意。

5.2.3 故事何在:《夜间咖啡馆VR》场境叙事路线

通过对《夜间咖啡馆VR》的分析,可见现阶段的VR电影赋予了"叙事"一种更加广义的概念范畴,即:叙事不仅仅是讲述一个具有"冲突"的故事,还可以是建构一个全新的"世界",让受众走入其中,使受众在探索的过程中认识这个世界并生成自己独特的内心感悟。场境就是"故事",而叙事者的身份更加复杂,由原先的创作者让渡给了受众。场境叙事不是"专门针对标准书面文学小说"以及电影、戏剧等传统文本的所谓"经典叙事学",但它具有叙事的目的与职能,提供了一个空间,创造了一个世界,探索了VR电影叙事的全新可能,最大化地发挥了VR的独特媒介价值。

《夜间咖啡馆VR》有其潜在的叙事对象:了解梵高且具有一定艺术基础的受众。故事隐藏在VR场景中,等待受众演绎。即使以经典叙事理论检验,场境叙事也遵循一定的结构化特征。亚里士多德认为:"叙述最根本的特点是情节,好的故事一定要有开头、中间和结局。"[82]98 以这个具有高度代表性的观点为标准,对《夜间咖啡馆VR》叙事线索进行"开端—过程—结局"的三段式分析。

开端: 受众初至"夜间咖啡馆"。此部分将咖啡馆的主场景(即主厅)向受众呈现,选择了静谧舒缓的钢琴曲作为背景音乐。这为受众构建了一个"世界"的初始面貌,传递了"我在哪?"的潜在信息。主场景正是画作《夜晚的咖啡馆》的VR化数字空间,受众首先明确了自己"身临其境"的空间。对具备专业艺术知识的受众而言,场景信息则更加详细:梵高于1888年5月至9月在法国阿尔勒小城借住的兰卡散尔咖啡馆。受众通常还会环顾四周以获知新的探索路线。主厅内部另有两处通道,一是正面朝向受众初始位置的门,二是在受众右侧通往侧厅的入口。前者相对而言更加直观,因此较能直接激发探索欲望。

① 梵高的《阿尔勒的卧室》成品有三个版本,此处指第三版。

过程：受众进一步探索"夜间咖啡馆"，以发现并体验其完整世界。通过对作品体验进行调研及分析（Steam 网站数据及受众调研），获知最为常见的行走路线是：主厅—卫生间—地下室—回到主厅—侧厅—窗边—抬头望向窗外……[41]113 在此过程中，前文所列举分析的重要符号元素，即地下室的向日葵、梵高的书信、侧厅钢琴上的向日葵、侧厅的梵高本人、隐藏在窗外上方的流动星月夜等，都会——被受众发现。它们不仅构成了虚拟环境，也成为故事质素，并且是场境"故事"的重要线索。这些具有特殊意义的元素存在于 VR 影片的平行空间内，在与受众"相遇"的同时释放出各自的价值内涵，在受众解读中共同实现场境叙事。这是一个层层递进的过程，并且导向故事的"结局"。

结局：在对 VR 环境的探索中，不同的受众可能选择不同的行走路线，但故事的"结局"基本一致，即通过"深入"梵高画作，获得直观的视觉感知、场景体验、内心感悟，行走动觉将促进受众将形象感知升华为"作为梵高"的具身认知。仍对最具代表性的行走路线进行分析，即将侧厅作为最后的探索区域。当受众走进侧厅时会看见梵高，这往往会带给受众一种"邂逅的惊喜"。受众除了会走近端详梵高，还会跟随其脚步走向窗边，同样向窗外张望。此时则引发故事的高潮即结局之一：当望向窗外上方时，受众会发现流动的星月夜。调研显示，受众在窗边停留并凝视星月夜这一过程，在整个探索之旅的周期中占比最大。多数人在离开窗边之后仍觉意犹未尽，停留数分钟，甚至会返回多次观看。例如，Steam 网站上一位名为"Falcon 5"的用户写道："在这个'画作'中感到特别放松。我想就坐在那里，听着钢琴弹奏、看着星月夜……"其体验时长为 48 分钟，并且对作品给出了满分的评测。用户"DrSarcasmo"表示当他"把头伸出窗外向上看的时候，全然流下了泪水"，"不得不摘下头显，让眼泪流出"。其体验时长为 60 分钟。[102]① 至此，受众完成了对《夜间咖啡馆 VR》的探索之旅。

《夜间咖啡馆 VR》的场景视觉效果暗示了受众在以梵高的眼睛观看这个"世界"，"梵高本人"将受众引至窗边，从而使其发现隐藏的流动星月夜，这些重要的行动元最终明确了受众的身份："我"就是梵高。受众在虚拟世界中的具身化体验，以及对梵高眼中的世界的认同过程与情感迸发，构成了完整的叙事过程。此虚拟空间被赋予了认知与情感，实现了"地方—环境—场境"的叙事进化。

① 数据源自 Steam 网站，用户"Falcon 5"的评测原文为：… and I felt so relaxed in this "painting". I wanted to sit there and listen to the piano player play and look at the Starry Night… 用户"DrSarcasmo"的评测原文为：Then I walked to the right and stuck my head out the window and looked up… I just teared up. I had to lift my headset and let the tears run out.

5.3 深度沉浸阈 VR 电影场境叙事机制

5.3.1 场境叙事者:游客、主人、大影像师

威特科姆(S. L. Whitcomb)曾言,"语段或情节的统一大大地依赖(叙述者)位置的清晰和稳定"[106]。与文学、电影等传统媒介相比,VR 电影的叙事系统变革显著,尤其是在场境叙事等新类型中。关于文艺作品的目的性,亚里士多德提出:虚拟世界系统所要讲述的不是已经发生的事情,而是可能发生的事情,即根据可然性和必然性可能发生的事情[32]65。无论是何种类型的叙事作品,其中一定存在至少一位"叙述者"。

场境叙事 VR 电影中,叙事由创作者、VR 文本(主要包括虚拟空间、场景)、受众共同完成。故事的结构化属性看似淡化,但通过前文的分析可知结构依然存在,只是需要经过艺术接受过程——即受众的体验、演绎和感悟——才得以完全彰显。与此同时,"谁是叙事者"这一重要问题的答案更为明确。在其他类型的媒介叙事中,艺术受众本就在不同程度上承担着叙事职责,在 VR 电影中则拥有更加明朗、显著和重要的叙事权。受众在 VR 文本中所处的空间位置是决定其叙事身份上升的原因之一。受众不仅在身体感知上浸入了 VR 电影创作者构建的"可然世界",还始终处于"人-影"跨界传播场域这个待探索世界的中心——因为 VR "将重建中心的持续动态过程推向极致"[107]。因此,VR 电影(尤其是场境叙事 VR 电影)中,叙事者不仅主体数量有所增加,在维度、比重等方面也有变化。

在场境叙事中,受众拥有潜在的多元身份:故事接受者、叙述故事者、叙事机制。可以预见,未来当 VR 电影中融入更自然、更多维的交互时,受众身份将更加复杂。对于涉及视觉、听觉、嗅觉、触觉、味觉等多模态通道交互语境中的叙事要素关系,此处暂不作过多讨论。若将一部场境叙事 VR 电影视作一个"世界",受众则是进入这个世界的探索者。可以确定,在任何类型的场境叙事中,受众最终都将"游客"(第三视角)、"主人"(第一视角)、"大影像师"(叙事机制)集于一身。

仍以《夜间咖啡馆 VR》为例进行分析。创作者为受众构建了一个梵高画作的世界,这初步宣告了作品的隐含视角:梵高的眼睛。受众在初入这个世界时,对场境不了解,对身份也并不明确,是一个有着第三人称视角的"游客"。随着对夜间咖啡馆的探索,以及在向日葵、梵高、星月夜等行动元的作用下,受众对这个世

界的感知逐渐深化,潜意识的镜像效应让身份的归属感逐渐明晰。梵高、星月夜是这部 VR 电影中至关重要的行动元,它们共同暗示了受众的身份:"我"即梵高,明确了第一视角的"主人"身份。最终,受众通过梵高的视点拥有了梵高的具身体验,在探索过程中上升为整部 VR 影片的叙事者,可视作"大影像师",这是叙事机制的让渡。正如罗兰·巴特所说:"叙述者既在人物之内,又在人物之外。"受众将"看"与"说"、聚焦与叙事、第一人称与全知视角融于一身。

目前,这种受众视点导向具身认知的场境叙事 VR 电影除《夜间咖啡馆 VR》之外还有数部,如 *Diorama No. 1: Blocked In*(2013 年,后文简称"*Blocked In*")、*Café Âme*、《神曲》、*Blind*(2018 年)、《达利之梦》、《走入鹊华秋色》(2016 年)、*Miyubi*(2017 年)。受众调研结果表示这些作品皆符合深度沉浸阈。其中 *Blind*、*Miyubi* 还具有显著的事件叙事类型特征,因此以场境叙事成分更多的 *Blocked In* 为例,进一步阐释场境叙事中受众的身份。

Blocked In 体验伊始,受众会发现自己身处一个未知的陌生房间。在对空间的探索中,受众会发现其中放置的是 20 世纪 80 年代的物品,如计算机、台灯等。房间里没有"事件",但提供了多个有趣的线索:墙上的日历停留在 1984 年,窗外有大型的"俄罗斯方块"一直匀速下落,如图 5.7 所示。在对场景的观察和探索中,受众就会明白,原来自己身处"俄罗斯方块"游戏的发明者——俄罗斯科学家阿列克谢·帕基特诺夫(Alexey Pajitnov)——的工作室中。阿列克谢虽然不在场,但可传递给场景中的受众以身份信息:"我"被代入了阿列克谢的角色中,"我"很可能就是阿列克谢。此外,"1980"年代的时间背景为目标受众营造了一种怀旧的氛围与情感。"在这部作品的叙事中,'地方'正是叙事者和故事本身。"[4]95 这部 VR 作品的创作者 Daniël Ernst 使用了"西洋景"(diorama)一词来阐释他的此系列 VR 作品:"每一个西洋景都是一个奇异的手绘环境(environment),其中的交互用于讲述故事,并传达一种奇妙的感觉。"[108]

图 5.7 *Blocked In* 的 VR 场景

5.3.2 深度沉浸阈的场境特征

1. 触媒性:"玛德琳"情感

空间是一个抽象的、流动的、自由的概念,而场境则蕴含了情感、特性和氛围。是什么赋予了场境特殊的意义呢?为何受众在空间叙事的 VR 电影中能够体会到一种"场境感"呢?换言之,VR 电影空间怎样才能带给受众特殊体验,以各种形式引起共鸣,甚至使受众对曾体验过的"VR 场境"印象深刻、流连忘返呢?马塞尔·普鲁斯特在《追忆似水年华》中关于"玛德琳"的描述可以进行非常好的诠释。

"在斯旺家那边"一节中,作者围绕一块名为"玛德琳"的蛋糕展开了相当大篇幅的心理描写。冬日里的一天,小说中主人公的母亲着人给他送去一块玛德琳蛋糕,当"我"将泡过茶水的玛德琳送入口中后,瞬间"浑身一震","一种舒坦的快感传遍全身",那是一种"超尘脱俗,却不知出自何因"的"强烈的快感"。"我"经过努力的思考与回忆,终于回忆起了"这一感觉同哪种特殊场合有关,与从前的哪一个时期相连"。玛德琳泡在茶水中的滋味,"就是我在贡布雷时某一个星期天早晨吃到过的'小玛德莱娜'(玛德琳,译者注)的滋味",当时"我到莱奥妮姨妈的房内去请安,她把一块'小玛德莱娜'放到不知是茶叶泡的还是椴花泡的茶水中去浸过之后送给我吃"。"我"甚至因为多年后这熟悉的泡着茶水的玛德琳的味道唤醒了更多的儿时回忆。他写道,气味和滋味"仍然对依稀往事寄托着回忆、期待和希望,它们以几乎无从辨认的蛛丝马迹,坚强不屈地支撑起整座回忆的巨厦"。[109]

普鲁斯特的"玛德琳"蛋糕竟然带给他如此丰富充沛的回忆与思考,这绝非偶然。事实上,很多人都曾有类似的体会。"玛德琳"只是一个唤醒回忆的代表和缩影,如果它代表了一种气味、气息或者受众接受角度的味觉加嗅觉,那么视觉、听觉、动觉、肤觉等其他感知通道也同样可能产生这种作用。源于普鲁斯特的描述,这种作用通常被称为"玛德琳效应"(Madeleine effect)[36]86 或"普鲁斯特效应"(Proust effect)[110]。

普鲁斯特用诗意化的文字对一块蛋糕赋予了丰富意义:放松、回忆、童年、快乐、价值……玛德琳蛋糕因《追忆似水年华》而具有了符号学内涵,这里不作讨论。"玛德琳效应"背后的感觉统合(sensory integration)对于 VR 电影场境叙事创作的启发是,一个人物、物件、场景(统称为"对象")能够在虚拟空间中发挥"情感触媒"的重大作用,与此同时,唤起的受众想象力甚至可以是无边的。

2. 抽象性：诗意的气氛

"气氛"一词对应英文"atmosphere"，指环境中给人以显著感觉的景象或情调，近似于"氛围"。气氛是主观感受的客观。有人认为它是"弥漫"在空间中的可以影响行为过程的心理因素的总和，如"热烈的气氛""友好的气氛"，这种诠释更加倾向于主观。气氛也是一种客观之物，例如，一个光线充足、面积宽敞的空间就默认带有"明朗"的气氛，而一个幽闭狭小的区域则容易给人以"阴暗"的气氛之感。"气氛美学"的倡导者格诺特·波默（Gernot Böhme）认为，气氛是一种介于主体、客体之间的东西。气氛虽由客观环境条件即营造者所创造，但其特征是被主观地加以体验的。[40]"气氛"不仅成为生态美学的核心，也早已超越此范畴影响和启发了美学、艺术学，产生了广泛应用。例如，在建筑艺术中，教堂通常营造神圣、庄严、谦恭的气氛，其中哥特式建筑尤有代表性，高耸入云的尖顶、色彩斑斓的巨大玻璃画窗既是外在风格，也是生产及传播这种气氛的叙事语言。再如，舞台布景也逐渐倾向于气氛的应用，沉浸式戏剧《不眠之夜》中的庞大空间，将与故事背景一致的情感基调、可能与艺术营销相关的神秘感等气氛浓厚展现。

在营造深度沉浸阈场境叙事的 VR 电影中，空间/场景设计使得气氛的重要性大大提升，其在叙事系统中占据着不可或缺的地位。根据气氛美学的理论，当受众进入某个虚拟空间，他就以某种方式被这个空间"规定"了。此空间对受众感受而言是决定性的，只有当受众处在气氛中，其才能知觉和识别空间及空间中的对象。空间本身、空间中的物或人都可以营造某种气氛。深度沉浸阈场境叙事 VR 电影中，气氛的"弥漫"和传播通常较为明显和顺畅。

在 VR 电影中，数字技术营造的虚拟空间使得受众在体验文本的同时就进入了一个全新的"世界"，空间性首先被感知。波默将数字技术所创造的空间诠释为"人们踏入其中的、染上了情感色彩的宽、窄，是迎面袭来的流体（fluidum）"。第 3 章曾分析，VR 电影空间由数字空间、物理空间、心理空间三部分组成。凯瑟琳·海勒认为，仿真环境并非纯粹虚拟，因为它们以一系列不同的物质技术作为基础。VR 电影空间融合了数字性与物质性，VE 带给受众的具身化认知更强化了其物质性。因此，虚拟空间在一定意义上相当接近于真实物理世界中的建筑，气氛的营造亦如此。

本书选取了数部具有场境叙事特征的 VR 电影，并作了相关受众体验调研，发现在受众在无命题、无引导前提下自由撰写的体验评测中，"气氛"及表意气氛

的关键词时有出现,如表 5.6 所示,并且对其体验效果起到了正向积极的作用。①

表 5.6 场境叙事 VR 电影受众评测中的"气氛"类关键词[111]

VR 电影	表意"气氛"的关键词	Steam 评测结果	沉浸阈范围
《夜间咖啡馆 VR》(The Night Cafe: A VR Tribute to Vincent Van Gogh)	迷人的(beautiful)、放松的(relaxing)、有趣的(interesting)、气氛(atmosphere)、富有感染力的(atmospheric)、怀旧的(nostalgic)、奇特的(curious)、感人的(moving)、可怕的(spooky)、超现实的(surreal)、迷幻的(trippy)、舒缓的(calming)、气氛(ambiance)	特别好评(95%,共 182 篇)	深度
《达利之梦》(Dreams of Dali)	宛如梦境、神秘的(mysterious)、迷人的(beautiful)、欢乐的(fun)、幻觉(illusion)、迷幻的(trippy)、古老神秘岛般的(old Myst)、非常可怕的(very eerie)、更好的气氛(meilleure atmosphère)、有感染力的(atmospheric)、令人愉快的(enjoyable)、伟大的(great)	特别好评(82%,共 71 篇)	深度
《神曲》(Senza Peso)	奇幻、魔幻、迷人的(beautiful)、迷幻的(trippy)、奇妙(fantastic; fantasy)、有趣(interesting; interessante; fun)、怪诞的(eerie)、神秘的(mystical)、气氛(atmosphere; ambiance)、令人放松的(relaxing)、梦境般的(dreaming)、可怕的(terrifying)、古老神秘岛般的(old Myst)、诗意的(poetic)、超现实的(surreal)、神奇的(magical)	特别好评(93%,共 231 篇)	深度
《深海》(the Blu)	可怕的(terrifying; frightening; scarier; freaky)、美丽的(beautiful)、令人敬畏的(in awe; awe-inspiring)、令人放松的(relaxing)、令人着迷的(mesmerizing)、有趣的(fun)、宏伟的(magnificent)、极具感染力的(very atmospheric)、舒缓的(calming)、情绪(emotions)	特别好评(84%,共 961 篇)	深度

3. 现实性:超真实栖居

场境叙事中,虚拟场景的搭建非常重要,因为"场境"在"纯文本"(未被受众体验时)以及受众体验阶段皆扮演了"大影像师"的角色,场境与受众共同承担了叙事职责。场境叙事的完整运行机制还在于受众对 VE 的体验及其体验之后所产生的理解、发现、感悟、认知。文本中的"空间"在叙事进度的自我完善中逐渐演化

① 数据源自 Steam 网站,取样时间为 2019 年 2 月 11 日。

为"场境"。

从"空间"到"场境"的演化是一个对前者赋予情感和意义的过程。正如"空间"到"地方"的进化:"空间比地方更为抽象。最初无差异的空间会变成我们逐渐熟识且赋予其价值的地方",这是因为"成年人的情感随着年龄的增长日渐丰富,于是他们对地方的意义就有了日渐深入的理解"。对 VR 电影这种兼具虚拟性与物质性的"空间-地方"而言——即对应"拟像第三序列",或处于"第三空间认识论"中——则升华为"场境"。并且,VR 电影中的 VE 在成为"场境"后具有更强的物质性与现实性,因为"假如我们对一种物体或一个地方的体验是完整的,也就是说,我们调动了所有的感官且经过了大脑积极的反思,那么它就实现了具体的现实性"。[38]4,14,25 具身认知理论的要点之一在于:大脑会通过身体(的性质、感觉和方位等)来认知世界。现阶段 VR 电影暂时还不易用数字技术模拟所有的感官通道,但能够为受众营造一种"空间感",原因如前所述。

通感效应也是场境叙事的重要原理。即使是对物理世界的真实建筑而言,设计目的中的美学层面也往往是激发人类某个感性领域的特质。由于人类的感觉世界具有整体性,眼、耳、鼻、舌、身等"五根"与大脑中的意根具有相通性,因此会产生"通感"效应。艺术工作者善于运用通感效应来实现情感效果。"通感"是生理学、语言学中的术语,亦称"联觉"或"感觉挪移"。[37]36 通感效应更可解释 VR 电影中的"空间感",并印证了受众对之"调动了所有的感官且经过了大脑积极的反思"。关于通感效应,6.1.3 节中将进一步详细阐述。

随着媒介时代的演进,在很多哲学家的观点中符号真实的重要性渐趋提升,甚至赶超形象真实、物理真实的重要性。鲍德里亚的"拟像"理论强调现实世界成为一个由模型和符号决定的世界,模型和符号成为控制世界的方式[112]。格诺特·波默认为:"如今完全不再知觉对象,而只知觉信号(符号)。"VR 电影中的符号既具有一定的物质性,又具有丰沛的拟情性、意指性。因此 VR 电影的"虚拟真实"是符号表意真实,且随着 VR 技术水准的攀升,场境似真性越来越接近或还原物理真实。可以说,诸多理论与实践文本印证了 VR 电影的场境具有显著的现实性。

5.3.3　场境叙事话语:符号行动元

通过前文的分析,可见营造深度沉浸阈场境叙事的关键在于虚拟空间中的触媒、气氛等质素,从而让受众融入虚拟空间、产生强烈的情感或认知。将触媒、气氛等抽象概念转换成 VR 电影内容中的实体,使之成为作品语言,关键在于使用

对应的"符号"元素。因此，符号是建立深度沉浸阈场境的最重要质素。但并非所有符号都可以或必须营造场境叙事中的深度沉浸阈，只有具备"行动元"①职能的符号才是营造深度沉浸阈，亦即深度沉浸阈场境叙事的关键。因此，将"符号行动元"定义为场境叙事话语。

符号代表了一种文化的核心，是以某种形式提炼出的文化精髓。符号通常是可以瞬间或快速被识别的，因此，运用巧妙的符号可以使受众在进入VR空间伊始就塑造体验。符号给人的直接印象通常代表着一种良好情感的关联，但亦有时是消极的。符号与受众之间的这种关联是营造深度沉浸阈的高效条件。例如，《夜间咖啡馆VR》中的向日葵、梵高、流动的星月夜等多带给受众一种"惊喜"感，这是正向情感关联。《神曲》第一场景即将结束处出现的巨大人脸则多带给受众一种"可怖"感，这是负向情感关联。Blocked In 中，下落的俄罗斯方块则比较倾向于产生正向情感关联和中性情感关联。但本书的调研结果显示，这三部作品皆属于深度沉浸阈范围。

与其他类型的叙事相比，场境叙事中的符号行动元突出一种神秘、探索、转变的特质与作用。受众与符号行动元的相遇本身就是一种"探索"，这能够让受众在体验过程中明显感到一种"转变"，无论是情感方面还是认知方面，这种转变也意味着临场感的产生。《夜间咖啡馆VR》中的梵高、流动的星月夜，Blocked In 中下落的俄罗斯方块都是场境叙事的行动元。在《夜间咖啡馆VR》中，受众看见向日葵、梵高，会感觉自己正身处梵高眼中的"世界"。具有"神秘"特征的行动元能够营造更深度的沉浸阈，有助于激发更高度的沉浸感。《夜间咖啡馆VR》中设计了隐藏在窗外的流动的星月夜，受众在发现它时会产生兴奋、惊喜的感觉，这一符号行动元的强大叙事功能甚至使得很多受众因深受触动而瞬间"流下了泪水"[102]。② 符号行动元亦是对虚拟世界赋予"存在"哲学意义的关键。

表 5.7 对符号行动元在 VR 电影场境叙事中的工作方式和效用进行了较为全面的归纳分类。

表 5.7 符号行动元叙事话语的作用

符号行动元	作用
色彩	创造情绪和情感的戏剧化转变
文化及模因	为受众提供一种与虚拟空间（虚构/非虚构）中的地方及人们相关的观念、价值观、特色、特征

① 即格雷马斯提出的"行动元"，详细释义见 2.1.2 节。
② 资料源于2017年瑞丹斯（北京）国际VR电影节的受众实时体验调研，以及 Steam 网站上的多篇受众评测。

续 表

符号行动元	作用
物理特征	创造时间、地方、历史、文化的直接感觉
大特征	赋予虚拟空间中面向受众的目标感/使命感
主题和故事	对空间赋予"存在"意义

下面对每种符号行动元的释义、作用进行详细阐述和举例。

(1) 色彩

色彩包括色相、色调、饱和度等属性。色彩蕴含着丰富的符号学特征,能够对空间感知、受众情绪产生直接影响。例如,《达利之梦》中以深蓝色相、暗色调为主,与达利的超现实主义画作风格相呼应,营造出一种神秘的气氛。《走入鹊华秋色》则几乎保持与原作《鹊华秋色图》(〔元〕赵孟頫,1295 年)相同的色调,在建构虚拟空间时增加的艺术表现选择了中间偏高的暖色调,营造出秋日山间的温暖、平和、悠远之意境,如图 5.8 所示。

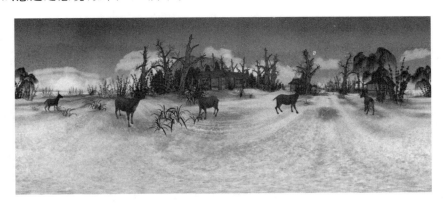

图 5.8 《走入鹊华秋色》平面截图

(2) 文化

文化是最富含人文意味的广义概念,是相对于经济、政治而言的人类的全部精神活动及产品,涵括了时间与空间的范畴。文化符号指具有与文化相关的特殊内涵或意义的标识,是文化的重要载体和形式。文化与模因(meme)密切相关,在《牛津高阶英汉双解词典(第 9 版)》中,"模因"被定义为"文化的基本单位,通过非遗传方式,特别是模仿而得到传递"。文化符号可用于建立虚拟世界与受众之间的联系,以及创造空间连续性的感觉。例如,"向日葵""星月夜"在一百多年来的传播和受众鉴赏中早已衍变为象征梵高的符号,在《夜间咖啡馆 VR》中这些元素也被用作了有效的行动元,即场境叙事话语,如图 5.9 所示。

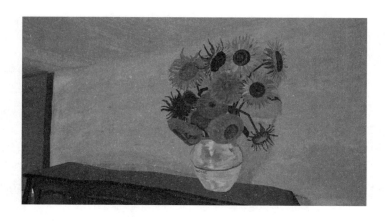

图 5.9　《夜间咖啡馆 VR》中的"向日葵"

（3）物理特征

无论是建筑形态还是内部装饰方面的物理特征，都能够使虚拟空间和受众之间建立一种联系，从而拥有比空间中其他元素更强有力的叙述能力。这能够帮助传达空间的本质以及在此基础上的大创意。如 VR 交互电影 Café Âme[①]，场境叙事主旨在于表现一个地方和传达一种感觉，其中咖啡馆的内部装饰特征、外部街道风貌（见图 5.10）都呈现了一种浓厚的怀旧、平和的风格，营造了创作者所要实现的首要目标——"非常舒适"的"气氛"[113]。

图 5.10　Café Âme 之室内场景（左）和室外街道（右）

（4）大特征

大特征主要指在体积和功能上都较为"大型"的特征和标志性虚拟实体，如喷泉、表演、著名景物/景点等元素，赋予空间一种目标性/使命感。例如，《神曲》中

① Café Âme（2014 年）由 Robyn Tong Gray 创作，Otherworld Interactive 公司发行，在本章和第 6 章进行详细分析。

河流一侧巫师扮相的表演就是在向受众传达"这是一部 VR 魔幻式歌剧体验"及其内容风格,如图 5.11 所示。

图 5.11　《神曲》中岸边的魔幻表演

(5) 主题和故事

具有特定意义的主题或跨越时空的永恒故事能够给予受众一种领悟,即感受和理解此虚拟空间,尽管这个虚拟空间的内容可能是完全虚构的,如《博斯 VR》《夜间咖啡馆 VR》《走入鹊华秋色》。包含文化模因的符号可帮助传达虚拟空间的重要的大创意。例如,《博斯 VR》(见图 5.12)以博斯的著名画作《人间乐园》为主题和故事,创建了一个 VR 版的宏景叙事。

图 5.12　《博斯 VR》场景 II

5.4 深度沉浸阈VR电影场境叙事创作策略

5.4.1 VR电影场境叙事创作方法

如前所述,《夜间咖啡馆VR》中虚拟空间的建构并非梵高画作的简单拼贴或堆砌,而是VR创作者按照创作主旨,在尊重时空真实背景的前提下,充分发挥艺术想象,进行的忠于现实性、逻辑性的"超现实"创作。这种"现实—想象—组合"的过程,正是VR电影场境叙事创作的概要步骤。

1. 选择主题

要创作一个场境叙事VR电影,创作者必须首先选定一个主题,如艺术体验、剧情讲述等。借用"第三空间"理论,主题的灵感来源可以是真实空间或虚构空间,即位于"第一空间"或"第二空间"区间,亦可二者兼有。无论是何种主题,创作者一定要对此问题持有清晰的答案和合理的观点:"为何是这个主题?为什么它一定要用VR媒介来表现?"

2. 选取相关素材

场境叙事的艺术传播过程中含有较多的感性成分,因此,如何将抽象的艺术感知在VR电影中转化为具象的叙事质素,是此类叙事创作的重难点。确定了场境主题之后,应严格围绕主题选取相关素材,以将"想法世界"转换为虚拟空间的"物质世界",建立二者之间的联系。例如,《夜间咖啡馆VR》中的梵高画作都是VR创作者精心选取的。再如,《神曲》让受众成为主角进行超现实主义空间之旅,其中的场景道具(包括蓝色魔法球、火焰山等)是一种关于灵界与生存的隐喻。

3. 保留想象空间

"要把VR用到真正有用之处。"这不仅体现在主题选择上,还体现在主题确定后内容的设计上。例如,场景的元素要有针对性地进行选取,不应是缺少内涵意义的简单堆砌。VR媒介具有构想性,因此空间搭建、道具摆放应在某种程度上给受众以思考和启发。空间到场境的进化过程中,不可或缺的即是受众审美想象。

4. 叙事意义完整性组合

此部分为创作过程的主体,场境叙事 VR 电影虽然不具有或很少具有经典叙事中的显性剧情,但它们仍是叙事的一种或多种类型。*Blocked In* 获得提名的奖项就对文本类型进行了界定:"非游戏"以及"故事"。这说明,它完全符合"叙事类电影"的要求。所以,场境叙事 VR 电影的完整性建设在于:意义场景的表现;使受众有所发现,或疑惑得到解释;使受众的情感得到升华。

此外,还需注意控制镜头的移动速度。对六自由度 VR 电影而言,受众可在其中自由走动,因此能够自主控制移动速度。但在三自由度作品中,镜头速度是在创作阶段就已经确定好的。如今,VR 晕动症无法根除,但可通过策略加以控制,镜头速度不宜过快,可设计转场技巧,如《神曲》中的"穿越式"转场。

5.4.2 建构场境之"世界"元素

全面概述 VR 电影场境叙事相对于经典叙事学的所有扩增,将超出本章的论述范围,因此,以下讨论将聚焦于笔者所认为的 VR 电影场境叙事学需要关注的最突出的问题:建构"世界"、受众参与模式、能保持叙事意义完整性的参数的组合。VR 电影的场境叙事创作,归根结底是建构一个具有意义的"世界"。在这个"世界"中,至少需要存在一个如前所述的"情感触媒",能够引起受众的共鸣,从而让虚拟空间成为一个有意义的叙事空间。

此处以"玛德琳效应"进行互文性参照。小说中的"我"之所以在成年后因一块浸过茶水的"玛德琳"而产生那种奇特又微妙的感觉,最表层的原因是他在儿时也曾以这种方式品尝过"玛德琳",即这种味觉和嗅觉是他亲身拥有过的一种"体验"。而作者用了那么多篇幅去描写的感受都是在"体验"之上所产生的。但"体验"并非触媒元素的必要条件,当触媒本身就是一个大众意识符号时,它不再需要一定的"体验"。此外,触媒并非一定具有物质属性(物体、地方等),也可能只是一种抽象气氛。图 5.13 所示为场境叙事 VR 电影中建构世界的原则。

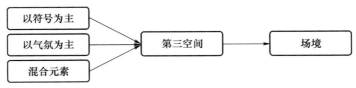

图 5.13 场境叙事 VR 电影中建构世界的原则

深度沉浸阈VR电影叙事
——事件·场境·异我

1. 以符号为主

"符号是意义的仓库",已经具有意义的符号就是一种"成熟"的场境元素。例如,在《夜间咖啡馆VR》中,创作者Mac Cauley按其创作原则之一—"物体应该传达一种情感"选择了相应的符号:向日葵、星月夜、梵高的书信等。对目标受众而言,这些元素是梵高的隐喻,受众在VR世界中"邂逅"它们时,能够激发情感的共鸣。再如,*Blocked In* 是以"俄罗斯方块"为触媒的场境叙事。

触媒具有不同的等级,有些较容易被发现或已被明确标示为VR电影主题,如《莫奈花园》《帆船》,有些则对受众在某个领域的知识素养有较高的要求,如《夜间咖啡馆VR》中的吉努夫人、*Blocked In* 中总是停留在某一页的日历等。

总之,场境叙事VR电影能够让受众相信,真的存在那样一个"世界"可以让人"身临其境"地体验。

2. 以气氛为主

气氛是知觉者和被知觉者共有的现实性,既作为被知觉者的"在场"领地,又意味着知觉者以一定方式身体性地在场。气氛是一种似主体性(subjekthaft)的概念,审美意义重大。VR电影场境叙事以气氛为主,意味其更多地想为受众营造一种感觉。与"以符号为主"类型不同的是,其更加倾向于输出一种主观感受,因此更加抽象,甚至是一种暂时难以透彻言说[40]的情感①。

如 *Café Âme*,创作者Robyn表示希望创建一个"自己喜欢待在那儿的地方",一个"让人感觉怀旧、忧郁、平和的地方"。因此,她主要通过营造气氛来设计场景:下着雨的巴黎,一个孤单的夜晚,街边的咖啡馆里,机器人店主面前放着一杯(不能喝的)咖啡。室外环境有着雨后的湿润,整个场景彰显一种宁静、单纯的气氛。作品营造了场境的深度沉浸阈,有些受众在这间"咖啡馆"里坐了长达10小时之久,并且"真的为自己泡了一杯可以喝的咖啡"[4]。

3. 混合元素

一些作品既不采用已有符号,也不可以营造气氛,而是选择了真实或虚构的元素(人、场景、物品等)来搭建第三空间。混合元素并非指在一部场境叙事VR电影中必须融入多个、多种元素,而是意为可以选择任何主题的元素,只要能够营

① 在《气氛美学》一书中,作者格诺特·波默认为"气氛""指向的是审美上意义重大的但有待完善和阐明的东西"。

造场境深度沉浸阈。此类作品如 VR 电影《东京线条》、《走入鹊华秋色》、*Notes on Blindness*、*Minecraft* 等。混合元素的选择涉及美学、心理学、地理学、经典文化、大众文化等诸多领域。这要求创作者必须对相关的文化有广泛且深入的了解。可以说,混合元素本身就自带了某种"故事"。图 5.14 以椅子为例,说明了同一种元素由于自身特质、目标功能不同而在叙事功能方面的差异。

功能　　　　设计　　　　主题　　　　故事

图 5.14　椅子的叙事功能差异

在场境叙事 VR 电影中,如以一幅画作为场境叙事元素,就要求受众在浸入画作 VR 空间时能够"回忆起作家的生平",思考"这幅画在画家的发展历程中占有怎样的地位",受众就会自然提升对艺术的感悟力。深度沉浸阈的标志还在于迸发的感悟,如"忽然间,这些往事会让他发现,画作里有一些被忽视的妙笔,在之前从来没引起过自己的注意"。

5.4.3　深度沉浸阈 VR 电影场境叙事范例

《夜间咖啡馆 VR》是现阶段场境叙事类 VR 电影的突出代表作。此外,还有一些 VR 电影可视为此类叙事作品,如《达利之梦》《神曲》《走入鹊华秋色》《莫奈花园》《帆船》等,如表 5.8 所示。

表 5.8　场境叙事类 VR 电影作品

VR 电影	自由度	内容	场境叙事审美情感
《夜间咖啡馆 VR》	六	以梵高的《夜晚的咖啡馆》等后印象派画作为灵感及素材来源,创作的虚拟咖啡馆体验	惊喜、领悟、感动、舒适、依恋、敬意
Blocked In	六	走进"俄罗斯方块"发明者阿列克谢·帕基特诺夫的房间,通过探索和发现来体验虚拟空间	惊喜、领悟、童趣、怀旧、敬意
Café Âme	六	化身为一个咖啡馆的机器人店主,在雨夜坐在窗边欣赏巴黎的街道	舒适、怀旧、惊喜、平和、有趣

续表

VR电影	自由度	内容	场境叙事审美情感
Bosch VR	三	坐在一条飞翔的大鱼上,进入画家希罗尼穆斯·博斯的《人间乐园》VR空间,并以各种视角观看	奇观、自由、魔幻、荒诞、惊讶、诡异
《达利之梦》	三	灵感源自超现实主义艺术家达利的作品,将其进行立体化、空间化	神秘、敬畏、梦幻、领悟、静谧、诡异
《神曲》	三	根据迷你歌剧 Cory Strassburger 和 Alain Vasquez 改编的沉浸式魔幻歌剧体验	魔幻、神秘、诡异、穿越、奇观
《走入鹊华秋色》	三	将画家赵孟頫的《鹊华秋色图》创作成相应的VR空间,受众乘坐小船在其中前行观赏	舒适、优美、悠远、温暖、敬意、和谐
《莫奈花园》	三	将印象派画家莫奈的多幅作品进行VR式拼贴的虚拟空间,以《睡莲池》为主	优美、雅致、热烈、自然、领悟
《帆船》	三	色彩斑斓的印象派帆船的立体空间	童趣、热烈、旷远、自由

5.5 本章小结

在场境叙事中,"场境"的建构最为重要。"场境"概念赋予虚拟环境以意境及受众审美情感。"场境"是对空间、地方、景观、环境的综合,涵括三、六自由度以及不同感觉维度的 VR 电影。本章通过实例详细分析了场境叙事的运行机制、路线、身份建构等,阐述了场境的特征:触媒性、抽象性、现实性。本章的研究给出了 VR 电影场境叙事创作策略,包括场境叙事创作手法、建构场境之"世界"元素。场境叙事明确了 VR 媒介中以空间、场景为主体的一种全新的叙事类型,丰富并提升了 VR 电影的美学内涵、艺术价值。立足于受众的具身视角进行 VR 电影场境叙事是营造深度沉浸阈的全新路径。

此外,未来 VR 电影不仅将把摄影机视角自由转交给受众,还将赋予受众对文本内容的控制权,从这一角度而言将更加符合安德烈·巴赞的"完整电影"观。因此,未来的场境叙事创作应追求视角与化身的一致、场境与叙事之间的平衡。

第 6 章 具身的他者：深度沉浸阈 VR 电影异我叙事

拥有一个身体，对一个生物来说就是介入一个确定的环境。

——莫里斯·梅洛-庞蒂[114]

克里斯·米尔克曾在 2015 年的一次 TED 演讲中将 VR 描述为"终极移情机器"（ultimate empathy machine）[26]84-85。的确，VR 技术由于其与生俱来的沉浸感、交互性、想象性（"3I"特征），被认为是目前最能创造具身认知与激发移情作用的媒介。在本书的研究语境中，高效具身与显著移情实际上源自 VR 电影的深度沉浸阈。受众通过 VR 体验产生了新的具身认知与移情感悟，也意味着他们的认知系统中建立了"异我"。"异我"在 2.2.3 节中有初步阐释，本章将对此进一步详细论述。能够激发受众产生强烈异我认知的 VR 电影需要具有深度沉浸阈，"受众-内容"之间的交流是其中必不可少的叙事元素。

6.1 "异我"与交流

尽管"沉浸""身临其境"几乎已经成为 VR 的标签，但由于诸多原因，并不能说当前 VR 电影叙事的最理想境界是让受众真正地"存在"于故事中。因为这种存在不仅意味着受众成为虚拟世界中的角色、参与故事发展，还要求其在故事世界中具有一定的控制能力，如在不同程度上控制角色的行为、决定事件的进程。这种基于代码的人机交互目前已有相关作品，但剧情设置普遍过于简单。立足于深度沉浸阈 VR 电影叙事创作的现实意义，本章不对这种技术层面人机交互式的 VR 电影作专门探讨，而是对"交互"赋予更加广阔的范畴，即人影间"交流"（communication），来发掘一种更加具有实践意义的 VR 电影异我认知叙事。

需说明的是，第 4 章（VR 电影事件叙事）、第 5 章（VR 电影场境叙事）涉及了不同程度的交互元素，但交互并非其叙事的重点。本章以"交流"（即广义交互）为

线索,研究基于"异我"认知、具身体验的深度沉浸阈VR电影叙事,与前文偶有涉及的交互相比,最大的区别是交流叙事重点在于受众"参与"了VR电影故事,无论其是否对文本有所"输入",都"存在"于其中。若以受众和VR电影影像信息(作品)之间的关系作为区分,三种VR叙事类型如图6.1所示。

图6.1　三种VR叙事类型侧重的"作品-受众"关系

6.1.1　VR电影的"异我"认知

1. 自我和"异我"

正如马歇尔·麦克卢汉所说,"媒介即人的延伸",3I特征使得VR媒介对受众作用的维度、强度、广度、深度皆大大增扩,VR体验所形成的具身认知直接作用于受众的自我意识。哲学家、心理学家威廉·詹姆斯(William James)将自我经验分成三个部分:物质我、社会我、精神我。"物质我"指与个体周围的物质客体相伴随的"躯体我";"社会我"指关于别人对自己看法的意识;"精神我"指监控内在思想与情感的自我。他认为,与自身相关的一切事物都会在某种程度上成为"自我"的一部分。这一理论是心理动力学的核心。[115] 依照此理论,受众在体验VR电影时同样能够产生自我经验,且这种自我经验包括不同程度的物质我、社会我、精神我,高度近似于现实经验。下面按照三者在VR电影中产生的必然性顺序进行分析。精神我是VR电影接受中必然生成的,物质我和社会我则占有不同的比重。

首先是物质我。前文已经分析过,VR电影兼具物质性与虚拟性,受众在VR电影中与影像世界的交互是带有物质属性的。一方面,受众在观看/体验VR电影时所做出的头部、手部、腿部、脚部等各个身体部位的动作,以及与语音交互相关的说话等面部指令,本身就是一种毋庸置疑的物质躯体行为。另一方面,VR

电影的底层技术是基于物质世界的,并且在一些配备了感觉模拟等辅助装置的作品(如《肉与沙》)中,影像环境的物质实在性更加突出。所以,VR电影的受众自我经验包含了"物质我"成分。

其次是社会我。马克·扎克伯格等人认为VR将成为"下一代社交平台",虽然暂时不能确定这种观点的正确性,但目前已经出现了不少VR社交应用,以及数部多人互动式VR电影。在此类VR电影中,受众如同在真实世界一般与他人产生联系,获得他人对自己的看法,也就得以萌发"关于别人对自己看法的意识"。所以,VR电影同样能够产生"社会我"的自我经验。

再次是精神我。一些VR电影将受众身份设计为叙事的第一人称视角,使受众化身为电影中某个人物角色,这一方面产生了一定程度上的"物质我""社会我",另一方面受众在"他者"身份的直接体验中自然获得了身为他者的"监控内在思想与情感的自我",即"精神我",这亦是本章重点讨论的"异我"认知。

综上所述,受众在经过VR电影接受之后可以产生自我经验的意识,且这种自我经验的成分较为复杂,既近似于现实体验,又融合了"后人类""超真实"等赛博性质。以上詹姆斯的理论是心理学领域最为权威和典型的一种,此外还有荣格、马斯洛等人论及的相关理论。例如,现代理论从认知角度将自我描述为"自我概念"和"可能的自我"。在VR电影场境叙事或以第一人称视角叙事的VR电影中,审美接受产生的自我认知就非常近似于"可能自我"(possible selves)[115]。如果说人类在完全的现实物理世界中产生的是最为科学界、大众所认可的确定意义上的"自我"概念,那么以此作为参照系,在VR电影中所产生的近似于此但成分更加复杂,融合了更多异于现实物理世界的认知心理,尤其表现为基于"异我"身份/状态的"异我"认知。本书将以创造"异我"认知为主要叙事目标、叙事作用的VR电影叙事称为异我叙事。

2. 认知和参与

认知(cognition)是各种形式的知识的总称,是对个体心理的研究。认知包括内容和过程。认知内容指个体所知道的概念、事实、命题、规则和记忆。认知过程指个体"如何"以一种让自己能够解释周围世界,并且为生活中的需求找到创造性解决办法的方式,操纵这些心理内容。[115]

美国视听教学教育家埃德加·戴尔(Edgar Dale)曾提出"经验锥"(cone of experience,又称"经验之塔",1946年)模型,如图6.2所示。戴尔以此描述各种视听媒介的具体性,主要目的在于传达人类获取知识、经验的层次。[27]13尽管戴尔自己曾表示这一模型并不具有绝对性,但教育界、心理学等多学科领域一直将其

视为重要指导,因此其具有较为权威的参考价值。

图 6.2 戴尔的"经验锥"模型

正如孔子所说:"闻之我也野,视之我也饶,行之我也明。"由图 6.2 可见:一方面,直接目的经验为理解行为提供了最佳基础;另一方面,参与(戏剧化体验、设计经验、直接目的经验)是经验锥最具体、最基础的部分,也是认知和学习活动最有效、最直接的模式。VR 电影及其他 VR 体验能够提供经验锥多个层次的认知手段。如前文所分析的 VR 叙事,VR 电影的本质之一是提供一种理解、感知和体验,无论是理解一个"事件"、感知一处"场境",还是体验一种"异我",皆可概括为"认知"。身临其境、身体力行的积极"参与"行为最能产生有效认知,这是 VR 电影在创作"异我"认知叙事时可以优先设定的策略。

6.1.2 交流:VR 叙事传播本质

"交流"(communication)通常指两个或两个以上个体之间的沟通和互动,意味着相互产生联系和影响。VR 电影"作品-受众"关系正属于此种交流,无论是三自由度还是六自由度,无论是否设有交互控制模块。本书对交流的定义更加抽象和宽泛,指两个"存在"(entity)之间的能量交互,即使只是一个对象与另一个对象"碰撞"的原因和结果。作为艺术作品的 VR 电影,交流双方主要包括"受众-技术"和"受众-内容"两种结构。受众通常首要关注的是体验而非技术,因此可将

"受众-内容"关系视为受众与 VR 电影之间交流的本质。

VR 技术创造的世界是介于现实物质与虚拟数字之间的"超真实"空间,VR 电影为受众提供的"参与""体验"是建立于此基础之上的一种感知行为,与心理学密切相关。感知包括感觉和知觉,主要任务是对远端刺激和近端刺激进行处理和理解。远端刺激是客观现实世界中的真实物体和事件,近端刺激是来自实际到达感官(眼睛、耳朵、皮肤等)的远端刺激的能量。[27] 作为初级过程的感觉使得低水平的远端刺激通过近端刺激识别,更高层次的知觉则将来自感觉的信息进行过滤、组织和解释,以赋予其意义并创造主观的、有意识的体验。

VR 内容是一个人工的远端虚拟世界,VR 系统将此远端虚拟世界投射到受众感官之上,这种投射即为受众与 VR 内容之间的"交流"。无论是何种题材的 VR 电影,都基于人影之间的交流。因此,以强化认知为 VR 电影"交流"的源目标,有助于创作深度沉浸阈异我叙事。交互是这种交流的子集,亦是 VR 电影不同于其他多数媒介的优势之一。

深度沉浸阈 VR 电影可以视为"作品-受众"之间的和谐交流。属于底层技术的软件和硬件实现了高效协同工作,以提供引人入胜的交互和体验。与客观物理世界相似,VR 电影的交流同样可分为直接交流和间接交流,如下所述。

1. 直接交流

直接交流是两个存在(主体)之间能量的直接传递,没有中介和附加解释。例如,在现实生活中,两个人通过面对面的交谈进行直接的信息交换和意见沟通。在 VR 中,受众与虚拟感官刺激(如形状、运动、声音)之间会被加入也需要加入一个人工中介,即 VR 系统。理想状态下这一系统被认为是不可感知的,如自然交互。当一个 VR 体验的设计目标是直接交流时,VR 创作者应该试图将中介透明化,让数字生成的远端刺激、近端刺激具有高度似真性。受众从而自然感知、理解虚拟感官刺激以及进行交互,并感觉与虚拟世界以及其中存在的对象是在直接交流。VR 中的直接交流包括结构型交流(structual communication)和内在型交流(visceral communication)。[27]10

(1) 结构型交流

结构型交流是世界的"物理",不是描述或数学表征,而是康德所说的自在之物。结构型交流的一个例子是球从手上弹开。人类总是处在与物体的联系之中,这有助于对个体状态进行定义,如握着控制器的手的形状。世界及人类自己的身体通过感觉直接告诉人类某个结构是什么。虽然思想和感觉并不存在于结构型交流中,但这种交流为感知、解释、思考和感觉提供了起点。

为了让人类大脑中的想法在时间流逝中得以保存,就要将其变为结构化形式,诺曼(Norman)称其为世界的"知识"。记录的信息和数据就是结构化形式的明显例子,但有时不太明显的结构化形式是交互的符号和限制。为了通过VR给受众带来体验,需要提供"结构型"的"刺激"使受众能够感觉到内容以及与之交互。这些结构型刺激包括显示屏上的像素、头显/耳机中传输的声音、手柄发出的声音或振动等。因此,VR观影的结构型交流相当于通常意义上所说的人机交互。

(2)内在型交流

内在型交流是无意识情感和原初行为的语言,而非情绪和行为的理性表现。人类的内在型交流总是介于结构型交流和间接交流之间。"存在"(presence)是一种通过直接交流充分参与的行为,尽管主要是单向交流。内在型交流通常发生在人的社会生活中,如坐在山顶上、从太空俯视地球或与某人进行眼神交流(无论是在真实世界中还是在VR中通过化身)。尽管人们常常试图将这种体验转化为间接交流,但完整的内在型交流是无法用语言表达的。例如,向他人解释VR是什么与体验VR绝非等同。

2. 间接交流

间接交流通过某种中介将两个或两个以上存在进行连接。中介未必是物质性的,事实上其通常是人类思想的解释,位于世界和行为/活动之间。一旦人类解释事物并为事物赋予了意义,就将直接交流变成了间接交流。间接交流包括通常意义上的语言,如口头语言和书面语言,以及手势语言、内心想法(如与自己交流)。间接交流包括谈话、理解、创作故事/历史、赋予意义、比较、否定、想象、说谎、浪漫。这些不是客观、原初物质世界的组成,而是人类用自己的头脑所描述和创造的。

间接的VR交流包括:受众关于VR世界如何工作的内部心智模型,如解释VR世界中发生的内容;间接交互,如移动滑块改变对象属性,能够改变系统状态的语音识别,面向计算机作为信号语言的间接手势。

可见,交流在VR中以及受众对VR电影的接受中以各种形式存在。例如:结构型直接交流包括受众观看头显显示屏、聆听声道音频、握动和感受手柄等行为;内在型直接交流包括受众在观看/体验VR电影时凝视影片中的角色、在故事空间中行走等;间接交流诸如受众关于一部VR电影的接受心理、对故事/体验的理解、通过可视化指令(显性的非自然交互)与VR内容进行的互动等。

正如Jason Jerald所言,"VR就是交流"[27],VR电影传播本质之一即受众与

内容间的交流。通过以上分析可见:内在型直接交流是 VR 电影接受中最接近真实世界体验的交流类型;结构型直接交流是内在型直接交流的基础;间接交流更接近于一种显性的非自然交互。三类交流之间并非完全相互独立,而是互有重合。

6.1.3 感觉与通感

在深度沉浸阈 VR 电影创作中,理想的人影交流是一种趋于真实世界感知的隐性模式,现阶段暂时难以完全实现。一方面,自然交互因此成为 VR 技术、VR 电影赢得突破的关键;另一方面,以心理学等相关理论为指导,有效运用成熟技术创造高效交互是因地制宜的创作策略。通感效应是深度沉浸阈 VR 电影异我叙事创作中可以借鉴的心理学重要原理。

按照感觉器所处的位置,人类感觉至少有两种分类方式。第一种分类指外部感觉,感觉器位于身体表面或接近身体表面的地方,包括视觉、听觉、嗅觉、触觉(或肤觉)、味觉五类。第二种分类反映机体本身各部分运动或内部器官发生的变化,此类感觉器位于各个相关组织的深处(如肌肉)或内部器官的表面(如胃壁、呼吸道),包括运动觉、平衡觉、机体觉三类。[116] 通常在讨论人机交互系统的输出端时,采用第一种分类方法,即"五觉"说。在第二种分类中,运动觉被认为与 VR 沉浸感、临场感的来源密切相关。

杜牧诗云:"歌台暖响,春光融融。"宋祁词曰:"红杏枝头春意闹。"在这些意境优美的诗句中,"响"何以"暖","春"怎么"闹"? 或言之,听觉如何与温觉相连,视觉如何与听觉相连? 从科学角度来看,这并非诗人们的凭空想象,而是来源于人类的一种心理学能力,即"通感"。通感现象由高尔顿发现,属于认知神经科学领域。它指由一种感官刺激引起的另外一些无直接关联的感官知觉的心理过程。引发通感的刺激为"诱发刺激",诱发刺激引发的感觉为"伴随体验"[117]。Ullmann 曾对文学作品中的通感进行了调查研究,发现感觉的移动方向主要为由较低级向较高级、由较简单向较复杂[118]。William 认为词语从其最初的感觉意义转移到另一种感觉形态,遵循一定的顺序,如图 6.3[119] 所示。

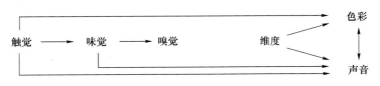

图 6.3 通感转移的顺序

通感现象还涉及多感觉整合。对人类主体而言,从社会环境、情景中接收的刺激信息通常经过不同的感觉通道(如视觉、听觉、嗅觉),而人类总是能够自动整合来自多个感觉通道的信息。此过程称为"多感觉整合"(multisensory integration),指将来自不同感觉通道(如视觉、听觉)的信息或来自同一感觉通道的不同信息(如视觉:视差、透视)合成为统一、连贯、稳定的整体知觉。研究发现,在此过程中,大脑并非给予每个通道信息等同的权重,即在某些情况下,某个感觉通道中的信息可能会得到优先加工而产生主导作用。通常认为,视觉是人类对于世界信息接收的最优势感觉通道。

通感现象、多感觉整合原理不仅可以解释艺术作品中的比喻等修辞手法,更可用于深度沉浸阈VR电影叙事创作。在VR电影的交流、交互中,暂时无法完全用技术实现的某个或某些感觉通道利用其他可达成的感觉通道进行补充。例如,充分利用现阶段较为成熟的视觉、听觉通道,创造VR电影感知交流体验,营造深度沉浸阈异我叙事。这种技巧可视为"交互隐喻",将在后文中详细论述。

6.2 交互隐喻:人影的交流

交互隐喻指利用用户已有的其他领域的特定认知、条件创造一种隐喻的人机交互,即趋于感知层面的交互,亦即人影交流。交互隐喻能够帮助用户快速建立交互机制的心理模型[27]278,这同时涉及心理学,尤其是错觉对意识的影响。例如,当VR环境中的受众认为自己在行走时,很可能其并未在现实中移动腿脚。交互隐喻也相当于"伪交互"[120],后一词最早指在互联网数据负载较大的背景下,提出的一种解决传输拥塞问题的方案,其原理思想在于"实际上用户需要的并不一定是与服务器进行'交流',也可能是'选择'自己感兴趣的内容并进行访问"[120]36。

在VR领域,由于现阶段难以将真正兼具即时性、一致性的多感官通道人机交互普遍应用于艺术创作,因此可利用具身、通感等理论,借助于较为成熟的感觉交互技术模拟全感觉通道效果,包括两种基本方式及二者的结合:影像内场面调度,如《解冻》、*Myrubi*、*Invasion！*；影像外感觉模拟,如《肉与沙》；二者协作的影像内外场面调度,如《抉择:派对的终结》(*Decisions：Party's Over*)。

6.2.1　影像内场面调度:基于视觉的交互隐喻

1. 镜像效应:认知自我

镜子不仅是一件日常生活用具,还在人类文明进步和社会媒介发展中被解读出更多意义、演变出更多价值。美国社会科学家和社会心理学家查尔斯·霍顿·库利认为(1902年),人的行为很大程度上取决于对自我的认识,而这种认识主要通过与他人的社会互动形成,如他人对自己的评价、态度等。即社会对个人的反馈是反映自我的一面"镜子",个人通过这面"镜子"认识和把握自己。这一理论强调了自我观念形成过程中"社会"的重要性,库利将之称为"镜中我"(looking-glass self)理论。之后,雅克·拉康提出了镜像理论(1936年),将一切混淆了现实与想象的情景意识称为"镜像体验"。他质疑了弗洛伊德所说的"本我"的存在,认为人类的自我认知过程中实际上并没有"本我"一说,而是从"前镜像阶段"过渡到"镜像阶段",后者正是所谓"主体"的形成过程[121]。

库利和拉康关于"镜子"的观点都可视为指向自我认知,二者的区别在于:库利的"镜中我"更加强调社会对个人价值的重要性,视角趋于客观;拉康的镜像理论则强调自我认知的心理层面,视角趋于主观。

"镜子"在艺术作品中从技术性的功能化到意识性的表达化,早已超越了自身,转化为一种具有"内在趣味"的普遍性的"镜像"[122],升华为一种具有审美价值的意象。在与VR电影具有一定叙事共通性的电影的发展历程中,镜子的运用较为常见。例如:《仆人》《红色沙漠》中,镜子扩展了观众的视野空间,提供了更加丰富的视角;《路边野餐》《盗梦空间》中,镜子模糊了虚拟与现实的边界,制造出奇幻的效果……镜子在影像艺术中被挖掘与升华出越发多元化、多维度的意义。在激发"镜像"意象的过程中,"凝视"是最具代表性的机制之一。首先,凝视行为本身就触发了镜子的原始功能,即照见自我;其次,凝视作为角色的动作,不仅涉及影中人的内心世界,也启发了观众的审美心理;再次,"凝视"镜像也暗喻着人开启了自我审视的历程,是一种自我认知。在VR电影中,由于受众叙事身份的转变(如常常作为叙事意义上的第一视角),"镜像"与"凝视"具有更大的叙事潜力,镜子将在VR电影中呈现更多可能。

2. VR 电影的"镜中我"

VR 电影试图为受众提供一个如临其境的空间,对虚拟视域中的受众而言,他们总是处于直接的"第一人称"视角,尽管未必是叙事第一人称视角。很多人认为,VR 技术的"沉浸"特性使得此媒介尤其适合进行第一人称叙事,但这并不容易实现。首先,实拍 VR 电影中不易使第一人称视角画面真正符合人眼观看习惯,也就难以实现受众感知与视觉的一致性。其次,拍摄过程中由于 360°相机的全景视域,工作人员所处位置需要精心设计。随着全景相机技术的发展,后者已经可以通过遥控器等方式解决,前者(视角问题)仍是影响 VR 叙事的一个方面。

目前已有数部 VR 电影采用了第一人称视角呈现方案,如实拍作品 *I Am You*、《干杯》、《解冻》(*Defrost*),VR 动画 *Invasion!* 等。其中,《解冻》以拍摄过程中摄影机的巧妙架设及叙事中"镜子"元素的应用,为 VR 电影交互隐喻提供了借鉴价值。现以其为例,阐述 VR 电影如何使用"镜中我"手法进行深度沉浸阈异我叙事。

《解冻》官方网站对故事内容作了如下介绍:"《解冻》发生在 2045 年,那时候液氮被普遍用于冻结病人,直到他们的疾病得到治疗。这部电影讲述了 Joan Garrison 在患病 30 年后从冰冻状态中醒来的经历。她与家人团聚,但团聚让她喜忧参半,因为随着时间的流逝,她的亲人变成了陌生人。《解冻》以 360°和 3D 模式拍摄,让受众直接从 Joan 的视角见证故事,营造一种亲密的沉浸式体验。"[123]

这部 VR 电影的拍摄总体采用一镜到底的长镜头,包括医院走廊、会客室等场景。影片采用第一人称视角,Joan 是受众在 VR 电影中的化身,且影片设置了非常清晰的身份代理。主角坐着轮椅,由医生推着她从医院走廊转到一个会客室。剧情富有科幻色彩,更加巧妙的是其叙事视角的设计、拍摄方式的创新、后期特效的运用。下面将重点阐释《解冻》中与"镜中我"理论相关的叙事成分。

(1) 叙事视角的设计

为了保证受众的第一人称视角与其化身、代理的一致性,营造受众的"代入感",视觉效果完全模拟坐在轮椅上的第一人称视角,受众在低头时会看见搭在轮椅上的脚,如图 6.4 所示,扭头看向身后时,会看见推着轮椅的医生。

第 6 章 具身的他者:深度沉浸阈 VR 电影异我叙事

图 6.4　VR 电影《解冻》截图(受众视角)

影片中演员的表演方式亦是配合叙事视角的重要方面。由于受众的身份是影片中的"我",因此其他演员在与之对话、沟通时主要采用直视摄影机的方式,如图 6.5 所示,这与第 4 章中的"吸引力"话语相似,亦是一种加深作品沉浸阈的手段。

图 6.5　《解冻》中"直视摄影机"的表演

(2) 拍摄方式的创新

拍摄方式直接决定了影像场内的叙事话语,巧妙的叙事视角需要相应的拍摄过程配合才能得以实现。该影片为了实现受众的第一人称视角,精心策划了拍摄过程。导演兰德尔·克莱泽(Randal Kleiser)扮演医护人员,用轮椅推着一个假人前行,在假人的头部安装一个全景相机用于拍摄,如图 6.6 所示。

图 6.6 《解冻》拍摄中的摄影机架设

影片叙事话语的最大亮点之一在于剧情及影像话语中"镜中我"的运用。医生询问 Joan 是否想看看自己的模样，然后在她面前举起了镜子，如图 6.7 所示。此时，受众会从镜子中看见一张年轻女人的脸，那正是 Joan 的面孔，也是影片中作为第一人称视角的受众的"模样"。镜中面孔的出现是影片中的"交互隐喻"，它不仅参与了叙事，更是营造深度沉浸阈的关键所在，从而增加了受众的交互体验成分，提升了受众的沉浸感。"照镜子"不是一个简单的行为，镜中面孔正是一种交互过程中的反馈。受众在观影中实际上扮演着主人公的角色，即受众就是 Joan，镜像的视觉语言进一步并明确地宣告了受众的身份。

图 6.7 《解冻》中"镜中我"的叙事应用

实际上，不仅是面部，只要能够在 VR 世界中"看见'自己'"，都属于视觉通道的交流。因此，《解冻》中受众低头时看见"自己"的身体，可视为一种视觉交互隐喻。在 VR 动画电影 *Invasion!* 中，受众扮演的是一只小兔子，受众在低头时，能够看见"自己"的一双兔子脚，这是为了让受众明确"自己是一只兔子"。*Invasion!* 虽然在 Youtube 等平台上赢得了超高好评率，但其中的叙事哲学存在一个较为明显的悖论：受众虽然"是"一只兔子，但在 VR 空间中不能自由行走，"看见兔子脚"的设计仅仅是视觉层面的瞬时交互隐喻，不具有时间的真实性与连贯性。与此相比，《解冻》对于视角与化身代理的设计就更加经得起推敲——因为作为第一人称的主角是坐在轮椅上、缺乏自由行走能力的，所以其在场景中的位置移动设定为医生推动轮椅。这就为三自由度影片中化身与代理身份的一致性提供了合理的解释。

6.2.2 影像外感觉模拟：基于感知的多模态交互隐喻

关于 VR 内容创作，有一种观点认为，只有具备交互元素的才可视为真正的 VR 电影。随着 VR 的发展，VR 影视从业者越发重视 VR 电影交互，普遍认为 VR 电影的未来在于互动式影片[124]。被称为"交互"的元素未必是需使用手柄的某项触发，也可以是广义上的故事、场景与受众产生的互动与联系，"在形式上包括眼神交互、移动、剧情分支等"。可见，内容与受众之间的"联系"亦可算作交互。

1. 触觉等感觉交互的重要性

在 VR 中模拟感觉系统的重要性已经毋庸置疑，杰伦·拉尼尔认为："如果你不能伸手触摸虚拟世界并影响它，你在其中就是一个二等公民。……如果不能与虚拟世界交互，并对其产生影响，大多数人在最初的新鲜感后，都会失去对 VR 的兴奋感。"[16]

人类的感觉系统指神经系统中处理感觉信息的一部分，通常包括与视觉、听觉、触觉、味觉及嗅觉相关的系统。根据本义系统传来的样本，感觉系统能够产生相应的情绪、欲望、动机等感受，因此被视为"物理世界与内心感受之间的变换器"。对物理世界的感知与心理状态和情感密不可分，这也证实了通感效应等理论的科学性。

在 VR 头显问世之后，感觉交互技术也迅速被列入研发目标中，其中最早出现且目前最普及的是触觉反馈。触觉是人类的第三大感觉，指皮肤触觉感受器接触机械刺激所产生的感觉。当神经细胞感受到触摸带来的压迫时，会即时发出一

个微小的电流信号,其随神经纤维到达大脑,从而使大脑感知到触摸及其程度、来源等。触觉为人类的感知世界提供了大量信息,人类几乎不能在缺少触觉的生理状态下生存。触觉是对阻力的直接体验,它告诉人类世界是一个由压力和抗拒组成的系统,促进人类认清独立于想象世界的现实存在。[39]9 触觉不仅具有保护人体器官、诊断疾病等功能,还能使人类的心理保持稳定,并能表达安慰、爱意,辨别情绪等。因此,VR系统中的触觉模拟不仅有助于深化体验中的沉浸感,还可通过触觉交互影响受众的心理体验。"触觉的比喻往往倾向于传达直觉、第六感。触觉意味着你作为世界的一部分,而不是观察者。"

在灵长目动物中,只有人类的手将力量与无与伦比的精确感结合在了一起。手是人类与外界社会进行触觉交互最为频繁的身体运动器官。触觉手套是目前相对而言被论及最多的一种触觉反馈设备。最早的触觉手套是VPL公司生产的"数据手套"(DataGlove),其能够捕捉到整个手部的运动,如拾起虚拟物体、雕刻材料、弹奏虚拟乐器。这在当时非常先进,第一时间吸引了NASA和医疗团体。近年来,触觉交互技术不断发展,例如,在CES 2019上,智能传感器公司Bebop Sensors展示了该公司最新的VR触觉手套,其具有高精度、体感反馈、低延迟等优点。

2. 感觉交互隐喻:《肉与沙》

《肉与沙》(*CARNE y ARENA*)是一部非常具有前沿性的VR影片,由亚历桑德罗·冈萨雷斯·伊纳里图(Alejandro González Iñárritu)导演,由艾曼努尔·卢贝兹基(Emmanuel Lubezki)摄影,片长6分30秒。这部影片以墨西哥偷渡者为主角,其最大亮点在于配置了与剧情体验相应的多模态实体装置,以模拟偷渡者穿越美墨边境时的触感、温感等感觉。该作品最初亮相于2017年5月的戛纳电影节,亦是首部出现在该电影节的VR影片,后于当年分别展映于洛杉矶县立艺术博物馆(LACMA)、墨西哥城的特拉特洛尔(Tlatelolco)博物馆以及米兰Fondazione Prada。更加值得一提的是,由于该作品"创造了极具视觉效果和冲击力的叙事体验",其得到了奥斯卡金像奖官方的认可,荣获了2017年奥斯卡特别成就奖。

《肉与沙》最初展映时设置了专门的体验场所,即戛纳郊区的一个废弃机库,其距离戛纳电影宫约15分钟车程。《肉与沙》宣传海报做出如此介绍:"虚拟在场,身体隐形"(Virtually present, Physically invisible)。对这部VR电影而言,装置(installation)既是VR系统的组成,又是叙事内容的重要成分。

(1) 前触觉:"墨西哥墙"

海琳·S. 瓦拉赫等人认为,可在受众进入VR内容正式体验之前增加"导引

意象"(guided imagery)来增强虚拟环境关联度,提高受众的环境信任度,这有助于提升沉浸感和临场感[73]。《肉与沙》中就采用了相应的设计。

在展映区,受众首先会经过一面锈蚀的铁墙,这是以回收的第二次世界大战废弃材料建成的模拟"墨西哥墙"。在这段路程中,受众亲手触摸这面墙会感受到粗糙的铁锈摩擦刺痛着双手,让人对美墨边境恶劣的气候条件形成初步的基础形象认知。

"墙"在此意义重大。建筑中的墙通常作为屏障或外围,用以承载屋顶或隔离空间,而其主要功能是隔离空间,以起保护作用。墙体现了一种私有权的宣告,如防火墙、柏林墙。但墙在对物理空间进行隔离的同时,也对心理空间进行了隔离,还会造成心理障碍。"墨西哥墙"在实现所谓"保障国家的安全和防务"目的的同时,也令墨西哥人民及世界范围内的和平爱好者们非常不满,因为"建墙"行为本身就是在两国之间明确建立起一道分界的屏障。美墨边界墙位于美墨边境墨西哥一侧,紧邻美国,由于常年受海风和海水的侵蚀,早已锈迹斑斑。《肉与沙》用真实的第二次世界大战废弃材料再现了美墨边界墙及其上面的锈迹等物理质感。受众在凝视和触摸它时,就会对美墨边境环境产生最直观的了解。"锈迹"本是材料在化学反应下的一种外观变化,在此更凝结了深层次意味:一方面,暗示了边境恶劣的气候;另一方面,透露出边界墙的建成已多有时日。

所以,在进入VR体验区之前的这段边界墙装置不仅属于《肉与沙》VR电影内容的一部分,也起到非常关键的作用,即通过视觉与触觉让受众首先了解影片的背景文化。其中,向受众传达触感是其更加主要的目的,通过"前触感"帮助营造深度沉浸阈。

(2)温觉:寒冷的房间

温度觉(thermesthesia)又称温觉,是由冷觉和热觉两种不同温度范围的感受器感受外界环境的温度变化所引起的感觉。温觉与触觉、痛觉共同构成肤觉。

走过长约30米的"墨西哥墙",受众会被展区工作人员引入一个狭小封闭的简陋房间,内壁颜色全白,墙边设有一张金属长椅,角落里放置着几双鞋子和一个积满灰尘的袋子。墙上的文字表明这些物品皆从美墨边境真实收集而来,是非法移民所留下的。这些鞋子包括各种尺码与款式,非常破旧,有的甚至已经开裂,似乎无声地诉说着曾经的主人在穿着它们时经历过怎样的行程和艰难。

受众需要在此脱下鞋袜,并将其放到储物柜中。房间内温度非常低,受众可能因寒冷而颤抖。更令人不安的是,受众并不知道需要在这个极冷环境中停留多

长时间。极低室温的设定模拟了美墨边境真实的气温。此部分的 VR 装置环境让受众获得温觉的相应体验,并在通感效应的作用下,将生理寒冷转化为心理寒冷。同时,受众在无法预知持续时间的等待过程中,也加重了这种双重的寒冷和焦虑、无助等负面心理,从而对边境难民产生初步的移情心理。

(3) 触觉:边界的沙地

房间内指示灯亮起则是在告知受众可以进入 VR 设备体验区,即《肉与沙》的内容主体。主体验区是一个较大的封闭场所,占地面积约为 200～300 平方米,环境较暗,几乎没有光线。其中的 VR 设备属于高端桌面级别,支持定位追踪的六自由度内容,受众佩戴 VR 头显和背包电脑进行体验。与其他高端 VR 体验相比,此体验区最大的特征在于地上铺有满满的沙粒,且空间足够大,如图 6.8 所示。赤脚行走在沙地上的受众会切身感受到沙石硌脚的触觉,多半是一种痛感和涩感。

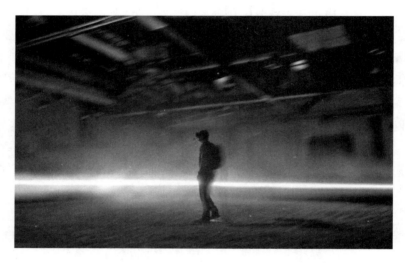

图 6.8 《肉与沙》VR 体验区

除上述感觉模拟之外,此 VR 体验区中的地板也暗藏玄机——随着叙事的发展会产生相应的震动。影片在灯光变换中开场,初入 VR 世界的受众会发现自己身处一片沙漠中。夜幕降临,远处的天边隐约可见落日余晖。受众缓缓前行时,可观察周围环境,如沙漠灌木,还可看见远处的难民,男女老少互相搀扶着蹒跚赶路。角色形象以动作捕捉技术建造,栩栩如生,疲惫、痛苦的情绪流露于容。受众可走近这些难民,仔细观察,甚至还能"走入"他们的身体,看到一颗颗因紧张而加速跳动的心脏,听到心跳声,这正呼应了影片海报(见图 6.9)上的那颗心脏。

第 6 章 | 具身的他者：深度沉浸阈 VR 电影异我叙事

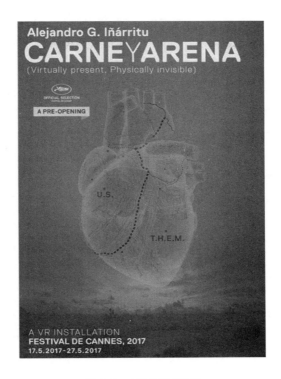

图 6.9 《肉与沙》海报

在行走中，突然间受众上方开始轰鸣，一架直升机在低空中飞行而来。周围强光四射，很多手持机枪的边境巡逻员一边大声叫喊，一边围上前来。难民们在混乱中哭喊着逃跑，但很快被警察强行俘获，并被戴上手铐押上警车。警察会在某一刻突然扭头将枪对准受众。

在沙漠短暂的平静之后，上空再次出现直升机，巡逻员开始抓捕逃跑中的难民。影片即将结束时，一位巡逻员出现在受众面前，持枪呵斥：举起手、不许动。第一人称视角深化了这里的沉浸感，并通过视觉创造了另一种交互隐喻，让受众仿佛真正参与影片，成为其中的一位偷渡者。最后的枪声让听觉通道引导的交流感知达到叙事高潮。

6.2.3 影像内外场面调度：基于多角色叙事的交互隐喻

1. 多角色叙事 VR 电影

多角色叙事是视听艺术的一种新型叙事，指在同一个故事中设定不同的主

深度沉浸阈VR电影叙事
——事件·场境·异我

角,从各自的角度表达故事,主要存在于电影、电视、游戏这三类艺术中。多角色叙事往往伴随着第一人称视角,正因如此,这种叙事方式在游戏中较为常见。例如,《侠盗猎车手5》(Grand Theft Auto V)中有三个主角,《如龙0 誓言的场所》(简称《如龙0》)中有两个主角。多角度叙事有时被用于影视作品中,以达到设置悬念、提供多视角、增加观赏趣味的创作目的。例如,电影《全民目击》就设置了大众群体、检察官童涛、律师周莉、富豪林泰这四个角色视角。

多角色叙事与多角度叙事非常相似。后者指同一个故事由几个角色依次从各自的角度进行讲述,通常采用第一人称"我"。这种叙事方式的核心在于表现不同角色主观视角的差异,对叙事语言具有较高的要求。可见,多角色叙事与多角度叙事具有较大的重合范围。但相较而言,后者更适用于文字、电影、电视媒介,前者更适用于带有交互体验接受成分的游戏、互动电影等新媒介。因此,本章采用"多角色叙事"进行论述。

"角色"具有人物、性格、社会分工等含义,此概念最早出现在20世纪20年代社会学家格奥尔·齐美尔的《论表演哲学》一文中,同时提及的还有"角色扮演"一词。20世纪30年代,符号互动论创始人乔治·米德(G. H. Mead)和人类学家林顿则把"角色"概念引入了社会学和心理学,以说明个体在"社会舞台"上的身份及行为,"角色"因此成为该领域的重要组成部分。

角色还意味着身份及自我认知。人类在社会活动中同时"扮演"着多个角色,这与前文所论述的自我经验理论相似。人们也渴望自己在他人眼中是一个"理想化"角色,或感受和体验他人的"角色"。这种对"可能自我"的渴求、对"他者角色"的好奇在人类的艺术、游戏等社会生活中充分展现,如儿童热衷的"过家家"游戏、角色扮演游戏(Role-Playing Game, RPG)以及近年兴起的 Cosplay(costume play,角色/化妆扮演)活动等。这些活动虽蕴含多元化含义(如一些游戏玩家的直接动机是希望暂时逃避现实,在虚拟世界中获得放松和乐趣),但究其根本,角色扮演是实现可能化、他者化认知的最终形式。

角色扮演是一种参与,在戴尔的"经验锥"模型中位于底部"戏剧化体验"一层,是认知的高效、具体方式。VR电影所创造的异我认知与角色扮演关联密切,通常赋予受众一个不同于现实中的角色或身份,以化身或代理形式实现。在受众以第一人称视角扮演化身的同时,化身等同于代理,相当于受众在沉浸环境中将物理身体与 VR 化身的视像在空间上重合,第三人称的对象性表征转化为第一人称视听场域中心的主体表征,受众以另一种角色感受他者生活。从沉浸阈角度而言,VR 第一人称化身模式有助于产生更深层的沉浸感、更显著的具身体验、更深刻的异我认知。因此,多角色叙事 VR 电影与多角色叙事游戏/电影相比,在塑

异我认知方面强度、维度皆大大增加。

2. 交互隐喻多角色 VR 叙事

《抉择：派对的终结》（*Decisions：Party's Over*）是 DIAGEO、DRINKiQ 和 Jaunt 公司于 2018 年共同出品的一部系列 VR 电影，率先进行了作品内多角色叙事。这部系列 VR 电影包括五个部分，以五个独立短剧合集形式展现（见图 6.10），分别是：*Decisions：Party's Over*、*Decisions：Party's Over（Jasmine's Perspective*)、*Decisions：Party's Over（Steph's Perspective）*、*Decisions：Party's Over（Greg's Perspective）*、*Decisions：Party's Over（Luke's Perspective）*。影片以一个酒会派对为故事背景，通过四个主人公（Jasmine、Steph、Greg、Luke）的不同视角讲述他们各自在派对上酗酒后的遭遇，从而达到警示与教育年轻人避免酗酒的目的。

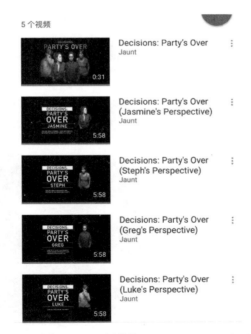

图 6.10　Youtube 平台上 Jaunt 频道的 *Decisions：Party's Over* 叙事合集

DRINKiQ 的网站上对这部系列 VR 电影做出了如下描述：沉浸式的（immerse yourself）、第一人称（first-person）、交互式故事（interactive story）。"《抉择：派对的终结》探索了一个派对的四个视角，使得用户（受众）能够以四种不同视角和故事进行互动——他们能够体验每个不同角色的视角。"[125]

Decisions：Party's Over 相当于故事概述，以第三人称、多角色第一人称视

角展现剧情概况。在 *Jasmine's Perspective* 一集中，则以 Jasmine 的第一人称视角展现了故事。Jasmine 是一个年轻女孩，她在朋友举办的派对上认识了一个陌生男孩 Luke，二人相谈甚欢。在派对欢快开放的氛围中，Jasmine 和 Luke 饮酒过度（在影片后来的文字提示中可以看出二者都达到了过量饮酒的程度）。不胜酒力的 Jasmine 跟跄着到主人家的客房，通过手机信息告诉家人她希望打车回家，在酒精的作用下，她的意识越发模糊，此时同样过量饮酒的 Luke 却进入了房间，不顾 Jasmine 的反抗对她实施了侵犯。次日清晨，恢复清醒的 Jasmine 痛苦不已，随后拨通了报警电话，警方及时对 Luke 进行了逮捕。

另外三集分别以派对上其他三位参加者 Steph、Greg、Luke 的视角为受众提供了第一人称视角的角色体验：Greg 因酗酒而猝死、Steph 由于 Greg 的意外猝死而悲伤自责、Luke 因受到了法律制裁而羞愧后悔。

需指出的是，在各个角色作为主角的叙事中，并非全部使用第一人称视角，而是在每一部分开端首先采用第三人称视角，即受众相当于处于"无形空气"或"贴壁苍蝇"等视角，交代人物相貌、所处环境和故事背景。当受众对"我在哪？""要做什么？"有了基本认知后，再切换至第一人称视角，通过各个人物的眼睛"进入"派对中，并从他们各自的角度体验酗酒后果。由于每个角色的故事都要以第一人称视角提供给受众，因此拍摄的难度与工作量都存在相当大的挑战。图 6.11 所示为"作为"Jasmine 的第一人称视角，受众可以看见"异我"的双手。

图 6.11 "作为"Jasmine 的第一人称视角

事实上，多角色叙事的交互隐喻 VR 电影在技术层面与 6.2.1 节所论述的"影像内场面调度：基于视觉的交互隐喻"并无本质区别，其拍摄方式与原理亦遵循"看见自己"的异我认知。但不同之处在于，以《抉择：派对的终结》系列 VR 电影为代表的多角色叙事 VR 电影为受众在相同的故事内提供了不同的化身身份。

受众只要选择不同的剧集,即可化身为不同的角色(即"异我"),体验不同的他者经历。对影片的叙事主题、创作目的而言,能够起到强调和深化的作用。这就为VR电影的异我认知赋予了更大的意义和价值。此外,由于技术的限制,这种多角色异我认知叙事暂时还不易以自然交互的方式呈现给受众——尽管一些出品方强调作品是可"交互"的(此处不妨以广义思维将其理解为"交流")——因此,VR电影创作者采用了影像内外场面调度相结合的方式来实现多角色叙事,这无疑是当下针对此类型最为巧妙的叙事设计。随着技术的发展,未来必将有丰富的多角色叙事方式,如更加成熟的多人实时互动 VR 电影,现实中的多个受众同时进入 VR 故事中,通过受众与受众之间、受众与既定数字角色之间的协同互动而共同演出、推进剧情发展。

6.3 深度沉浸阈异我叙事机制

异我叙事类型主要通过人影"交流"方式实现叙事,即为受众赋予一个他者的"异我"身份,使其产生全新的自我认知、情感。深度沉浸阈异我叙事的关键在于受众深刻相信自己在 VR 空间中就是"异我",这是一种具身认知。因此,异我叙事话语通过 VR 电影创造的感知模拟,即广义人影"交流"实现,叙事目的是激发受众他者身份的具身认知。本书将此类叙事话语称为"具身交流"。

6.3.1 具身交流叙事话语

根据前文对异我叙事的论述,以受众为中心,其在 VR 电影中对自我存在的感知可通过两类方式实现:直接感知、间接感知。

1. 直接感知"具身交流"

直接感知指受众在 VR 环境中可以直接看到"自己"的身体。例如:在 Invasion! 中,受众低头会看到一双兔子脚;在《解冻》中,受众低头会看见坐在轮椅上的身体;在《抉择:派对的终结》各分支段落中,受众扭转头部会看到对应不同角色的化身的四肢。直接感知能够快速为受众在 VR 电影中赋予"异我"的新身份。

看见"自己"的视觉设定是一种"自顶向下"的人影交流设计。VR 电影创作者从受众的心理感知着眼,将其转化为近端刺激,即视觉"欺骗"。脑部和眼睛的协同作用模式使得人在第一时间不会分辨这种"欺骗",而会选择潜意识地相信。在 VR 电影叙事交流中,这是一种行之有效的交互隐喻思路。需注意的是,这种

视觉效果在制作时要选择合适的参考系,通常以躯干为参考系。在拍摄时,摄影机的位置非常重要,多以保持感觉一致性为基本原则。

2. 间接感知"具身交流"

间接感知指受众在 VR 环境中通过某种中介而认识和感知到"自己"的存在和身份。间接感知形式多样,此处基于中介属性进行分类:中介为生物(人、动物或其他虚拟生物)、中介为物体、中介为环境。

(1) 中介为生物

在《解冻》中,为了加强具身认知,创作者还兼用了中介为人的间接感知形式,且贯穿始终:受众扭头看背后,会发现推着"自己"轮椅的医生;剧中不时有医生、家人与受众对话,且对话时都伴以目光凝视受众。图 6.12 所示为《解冻》中演员"凝视"表演的拍摄。

图 6.12 《解冻》中演员"凝视"表演的拍摄

(2) 中介为物体

异我叙事类 VR 电影 *Blind* 采用了多种感知方式(将在 6.4.1 节中详细论述),除"看见双手"的直接感知之外,以物体为中介的间接感知更显巧妙。其中设定为主角手持手杖(受众可视),通过敲击地面发出的声响"粒子"探路前行。受众每次使用手杖敲击地面或物体,即可产生同时代表光明和声音的粒子,暂时照亮周围的 VR 环境,如图 6.13 所示。

(3) 中介为环境

以环境为中介的也有数部作品,*Notes on Blindness*、《6×9》、《肉与沙》等都属此类。例如,在 *Notes on Blindness* 中,受众正是通过几乎一片"漆黑"(深蓝色的暗调视觉背景、较少的闪光粒子)的视觉效果来感受盲人"眼中"的世界,如图 6.14 所示。

图 6.13 *Blind* 中将手杖作为感知中介

图 6.14 *Notes on Blindness* 截图

6.3.2 VR 电影异我叙事"交流"机制

交流是广义的交互,当技术成熟之时,VR 电影将采用更加广泛的人机交互技术进行深度沉浸阈异我认知叙事。因此,"交互"是 VR 电影异我认知叙事的技术趋势。交互式媒体叙事指建立在交互性新媒体艺术的基础上,利用新媒介的交互功能进行的叙事,包括虚构的和非虚构的故事。媒体作为中介,关注如何在交互中建构自身。交互式叙事艺术类型如电影、游戏、装置体验、动画、文学等。从

深度沉浸阈VR电影叙事
——事件·场境·异我

用户角度出发的各种交互行为正是交互式叙事的主要话语方式。

关于交互式叙事,一种分类方法是从阅读、视听、体验、参与四种具有递进关系的层级进行划分[67]。其中参与叙事指受众通过行动阅读叙事文本、体验叙事情境、参与叙事进程、创造叙事意义,包含操控、扮演、分身三种类型/层级。需注意的是,此种分类的各类别之间存在一定的交叉和重叠。

无论何种交互,最终都希望营造深度沉浸阈,以及带给受众强烈的沉浸感。并且通过这种沉浸和交互,在具身认知、通感体验的作用下,让受众对自己、他人(或动物、物品等其他对象)产生新的认知。具有深度沉浸阈的VR电影不仅能够创造体验,还能让受众留下真实的记忆。一位VR从业人员写道:"尽管我周游了世界各地,但在我所拥有的最独特的记忆中,一些地方却是我从未涉足的。它们就是我在虚拟现实中到访过的地方。"[126]伟大的VR电影体验能够在人的大脑中创造记忆。感知和体验转化为"第一人称临场感",受众将投入相当多的情感,以至于思维被扩展到不同的视角,激发对新话题的好奇心,并最终改变看待世界的方式,即实现深度异我认知。

参与故事是指受众参与VR电影,通过自己的选择或行为推动叙事、情节的进展。如前所述,此类VR电影越来越多。参与必然涉及"交流"。一些文献从交互技术角度论述了VR体验的人机/人影交流。本书的研究重点在于叙事,因此按照VR电影为受众设定的参与叙事的驱动模式,分为选择与行动两类。虽然选择驱动在侧重异我认知叙事的VR电影中较不多见,但为了论述的全面性,本节简要阐述。

1. 选择驱动叙事

选择驱动指受众对VR内容中的交互点做出选择,从而推动事件发展。选择驱动通常采用显性、可视化的交互界面(近似于"非剧情型UI"),如屏选择、指向选择、手选择等模式。

选择驱动叙事是一种最为基础的交互式VR叙事。在VR电影中,受众观看或体验的内容取决于其做出的"取舍",受众通过选择给定选项来决定故事情节的分叉结构。这与游戏、互动电影非常相似,从叙事学角度而言与互动电影相似度更高。因此,选择驱动存在于异我叙事及多种类型的VR电影中,最为常见的是多线程叙事。在设计选择驱动时,要注意交互时间点、选择的必要性和频率,以免叙事中掺杂过多"中断"而影响作品沉浸阈、降低受众沉浸感。

在VR电影的发展早期,一部分宣称为"VR互动电影"的作品只是将多线程叙事的载体转换成了VR。尽管其中一些增加了沉浸感和定位追踪,为受众赋予

了关于剧情的部分选择权，但与传统的第一人称游戏（FPS）、互动电影（如 *Late Shift*，2017 年）相比尚无本质意义上的突破。例如，《永生花之舞》只能视为"固化的故事""多种结局"这两个最浅层的交互叙事，不能真正满足受众的"个体独立性"，即自由度、控制力等特征。从具身体验和异我认知的更深层意义而言，受众仍无法真正参与剧情。诚然，从鼓励创作和刺激产业发展的角度而言，应当肯定这些作品的出现，但较为接近现实世界的行为驱动叙事更加有助于深度沉浸阈 VR 电影异我认知叙事。

2．行为驱动叙事

行为驱动指受众通过执行任务、有意识或无意识的行为等方式，推动叙事情节的前进。通常而言，行动需要具有一定的难度，且符合正常的逻辑。行为驱动也隐喻着探索和发现，因此在设计行为驱动时，要注意"意符"（signifier）的明确性和合理性，良好的意符能够在受众和其对应的启示进行交互之前，将可驱动操作传达给受众。意符的功能接近于"剧情型 UI"。《自由的代价》《永生花之舞》《地精和哥布林》等 VR 电影都采用了行为驱动叙事的交互模式。在此类交互中，按照交互方式分类，根据交互深度的增加，逐渐递进的层次如下：行动叙事、发现"自己"、自然交互。此部分内容将在 6.4 节中详细阐述。

Josiah Lebowitz 和 Chris Klug 提出了五种为游戏添加故事元素的策略，此处可适当参考：固化的故事、多种结局、分支树、开放式故事、玩家驱动的故事。固化的故事手法交互性最低，而"完全由玩家驱动的故事叙述"是其终极目标。[85]124

VR 电影的交流叙事集视听、体验、参与于一体。例如，在 VR 电影《永生花之舞》中，受众以第一人称视角（作为男主角"国王"）体验 VR 电影，并随着时间的推进在不同节点处进行操作和选择，从而决定叙事进程、情节发展及最终结局。在此过程中，受众拥有视听、体验、参与的多重权利。其交流叙事主要表现在受众对角色的"扮演"、在虚拟环境中的沉浸体验、受众选择情节分支线程这三个方面。此类 VR 电影越来越多，还包括 *Firebird-Unfinished*、*Blind* 等。

与通过"选择"实现交互相比，沉浸感、交互性级别更高的层次是通过真实的操作来推进剧情。实际上，这是一种宏观选择，即"选择需要做的事情"。因为如果不做出这种"选择"，叙事就无法正常进行。这就像现实生活中使用钥匙才能开门进入房间、被查验车票后才能上车这类事件，即交互通过动作触发，且往往具有脑力或体力上的一定难度。因此，更恰当的比方是破译密码、主题式密室逃脱游戏。

NLP（Neuro-Linguistic Programming，神经语言程序学）是建立在心理模型

深度沉浸阈VR电影叙事
——事件·场境·异我

概念上关于交流、个人发展和心理疗法的一种心理学方法,其解释了人类如何处理外界通过感官进入大脑的刺激,有助于解释感知、交流、学习和行为,图 6.15 所示为根据 NLP 原理绘制的交流模型。[27]81 由于 VR 内容通常高度仿真或以仿真为目的,因此深度沉浸阈 VR 电影给予受众的"刺激"以及感知形成机理是高度符合 NLP 模型的。特别是以塑造异我认知为目标的 VR 叙事电影,受众在体验时是在接受 VR 内容所传播的外部刺激,并在驱动叙事过程中形成一个不断重复的交流循环。

图 6.15　根据 NLP 原理绘制的交流模型

如 VR 电影《自由的代价》,受众在其中扮演"零号特工",接受并完成针对本杰明·米勒的暗杀任务。VR 环境由充满紧张、冒险氛围的密室组成,受众需在场景中寻找线索,从而进行破译密码等相应操作,再步步接近事件真相,最终完成任务。在此过程中,外部刺激(包括视觉、听觉、触觉、运动知觉等)通过次感元、价值观、态度、记忆、决定等的过滤,进入受众的内部心智、情感等模型,创建行为。与选择驱动相比,解谜式交互增加了任务难度,不仅为故事情节营造了悬念,也在调用受众大量"过滤器"的同时提升了受众的沉浸感。《自由的代价》在展映现场收获了 VR 业界人士的一致好评,在 Steam 网站上也一直保持"特别好评"的超高好评率。Unity 公司的 AR/VR 战略主管托尼·帕里西(Tony Parisi)表示自己"仿佛身在《X 档案》的情节中,且是真正地深入其中"。Magik Gallery 的创始人 Nick Ochoa 说:"《自由的代价》让我变成故事里的一个角色,能让我在自己的意识下,自由探索整个故事情节。这非常令人震撼。我认为这是值得所有编剧、作家学习的。"可见其成功塑造了异我认知,在 VR 叙事方面亦有突破。此类作品

近年来逐渐增多,如《地精和哥布林》、*Blind*、《绝境密钥》(*Key of Impasse*,2018年)、《犯罪现场调查VR》(*CSI VR*,2018年)、《塔》(*Torn*,2018年)等。

6.4　交互:异我叙事的子集和未来

克里斯·克劳福德认为,交互的质量取决于选择的丰富性。[90]与采用物理装置等辅助设备实现的交互隐喻相比,基于数字技术、由计算机实现的狭义交互更加符合VR技术的本性。因此本章同时对交互驱动的异我认知叙事进行专门阐述。

在行为驱动的交互叙事VR电影中,受众可以成为其中的虚拟角色,有时还可以操控栖息在虚拟世界的实体。如前所述,行为驱动叙事分为三类:行动叙事、发现"自己"、自然交互。

6.4.1　行动叙事

在行动叙事中,受众以第一人称视角成为VR电影中的某个角色,通过指令或潜在提示控制场景中的物品,或通过语音、动作等触发交互点,从而推进叙事进程。

1. *Blind*简介

*Blind*是一部心理惊悚题材的VR叙事电影,由Tiny Bull Studios开发,Fellow Traveller在Steam网站上发行于2018年9月,时长为3.5～5小时。与《自由的代价》相比,*Blind*的谜题破译难度更具挑战性。

在*Blind*中,受众扮演主角Jean,她被困在一座神秘大宅中,在声音的提示下通过完成一个又一个任务而揭示事件真相。影片最初,女主角驾驶车辆前行,载着她的弟弟。随后车前方出现了一个男人的身影,她失去了意识,继而在一个陌生的房间中醒来。关于自己是如何来到此地的,角色几乎没有相关记忆,并震惊地发现自己已经失明。在邪恶、扭曲的"看守人"的煽动下,她必须探索一座诡异、恐怖的宅邸,且只能借助于不时响起的声音提示。女主角可以使用手杖敲击地面,产生的回声声波能够简单揭示物体轮廓,照亮片刻视野,帮助其在这座大宅中漫游、解决谜题,进而揭开秘密。随着女主角越来越接近真相,她将不得不面对故事中"最大的敌人"——那个她看不见、也不会看见的人。

这部作品没有采用任何彩色,受众的视线范围内几乎只有黑白色调。如图 6.16 所示,整体背景为黑色,白色线条勾勒出房间及其内部物品、摆设等元素的轮廓,有些地方会用灰阶。一部分场景则更加接近于素描画面。受众需要在这种昏暗、单调且闪烁不定的场景中摸索着向前,挖掘线索,最终找出事情真相。

图 6.16　*Blind* 内容截图

作品创意萌生于 2014 年"全球游戏创作节"(Global Game Jam),其主题为"我们看不见事物的本来面目,我们看见的是自己",*Blind* 创作团队当时凭借参赛作品《来看我的宅子》获得了最佳游戏奖。之后他们基于初始理念开发了完整游戏。出品方重点强调作品是"为体感控制"而设计。可见,作品创作动机即营造"异我"体验。体感交互是其中的解谜方式,配合具有悬念的暗调画面,在简化叙事元素的同时深化了沉浸阈。触发关键点的交互维度是声音,即听觉。影片中使用回声定位(echolocation)技术,受众可通过手中的"盲杖"发出声音。声音进而转化为图像,简要揭示大宅内房间、物品的轮廓,引导受众一步步探寻秘密。[127]

2. *Blind* 中的交互元素

Blind 中主要采用解谜式交互策略。与其他大多数 VR 互动影片相似,受众可以并需要做出以下行为:

- 在 VR 环境(VE)中行走。
- 拾取有用的道具(在此过程中可能会进行多次的尝试,如拾取一些并没有用的干扰性物品)。

- 从非受众角色①处获知有效信息。
- 破解谜题。

以上行为是对受众在 *Blind* 中的交互过程的概括。人机交互接口采用了手柄控制器,即主要通过手部的控制来触发交互机制。

在角色扮演游戏(RPG)的发展历程中,从早期试验性探索到形成基本设计元素,RPG 开发早已类型化,大部分此类游戏都遵循既定的基本思路进行设计。就 VR 互动电影而言,它已经具有可借鉴的 RPG 基础,因此很多 VR 电影在互动元素设计中直接采用了 RPG 框架,如《自由的代价》《永生花之舞》等。尽管有些平台或表述中将此类作品称为"游戏",但其确实具有非常显著的叙事成分,即"戏剧性内容"[85]120 占有大部分比重。最为关键的是,此类作品的官方介绍往往首先将其定位为"叙事",如 Steam 网站上所写的"*Blind* 是一部叙事驱动的虚拟现实心理惊悚片(narrative-driven psychological thriller for virtual reality)"[128],这就更加确定了其属于 VR 电影的范畴,包括"影片"身份和叙事属性。

尽管暂无统一标准来界定 VR 电影和 VR 游戏,但克里斯·克劳福德的观点值得参考:"互动叙事并不是电子游戏设计师的目标。他们的目标是通过追加故事元素来让其游戏作品变得更加吸引人。对游戏设计师而言,故事乃锦上添花的卖点,而不是创作诉求的一部分。……优秀的故事……只是游戏获得成功的诸多因素之一。"因此,VR 电影与 VR 游戏之间的最大区别就在于,是为故事增加游戏元素,还是为游戏增加故事元素。

3. *Blind* 叙事元素设计

Blind 中的互动策略创意十足、谜题元素引人入胜,故事的巧妙设计使得科技主导的交互辅助并推动了叙事,在创作深度沉浸阈 VR 电影时值得学习和借鉴。

(1) 基于主角视角的画面构图

影片中,受众以第一人称视角扮演女主角 Jean,受众所见即 Jean 所见。而 Jean 的双目是看不见东西的,如何表现这种失明的感觉?影片打破了常规,不是一味追求绚丽色彩、逼真光效,而是去除了现实世界中的彩色,用黑色和白色来填充场景。背景几乎全为黑色,用以模拟盲人眼中"漆黑"的世界。但女主角可在黑暗中摸索,通过使用手杖敲击地面或投掷物品等方式,借助于短暂的"回声"判断地面和环境状况。如何表现这种对环境的片刻可知性?画面中或采用白色线框

① 指 VR 电影中受众以外的角色,与游戏中的"非玩家角色"(NPC)相似。

仅勾勒出物体轮廓，或将人物、环境等对象用近似于黑白素描的风格稍多地表现。用这种简洁、单一的视觉元素表现听觉带给主角的心理认知，既蕴含了主角因失明以及对环境的不可知而产生的无助、惊惧，又使这种"通感"（听觉—视觉）显得自然合理。

(2) 难度升级的谜题设计

很多互动叙事的 VR 电影都以谜题为中心，但多数谜题较为简单，有的甚至不能称为"谜题"。例如：在《永生花之舞》中，谜题即为"拾起花瓣"放在指定的位置；在《地精和哥布林》中，被受众公认最有难度的关卡也仅仅是拾起地上的苹果递给哥布林。在数字文化环境中成长的受众对简单、框架化的谜题显然早已失去了应有的期待和兴趣。因此，若要营造吸引受众的深度沉浸阈，就需在谜题策略上精心设计，以创意取胜。

在 Blind 中，多处"关卡"的突破具有较大难度。例如，在第二个房间中，受众需要解开两个谜题：一是根据音乐节奏按下按钮；二是找到三个小塑像，将它们放置在指定区域。即使是具有高阶游戏经验的受众，也难以快速破解谜题。所以，仅此段落就需受众聚精会神、积极思考，以找到"通关"方法。

此外，更加与众不同的是，在主角 Jean（即受众）探索大宅的旅程里，大半时间中环境都是黑暗即不可见的。受众需要通过手柄控制器叩击手杖，或向地面投掷物品，敲击产生的声波相当于"光源"，在相应的区域发出片刻的亮光，以使受众能够看清身边的环境。即在受众整个探索过程中，不可见的环境本身就是一个"路障"，受众需要不断地行动以解决障碍，继续前行。

(3) 基于场景和谜题的叙事

如前所述，一部 VR 电影之所以是"电影"而非"游戏"，关键在于其中的叙事性。在一些 VR 交互电影中，受众在初始时就几乎明确了"观影目标"，如需执行一个任务以实现某个目的。这样的设计固然合理，亦是基于叙事的，并能使受众在 VR 世界中的探索较为容易，但另一方面也会落入俗套，让受众在体验"大结局"之时并无太多的惊喜。此外，谜题与故事、剧情无本质上的关联，解谜过程过于单调等，都是当前 VR 互动电影中较为常见的交互策略短板。

在 Blind 中，受众在探索的同时，需在大宅的各个房间中漫游，还可拾起、查看、抛掷物品。即使是一些看似"无用"的物品，实际上也起到了叙事的作用。例如，书房里的录音机、停放在某个房间内的汽车等都是其中的叙事者。录音机可以播放女主角父亲曾录制的言语，其中透露了情感和事件，Jean 在房间里"看见"的汽车正是她在失去意识之前所驾驶的汽车。类似的这些物品或事件让受众感觉仿佛自己真的成为了"Jean"，并在探索中离事件"真相"越来越近，逐渐深化沉

浸感和异我认知体验。

6.4.2 发现"自己"

在此类叙事中，VR电影试图让受众在虚拟世界中看见"自己"的存在，以深化沉浸感。让受众相信"自己"就"是"他在VR电影中的化身，最直接的方法是让其看见"自己"身体的一部分，更为重要和有效的是可以自由控制这个部分。"手"被认为是除眼睛、耳朵之外，受众与虚拟世界产生交互的最佳器官。"手"在虚拟世界中的可视化已成为VR在沉浸、交互方面的一大突破。如 *Blind* 中，受众可以看到"自己"的"一双手"，它们事实上分别对应VR设备配套手柄。

不过，若要让受众相信自己真的"存在"于虚拟世界中，仅"看见手"是不够的，还需看见、体验、感受更多。由于具身认知和通感效应，"看见""体验""感受"三者亦可以相互转化。

6.2节中介绍了镜像效应以及借助于此原理进行的VR电影交互隐喻探索。《解冻》由于"照镜子"行为的设计，受到受众和业内人士称赞，其认为它是VR电影在营造真实感、沉浸感方面的一大突破。除此之外，该片中受众的视角设置也遵循了"看见'自己'"的原则，此处不作重复介绍。

尽管交互隐喻不失为VR电影早期的一种巧妙策略，但短板同时显而易见：受众对其在虚拟世界中的化身或代理并无真正的控制能力，最多能够通过手柄、定位追踪等装置与VR中的手、身体定位实现同步。因此，一些VR电影创作者对如何更多维度实现具身认知进行了积极的尝试和探索。

1. *Café Âme* 的异我认知

第5章曾分析的VR电影 *Café Âme* 不仅具有场境叙事特征，还因其中的交互设计具有异我认知内涵。在这部作品中，受众的"异我"身份是一个机器人店主，其坐在咖啡馆内的窗边，欣赏或观察咖啡馆内外的环境。

开发者将 *Café Âme* 描述为一个"短篇"故事，受众能够扮演其中的一个角色，获得第一人称视角的体验，并探索"自己"是谁。故事设定的时间地点是20世纪50年代法国巴黎的一个咖啡馆内。[113]首先，受众会发现"自己"坐在这个咖啡馆的窗边，面前圆桌上摆放着一杯热气腾腾的咖啡，还有绘本等少许物品。受众低头时会看见机器人的手臂、腿脚、身体等组成，如图6.17所示。之后，是受众以凝视为主要形式的自由探索。通常，受众会扭头望向窗户和窗外，此时可看到窗户上映着一个机器人的身影。机器人是坐着的，且当受众扭转头部、转动或晃动

身体时，机器人身体会随之做出相应的动作。当受众发现这一点时，他们恍然大悟：自己就是那个机器人。明确了"异我"身份之后，受众会继续探索 VR 空间中的内容。在这部 VR 电影中，受众化身（即机器人店主）固定于座位上，虽然不能走动，但是可以在原处晃动、摇摆身体，低头时还能看见"自己"，包括机器人的机械手臂、腿脚、身体等。

图 6.17　*Café Âme* 中的直接感知交互

2. *Café Âme* 的交互设计

Café Âme 最大的亮点在于其交互设计中运用并实现了"具身"理论。创作者 Robyn 表示，此片的创作主要是为了"具身化"的探索，并唤起受众的"情感临场感"。"现在，技术要求你通过在具身化角色方面进行努力，以获得创意。"她认为，在一些非常特定的场景中，这是可行的。但 VR 技术还处于"非常崭新"的阶段，数年后再看今天会发觉现在的头显是多么"原始"。[4]91

在这部 VR 短片中，受众能感受到身处咖啡馆中，并能听见窗外稍稍模糊的雨声。受众会抬头凝视，并估计那个缓慢旋转的电风扇的高度。当受众要瞥向窗外时，将会获得"最具魔幻性的时刻"：注意到映在窗户上的影子，意识到其在回望自己，那正是"异我"——咖啡馆机器人店主，如图 6.18 所示。

此作品结合 Oculus Rift DK2 的位置追踪器进行开发，因此受众可与化身之间形成姿势反馈的互动方式。当受众在窗户上看见由头显的深度追踪技术驱动生成的机器人影子时，就会获知自己的"异我"身份——机器人店主。此时通常会

图 6.18 *Café Âme* 中窗户上的机器人影

伴随一种奇妙的感觉,他们或微微一笑,或哈哈大笑。这是交互给人带来的"顿悟"之处,亦是产生具身认知的关键。Robyn 认为,由于这是窗户的反射,而不是镜子这种对新身份的"精细对峙"(subtle confrontation),因此会产生更加有趣的结果。继而,受众或许会观察室内室外的环境,或许会思考"自己"为什么在这个地方、经历了什么等。

6.4.3 自然交互

自然交互包括普适计算所对应的"隐交互",以及与人类多感官通道相对应的多模态交互。普遍认为 VR 中交互的最高级别为自然交互,且 VR 叙事也应建立在自然交互的基础之上。毫无疑问,自然交互能够让 VR 与现实世界具有更高的契合度,让受众的体验更加"真实",从而创作具有更深度沉浸阈的 VR 电影。但支撑自然交互的技术仍然不够成熟,以自然交互驱动叙事尚有难度。

在互动叙事的故事元素中,"分支树""开放式故事""玩家驱动的故事"则是最适合用自然交互路径触发交互点的。例如,借助于眼球识别、表情识别、语音识别技术,受众通过有意识或无意识的表情或动作就能驱动情节的发展。下面结合较为前沿的飞行模拟器 Birdly 进行阐述。

1. 超真实飞行:Birdly

《天才除草人》(1992年)是第一部明确以"虚拟现实"概念为主题、以真实虚拟现实设备为道具的科幻影片,此片的受众对于其中安吉罗·拉瑞博士实验室内的两台"飞行模拟器"不会陌生。受众俯身在飞行器上,佩戴VR头显,就能在虚拟世界中穿梭和飞行。在当时看来,即使在科幻世界中这也不可思议。但今天,人类使用自己的四肢体验"自由飞翔"已成现实。

Birdly是一款飞行模拟器,第一代产品诞生于2013年,由媒体艺术家Max Rheiner及其团队研发,与VR头显HTC Vive配合使用。这套装置包括一台飞行器、营造氛围所需的风扇(安装于前方)等零部件,能够模拟鸟类飞翔的全方位体验,让受众"像城市上空的鸟儿一样飞翔",如图6.19所示。

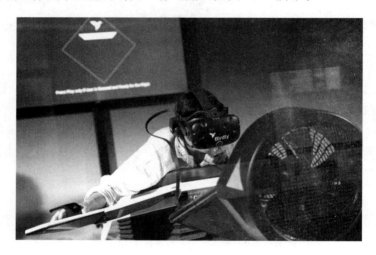

图6.19 受众体验Birdly飞行模拟器

在"起飞"之前,受众需把双手插入装置两侧"翅膀"的固定带内,然后就可以随着音乐自由地挥动手臂,且能够感到位置的不断升高。Birdly的使用与VR内容相配套。受众可用手臂操控飞行模拟器的"翅膀",模仿鸟类在天空飞翔时扇动翅膀的动作,当轻微转动头部时,还能在头部传感器的作用下实时改变飞行的方向和路径。Birdly配置了风扇等设备,同时吹出强度适宜的真实风力,让受众获得飞翔时气流带来的风感,并配有气味发生器,能够发出与VR视觉场景相匹配的气味,如受众"飞过"海洋时会闻到咸咸的海水味、"飞过"城市时会闻到工业生产气味。可见,Birdly能够为受众模拟视觉、听觉、触觉、嗅觉、全身体感等多维度超真实飞翔的虚拟体验。

在游乐园等场所,早已有过山车等模拟飞行的娱乐设施。与之相比,能够自主控制飞行路径是 Birdly 的显著优势。在 VR 范畴内,Birdly 则为 VR 体验带来了纵向的提升。大部分 VR 仅依靠头戴显示器来生成图像和声音,而 Birdly 则创造了一个"完整身体体验"。一个运动平台将视觉、听觉、触觉结合在一起,创造了一种极其逼真的运动感觉耦合。更为重要的是,与 Birdly 配套的 VR 内容也同样富有趣味,创造了一种别开生面的异我认知 VR 体验。

2. 具身认知:Birdly 的叙事意义

在全球范围内,Birdly 已被应用于一些文化机构或商业场所,如创新科技博物馆(Tech Museum of Innovation,CA)和休斯敦自然科学博物馆。在圣丹斯电影节和 SXSW 音乐节上,Birdly 也曾亮相且大受欢迎。2017 年,Birdly 参展了奥兰多 IAAPA 旅游博览会,标志着它进入了更大的旅游景点市场。2018 年 8 月,瑞士科技文化中心与世界虚拟现实论坛(WVRF)在"Fantasy Land VR 狂想体验展"上发布了 Birdly 的最新 VR 体验"飞越侏罗纪",如图 6.20 所示。

图 6.20 "飞越侏罗纪"视觉画面

Birdly 对应了多种内容,包括:变身为一只鸟(或鹰),在城市上空翱翔;变身为翼龙,穿梭在远古的侏罗纪公园上空;在某些电影的场景中飞行等。在内容的视觉画面中则为体验者设计了不同的化身,如作为鸟类等飞行动物的第一人称视角,"驾乘老鹰"时,受众低头可见老鹰的头部、身体、翅膀的一部分。

目前,Birdly 对应的 VR 内容暂时只有少数事件叙事,多数是受众化身为另一种生物、翱翔于天空的体验,即场境叙事和异我叙事。其创造的逼真飞翔情境

为受众带来了心理、认知、情感层面的具身体验。对此,有的受众表示"非常放松"、能够减轻压力,有的受众希望体验时间能够更长,"愿意花几百美元玩半小时Birdly"[129]。可见,Birdly成功提供了具有认知和情感意义的异我叙事,即让受众化身为另一种生物,具有自由翱翔的"特异功能"。在"飞翔"过程中,受众认知就是"故事"。他们可能会想:我是谁?为什么会在此处?要飞往何方?Birdly的叙事功能实现了"认识世界"之境界——即人类"讲故事"的最本质目的。

Birdly开发商表示,会逐渐将产品的应用扩大到各种商业领域和旅游景点,且希望其不局限于娱乐作用,最好还可用于医疗领域。在内容方面,可以为不同平台创建定制化体验,如从城市到恐龙世纪的环境,"它真正成为探索任何虚拟世界的一种令人兴奋和难忘的方式"[129]。

3. 多元化 VR 叙事:Birdly 的未来

尽管 Birdly 系列体验可以视为广义叙事,但随着 VR 技术的发展,其必将进行更加复杂、多元的叙事创作,如以下三种类型:交互设备+戏剧化故事、多模态交互驱动叙事、交互设备+文化旅游。

在现实中,飞翔一直是人类的梦想。鸟儿寄托了诗情画意,风筝书写着天马行空,飞机承载着凌云壮志……为 Birdly 注入戏剧化叙事元素最好的方式,是将其应用于故事中,如采用经典 IP。文学和影视作品中的"飞翔"幻想可以成为灵感和素材来源,如孙悟空、蝙蝠侠、蜘蛛侠。电影《鸟人》(*Birdy*,1984 年)中,少年博迪一直向往鸟的生活,羡慕它们可以凭借翅膀飞翔,因此他兴致勃勃地动手制作翅膀,幻想有朝一日能够飞上天空。当 VR 技术逐渐成熟之后,以 Birdly 为代表的交互设备能够帮助受众实现变身为经典艺术作品中的"飞人"的愿景,为戏剧化叙事创作提供灵感,营造 VR 电影异我叙事深度沉浸阈。

如前所述,Birdly 已拥有一定的市场。而"Birdly+历史/生物/文学"等类型的合作模式在审美、教育、经济等方面皆具有一定的价值。例如,"飞越侏罗纪"颇适用于博物馆应用情境,受众在参观过恐龙化石、远古时代的物件、地质等真实物品之后,结合体验模拟飞行项目,易于对远古时代地球生态环境进行具身式了解。

在旅游业,Birdly 可与地区或景区的人文、环境、历史、典故、传说等相结合,进行剧本创作。"北冥有鱼,其名为鲲……"是庄子《逍遥游》中的经典名句,表达了庄周对飞翔的向往,当然也有更深层的含义。以此为素材结合飞行模拟体验进行内容创作,会为受众带来耳目一新的 VR 叙事体验。

6.5 本章小结

本章重点探讨了深度沉浸阈 VR 电影异我叙事，重点阐述了交流在其中承担的叙事职责和机制。在 VR 电影语境中，"交流"应视为一种广义的交互，通过输入、输出设备的作用发生在受众与 VR 电影之间。

自然交互被视为 VR 最为理想的交互方式，但距离普及实践尚有时日。需明确的是，不能以硬件复杂度来衡量 VR 电影的叙事沉浸阈，能够有效叙事才是优化交互的目标，因此引入"交流"概念。广义"交流"包括基于视觉和物理装置的交互隐喻，以及基于人类真实全感官知觉和数字设备的人机交互。前者对于当下的 VR 电影具有非常积极的意义，需从叙事艺术角度着重突破，后者有待于 VR 及交互技术的进一步发展和逐渐完善。在 VR 电影叙事创作中，需要明确"交流"设计的本质动机和终极目标：实现深度沉浸阈，让受众真正参与 VR 电影叙事，通过拟像体验感知"异我"，获得具身认知。本章定义了"异我交流"作为异我叙事话语。具身认知、通感效应、移情原理等都可作为 VR 电影"交流"设计的理论依据和指导。

多模态高质量交互是目前 VR 领域面临的挑战和契机，亦是 VR 电影未来叙事手段的趋势，是实现深度沉浸阈 VR 电影叙事的突破关键。

第7章 建立深度沉浸阈 VR 电影艺术系统

> 对叙事而言,要记住我们正在寻找的是形式(form),而非公式(formula)。
> ——约翰·布赫[24]

眼下,VR 电影领域虽然已经涌现了很多作品,但如前所析,作品质量参差不齐,"杀手级"作品屈指可数,在本书的语境中,即具有深度沉浸阈的 VR 电影数量较少。最大原因之一在于很多创作者在创作中尚未真正意识到媒介转换对艺术本体的差异化影响,因此只是将表现载体换成了 VR,与平面视频艺术(电影、电视、游戏)相比并无革新。

前文中的论述表明,诞生之初的 VR 电影无论是在艺术方面还是在技术方面,都在一定程度上有赖于已经成熟的艺术门类,如电影、电视。但若将 VR 电影叙事假设为一个系统,则其几乎完全异于平面视频以及所有其他媒介。因此,一方面需承认现阶段创作深度沉浸阈 VR 电影叙事并非易事,另一方面应意识到这恰恰导向了 VR 电影未来发展的广阔空间。事实上,无论是 VR 业内人士还是一些好莱坞传统导演,都认为 VR 或将成为有史以来"最适合"讲故事的媒介。本章将在前文的基础上进一步论述,从理论层面进行全局性的整合,并在实践层面提供合理有效的深度沉浸阈 VR 电影创作策略。

为了保证研究过程的清晰,前文主要采取分类论述的方式。本章将根据研究的实际语境因地制宜地涉及这种叙事分类。

7.1 建立 VR 电影叙事系统模型

在 VR 电影发展之路上,为其尽早建立一个完整的艺术系统模型,不仅有利于 VR 电影自身的发展,还能够反向推动 VR 技术及 VR 行业发展,创造社会价值。约翰·布赫认为:"对叙事而言,要记住我们正在寻找的是形式,而非公式。"

因此，关于 VR 电影的叙事，特别正处于其诞生早期，需要为其建立一定的模型/体系，但这并不是限定其创作的框架，而是尽可能确定一些原则或方法，并且保有一定的空间供其更加长远地发展、创新、完善。

在面向视觉媒体的叙事中，结构的作用一直存在争议。电影、电视、游戏，甚至连环画这些叙事艺术类型的作家们，通常对作品中需要戏剧性结构的想法感到抗拒。在某种程度上，这一问题也是写作艺术中所特有的。例如，很少有画家、建筑师对其构图、设计中的经典结构表示抵触，因为在其作品中，已经成型的"结构"凝结着前人的经验和智慧，沿用"结构"是一种高效率创作手段。但在写作中，作家却担心模式化故事结构难以为受众（读者、观众）带来新鲜的艺术接受体验。这种担心不无道理，但"结构"之所以在常规情况下行之有效，是因为基本叙事结构实际上建立在人脑解决问题的方式之上。当受众在作品中感受到叙事模式时，结构会给大脑提供一种天然化学奖励。这些模式允许受众从体验中创造意义。仍需强调的是：结构是关于形式的，而不是公式。因此，在任何一种艺术类型中，发现或创造创作结构都是有必要的，VR 电影中同样如此。

7.1.1 "事件-场境-异我"VR 电影叙事系统

本书以一种全新的叙事定义视角，基于营造深度沉浸阈的目标，将 VR 电影叙事分为事件、场境、异我三大类，并分别在第 4、5、6 章中进行了详细深入的论述。下面以更加系统化、结构化的方式，对此分类进行总结归纳，如表 7.1 所示。

表 7.1　基于深度沉浸阈的 VR 电影叙事类型

叙事类型	叙事者	原初事件	生成事件（表征）	文本主要叙事话语
事件	文本＋受众	VR 导演/创作者意图传达的基本事件	受众在 VR 体验之后接受的事件	吸引力
场境	文本＋受众	VR 导演/创作者建造的（蕴含气氛、情感的）VR 化空间	受众在主动（六自由度）/被动（三自由度）漫游、探索 VR 空间中生发的感悟和认知	符号行动元
异我	文本＋受众	VR 导演/创作者意图传达的以赋予受众化身为特色的多题材体验	受众在身为"异我"的体验中，对化身/代理的"他者"身份所拥有的全新认知，以及由此产生的认知、移情等感悟	具身交流

表 7.1 中的部分内容在前面各章中已有详细论述，下面对其中未涉及的部分进行必要的补充阐释。

叙事者：如前所析，VR 电影接受过程本身就建立在受众自由选择观看视角的基础之上，此外还可能通过漫游、触发等交互方式推进叙事。因此，即使是同一部 VR 电影，每个受众所接受的内容也各有所异，即 VR 电影叙事职责由文本和受众共同承担。需说明的是，一些叙事理论（尤其是传统叙事理论）对叙事者区分了层次和框架，例如，安德烈·戈德罗在对文学叙事和影片叙事的比较分析中就采用了分层方式[82]139。本书的重点在于探索 VR 电影与其他媒介叙事最本质、最显著的差异，因此并不涉及此角度的讨论。

原初事件：在 VR 电影叙事者双重身份前提下，叙述的事件必然是复杂化的。不同于其他多数媒介（文学、建筑、电影）所述事件在传播环节的稳定性，VR 电影的事件具有时间的演进性，这一点与电子游戏、互动式新媒体艺术高度相似。因此，原初事件是指 VR 电影本体，即 VR 导演/创作者所赋予的内容，由 VR 电影文本讲述。无论一部 VR 电影是单线程叙事还是多线程叙事，都只存在一种原初事件。

生成事件：指 VR 受众经过对 VR 文本的审美接受，在原初事件的基础上所获得的因人而异的事件。例如，在事件叙事中，若不同受众选择不同分支，则各自所获得的生成事件相应地不同。再如，在场境叙事中，不同受众在同一个 VR 空间中获得的情感体悟有不同程度的差异。

文本叙事话语：同样在分析中排除了与其他艺术叙事系统相似或重复的属性对象。"吸引力"话语存在于 VR 叙事的每一类型中，可见其本质性与重要性。这是因为 VR 离不开 360°环境中的叙事。同样地，场境叙事中的"符号行动元"、异我叙事中的"具身交流"也可能作为所有叙事类型中的叙事话语。并且在一部 VR 电影中，同一个元素可能同时承担着多种叙事话语功能。例如，在 *Blind* 中，手杖敲击地面而激发的发光粒子既是"吸引力"，又是以交互为主的"交流"话语。需强调的是，"事件-场境-异我"只是一种尽量趋于明晰的 VR 叙事分类，并非意味着三种类型相互完全独立，如图 7.1 所示。事实上，三者之间是一种在艺术维度相互平行、在时间与技术维度层层递进的关系，这从"吸引力"话语在各类 VR 叙事中的存在可以看出。在营造深度沉浸阈的关键方面，三者既有诸多共通之处，又有各自的偏重。例如，"吸引力"话语所涵盖质素中的场景（道具、灯光）、声音在各类叙事中都是基本且重要的元素，而"吸引力"话语在三类叙事中具有不同的重要度，从高到低依次为：事件，异我，场境。

第 7 章 建立深度沉浸阈 VR 电影艺术系统

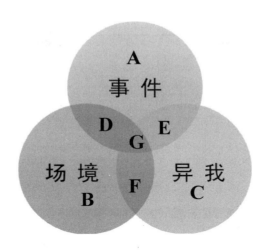

图 7.1 VR 电影三种叙事类型的关系

故以"事件-场境-异我"为叙事分类依据,一些 VR 电影具有显著而单一的特征,亦有不少 VR 电影同时属于其中两种或三种叙事类型。对应图 7.1 中字母 A～G 所表征的叙事类型范围(在表 7.2 中解释),表 7.2 分别列举了数部作品。本书特别针对这些作品进行了多种形式的受众体验调研,通过专家问卷调研、专家访谈、网络调查获得数据,结合统计学方法、文本情感挖掘进行数据分析,在本书的语境中认为这些作品属于深度沉浸阈 VR 电影。附录《本书提及的深度沉浸阈 VR 电影作品链接/发布路径》提供了表 7.2 中作品的下载地址。

表 7.2 各叙事类型 VR 电影示例

区域	叙事类型范围	作品
A	事件	《山村里的幼儿园》、《晚餐派对》(Dinner Party)、《风雨无阻》(Rain or Shine)、On Ice、Henry、Invasion!、Help、Inside the Box of Kurios、Nomads、《参见小师父》、《拾梦老人》(The Dream Collector)、《锡德拉湾上空的云》(Clouds over Sidra)、《教堂:VR 爱情故事》(Chapel: A VR Love Story)
B	场境	《深海》(The Blu)、《夜间咖啡馆 VR》、《神曲》、Blocked In、《走入鹊华秋色》、《达利之梦》(Dreams of Dali)、《博斯 VR》(Bosch VR)、《帆船》(Sailboats)、《睡莲 VR》
C	异我	Notes on Blindness、《地精与哥布林》(Gnomes & Goblins)、《6×9》
D	事件∩场境	《艾露美》(Allumette)、Special Delivery、《蒙娜丽莎:越界视野》(Mona Lisa: Beyond The Glass)、《看不见的时间》(The Invisible Hours)

续表

区域	叙事类型范围	作品
E	事件∩异我	《永生花之舞》(Firebird - La Péri)、《肉与沙》(CARNE y ARENA)、《自由的代价》(The Price of Freedom)、《抉择:派对的终结》(Decisions: Party's Over)系列、Miyubi
F	场境∩异我	Café Âme、《解冻》(Defrost)、《6×9》、《亲爱的朋友》(Old Friend)
G	事件∩场境∩异我	The Recruit:R U In?、Blind

7.1.2 VR电影叙事的其他分类方法

为了在本书中达到尽可能全面的视角,在对VR电影叙事进行系统化质性研究时,除了基于"事件-场境-异我"的分类方式阐述,本书也试图按照其他标准的分类进行归纳,以弥补现存文献中关于此内容的不足。

事实上,VR电影可以有多种分类方法,例如,在技术范畴,按照制作手段可分为实拍和CG两大类。此处提供艺术范畴的另外两种分类阐述:从作品角度按照内容取材类型,以及从受众角度按照受众身份类型。当然,随着VR的成长,必将出现更多类型的VR电影叙事。

1. 按照内容取材

根据叙事内容,可将VR电影分为以下类别:剧情、知识、艺术。

(1) 剧情类

剧情是结构化故事的戏剧和情感成分,近似但不完全等同于"事件"。剧情类VR电影叙事目前数量较多,按照故事背景的现实性程度又可分为虚构和非虚构两类。虚构类VR剧情电影如《晚餐派对》、Help、Pearl、Henry、《拾梦老人》。非虚构类VR剧情电影以通常所说的VR新闻、VR纪录片居多,如《锡德拉湾上空的云》(Clouds over Sidra)、《山村里的幼儿园》、《参见小师父》、《教堂:VR爱情故事》(Chapel: A VR Love Story)。

曾获第68届艾美奖的Henry是前Oculus Story Studio于2016年出品的一部VR动画影片,其讲述了一只名叫Henry的小刺猬在生日当天经历的故事。因为身上与生俱来的刺,Henry总是在无意中伤到别的小动物,但几乎没有朋友的它越发渴望获得友情。生日那天,Henry兴致勃勃地为自己装扮了房间,当它开开心心端着蛋糕出来时,却突然因为孤单而陷入惆怅。不一会儿,气球变身为发

光的精灵在屋内起舞,Henry 开心地与气球精灵们嬉戏。可是,它的刺又"吓跑"了气球精灵。正当 Henry 失落之时敲门声响起,Henry 打开房门,原来是气球精灵们带来了一只小乌龟。有着坚硬保护壳的小乌龟丝毫无惧 Henry 的刺,喜出望外的 Henry 和它拥抱在一起,终于收获了友谊。

(2) 知识类

知识是人类通过实践认识客观世界及人类自身的成果,包括对事实、信息的描述,在教育和实践中获得的技能。从类型学角度,知识有多种分类,如简单知识和复杂知识、具体知识和抽象知识等。此类 VR 电影叙事的"知识"近似于具体知识、科学知识,包括太空探索、生物科学、地球故事、科技学术等范畴。

The Body VR[①] 是一部具有生物学科普性质的 VR 体验影片,由 The Body VR LLC 研发。其中,受众化身为一个仅如单个细胞大小的极其微观的"观察者",在人体内"漫游",如穿过血液、观察细胞组织等,每处观察对象配有相应的字幕介绍和语音解说。这种"身临其境"的知识类叙事能够让受众对认知对象的概念、组织及功能产生形象化、具身化的了解。

此类 VR 电影叙事主要为各类科学知识普及,因此以通常意义上的纪录片、科教片居多。BBC 出品的系列 VR 科教片较具有代表性,如 *Home:A VR Spacewalk*、《行星地球》(*Planet Earth*)系列等。

(3) 艺术类

此类 VR 电影的叙事取材主要为各种类型的艺术作品,如绘画、雕塑、戏剧等。迷你 VR 歌剧体验《神曲》取材于同名歌剧 MV,由 Kite & Lightening 发布于 2016 年,曾获得具有"VR 界奥斯卡"之称的 Proto Award 大奖。在这部 VR 电影中,受众同时是虚拟歌剧中的观众,在魔幻风格的场景中"搭乘"一艘小船,沿着河流前行,两边的河岸上分别有不同的表演。受众还会"穿越"到另一个时空"灵界",感受如梦如幻、难辨虚实的体验。

根据艺术作品在 VR 中的呈现形式,此类 VR 电影还可分为"艺术+VR 再现"和"艺术+VR 表现"两类。前者指在 VR 世界中对艺术作品进行如实反映,包括 VR 画廊、VR 录播艺术展览等,此类作品如《克莱默收藏品 VR 博物馆》(*The Kremer Collection VR Museum*)、草间弥生"无限镜屋"VR 艺术展。后者指使用 VR 技术对原有艺术作品进行借鉴、挪用、拼贴,将其立体化、空间化,此类作品如《清明上河图》VR 体验、《夜间咖啡馆 VR》、《达利之梦》、《走入鹊华秋色》、

[①] *The Body VR* 具有多个版本。在 Steam 网站上线之前,Demo 版的内容不具有互动元素,之后的版本集成了手柄控制器,并提供了互动体验,受众能"触摸"和检查其中的每个 3D 对象,并与 VE 进行交互。此处特指不具备交互的最初版本。

《睡莲 VR》等。"艺术＋VR 表现"类型的 VR 电影对传统艺术进行了二次创作，具有艺术、社会、经济等诸多方面的价值，对于 VR 发展意义更加深远。

2. 按照受众身份

受众在 VR 电影中的体验方式可以有多种分类，此处按照接受感官通道，结合参与方式与程度分类阐述。

(1) 基于凝视的观察

观察是有目的、有计划的知觉活动，是知觉的一种高级形式。"观"指看、听等感知行为，"察"指分析思考。观察并非仅为感性视觉过程，而是以视觉为主，将其他多种感觉融为一体的综合感知，并且包含着积极的思维活动，因此为知觉的高级形式。

以真实世界中的体验为例，包括人类和动物在内的生物通常在何时做出观察行为？细致的观察往往发生在认知活动中，对人而言，到某地旅游是一种走马观花式的观察，与人交流时的察言观色是一种微妙的观察，分辨和了解动物、植物等认知对象是一种全面的观察，在显微镜下查看细胞、组织等是一种极为微观的观察……观察行为让人类认识环境、认识他人、认识生物、认识事物，从而认识、了解世界。对动物而言，观察的作用亦接近于此，只是不如人类行为丰富。

事实上，人类对于传统艺术的接受形式亦以观察为主。"看"小说、"看"电影、"看"电视等艺术接受无不是以视觉为主的广义"观察"行为。观察也是一种体验，如"观察"某地的风土人情。只有身临其境地观察，才可能产生客观、深刻的认知。因此，在 VR 电影的题材和内容中，"观察"的元素或形式必将长期存在。此部分探讨的是仅包含"观察"（即视觉交互），不包含其他形式的交互。在现有的 VR 电影中，有相当大的比例采用了"观察"体验式叙事。

在"观察"体验式的 VR 电影中，受众只能观看环境、事件的推进，不能对内容本身产生影响。这看似淡化了 VR 电影在技术层面的核心优势，即交互性，但从另一方面而言，也有利于保证叙事的顺畅进行。在这种类型的 VR 电影中，创作者需重点思考应该如何引导受众的注意力，如何让受众通过在 VR 世界中的"观察"获得认知、心智、情感方面的升华。

(2) 基于代理的扮演

扮演是指演员装扮成戏中的某一角色演出，或化装成某种人物出场表演。角色扮演（role-playing）也叫扮装游戏，是一种人类的社交活动，可以通过游戏、治疗、培训等形式进行。参与者在故事世界中通过扮演角色进行互动，可以获得快乐、体验以及宝贵的经历。角色扮演与具身认知（embodied cognition）理论相关，

在心理学上也有重要意义。例如,精神病学者莫雷诺开发的角色扮演疗法(也称"心理剧")运用戏剧表演的方法,帮助体验者发现问题、了解症结所在,从而使其更好地调整心理状态、解决心理问题。

扮演式体验与异我叙事有相通之处,但前者更强调外在方式,后者更重视内在状态。在角色扮演类 VR 叙事中,受众亲身体验和实践他人角色,能直接理解他人处境、感受他人情智,同时还可能挖掘出自身深藏于内心的意识与情感。

《肉与沙》就是一种扮演式的 VR 体验,受众扮演美墨边境的难民,体验其颠沛流离的苦难生活;在 *Invasion!* 中,受众扮演一只小兔子,和同伴(另一只兔子)一起成功"劝退"了外星入侵者;在 *Café Âme* 中,受众扮演一位临窗听雨、独自守店的咖啡馆机器人店主。

在扮演类 VR 叙事中,受众会同时观察周围环境,但这种观察建立在"第一人称视角+第一人称身份"的共同基础之上,将视角与身份同一化,更加真实。在观察式叙事中,虽然受众也会以第一人称视角观察,但通常是一个看不见的存在(有时也可视为上帝视角)。扮演类 VR 叙事为受众提供了更加清晰明确的身份,有助于营造更深度的沉浸阈。

(3)基于交互的参与

参与指参加、介入,指以各种身份加入、融入某件事之中,如"参加(事务的计划、讨论、处理)、参与其事",即"加入某种组织或某种活动"。在 VR 中,参与通常指更进一步的"扮演",即受众不仅变身为故事中的一个角色,还能在一定程度上控制或决定剧情发展。

例如:在《自由的代价》中,受众扮演一位执行任务的特工,通过破解谜题而通过关卡;在 *Blind* 中,受众扮演一位遇到离奇事件并逐步进行探险,从而揭开事情真相的女孩 Jean。

与扮演类叙事相比,"参与"不仅为受众赋予了角色和身份,还能让受众参与故事,通过自己的言语、行为、决策等推进和决定故事的进程。这就为受众赋予了沉浸体验的主动权,提升了受众的临场感。

参与可以视为 VR 电影接受过程中交互的最高级别。参与式的体验通常也是通过交互设计实现的。随着 VR 及互动技术的发展,参与必将实现更多形式。

7.1.3 深度沉浸阈叙事修辞

结构是创造叙事的"骨架",但真正使作品富有创意和独特性的是其上附着的修辞艺术手法。巧妙运用隐喻、象征和反讽,将这些元素自然融入叙事中,有助于

深度沉浸阈VR电影叙事
——事件·场境·异我

在VR叙事内容方面营造更深度的沉浸阈。如在VR中设计激励事件或催化因素。

每个故事都需要一个加速推进叙事进程的时刻。在VR电影的开端,即受众体验初期,就应该设计一些事件,给主角一个必须开始旅程的理由,可以是接到一通电话、收到一个请求、一个久未谋面的朋友再次出现、发生一桩离奇事件。正是这些触发事件提供了为每个角色建立目标、动机和成功计划的机会。VR技术可使此类触发事件发生得更显自然,即受众发现自己身处一个沉浸式虚拟空间中,尤其是第一人称视角的VR电影中。这个发现为叙事进展提供了动力,受众继而开始他们的旅程。不过,通常这一事件应该更富有戏剧化色彩,以迅速引导角色追求其目标。激励事件的发生就像受众开始"执行任务"的"启动时间",加速了所有参与者(主角、敌手、配角)之间的冲突。VR电影 Blind 的叙事伊始就运用了此种修辞手法设计剧情。

推动主人公进入叙事行动可以通过多种途径实现。以下是几种常见且有效的"激励事件"类型,对深度沉浸阈VR电影叙事创作可给以一定的参考。

1. 神奇的机会

指一个意想不到的神奇的机会或礼物,特别是在主角身处单调的生活或困难的处境中时。在VR电影中,神奇的机会是进入虚拟空间后就随之而来的,例如,在《神曲》《夜间咖啡馆VR》《达利之梦》中,受众首先就会发现自己身处一个超现实主义虚拟空间,因而产生进一步探索的欲望。

较为成熟的VR叙事会呈现意义较为严格的主题,给主角提供一定的约束,如不能使用魔法解决问题。在接近叙事尾声时,主角通常被要求拒绝或放弃魔法。这是主角在故事中必须经历和学习的一课。对叙事复杂度不那么高的VR电影而言,可能会有例外。

此类VR电影还包括 Blind、《自由的代价》。

2. 考验

为了让主角在故事中拥有其想要的生活或实现期望的目标,激励事件会引入一项考验,主角需被迫面对一项重大挑战。考验通常发生在主角身份中的某些重要元素被剥夺或受到威胁之后。考验可能是多层次的,如不同程度的谜题、对峙或冲突。如果一项考验作为故事的激励事件出现,那么在叙事中应该设置一个或含蓄或明确的时刻,在该时刻主角接受了挑战。受众通常会在心理上支持主角(在很多VR叙事中,主角就是受众在VR电影中的化身或代理),因此会积极主

动地做出选择,而不是简单、被动地从一个360°场景进入另一个360°场景。

运用"考验"元素叙事的 VR 电影包括 *Help*、*Invasion!* 等。

3. 敌方出现

当主角的生活因意外力量的到来而陷入混乱时,其必须选择面对新出现的敌人,否则会失去对其而言重要的东西。这种"力量"可能集中作用在一位主角上。值得注意的是,受众在看到对手的面部表情时,往往更容易联想到主角的内心活动,即产生较强的代入感、临场感、沉浸感。在结构化剧情设计中,通常情况下,要战胜敌方,主角需牺牲一些重要的东西,或者达成一些难度较大的事情,如填补生命中的某个短板、克服性格中的某个弱点。

此类 VR 电影包括《自由的代价》、*Blind* 等。

4. 缺失的部分

在激励事件中,主角生活中缺失的一部分通常会以另一个体(如另一个角色)的形式出现。对主角而言,如果能够赢得此人,就会更易实现目标或拥有更好的生活。但往往"缺失的部分"最初并不愿意填补此空缺,主角必须通过说服等途径将其争取过来。同样地,这个激励事件往往也与一个主题有关。在这些叙事中,主角必须认识到,"缺失的部分"并不一定是物质财富,也可以是必须参与故事旅程、与之共命运的人。此元素一般是主角曾经拒绝面对、能够完善心灵、建立与外部世界的健康关系的,只有当主角意识到这一点时才能得以成长、走向"完整"。虽然目前很多 VR 叙事都聚焦于外在体验,但未来将会涉及更加微妙的内心旅程,受众会被带入复杂的虚拟"世界"中,在那里受众可能将直面人类的隐秘内心,如欲望和斗争。

从叙事涉及的心理层面意义而言,"寻找'缺失的部分'"是 VR 电影中难度较高的叙事模块。因为对于 VR 叙事语言的探索还处于早期,尚且没有明确意义上的此类作品。但在一些以体验为主的 VR 电影中,实际上已经实现了"寻找缺失"的目标。因为"寻找缺失"就是"认识自我",受众若在沉浸和交互式体验中获得了心灵的共鸣,则也是一种自我心灵的完善。在《夜间咖啡馆 VR》中,受众"看见"了"梵高"、流动的"星空",理解了梵高的内心和他作为画家的创作动机,在对梵高思想的感悟和共鸣中,发现了自己内心深处与梵高的相似之处,即对爱的渴望、对艺术的执着;在《山村里的幼儿园》中,受众对留守儿童的情感反映着其对家庭的重视,对完整亲情的珍视;在《锡德拉湾上空的云》中,受众对难民儿童的同情表现出社会群体的人道主义精神。场境叙事、异我叙事两种类型中使用此种修辞手法较多。

7.2 深度沉浸阈VR电影叙事创作

7.2.1 深度沉浸阈VR电影叙事创作流程

尽管VR电影创作未必要遵循一个统一框架,但系统的艺术体系规范以及切实可行的创作步骤能够节约资源,对创作人员有一定的帮助。图7.2所示为VR电影叙事创作流程。基于深度沉浸阈的叙事目标,本节主要阐述前三步,拍摄、后期制作等与本书的主题关联度不高,因此不作讨论。

图7.2 VR电影叙事创作流程

1. 确定创作目标与主题

任何一部VR电影都有其创作目标,创作目标往往与作品发行用途密切相关,如作为一部独立叙事VR电影发布在VR平台上(或许还计划参加某个VR电影节),或面向主题公园、游乐场、教育培训机构等。通常一部VR电影可能有多个创作目标,如《肉与沙》,其内容是表现美墨边境难民的生活,以激发受众的同理心和关注,它也参加了戛纳电影节的展映和奥斯卡金像奖的评选。再如《夜间咖啡馆VR》,创作者Mac Cauley的创作目标是以VR创造一个梵高的作品世界,

向梵高致敬,该作品还获得了 2015 Mobile VR Jam 大赛双白金奖。*Henry*、《山村里的幼儿园》等作品都兼具多个创作目标。

因此,一部 VR 电影可能有多个创作目标和用途,包括主要的和次要的。创作者需进行主次区分。优先考虑创作目标,可以为故事的发展提供结构。本书所讨论的创作目标主要基于内容艺术,即将叙事目的简化为娱乐、教育、信息。

2. 预设核心受众

在广告行业有一句古老的格言,即在开始任何一个项目之前都需提出以下两个问题:"我的受众是谁?""什么是我想让他们轻易赢得的东西?"对于 VR 电影这种沉浸式艺术的创作,这两个问题同样适用。

大多数作品会拥有多个受众。但是,在创作之前确定核心受众是必要的。核心受众之外可视为次要受众以及外围受众。进行预先设定,可以将受众的人口统计学特征和文化素养尽量缩小和具体化。当然,这可以基于不同创作目标进行分类。例如:若创作目标是商业性的,则核心受众是在统计学上最有可能购买该作品的人群;若创作目标是教育性的,则核心受众是需要借助于此作品进行学习的学生。

在基于深度沉浸阈的 VR 电影创作中,在确定核心受众的同时,就应该做到:能够根据这一对象的文化素养(包括 VR、艺术等方面)预设深度沉浸阈。

3. 确定叙事视角(POV)

一旦有了关于故事的概念,并确定了叙事目的和目标受众,就可以开始考虑叙事的逻辑问题。首要问题是叙事角度,这是故事创作和叙事的区别所在。

(1) 第零人称视角

与其他媒介相比,VR 最终表现出的优势之一就在于其更多元的叙事方式与更创新的叙事视角。由于 VR 以视觉体验为中心,创造了一个真正可感的"世界",受众能够"身临其境",因此,受众可以在这个"世界"中保持自己原本的身份。例如,在《夜间咖啡馆 VR》中,受众即为走进梵高咖啡馆的自己。有人将这种视角称为"第零人称视角"[130]。虽然当下"第零人称视角"VR 电影往往不具备丰满的戏剧化剧情,但随着 AI 等相关技术的发展,此类 VR 电影会更加成熟。

(2) 第一人称视角

指在叙事中,故事主角就是讲故事的人。在 VR 电影中,第一人称视角指受众通过叙事者的眼睛来观看 VR 空间内上演的一切。换言之,受众(或体验者)就是主角和主演。因此,对于主角没有经历的体验或其不知道的事情,受众也未曾

经历或不知。$Blind$、$Café\ Âme$ 即采用了第一人称视角叙事。

（3）第一人称配角视角

指叙事者或讲故事的人是故事中的配角而不是主角。使用此视角的关键在于，故事主角身上会有一些经历是叙事者不知道的。此视角与第三人称视角相似，但并不相同。该视角在当下的 VR 电影中并不多见。

（4）第二人称视角

这一术语最常用于教学类的 VR 体验，其中"故事"通常以"你"的视角被教书。此视角在其他叙事形式中不太常见，在以叙事为基础的沉浸式体验中也使用有限。但也有例外，如在游戏或交互叙事中提供指令的场合。在现有作品中，几乎没有单纯的第二人称视角故事，但存在一些多视角中穿插第二人称视角的情况。例如，在 $Blind$ 中，受众先以第二人称视角观看"自己"在失去意识之前的经历（此时受众并不知道自己在故事中的身份），之后再以第一人称视角参与叙事。

（5）第三人称视角

指叙事者并不是故事中的角色，而是一个观察者。在第三人称视角的沉浸式体验中，受众是被角色忽视的。在某种意义上，受众仿佛 VR 场景中的"幽灵"，可以观察场景中发生的一切，但无法做出任何影响叙事的决定。这种视角与传统电影的视角最为相似。第三人称视角也包括一些细分，如下所述。

1）第三人称有限视角

指受众视角仅限于一个角色。叙事者或受众仅可知道该角色所知的内容。

2）第三人称多视角

指叙事者或受众可以在故事中跟随多个角色。不过，当视角从一个角色转移至另一个角色时，需注意避免受众视角的混乱。

3）第三人称全知视角

指叙事者或受众能知道故事中的一切，不受限于某一个角色的视角和所知。该视角在交互式叙事以及游戏体验中尤其有趣，因为它赋予了受众在 VR 世界中更加重要的角色。

7.2.2 深度沉浸阈 VR 电影创作策略

1. 重视与深化叙事体验

正如第 6 章关于异我认知叙事的阐述，The Third Floor 公司的创始人兼（前任）CEO 克里斯·爱德华（Chris Edwards）认为，VR 之所以"酷"（cool），是因为它

可以让受众体验别人的经历,并能使受众将其化为自己的体验,丰富人生[24]。在学界和业界,这是一种具有代表性的观点。按照具身认知等理论,深度沉浸阈VR电影能够创造堪比真实世界中的体验。不仅是心理层面的移情作用,通过视觉、行为等方面的器官、肢体作用产生的具身认知、通感效应,也能带来似真度极高的体验效果。这种"体验"恰恰是VR电影与其他媒介相比的差异化优势,也是VR电影叙事创作的重要契机。应重视"体验"的作用,并将其意指作用进行系统化,包括"体验"的动机、形式、过程、目标、效果,在前文阐述的VR电影三大叙事类型的指导下进行叙事设计,创造深度沉浸阈VR电影。

体验指"亲身经历","在实践中认识事物"[131]。无论是对于一个地方、环境,还是对于事件、信息,能够"身临其境",就是一种体验。可见事件叙事虽然多数重在"观看"他者的故事,但也是体验。体验的过程使人类感受到真实、现实,并且能够在大脑中留下深刻印象。当体验变为"记忆",人们能随时回想起曾经亲身感受过的生命历程。场境叙事VR电影则能让受众在结束体验之后的很长时间里仍觉得仿佛真的去过那样一个地方。当"记忆"进一步深化成"认知"心智,还有助于激发人们对于未来的预感和启益。异我认知叙事则在此方面有显著作用。事实上,三大叙事类型的VR电影各自的作用和特征并非完全独立,而是各有偏重。

2. 升华感悟:扩展"故事"内涵及外延

如前文所述,"故事"是什么?"叙事"又是什么?学术界对它们的讨论乐此不疲,但至今尚没有一个统一的结论。不过这一方面没有影响各种媒介、各种形式"叙事"创作的发展,另一方面,对于VR电影的叙事甚至是一个积极的态势。不能严格地对叙事进行"界定",也意味着对于"'叙事'是什么"这一问题的开放和包容。

在叙事问题上,H.波特·阿伯特的观点代表了叙事学家的共同观点,即将"叙事"术语保留为故事与话语的结合,对两个部分进行如下界定:"故事是一个事件或事件序列(即行动),叙事话语乃是对这些事件的表征。"[33]7

在VR电影诞生初期,与创作相关的一切几乎都处于尝试与探索阶段。受到软硬件技术以及创作手法、思路等条件的限制,传统的结构化故事、戏剧化故事是难以用VR讲述的。例如,在现有的VR电影中,遵循"英雄之旅"框架的少之又少。与此同时,通常所说的"体验"类VR作品较多(在此不将VR游戏加入讨论),如风景拍摄、场景、艺术体验等。换言之,一部VR电影可以不是一个结构化的故事,而只是一个或多个"叙事碎片(叙事元素)"。

以最经典的故事结构之一"英雄之旅"为例,英雄之旅是一个"圆"[24]。主角

有一个目标,并为之而努力,这个过程就是"英雄之旅"。无论目标是否实现,主角在此旅程中都发生了变化。这与很多人的生活有相似之处,是"英雄之旅"式故事容易引起共鸣的原因所在,亦是良好叙事的基本核心。

当然,并非每部VR电影都要遵循"英雄之旅"的结构,但可以从中获得灵感。即一部VR电影只要能够给人带来一定的改变(特别是心理层面的)或情感的共鸣,就可以视为"讲述故事"(storytelling)。因此,《夜间咖啡馆VR》《神曲》等作品更加可视为叙事。

3. 少即是多:技术-形式-叙事

对于技术和艺术的关系,要明确"艺术第一性,技术第二性"。虽然VR电影是一种"亲技术"程度较高的艺术,但这并不表示要完全依赖技术。当前已有的深度沉浸阈VR电影就是最有力的证明。在VR电影的创作环节中,在确定好故事、目标受众等问题之后,就要考虑技术的可操作性,这也是必须考虑的现实客观问题,尤其是在VR技术及VR电影的发展早期。技术决定形式,技术和形式共同决定叙事。

"少即是多"在艺术创作中是一条尤为重要的真理。

(1) 精简交互

不妨假设,在VR电影《夜间咖啡馆VR》的创作中,若在现有实际作品的基础之上增加多个交互点,如"梵高"会开口说话,咖啡馆中客人数量增多等,作品是否还能营造这种宁静、悠远、带有些许神秘的意境呢?显然很难。因为太多的交互点容易喧宾夺主,反而冲淡了原本的创作意图和"故事"主题:给予受众体验的空间。从创作者Mac Cauley的VR创作到作品本身,再到受众的体验,这一切都是向文森特·梵高的VR致敬。只有充分尊重梵高原作,给受众较多的思考和感悟空间,才能如创作者所愿:向梵高致敬。

再如,在 Henry 中,受众以隐身的第三人称视角(亦是全知视角)体验观看。受众与故事没有任何互动,但二者之间单纯的"观察"关系恰恰保证了叙事的合理。事实上,在 Henry 的早期设计中曾有一个名为"look at"的功能:当受众视点变化时,Henry 会随之改变视线方向,有时还会相应地变化表情。但在正式版本中并没有此功能,因为如此一来就会与影片想要表达的 Henry 的"孤单"相悖。[132]

(2) 似真性高于写实性

有人认为对"真实现实"的还原是VR创作的黄金标准,但事实并非如此。在VR世界中,"感觉真实"(即似真性)比照片写实主义更加重要。一方面,似真性

并不试图提供对现实一比一的再造，而追求意义可信度，包括模型背后的相关意图或表征。另一方面，恐怖谷效应一直以来备受争议，其更倾向于被视为简单解释理论而非科学根据。所以，在 VR 电影的内容创作中，似真性超越了物理仿真性，拟像营造的体验促进了"超真实"的建构。创作者应该更加重视如何为 VR 个体设计和赋予特性，创作卡通角色有时比创造逼真人类的效果更好。

克里斯·爱德华认为，在沉浸式设计的早期阶段不应考虑技术限制，以避免对想象力的限制。其在 VR 创作中奉行的哲学便是"让想象力战胜局限"。技术应该为人类所梦想的故事服务，并且允许人类以更高效有力的方式讲述故事。

7.3　VR 电影叙事的可期未来

总体而言，VR 电影尚处于非常初级的起步阶段。但静观 AI、大数据、移动通信等技术的发展现状及态势，预测在可期的未来 VR 电影叙事创作必将随之产生精彩的变革。

7.3.1　AI 驱动的随机叙事

在未来的 VR 电影中，深度互动将成为主流。互动不仅发生于受众与 VR 电影之间，还发生于同一部 VR 电影中的多个受众之间。借助于无限逼近真实的数字建模技术，受众能够在 VR 电影中选择并扮演一个角色，体验无既定发展方向的剧情，姑称其为"随机叙事"。在随机叙事 VR 电影中，受众个体在虚拟空间中的存在形式可以使用"异我"或"物质我"化身，化身可以是人类、其他动物或一种完全虚拟的生物（如阿凡达、蓝精灵）。

随机叙事的魅力之一在于其蕴含了"选择"之外的不确定性，如克里斯·克劳福德曾阐释的常规互动叙事中无法实现的"第三种选择"（third option）。即故事主角在面对两难抉择时，忽然灵机一动，想出了第三种意想不到的处理方式。在电影《末世圣童》中，"一位崇拜恶魔的邪教徒把一位信奉上帝的小女孩拖到楼顶边缘，挑战她的信仰。他要求她跳下去，从而证明她相信上帝会救她于危难之中，如若不然，她就必须放弃对上帝的信仰，转而信奉邪教"。设想将这一场景置入传统交互叙事中，通常是一个二元式交互点："跳"或"不跳"。显然，这两个选择皆非上策，都是违背女孩自由意志的，然而又没有第三种选择。这便是互动叙事中的一个短板。

电影则不同,"在气氛紧张的停顿之后,小女孩转过身来,面带微笑冲着邪教徒说:'要跳也是你先跳!'"。这是"跳"选择的"升级版",是一种智慧、理想的"第三种选择",蕴含了复杂的逻辑思维,体现了真实的人性。在传统游戏和互动叙事中,计算机难以实现这种由受众生成的"第三种选择"及演绎相应的剧情。然而当 AI 技术在 VR 领域的应用更加普及以后,计算机就可能通过深度学习、神经网络学习等机器学习算法为交互系统赋予"类人"智能。事实上,游戏目前已与 AI 有较为成熟的合作。通过叙事创造一种体验、一种智能幻觉(illusion of intelligence)[133]3 是"游戏+AI"与 VR 电影营造深度沉浸阈目标的相似之处。游戏所采用的 AI 架构亦在一定程度上适用于 VR 电影随机叙事。

VR 电影随机叙事角色对于 AI 的基本需求可以概括为运动(角色移动能力)、决策(做出决策的能力)、战略(战略战术思考能力)[134]。随机叙事在选择 AI 架构时的复杂性就在于这些因素的不确定性,如角色的决策、战略不可预测。目前已经可以通过计算机编程等方法实现随机值,包括高斯随机值、随机值筛选、柏林噪声等[133]31-47。大数据技术在数据建模、分析、调用等方面的合理运用也将使 VR 电影随机叙事如虎添翼[135]。

在叙事策略方面,VR 电影随机叙事可以从邻近艺术获得灵感,如沉浸式戏剧《不眠之夜》通过打破"第四面墙",让观众融入戏剧空间且可自由探索,戏剧演员还会随机邀请观众与其互动。The Invisible Hours 就是一部具有沉浸式戏剧特征的 VR 电影。未来的随机叙事 VR 电影将在科技的助力下衍生剧情的无限可能。

7.3.2 多人参与社交叙事

狭义 VR 因为媒介自身的隔离性,导致一部分人认为其使个人体验与客观世界之间产生屏障,从而限制了艺术体验过程中人的社会性。但亦有很多人认为 VR 的未来发展趋势之一是用于社交,扎克伯格就曾预言 VR 将成为下一代社交平台。以电影的发展现状来审视 VR 可见此观点不无道理,公共影院的兴起正是满足了人们的社交需求。

多人参与的 VR 电影如今已有萌芽。2017 年 4 月,北京国际电影节上展映了一部 VR 电影《全侦探 2》,号称"世界首部 VR 多人社交互动电影"。受众佩戴 VR 头显和体感设备,同时以当时最新问世的 TPCAST 无线模块作为辅助。该版本提供了 20 平方米的观影场地,允许两名受众同时进入,体验时间为 15 分钟。受众在 VR 剧情中可以化身为"侦探",与同伴自由交流并检验证据。作品中使用

的 AI 技术可以让剧情中的动物产生自然反应。

《VR 甲午海战》被称为中国首部爱国主义大空间多人互动 VR 电影。受众佩戴专业 VR 设备之后，能够在体验场地中自由行走，完成不同的交互环节，通过"时空之门"，置身于空隧道、致远舰管带舱、北洋水师检阅、致远舰桥四个场景，在"身临其境"中穿越时空、见证历史。在这一项目中，还设置了真实布景，如与影片中位置相同的椅子、桌子，受众可同时感受触觉交互。

CAVE（Cave Automatic Virtual Environment，洞穴状自动虚拟环境）是一种允许多人同时处于一个虚拟空间的 VR 系统。在 CAVE 中，受众数量受到较小限制，有助于创作 VR 社交叙事。该技术已被用于游乐场、主题公园中，如迪士尼乐园、环球影城等。与基于头显的 VR 体验相比，CAVE 能够带给受众更加自由的体验方式，是 VR 电影未来发展模式的趋势之一，亦将为营造深度沉浸阈 VR 电影叙事开拓新空间。在未来 VR 电影中，受众不仅能化身为影中人，还能与真人同伴一起，以各自的意愿共同表演故事、"身临其境"地探索一个叙事新"世界"。VR 影像中的"蒙太奇"将上升到心理与社会层面，由人与人之间的互动产生。

7.3.3 多模态自然交感叙事

VR 电影中的交互（特别是自然交互）与 AI 领域的技术密不可分。目前，AI 最成熟的应用之一是图像和语音识别[136]，但很大程度上还处于识别和归类层面，若要与人类进行"深入内心"的交互，即透过表层进行深层的情绪识别和理解，尚且有待时日。以情绪识别为代表的 AI 技术能够大大优化 VR 电影中的人机交互体验，对于 VR 电影的深度沉浸阈叙事创作亦会起到飞跃式提升和促进作用。

2017 年 12 月，曾以逼真视觉特效令人惊叹的侦探游戏《黑色洛城》（L.A. Noire）推出了 VR 版本 L. A. Noire: The VR Case Files，VR 版本由七个部分组成，采用了运动控制的控制方案，将受众从第三人称视角变为第一人称视角，增加了一个完全属于 VR 版本的交互区域[137]。4K 分辨率的 VR 版本让受众可以真正在侦探过程中"身临其境"地体验侦破案件的过程，增加了沉浸感和真实感。受众在 VR 世界中可以通过抓取、检查和操作对象来收集线索，可以驾车开往下一个刑事现场，可以审讯犯罪嫌疑人，并根据他们的表现和潜藏的线索进行思考，"辨别谎言与真相"。在权威性平台 Steam 网站上，用户评测表示在 VR 版本中有"丰富的细节"，如"大部分物体都可以拿起来交互"，"开车感觉很有趣"，而且对洛杉矶的实景环境进行了几乎 1∶1 的还原。[138] 其中角色的面部仿真采用了 MotionScan 面部捕捉技术[139]，栩栩如生。更进一步设想，若在 VR 版本中能够

让虚拟角色读取受众的表情,并进行情感判断,做出相应的不同反应,则会让叙事有更多精彩的创新。

例如,在 VR 电影中,受众能够通过眼神与虚拟角色交流,通过语音与其对话,通过手势、动作等传情达意。如此,剧情就能在受众的"下意识"中自然推进,当数据处理和传输速度快到让受众可以忽略延迟时,还能减少剧情中断可能对沉浸感产生的负面影响。

人类的情绪和情感体现在多个方面,如表情、语言、动作。不同的情绪会以不同的形式得以体现,如微笑、大笑、皱眉等表情都蕴含了相应的情绪。在 AI 的机器学习中,就有针对表情或动作的部分,如通过眼球转动分析个性,深入研究眼球转动中体现的人类心理活动。对于语言表现的分析,也是有助于情绪识别的重要方式之一。

情感识别已投入一些应用中,例如:情感机器人搭载的摄像头能够捕捉用户表情,从而进行表情识别;对用户的话语进行基于云端的语音识别,从而实时获取用户的对话情绪。图 7.3 所示为 HRL 实验室开发的多模态 VR 系统框架[140],其展示了系统不同组件之间相互连接的高级模式,表现了多模态交互组件的整体关系,包含了多种软硬件在内,涵盖较为全面,具有一定的代表性和参考价值。

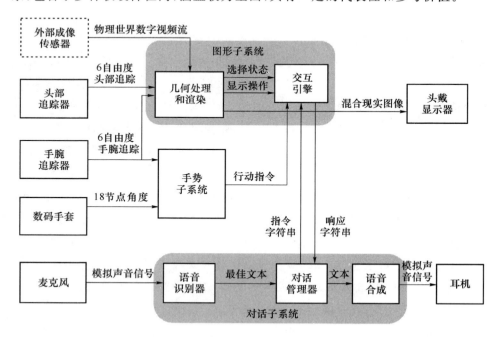

图 7.3 HRL 实验室开发的多模态 VR 系统框架

在人脸识别、语音识别、传感器和各种数据算法的共同协助之下,AI 的情绪

识别技术日渐强大。有预测显示,情绪识别技术真正应用到产品中至少还需三至五年[136],但乐观的是已指日可待。

7.4 本章小结

本章在前文对于VR电影沉浸阈概念深度阐述的基础之上,拟建立了"事件-场境-异我"VR电影叙事系统,立足当下且辐射未来。为了使论述更加全面,本章兼而归纳了以另外两种标准进行的叙事分类:按照内容取材的"剧情-知识-艺术"类别,按照受众身份的"基于凝视的观察-基于代理的扮演-基于交互的参与"类别。本章研究归纳了深度沉浸阈叙事修辞手法、深度沉浸阈VR电影叙事创作流程、创作策略等叙事机制,展望了VR电影叙事的可期未来。VR电影时代即将到来,须把握时机,在研发提升技术实力的同时探索艺术魅力,早日全面步入深度沉浸阈VR电影叙事的新世界。

第 8 章　结语

　　2014年,随着VR产业第三次浪潮来袭,VR电影再度兴起。至今短短数年内,VR电影的数量快速攀涨、质量不断提升,但由于内涵不足和方法薄弱等短板,距成为独立坚实的艺术体系尚有距离。VR电影的定义、类型、界限暂未有统一标准,作品层次不齐、产业泡沫时有。本书从现象着眼,对艺术作品本体深度挖掘,认为VR电影叙事创作中的根本问题在于艺术理念与技术条件共同受限,致使认识论和方法论的缺失,投射到本体表象则呈现为审美范畴概念模糊、叙事理念和空间不足。

　　本书从艺术实践主观能动性出发,在作者之前研究的基础之上进一步探索VR电影创作及系统构建,通过创新概念、转变视角、拓宽视野等多种方法进行研究。由于以VR技术作为媒介,因此VR电影的概念、内涵、创作、传播、接受等意义皆迥异于其他媒介艺术。叙事是VR电影创作需要厘清的首要和关键问题。媒介变迁导致叙事变革的必然,"叙"和"事"在空间化的VR电影中皆发生了意义的转向。"叙述"主体不再仅是创作者和文本,而是将受众的在场显性强化。"事"不再是具象化的经典故事、结构事件,而是涵盖了事件、情感、认知等或具体或抽象的受众身心演绎。本书提出了VR电影的三种叙事类型:事件、场境、异我。三者之间兼容了并列和递进的关系。

　　VR电影作品的艺术价值与叙事的变迁同样密切相关。VR电影场域的空间化使其营造的故事成为一种高度接近于现实物理世界的拟像,因此引入"阈"的概念,使用"沉浸阈"术语来表征VR电影本体的审美高度、沉浸能力层级。"沉浸阈"的最大创新之处在于突破了迄今普遍关注的"沉浸感"语境,转而从创作和本体角度探究VR电影叙事建构。在相关章节(第3章重点论述)中,拟定了"VR电影沉浸阈衡量指标",进行了沉浸阈划分的假设。由于艺术终究趋于整体的感性,因此本书采用定性研究法对深度沉浸阈进行论述和界定,希望给以学界和业界一种启发和借鉴,供VR电影创作方法参考。深度沉浸阈是VR电影叙事创作的目标,本书以此作为叙事效果的基准和主旨。

在深度沉浸阈事件叙事 VR 电影中，"事件"是 VR 电影叙事的现状和延续。"事件"近似于结构化故事，但讲述者等叙事机制皆发生了转变。深度沉浸阈 VR 电影的事件叙事中，"聚焦"成为隐身叙事者，有效引导受众视线。实现叙事聚焦的根本在于创造虚拟场域内的"吸引力"，从而与受众注意力衔接契合。本书定义和创建了"吸引力"话语类型，对驱动深度沉浸阈 VR 电影事件叙事的艺术质素进行了系统分析和列举。

在深度沉浸阈场境叙事 VR 电影中，"场境"是 VR 电影叙事革新领域的起点和重点。"场境"将空间、环境、地方等地理相关概念融于一体，并且注入气氛、情感等激发主观意识的内涵。通过调研 VR 电影受众体验，发现受众对于具有场境意味的虚拟空间持有赞许、惊喜和期待。场境叙事创作的关键在于场境的建构。本书分析了场境叙事类型中的叙事者、叙事过程等机制，定义和创建了场境叙事话语"符号行动元"，其是一种具备叙事行动元职能的符号。符号行动元亦是为虚拟世界赋予"存在"哲学意义的标识。

在深度沉浸阈异我叙事 VR 电影中，"异我"是 VR 电影叙事革新的突破和未来。"异我"是 VR 数字空间为受众提供的一个他者身份或状态，异化表现在各个方面，具身化异我认知是此类叙事的深度沉浸阈目标。激发受众的内在感知是产生认知的直接条件，其来源则是作为外部刺激的 VR 电影内容，营造深度沉浸阈的关键是在外部刺激和内部状态之间建立高效连接，本书以"交流"来涵盖"作品-受众"间的交互等连接。本书进一步创建了深度沉浸阈异我叙事机制，包括"具身交流"叙事话语，展望了交流叙事的子集"交互"叙事及其未来。

综上所述，在深入阐释了 VR 电影沉浸阈、深度沉浸阈的概念的基础之上，本书对几乎可以涵盖 VR 电影所有内容的三种叙事类型——事件、场境、异我——进行了深度沉浸阈叙事研究，最终，拟建立了"事件-场境-异我"VR 电影叙事系统，立足当下且辐射未来。为了使论述更加全面，本书兼而梳理了以另外两种标准进行的叙事分类：按照内容取材的"剧情-知识-艺术"类别，按照受众身份的"基于凝视的观察-基于代理的扮演-基于交互的参与"类别。本书研究归纳了深度沉浸阈叙事修辞手法，深度沉浸阈 VR 电影叙事创作流程、创作策略等叙事机制，在具有技术支持的现实环境下，展望了 VR 电影叙事的可期未来。

本书的论述也反映了人类"数字化生存"特征越发显著。脑机接口、生物识别、OLED（有机发光二极管）屏等前沿技术的真正落地将更加深化 VR 电影沉浸阈、升华交感艺术境界。在此，对未来深度沉浸阈 VR 电影叙事所涉及的人因与伦理进行分析，作为 VR 艺术呈现的人本主义要律和创作启示。

首先是心智及认知影响。关于 VR 中的自我意识，希拉里·普特南（Hilary

Putnam)曾提出"缸中之脑"(brain in a vat)[15]的假想。斯坦福大学在2018年发布的一份报告指出,VR正彻底改变人们认识世界的方式。VR的潜在影响,特别是它与AI技术的交叉,已经促使埃隆·马斯克、比尔·盖茨、斯蒂芬·霍金等人提出:人类究竟可以开发哪些技术,哪些最好还被留在"潘多拉的盒子"中。关于新兴媒介道德层面的思考不无道理,但对于人与科技之间的关系亦无须过度紧张,而是应该在把控伦理、道德等的同时,使科技为人所用,如将虚拟现实技术进一步用于教育、科技、医疗之中,同时为深度沉浸阈VR电影叙事提供更多灵感和可能。

其次是"人类"的定义。"忒修斯之船"(ship of Theseus)亦称"忒修斯悖论",是最为古老的思想实验之一,问题概括为:假定某物体的构成要素被置换,之后它依旧是原来的物体吗?[24]VR面临着相似的问题。例如,在VR世界中获得认知等体验的人类是否还是原先的人类?再如,VR角色在AI范畴的机器学习、深度学习等生长作用下,逐渐拥有人类的思维、行为等自然特质,那么VR角色究竟是虚拟的还是真实的?此外,当VR角色无限接近真实人类时,人类会和其产生情感吗?人类与虚拟人之间的关系会是怎样的,应该是怎样的?可见这个古老的问题——"作为人类,意味着什么?"——看起来比以往任何时候都意义重大。但这同样存在积极作用,即为深度沉浸阈VR电影叙事创作提供了启发,如合理设计VR角色、VR内容,将之应用于提升人类心智、情感等体验方面。

VR电影叙事的技术性还涉及人因健康、信息安全等范畴,由于与本书的主题关系不甚密切,在此不作过多探讨。需明确的是,任何一种技术或事物都存在"一体两面"的可能,即创造优势的同时亦有产生负面效应的潜在可能,且在很多情况下超越了二元论而存在多种可能。因此要用客观辩证的态度去审视和衡量。在VR电影创作语境中,应遵循事物发展的普遍规律,合理智慧地应用技术,使其积极发挥正向作用与创造人本意义,从而营造益于人类、推动社会前进的高境界深度沉浸阈。

参考文献

[1] 喻晓和. 虚拟现实技术基础教程[M]. 北京：清华大学出版社，2015.

[2] Cava M D. Oculus cost ＄3B not ＄2B,Zuckerberg says in trial[EB/OL]. （2017-01-17）[2019-02-16]. https://www.usatoday.com/story/tech/news/2017/01/17/oculus-cost-3-billion-mark-zuckerberg-trial-dallas/96676848/.

[3] 王楠,廖祥忠. 建构全新审美空间：VR电影的沉浸阈分析[J]. 当代电影，2017(12)：117-123.

[4] Tricart C. Virtual reality filmmaking：techniques & best practices for VR filmmakers[M]. New York：Focal Press，2018.

[5] BBC. Virtual reality：the complete guide[R]. London：BBC Inc.，2017：16.

[6] 艺恩上海分公司. VR影视行业简析[R]. 上海：艺恩上海分公司，2016.

[7] 智研咨询集团. 2017—2022年中国影视行业市场分析预测及投资前景分析报告[R]. 北京：智研咨询集团，2017.

[8] Horwitz J. Intel：90％ of 5G data will be video,but AR gaming and VR will grow[EB/OL].（2018-10-11）[2018-12-06］. https://venturebeat.com/2018/10/11/intel-90-of-5g-data-will-be-video-but-ar-gaming-and-vr-will-grow/.

[9] 徐兆吉,马君,何仲,等. 虚拟现实——开启现实与梦想之门[M]. 北京：人民邮电出版社，2016.

[10] Baudrillard J. Symbolic exchange and death[M]. Translated by Grant I H. London：SAGE Publications Ltd.，1993.

[11] 莱恩. 导读鲍德里亚[M]. 柏愔,董晓蕾,译. 重庆：重庆大学出版社，2016：97.

[12] 海勒. 我们何以成为后人类：文学、信息科学和控制论中的虚拟身体[M]. 刘宇清,译. 北京：北京大学出版社，2017.

[13] 盖恩,比尔. 新媒介：关键概念[M]. 刘君,周竞男,译. 上海：复旦大学出版社，2015.

[14] Chan M. Virtual reality：representations in contemporary media[M]. New York：Bloomsbury Academic USA，2015.

[15] 布拉斯科维奇,拜伦森. 虚拟现实：从阿凡达到永生[M]. 辛江,译. 北京：

科学出版社,2015.

[16] Lanier J. Dawn of the new everything:encounters with reality and virtual reality[M]. New York:Herry Holt,2017.

[17] 张以哲.沉浸感:不可错过的虚拟现实革命[M].北京:电子工业出版社,2017.

[18] 冯晓虎.论莱柯夫术语"Embodiment"译名[J].同济大学学报(社会科学版),2010,21(1):86-97.

[19] 浙江大学心理与行为科学系李崤研究组,等.VR心潮:关于身体、大脑与心灵,那些被VR改良、塑造与(可能)异化的[R].腾讯研究院,2017.

[20] 史安斌,张耀钟.虚拟现实新闻:理念透析与现实批判[J].学海,2016(6):154-160.

[21] 苏丽.沉浸式虚拟现实实现的是怎样的"沉浸"?[J].哲学动态,2016(3):83-89.

[22] Pausch R,Proffitt D,Williams G. Quantifying immersion in virtual reality[J]. Proceedings of SIGGRAPH,1997:13-18.

[23] Newton K,Soukup K. The storyteller's guide to the virtual reality audience[EB/OL]. (2016-04-07)[2018-10-16]. https://medium.com/stanford-d-school/the-storyteller-s-guide-to-the-virtual-reality-audience-19e92da57497#.wmwx8lnai.

[24] Bucher J. Storytelling for virtual reality[M]. London:Routledge,2018.

[25] Bailenson J. Experience on demand. What virtual reality is,how it works,and what it can do[M]. London:Norton,2018.

[26] Rubin P. Future presence:how virtual reality is changing human connection,intimacy,and the limits of ordinary life[M]. New York:HarperOne,2018.

[27] Jerald J. The VR book:human-centered design for virtual reality[M]. San Rafael:Morgan & Claypool Publishers,2016.

[28] 秦兰珺.互动和故事:VR的叙事生态学[J].文艺研究,2016(12):109-110.

[29] 章文哲.禁锢与游移:虚拟现实电影的场面调度[J].电影文学,2018(1):7.

[30] 王楠.基于"替-摹"交互模式的VR影像[J].安庆师范大学学报(社会科学版),2018(5):111-116.

[31] 杨晨,彭聪.沉浸式VR电影中兴趣中心的视听元素设定[J].新媒体研究,2017(19):35.

[32] 赫尔曼.新叙事学[M].马海良,译.北京:北京大学出版社,2002.

[33] 瑞安. 故事的变身[M]. 张新军,译. 南京:译林出版社,2014.

[34] 戈德罗,若斯特. 什么是电影叙事学[M]. 北京:商务印书馆,2005:43.

[35] 詹金斯. 作为叙事建筑的游戏设计[J]. 吴萌,译. 电影艺术,2017(6):101.

[36] Ryan M-L. Narrative as virtual reality 2: revisiting immersion and interactivity in literature[M]. London:Johns Hopkins University Press,2015.

[37] 龙迪勇. 空间叙事学[D]. 上海:上海师范大学,2008.

[38] 段义孚. 空间与地方[M]. 王志标,译. 北京:中国人民大学出版社,2017.

[39] 段义孚. 恋地情结[M]. 志丞,刘苏,译. 北京:商务印书馆,2018.

[40] 波默. 气氛美学[M]. 贾红雨,译. 北京:中国社会科学出版社,2018.

[41] 王楠. 基于具身视角的VR电影场境叙事[J]. 当代电影,2018(12):111-114.

[42] Lukas S A. The immersive worlds handbook[M]. New York:Focal Press,2013.

[43] McErlean K. Interactive narratives and transmedia storytelling[M]. New York:Focal Press,2018.

[44] 格雷马斯. 论意义:符号学论文集(上册)[M]. 吴泓缈,冯学俊,译. 天津:百花文艺出版社,2011.

[45] 格雷马斯. 论意义:符号学论文集(下册)[M]. 吴泓缈,冯学俊,译. 天津:百花文艺出版社,2011.

[46] 皮亚杰. 结构主义[M]. 倪连生,王琳,译. 北京:商务印书馆,2017.

[47] 秦兰珺. 视觉文化的内在超越——论虚拟现实电影的特性[J]. 文艺理论与批评,2017(1):144-157.

[48] 黄石. 虚拟现实电影的镜头与视觉引导[J]. 当代电影,2016(12):121-123.

[49] 施畅. 虚拟现实崛起:时光机,抑或致幻剂[J]. 现代传播,2016(6):95.

[50] 契克森米哈赖. 心流:最优体验心理学[M]. 张定绮,译. 北京:中信出版社,2017:67.

[51] 格尔茨,马奥尼. 两种传承:社会科学中的定性与定量研究[M]. 刘军,译. 上海:上海人民出版社,2016:1.

[52] 及云辉. 全景画美学研究[D]. 长春:东北师范大学,2010:69.

[53] 张松林. 当长卷被完全展开之后——长卷的创作与观看方式的转变[D]. 杭州:中国美术学院,2016:1.

[54] 薛子云. 中国绘画艺术的叙事性空间表现[D]. 北京:中央美术学院,2009:9.

[55] 中央美术学院人文学院美术史系外国美术史教研室. 外国美术简史[M]. 北京:中国青年出版社,2007:68.

[56] 于德山.《韩熙载夜宴图》的叙事传播[J]. 江西社会科学,2007(9):18-21.

[57] 麦永雄. 赛博空间与文艺理论研究的新视野[J]. 文艺研究,2006(6):31.

[58] 交互[EB/OL]. [2018-08-25]. https://baike.baidu.com/item/%E4%BA%A4%E4%BA%92/6964417?fr=aladdin.

[59] 王楠,廖祥忠. 现实环境驱动下VR产业的发展趋势[J]. 河北师范大学学报(哲学社会科学版),2017(1):115.

[60] Crawford C. Chris Crawford on interactive storytelling[M]. New York: New Riders,2013.

[61] 黄鸣奋. 新媒体与西方数码艺术理论[M]. 上海:学林出版社,2009:183.

[62] Flesh and Sand[EB/OL]. [2019-01-10]. https://en.wikipedia.org/wiki/Flesh_and_Sand.

[63] 乐芙乔侬,保罗. 语境提供者:媒体艺术含义之条件[M]. 任爱凡,译. 北京:金城出版社,2012:121.

[64] 穆尔. 赛博空间的奥德赛:走向虚拟本体论与人类学[M]. 麦永雄,译. 桂林:广西师范大学出版社,2007:141.

[65] Google News Lab. Storyliving: an ethnographic study of how audiences experience VR and what that means for journalists[R]. California: Google Inc.,2017.

[66] Nearly 25 years after "The Lawnmower Man", director Brett Leonard sees VR bringing us closer together[EB/OL]. (2016-08-13)[2018-03-06]. https://uploadvr.com/lawnmower-man-brett-leonard/.

[67] 孙为. 交互式媒体叙事研究[D]. 南京:南京艺术学院,2011.

[68] 关于新媒体艺术——专访新媒体艺术大师罗伊·阿斯科特(2009)[EB/OL]. (2012-08-27)[2018-09-06]. https://www.douban.com/note/233475162/.

[69] 黄鸣奋. 超写作:数码时代的文本变革[J]. 广东社会科学,2002(5):126.

[70] 王楠. 基于人本主义心理学的高职影视后期特效教学[J]. 蚌埠学院学报,2012,1(6):74.

[71] 尼葛洛庞帝. 数字化生存[M]. 胡泳,范海燕,译. 海口:海南出版社,1997:8.

[72] Herbelin B, Vexo F, Thalmannl D. Sense of presence in virtual reality exposures therapy[EB/OL]. (2003-03-01)[2018-10-26]. https://www.

researchgate. net/publication/229051732_Sense_of_presence_in_virtual_reality_exposures_therapy.

[73] Wallach H S, Safir M P, Samana R, et al. How can presence in psychotherapy employing VR be increased?[J]// System in health care using Agents and Virtual Reality. Germany:Springer-Verlag, 2015.

[74] Sheridan T B. Musings on telepresence and virtual presence[J]. Presence: Teleoperators & Virtual Environments, 1992, 1(1):120-126.

[75] 于东兴. 虚拟现实技术与电影发展的前景[J]. 文艺研究, 2018(2):110.

[76] 吴俊, 唐代剑. 旅游体验研究的新视角:具身理论[J]. 旅游学刊, 2018(1):118.

[77] Schmitz P, Hildebrandt J, Valdez A C, et al. You spinny head right round: threshold of limited immersion for rotation gains in redirected walking[J]. IEEE Transactions on Visualization and Computer Graphics. 2018, 24(4):1623-1632.

[78] 王立影. 普通人视角的味觉审美——浅析纪录片《舌尖上的中国》[J]. 今传媒, 2012(10):76.

[79] Casati R, Pasquinelli E. Is the subjective feel on "presence" an uninteresting goal?[J]. Journal of Visual Languages and Computing, 2015(16):428-441.

[80] Schubert T, Friedmann F, Regenbrecht H. The experience of presence: factor analytic insights[J]. Presence-Teleoperative Virtual, 2001(10):266-281.

[81] 世界[EB/OL]. [2018-11-20]. https://zh. wikipedia. org/zh-hans/%E4%B8%96%E7%95%8C.

[82] 戈德罗. 从文学到影片——叙事体系[M]. 刘云舟, 译. 北京:商务印书馆, 2010.

[83] Isbister K. 游戏情感设计:如何触动玩家的心灵[M]. 金潮, 译. 北京:电子工业出版社, 2017.

[84] 斯科尔德, 费伦, 凯洛格. 叙事的本质[M]. 于雷, 译. 南京:南京大学出版社, 2015:330.

[85] Crawford C. 游戏大师 Chris Crawford 谈互动叙事[M]. 方舟, 译. 北京:人民邮电出版社, 2015.

[86] 祝虹. 视点与聚焦:影视叙事的信息传播及审美动机[J]. 当代电影, 2015(9):60.

[87] Spotlight Stories 开发互动式电影 由你的视线决定它是否暂停[EB/OL]. (2015-12-23)[2018-08-16]. http://www.huahuo.com/vr/201512/8255.html.

[88] VR 故事媒体正逐步走向成功,但仍需找到自己的核心优势[EB/OL]. [2016-07-25]. http://www.962.net/html/155053.html.

[89] 刘宇清. 吸引力电影:翻译、旅行与生命力[J]. 文艺研究,2012(6):118-124.

[90] 方兆力. 浅析 VR 技术作为电影的呈现[J]. 现代电影技术,2018(11):34.

[91] 视角[EB/OL]. [2018-09-06]. https://zh.wikipedia.org/wiki/％E8％A6％96％E8％A7％92.

[92] 范茜秋. 电影化叙事:电影人必须了解的 100 个最有力的电影手法[M]. 王旭锋,译. 桂林:广西师范大学出版社,2015:365.

[93] VR 电影中如何引导观众的视线 & 注意力?[EB/OL]. [2017-03-22]. http://www.shafa.com/articles/zKv7Q6zgxFrw16yU.html.

[94] What is immersive theatre?[EB/OL]. (2014-08-04)[2018-10-16]. https://space.org.uk/2014/08/04/what-is-immersive-theatre/.

[95] 孙惠柱. "戏剧"与"环境"如何结合?——兼论"浸没式戏剧"的问题[J]. 艺术评论,2018(12):43.

[96] 周宪. 视觉文化的转向[M]. 北京:北京大学出版社,2008:106-107.

[97] 谷歌 Spotlight VR 短片"Rain or Shine"登陆 Steam[EB/OL]. (2018-03-23)[2018-10-26]. https://yivian.com/news/42931.html.

[98] Brew C. Nexus VR short "Rain or Shine" released as latest Google spotlight story[EB/OL]. (2016-11-18)[2018-10-26]. https://www.cartoonbrew.com/vr/nexus-vr-short-rain-shine-released-latest-google-spotlight-story-145086.html.

[99] 杜夫海纳. 审美经验现象学[M]. 韩树站,译. 北京:文化艺术出版社,1992:482.

[100] 谈谈 VR 影视制作的拍摄技巧[EB/OL]. [2018-10-18]. https://baijiahao.baidu.com/s?id=1614649539007181499&wfr=spider&for=pc.

[101] 叶朗. 中国美学史大纲[M]. 上海:上海人民出版社,1985:267-270.

[102] The Night Cafe:A VR Tribute to Vincent Van Gogh[EB/OL]. [2019-02-22]. https://store.steampowered.com/app/482390/The_Night_Cafe_A_VR_Tribute_to_Vincent_Van_Gogh/.

[103] Edward Soja[EB/OL]. [2019-01-24]. https://en. wikipedia. org/wiki/ Edward_Soja♯Thirdspace.

[104] 巴什拉. 火的精神分析·烛之火[M]. 杜小真,顾嘉琛,译. 长沙:岳麓书社,2005:16.

[105] Cauley M. The making of Night Café(Part 1)[EB/OL]. (2017-01-19)[2018-10-06]. http://www. maccauley. io/2017/01/19/the-making-of-night-cafe-part-1/.

[106] 谭君强. 论叙事作品中"视点"的意识形态层面[J]. 文艺理论研究,2004(6):55.

[107] 加尔迪. 影像的法则——理解电影与影像[M]. 赵心舒,译. 北京:中国电影出版社,2015:261.

[108] "The Shoebox Diorama" introduction [EB/OL]. [2018-08-26]. http://www. theshoeboxdiorama. com.

[109] 普鲁斯特. 追忆似水年华[M]. 李恒基,等译. 南京:译林出版社,2012.

[110] Chu S, Downes J J. Proust nose best: odors are better cues of autobiographical memory[J]. Memory and Cognition,2002,30(4):511-518.

[111] Dreams of Dali [EB/OL]. [2019-02-11]. https://store. steampowered. com/app/591360/Dreams_of_Dali/.

[112] 陈力丹,陆亨. 鲍德里亚的后现代传媒观及其对当代中国传媒的启示——纪念鲍德里亚[J]. 新闻与传播研究,2007(3):77.

[113] Café Âme[EB/OL]. [2019-02-06]. http://otherworldinteractive. com/project-view/cafe-ame/.

[114] 梅洛-庞蒂. 知觉现象学[M]. 姜志辉,译. 北京:商务印书馆,2001:116-117.

[115] 格里格,津巴多. 心理学与生活[M]. 王垒,王甦,等译. 北京:人民邮电出版社,2003:405.

[116] 陈自勤. 声乐教学中的感觉体验[J]. 人民音乐,2009(4):54-55.

[117] Hubbard E M. Neurophysiology of synesthesia[J]. Current Psychiatry Reports,2007(9):193-199.

[118] Ullman S. Language and style[M]. Oxford:Basil Blackwell,1964:86.

[119] Williams J. Synaesthetic adjectives:a possible law of semantic change [J]. Language,1976,52(2):463.

[120] 秦琪,梅顺良. 交互式数据广播的伪交互方案[J]. 兵工自动化,2006

(1):36-37.

[121] 崔露什.从拉康的镜像理论看电影及其他媒介影像的镜子功能[J].社会科学论坛,2019(2月下):137.

[122] 沈宝民.电影中"镜子"意象研究[D].桂林:广西师范大学,2010.

[123] DEFROST[EB/OL].[2019-01-16].https://www.defrostvr.com/story-1/#synopsis.

[124] Tayce.我们总说VR交互电影,你真的知道这是什么吗?[EB/OL].(2017-12-02)[2018-08-12].http://vr.99.com/news/12012017/010408199.shtml.

[125] Party's Over:Diageo's newest VR experience[EB/OL].[2018-12-06].https://www.drinkiq.com/en-us/featured-content/binge-drinking-virtual-reality/.

[126] The reality of virtual reality[EB/OL].(2015-06-08)[2018-12-06].https://uploadvr.com/the-reality-of-virtual-reality/.

[127] VR大作接踵而至 盘点近期将上线的高品质VR游戏[EB/OL].(2018-05-17)[2018-12-08].https://baijiahao.baidu.com/s?id=1600692391907579467&wfr=spider&for=pc.

[128] Blind[EB/OL].[2019-01-16].https://store.steampowered.com/app/406860/Blind/.

[129] Sumitra.Birdly——A unique virtual simulator that lets you fly like a bird[EB/OL].(2015-12-24)[2018-12-08].https://www.odditycentral.com/technology/birdly-a-unique-virtual-simulator-that-lets-you-fly-like-a-bird.html.

[130] VR中第零人称视角设计[EB/OL].(2016-12-22)[2018-10-08].http://www.cocoachina.com/game/20161222/18411.html.

[131] 体验(汉语词语)[EB/OL].[2018-10-01].https://baike.baidu.com/item/%E4%BD%93%E9%AA%8C/236014?fr=aladdin.

[132] VR日报.《Henry》这部VR短片并不算"优秀",但它为何能拿到艾美奖?[EB/OL].(2016-09-18)[2018-08-26].http://www.tmtpost.com/2475850.html.

[133] Rabin S.游戏人工智能[M].付凌霄,江岸栖,王迅,等译.北京:电子工业出版社,2017.

[134] 王洪源,等.Unity 3D人工智能编程精粹[M].北京:清华大学出版社,

2014:3.

[135] 谢建斌,等. 视觉大数据基础与应用[M]. 北京:清华大学出版社,2015.

[136] 人工智能的情绪识别,离我们还有多远?[EB/OL].[2018-08-02]. https://baijiahao.baidu.com/s?id=1607700951474412481&wfr=spider&for=pc.

[137] 陈鹏. 看科尔菲尔普斯坚忍不拔的生活《L. A. Noire:The VR Case Files》[EB/OL].(2017-11-13)[2018-10-08]. https://article.pchome.net/content-2036165.html.

[138] L. A. Noire:The VR Case Files[EB/OL].[2018-10-08]. https://store.steampowered.com/app/722230/LA_Noire_The_VR_Case_Files/.

[139] Rockstar为玩家带来"特别重制"VR版《黑色洛城》[EB/OL].(2017-09-08)[2018-10-08]. http://vr.sina.com.cn/news/yx/2017-09-08/doc-ifykuffc4295363.shtml.

[140] Neely H E, Belvin R S, Fox J R, et al. Multimodal interaction techniques for situational awareness and command of robotic combat entities[C]. 2004 IEEE Aerospace Conference Proceedings,2004,4(5):3297-3305.

附录 本书提及的深度沉浸阈 VR 电影作品链接/发布路径

1. 《深海》(*The Blu*),Steam 网站:

https://store.steampowered.com/app/451520/theBlu/。

2. 《永生花之舞》(*Firebird - La Péri*),Steam 网站:

https://store.steampowered.com/app/436490/Firebird__La_Peri/。

3. 《夜间咖啡馆 VR》(*The Night Cafe VR*),Steam 网站:

https://store.steampowered.com/app/482390/The_Night_Cafe_A_VR_Tribute_to_Vincent_Van_Gogh/。

4. 《艾露美》(*Allumette*),Steam 网站:

https://store.steampowered.com/app/460850/Allumette/。

5. 《神曲》(*Senza Peso*),Steam 网站:

https://store.steampowered.com/app/496190/Senza_Peso/。

6. 《自由的代价》(*The Price of Freedom*),Steam 网站:

https://store.steampowered.com/app/561080/The_Price_of_Freedom/。

7. 《肉与沙》(*CARNE y ARENA*)。

发布路径:第 70 届戛纳电影节;洛杉矶艺术博物馆;米兰普拉达文化艺术基金;墨西哥城墨西哥特拉特洛尔科塔文化中心。

片花:https://www.youtube.com/watch?v=zF-focK30WE&feature=youtu.be。

8. 《山村里的幼儿园》,UtoVR 平台。

移动端:UtoVR App。

桌面端:http://www.utovr.com/video/7852759336.html。

9. 《晚餐派对》(*Dinner Party*),Within 平台。

移动端:Within App。

桌面端:https://www.with.in/watch/dinner-party。

10. *Diorama No.1:Blocked In*,Steam 网站:

https://store.steampowered.com/app/431390/Diorama_No1__Blocked_In/。

11. *The Recruit：R U In?*。

移动端：Jaunt App。

桌面端：https://www.youtube.com/watch?v=kaIygbfZJzQ&feature=youtu.be。

12. 《走入鹊华秋色》(*Walk into the Painting of "Autumn in Chiou and Hua Mountains"*)。

移动端：爱奇艺 App；橙子 VR App。

桌面端：https://www.youtube.com/watch?v=CxRAKIAuUVk。

13. *Café Âme*，Otherworld 网站：

http://otherworldinteractive.com/project-view/cafe-ame/。

14. 《解冻》(*Defrost*)，VeeR VR 内容平台：

https://veervr.tv/contents/OS7ZWLM_8JqO7EZrbmUkN_yWxqI。

15. *Blind*，Steam 网站：

https://store.steampowered.com/app/406860/Blind/。

16. 《风雨无阻》(*Rain or Shine*)。

移动端：Google Spotlight Stories App。

桌面端：

https://store.steampowered.com/app/714610/Google_Spotlight_Stories_Rain_or_Shine/；

https://www.youtube.com/watch?v=QXF7uGfopnY&feature=youtu.be。

17. *Special Delivery*。

移动端：Google Spotlight Stories App。

桌面端：

https://store.steampowered.com/app/714780/Google_Spotlight_Stories_Special_Delivery/；

https://www.youtube.com/watch?v=XiDRZfeL_hc&feature=youtu.be。

18. *On Ice*。

移动端：Google Spotlight Stories App。

桌面端：https://store.steampowered.com/app/750360/Google_Spotlight_Stories_On_Ice。

19. *Henry*，Oculus 商店：

https://www.oculus.com/experiences/rift/1043217179077622/?locale=

zh_CN。

20. *Invasion！*，Steam 网站：

https://store.steampowered.com/app/503630/INVASION/。

21. 《达利之梦》(*Dreams of Dali*)，Steam 网站：

https://store.steampowered.com/app/591360/Dreams_of_Dali/。

22. *Decisions：Party's Over*。

移动端：Jaunt App。

桌面端：https://www.youtube.com/playlist?list=PL-bklv5cvCu4qaYKQfsAbunlzTU-if1z3。

23. *Help*。

移动端：Google Spotlight Stories App。

桌面端：https://www.youtube.com/watch?v=G-XZhKqQAHU&feature=youtu.be。

24. 《博斯 VR》(*Bosch VR*)。

移动端：Apple App Store；Android Apk App Store。

25. *Inside the Box of Kurios*。

桌面端：https://www.youtube.com/watch?v=lRiBUA4T1t4&feature=youtu.be。

26. *Nomads*，Oculus 商店：

https://www.oculus.com/experiences/gear-vr/820253268102944/。

27. 《亲爱的朋友》(*Old Friend*)，Steam 网站：

https://store.steampowered.com/app/570000/Old_Friend/。

28. 《参见小师父》，爱奇艺网站：

https://www.iqiyi.com/v_19rr9o1450.html。

29. 《拾梦老人》(*The Dream Collector*)，Steam 网站：

https://store.steampowered.com/app/750850/The_Dream_Collector/。

30. *Miyubi*，Oculus 商店：

https://www.oculus.com/experiences/gear-vr/1307176355972455/。

31. 《帆船》(*Sailboats*)，VeeR 网站/ Pico 平台。

桌面端：https://veervr.tv/videos/艺术-野兽派画作-帆船-60595。

32. *Notes on Blindness*。

移动端：Apple App Store 上的 Notes on Blindness VR。

桌面端：https://www.youtube.com/watch?v=tb5DwAZIQZw。

附录 | 本书提及的深度沉浸阈VR电影作品链接/发布路径

33.《地精和哥布林》(Gnomes & Goblins)，Steam网站：

https://store.steampowered.com/app/490840/Gnomes__Goblins_preview/。

34.《锡德拉湾上空的云》(Clouds over Sidra)。

移动端：Within App。

桌面端：https://www.youtube.com/watch?v=mUosdCQsMkM。

35.《睡莲VR》，VeeR网站/Pico平台。

桌面端：https://veervr.tv/videos/艺术-睡莲-75484。

36.《教堂》(Chapel: A VR Love Story)。

移动端：橙子VR App。

桌面端：https://www.youtube.com/watch?v=4iuK-y297R4。

37.《蒙娜丽莎：越界视野》(Mona Lisa: Beyond The Glass)，Steam网站：

https://store.steampowered.com/app/1172310/Mona_Lisa_Beyond_The_Glass/。

38.《看不见的时间》(The Invisible Hours)，Steam网站：

https://store.steampowered.com/app/582560/The_Invisible_Hours/。